黄 宾 虹 册 页 全 集

山水写生画稿卷

3

浙江人民美术出版社

浑厚华滋　　虚静致远

——黄宾虹的山水画艺术

杨瑾楠

作为中国近现代绘画史上高标独立的画家，黄宾虹（1865—1955）一生经历丰富，早慧博知，学养深厚，在文史研究及艺术实践中均造诣非凡。其名质，字朴存，号予向、虹叟、黄山山中人，原籍安徽歙县，生于浙江金华的徽商家庭，卒于杭州。其早岁恰值中国近代风云动荡、民族危亡之时，黄宾虹深受变法思想影响，放弃科考，主持农村改革，乃至积极参与民主激进运动。42岁为避追捕定居上海，以为"大家不世出，惟时际颠危，贤才隐遁，适志书画"，此后毕生致力于治学、书画创作及美术教育，居上海30年间于商务印书馆、神州国光社任编辑，于新华艺术专科学校、上海艺术专科学校任教授，又参加南社诗会，组织金石书画艺观学会、烂漫社、百川书画社及蜜蜂画社。自1937年始伏居燕京近十年，谢绝应酬，专心研究学问及书画，创作达到高峰期。1948年迁至杭州栖霞岭至终老。

黄宾虹的早期绘画主要受新安派影响，行力于李流芳、程邃以及髡残、弘仁等，但也兼法元、明各家，重视章法上的虚实、繁简、疏密的统一，用笔如作篆籀，遒劲有力，在行笔谨严处，有纵横奇峭之趣。新安画派疏淡清逸的画风对黄宾虹的影响持续终生，60岁以前画风更是典型的"白宾虹"，皴擦疏简，笔墨秀逸，靠"默对"体悟古人创造山川景观的规范，未从长期的临古中自创一格。

而当面对清末画坛萎靡甜俗等诸多弊病及海外文艺观念的冲击时，兼有社会变革经历和很深传统素养的黄宾虹决意求变。他以变法为思想动力，以民学为学术基础，在仔细衡量海外绘画的基础上反观中国画的传统，从内部寻求变革的动力，开辟除了"疑古"及"泥古"之外的道路，而非简单折中东西方绘画的面貌或技法。这种反本以求的做法需要深厚的学养及独到的识见，更需要艰辛、持之以恒的求索：其一，黄宾虹研习传统绘画并积累大批临摹稿，这种临摹并非忠实再现，而是侧重勾勒轮廓及结构，忽略皴擦敷染，随性精炼，虚实相生，为其变法奠定基础；其二，广游名山大川，如黄山、九华、天台、岱岳、雁荡、峨眉、青城、剑门、三峡、桂林、阳朔、罗浮、武夷等，搜奇峰并多打草图，希望经由师造化来变法，事实上也证悟晚年变法之理，尤其是青城坐雨后所作《青城烟雨册》和瞿塘夜游时在月下画的一批写生稿；其三，黄宾虹在京沪两地的书画鉴藏活动及其中外友人对中国传统的释读亦为其绘画理念提供新的视角。在50岁至70岁期间，黄宾虹经由脱略形迹的临仿，筛选并整合出个人的创作理念，基本上从古人粉本中脱跳出来，以真山水为范本，参以过去多年"钩古画法"的经验，创作了大量的写生山水，作品讲究有出处，章法井然而清奇。

而黄宾虹画风的真正成熟为70岁后至其辞世，黄氏领会到"澄怀观化，须从静处求之，不以繁简论也"，并推浑厚华滋为最高境界，找到可作为典范的北宋山水。黄宾虹曾说过学习传统应遵循的步骤："先摹元画，以其用笔用墨佳；次摹明画，以其结构平稳，不易入邪道；再摹唐画，使学能追古；最后临摹宋画，以其法备变化多。"黄宾虹所说的宋画，除了北宋诸大家外，往往包含五代荆浩、关仝、董源、巨然诸家在内，认为宋画"多浓墨，如行夜山，以沉着雄

厚为宗"，且贵于能以繁密致虚静开朗，尝作论画诗曰："宋画多晦冥，荆关粲一灯。夜行山尽处，开朗最高层。"经由审美观念的转变后，黄宾虹变法成功，将数十年精研笔墨、章法的成就完整地体现在绘画实践中，使作品呈现"黑、密、厚、重"的特征，兴会淋漓，浑厚华滋，墨华鲜美，余韵无穷，堪称大器晚成。

在北平期间，黄宾虹完成"黑宾虹"的转变后，又进行水墨丹青合体的尝试：用点染法将石色的朱砂、石青、石绿厚厚地点染到黑密的水墨之中，使"丹青隐墨，墨隐丹青"，力求将中国山水画中水墨与青绿两大体系进行融合。当他南迁至杭州后，观及良渚出土的上古玉器而开悟，如金石的铿锵与古玉的斑驳交融般使笔用墨，画面韵致浑融，笔墨呈现一片化机。

已知黄宾虹现存作品在万数以上，大部分为立轴，此外也有相当数量的册页、扇面等小品。黄宾虹作画丘壑内营，纵然写壁立千仞，也并不定是高堂大轴，确切而言，绝大多数尺幅并不大。正因黄宾虹深知如何在小空间里营造大气象，是故即使以一腕之内的册页，也能写开阔宏阔的高山大川，这气度常令人忽略册页的真正尺寸，误以为是立轴巨作。而言归正传，册页的经营置陈毕竟与立轴不同，有其独特规律，我们也可以之作为一个侧面来辨析、研习黄宾虹画风的各个进程。

首先，与立轴相比，其册页，尤其早年所作，更多见基本图式的反复或多方的模写，是为创作大作品做研习和准备。其二，用册页记录游历观景时的所见所感，譬如有若干套黄山小景，写奇妙景致且笔墨、设色非常精到，这与水墨写生相类，但艺术价值远高于一般的写生稿。其三，用作思考画史、画理的片断记录或研习古人的临仿稿，如题"古人画境，至高妙处无有差别""秦汉印，法度中具韵趣，故凡事皆可类推"之类，以及《临渐江黄山图册》，观者再三品味，每每豁然开朗。其四，则在小幅上有意识地进行某种技法的强化或探索，这类册页作品形制灵活便利，在形式上可散作活页，亦可集合成套，如专以渴笔焦墨法作的《渴笔山水册》，专以墨渍化的《水墨山水册》、写意水墨的《松谷道中》、淡设色的《黄山卧游》以及重彩设色的《设色山水图册》等。这些作品都可作为我们解析黄宾虹画法的范本。

一般而言，画册页小品时画家的创作意识相对内敛散淡，形成虚静内美、富于诗意的基调。在观临黄宾虹的册页小品时，其中的诗兴情致总能扣人心弦，令人在画境中低回辗转、流连忘返。黄宾虹所钦佩的明末画家恽向认为凡好画"展卷便可令人作妙诗"，"无论尺幅大小，皆有一意，故论诗者以意逆志，而看画者以意寻意。古今格法，思乃过半"，这强调的是画与诗之间以意寻意、遂能新意生发的关系。石涛则进一步发论："诗与画，性情中来者也，真识相触，如镜写影，今人不免唐突诗画矣。"石涛的忧虑亦是历来的难题。黄宾虹对四王的一些指摘，正因其未能从"性情中来"，未得"真识相触"之奥义、陈陈相因之故。

黄宾虹在《画法要旨》中开宗明义地提出"大家画者"的概念。他将画史以来各有所擅的画家大致分为三类：一是娴诗文、明画理的文人画者，包括兼工籀篆、通书法于画法的金石画家；二是术有专攻、传承有门派的名家画者；再就是"识见既高，品诣尤至，深阐笔墨之奥，创造章法之真，兼文人、名家之画而有之的大家画者"。而所谓"大家画者"，能"参赞造化，推陈出新，力矫时流，救其偏毗，学古而不泥古，上下千年，纵横万里，一代之中，曾不数人"。可以看出，"大家画者"的思想体现了黄宾虹对画史传统整体把握的高度，更是在替时代呼唤"大家画者"以为标杆，同时，这也该是他思虑精熟之后的自勉和期待。黄宾虹决意在古典山水艺术中体现人生价值，并提出画家若欲以画传，则须以笔法、墨法、章法为要。故欲论黄宾虹作品的成就，舍笔墨章法则无由参悟。

得益于其金石学上的修为及临习古帖的日课，黄宾虹的绘画作品高度展示出书画用笔的同一性，达到内美蕴藉的效果，并在理论上归纳出五种笔法及七种墨法，等等。

五种笔法即"平、留、圆、重、变"。其一，平非板实，而须如锥画沙；其二，言如屋漏痕，以忌浮滑；其三，乃言如折钗股，忌妄生圭角，建议取法籀篆行草；其四，重乃言如枯藤，如坠石；其五，变非谓徒凭臆造及巧饰，而当心宜手应，转换不滞，顺逆兼施，不囿于法者必先深入法中，后变而得超法外。

七种墨法则指"浓墨、淡墨、破墨、泼墨、积墨、焦墨及宿墨"，而后又增渍墨法与亮墨法，可见用笔既中绳矩，墨法亦有不断生发的可能性，二者相辅相成。这些均乃黄宾虹作品气象万千的重要成因，其中以破墨、积墨、渍墨及宿墨应用尤为出色。这九种墨法大致可分两类，一类因调和时水、墨的比例不同，可分为淡墨法、浓墨法、焦墨法、宿墨法这四种，用水得当正是墨法出色的不二法门，水墨中不同的含墨量可发挥迥然相异的效果。其中的宿墨比较特殊，以宿墨作画时，胸次须先有高洁寂静之观，后以幽淡天真出之，笔笔分明，切忌涂抹、拖曳；宿墨使用得当可强化画面的黑白对比，甚至于黑中见亮，成为点醒画面的亮点。第二类则根据施用方法不同而分为泼墨法、破墨法、积墨法、渍墨法及亮墨法。泼墨法，以墨倾覆于纸上，或隐去或舍弃用笔，摹云拟水，状山写雾；而破墨法的方式多种多样，如淡破浓、浓破淡、水破墨、墨破水、色破墨、墨破色，其间浓淡变化及用笔方向均会影响破墨的效果；积墨则以浓淡不同的墨层层皴染，黄宾虹认为董源、米芾即以此法故能"融厚有味"；渍墨法便是先蘸浓墨再蘸水，一笔下去可于浓黑的墨泽四周形成清淡的自然圆晕，无损笔痕；而亮墨法或是从积墨法演化而来，但偏重用焦墨、宿墨叠加，使浓黑且"厚若丹青"，既包含宿墨的粗砺感，又在有胶的焦墨与已脱胶的宿墨之间推演，拿捏好虚虚实实的尺度，更在极浓郁的浓墨块之间留白，使笔与墨、墨与墨之间既融洽又分明，如小儿目睛，故称"亮墨"。

黄宾虹还非常重视用水，指明"古人墨法，妙于用水"，运用了"水运墨、墨浑色、色浑墨"等多种渍染、干染技

法，也用水渍制造笔法、墨法无法形成的自然韵味，或用水以接气，若即若离，保持画面必要的松动感又贯穿全幅，或于勾勒皴染山石树木后，于画纸未干前铺水，可使整体效果柔和统一。

章法也是成就黄宾虹艺术的重要因素。黄宾虹指出有笔墨兼有章法方为大家，有笔墨而乏章法者乃名家，无笔墨而徒求章法者则为庸工，而因章法易被因袭而沦为俗套，惟笔墨优长又能更改章法者，方为上乘。黄宾虹提出："画之自然，全局有法，境分虚实，疏密不齐，不齐之齐，中有飞白……法取乎实，而气运于虚，虚者实之，实者虚之。"并实践于绘画中，于密处作至最密，而后于疏处得内美，知白守黑，得画之玄妙，于浑厚华滋的笔墨中完美地交织出虚静致远的格致。

至此，黄宾虹为六法兼备的画史正轨，再次确认了笔墨的本源性即正统性以及笔墨技法质量的规定与强调，这也是成为大家画者的基本要求。黄宾虹溯古及今，更高瞻远瞩，其理论与实践具备开放性，预留阐发的无数可能性。

书画作品的价值固然受书画自身的材质、技法、历史以及外部世界变化的制约，但关键还取决于书画家本人的见地。因黄宾虹拥有过人学养及天赋气度，能不为题材及体裁所限，一任其作品悠游于临仿、写生、草稿、创作之间，而专注于传达理念，或于画幅中以诗文纪事论理，以辅助表达。后学者当细心体会大师如何在古典主义的范畴中做到"从心所欲，不逾矩"。黄宾虹之为大家的原因即在于他对传统山水画的"矩"，即法度的透彻体悟。认识与表现是绘画创作中不可分离的两个方面，正因黄宾虹对法度的完整认识才能够拥有个人创作的高度自由，才能够在"参差离合，大小斜正，肥长瘦短，俯仰断续，齐而不齐"的规矩中充分展示张力，成为古典山水绘画向近现代山水绘画转变的伟大界标。

黄宾虹在生命最末几年里，双目几近失明，但仍执笔不倦，并开始大胆尝试，例如将传统笔墨的表现力推向极致，或试着把笔墨表现带往全新的境地，明显具有极限性与实验性的特征。其衰年变法顺从内心的本愿，自在无障碍，画艺呈现出先生后熟、熟后返生的质地，风格变化也经历了从谨严到虚散、从规矩到自由的过程。这是黄宾虹"变法图存"的理想在中国画领域里的成功实践，使古典山水画孕育出独特风貌及现代性。由此，中国画的语言系统不但具有了近代史特有的特征和意义，更指向了现代与未来，而黄宾虹在古典与现代转捩处的里程碑地位亦由此确立。

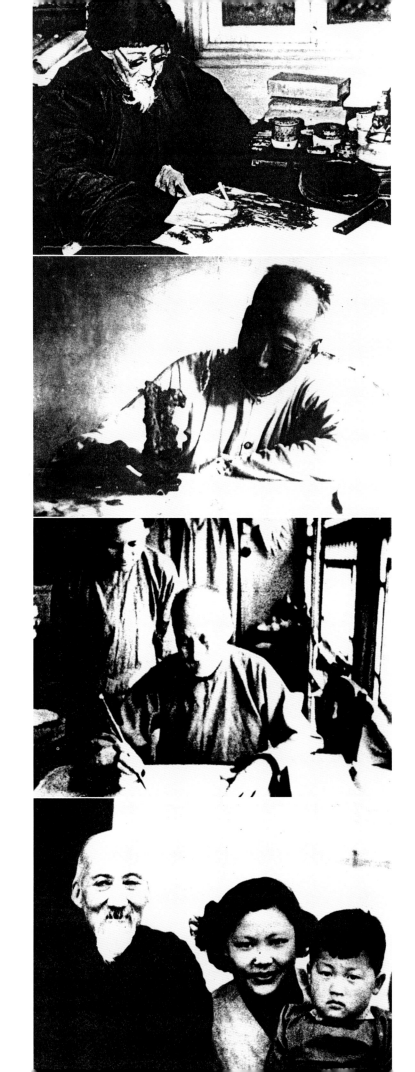

山水写生画稿图版

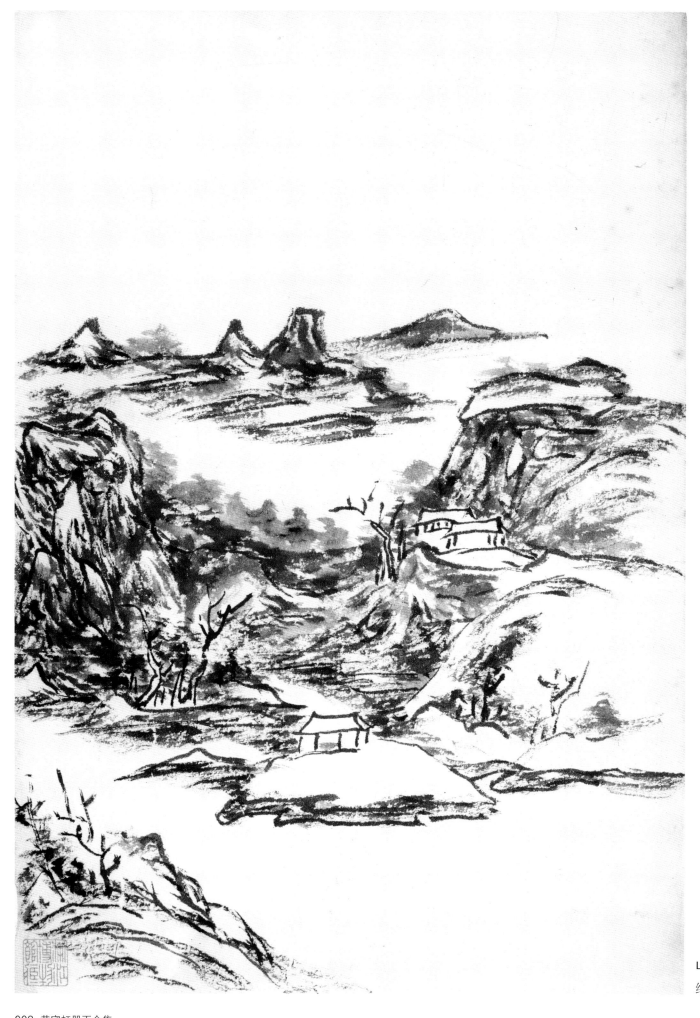

山水 十二幅 之一

纸本 39.5cm×28cm 浙江省博物馆藏

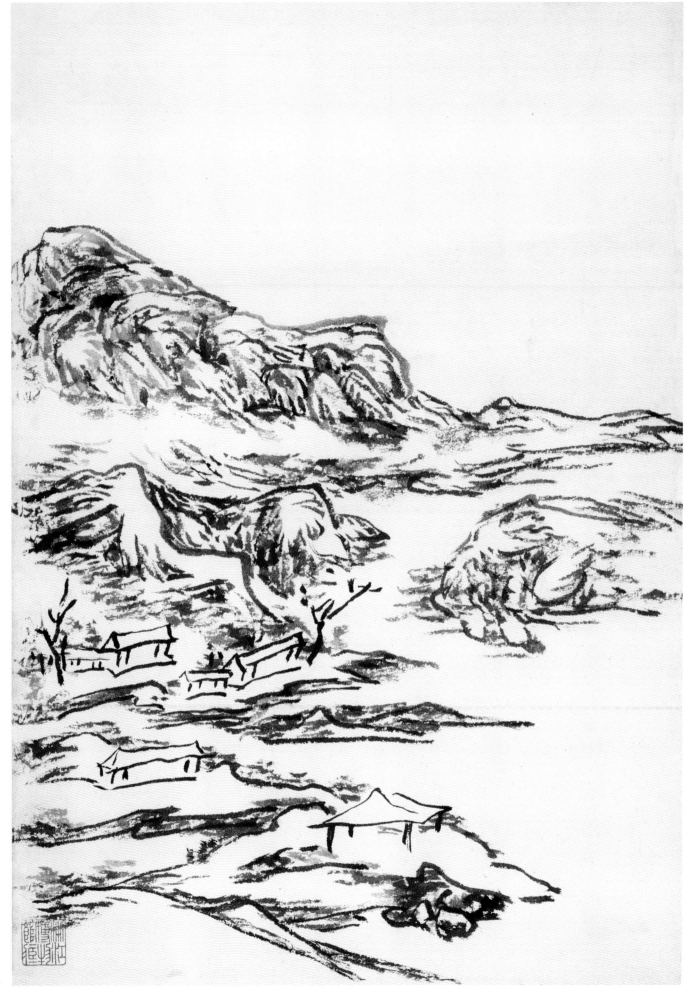

山水　之二

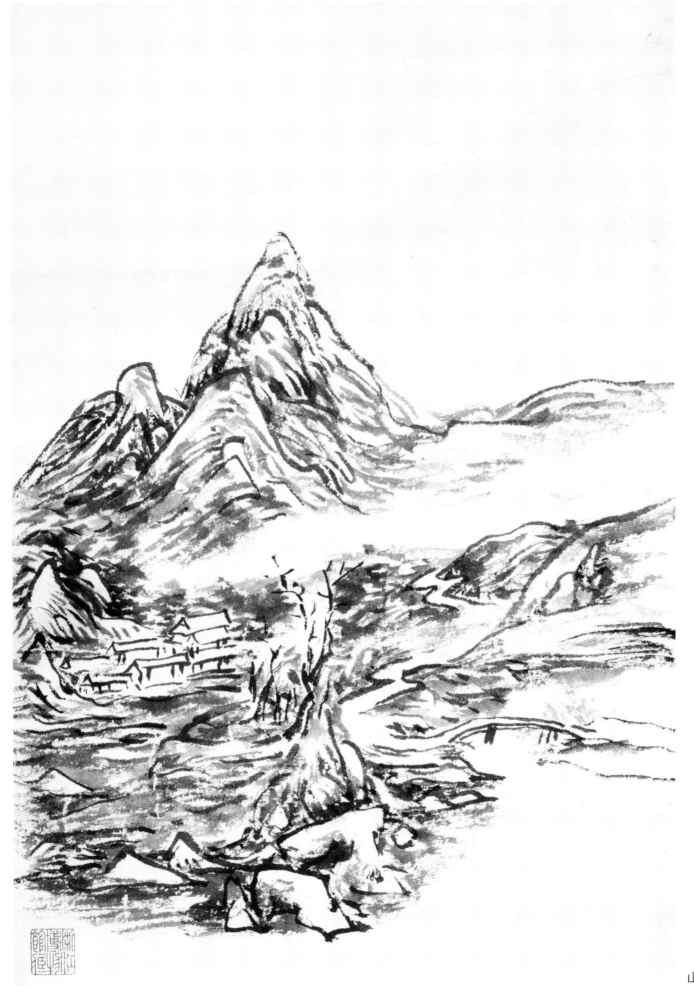

山水 之三

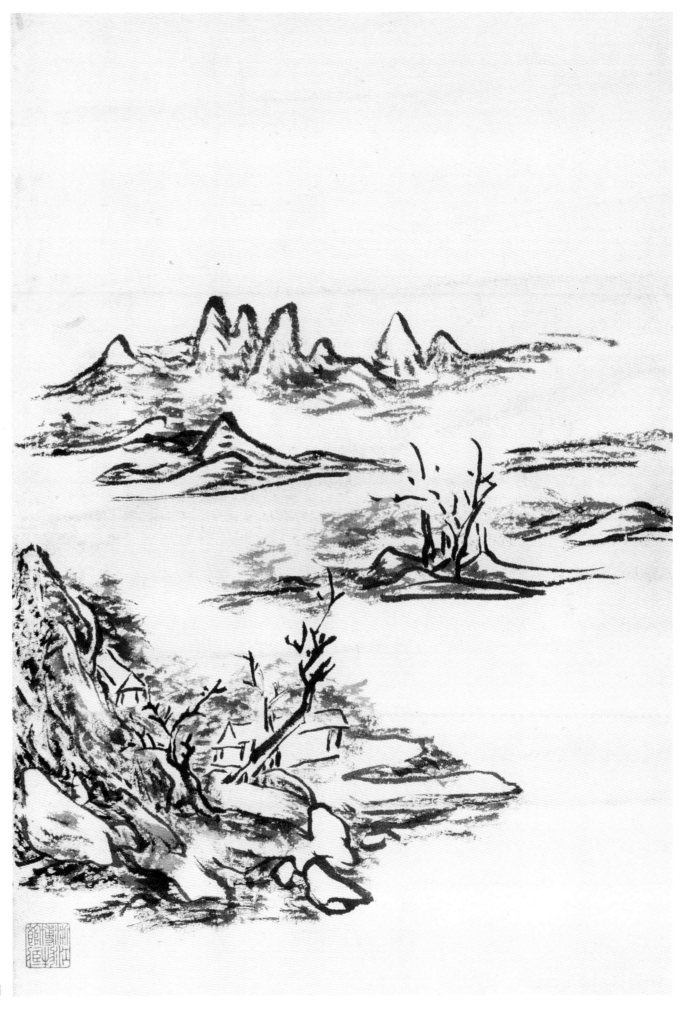

山水　之四

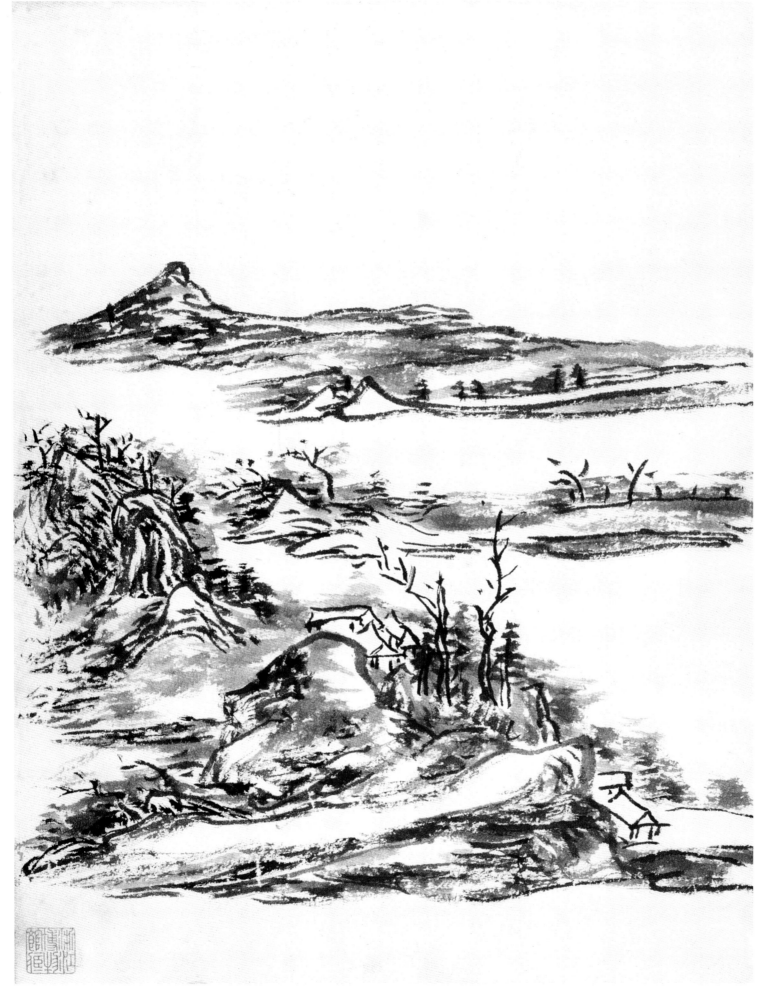

山水 之五

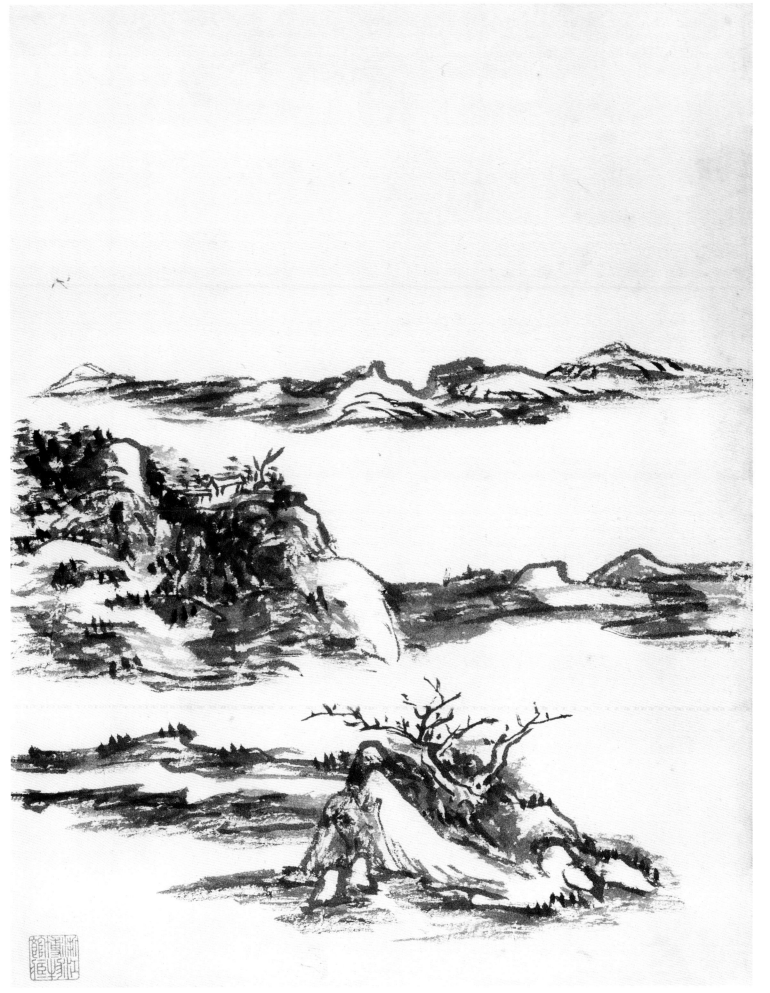

山水 之六

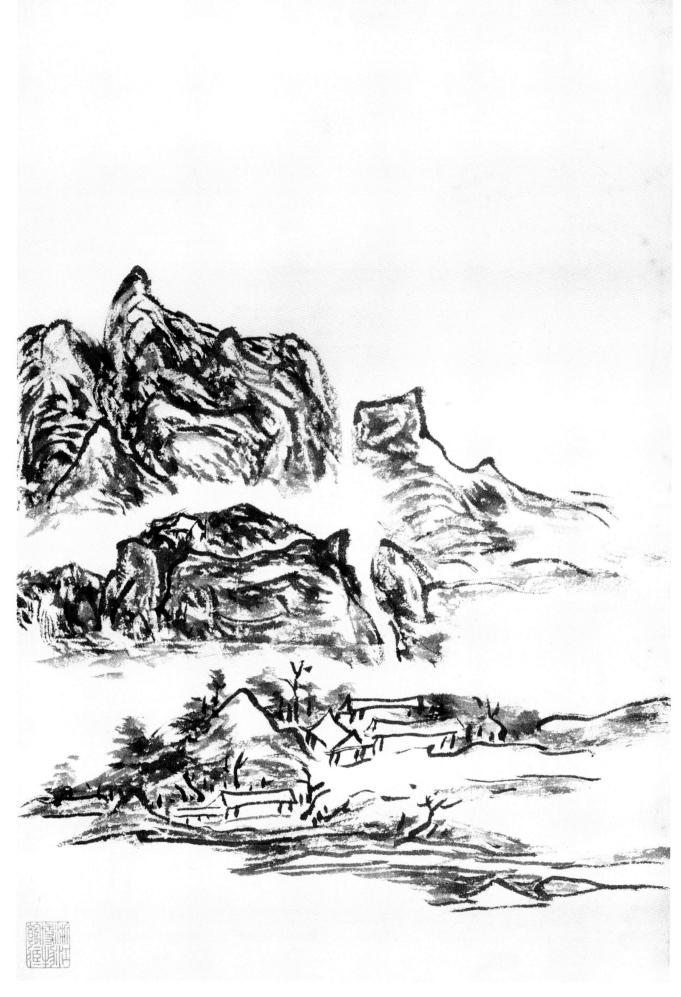

山水 之七

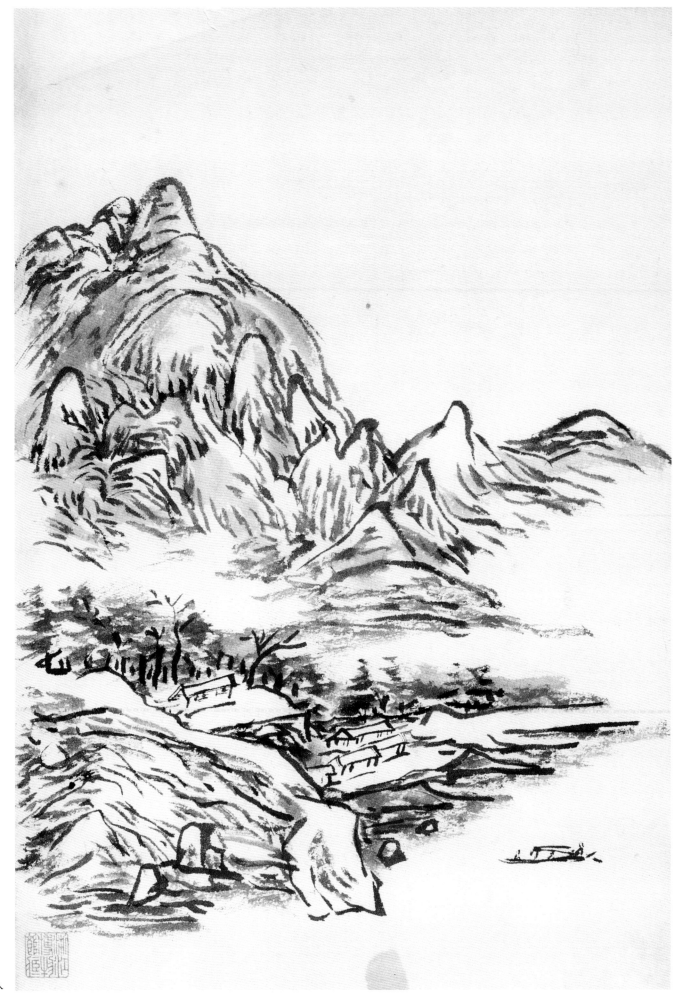

山水　之八

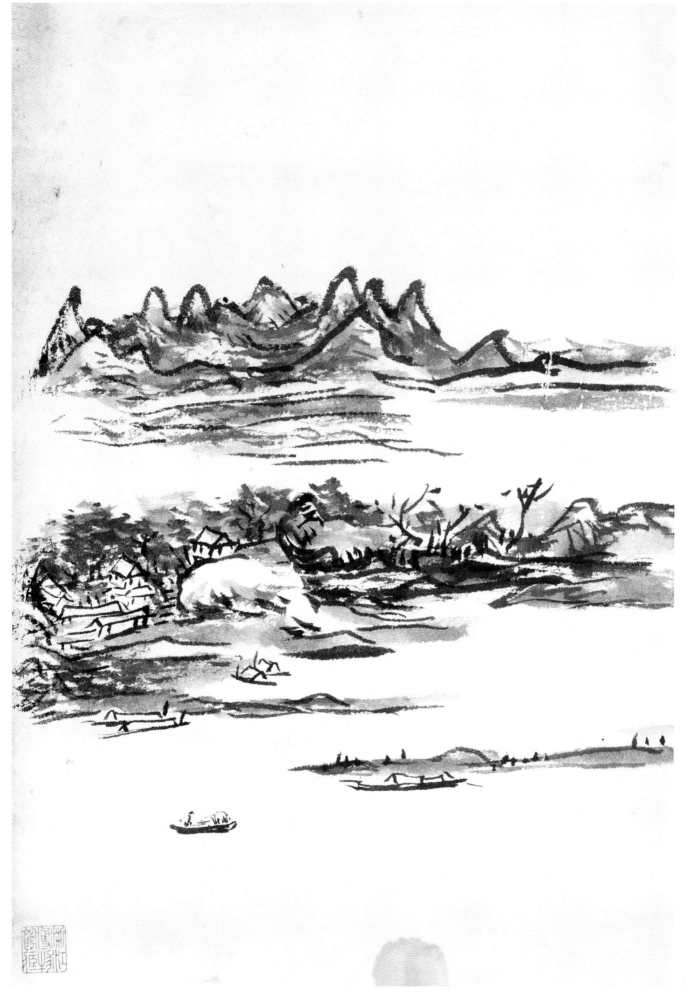

山水 之九

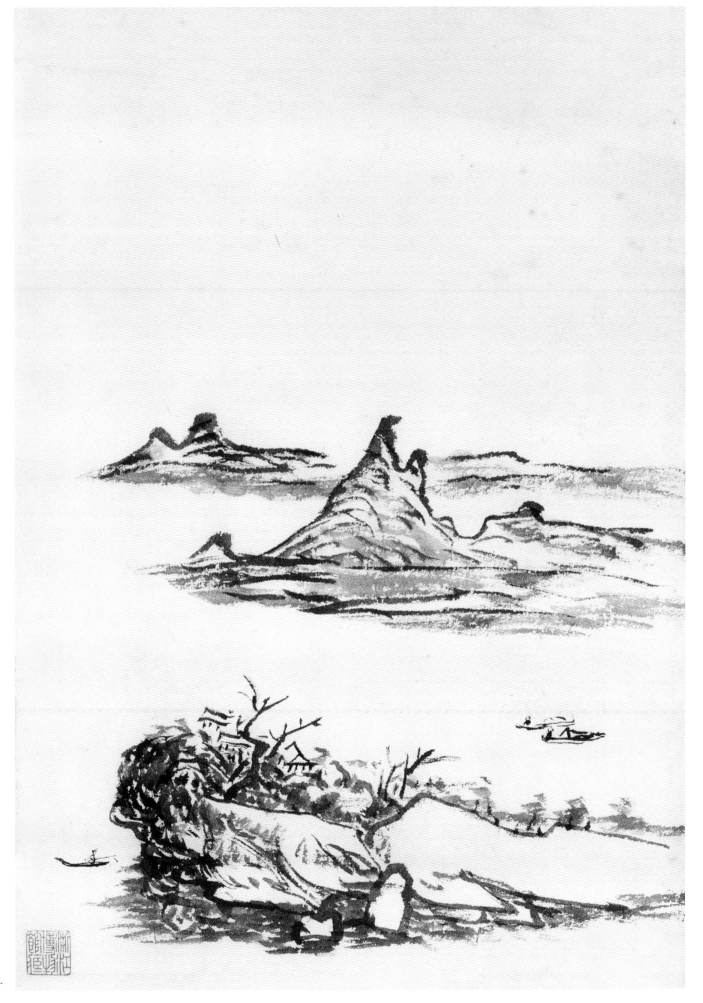

山水 之十

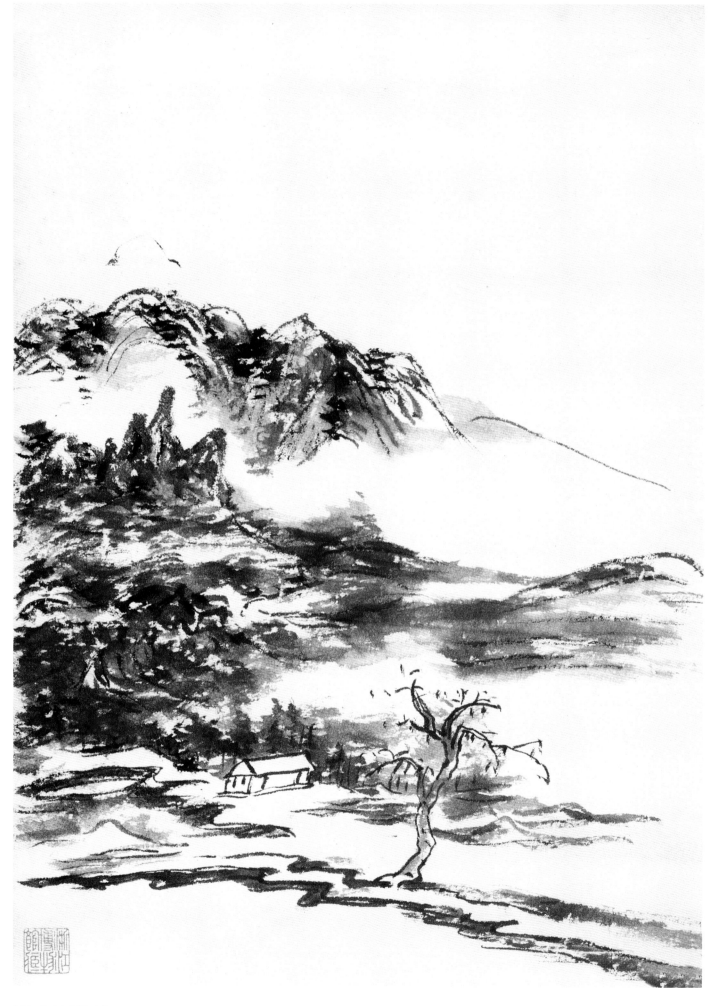

山水　之十一

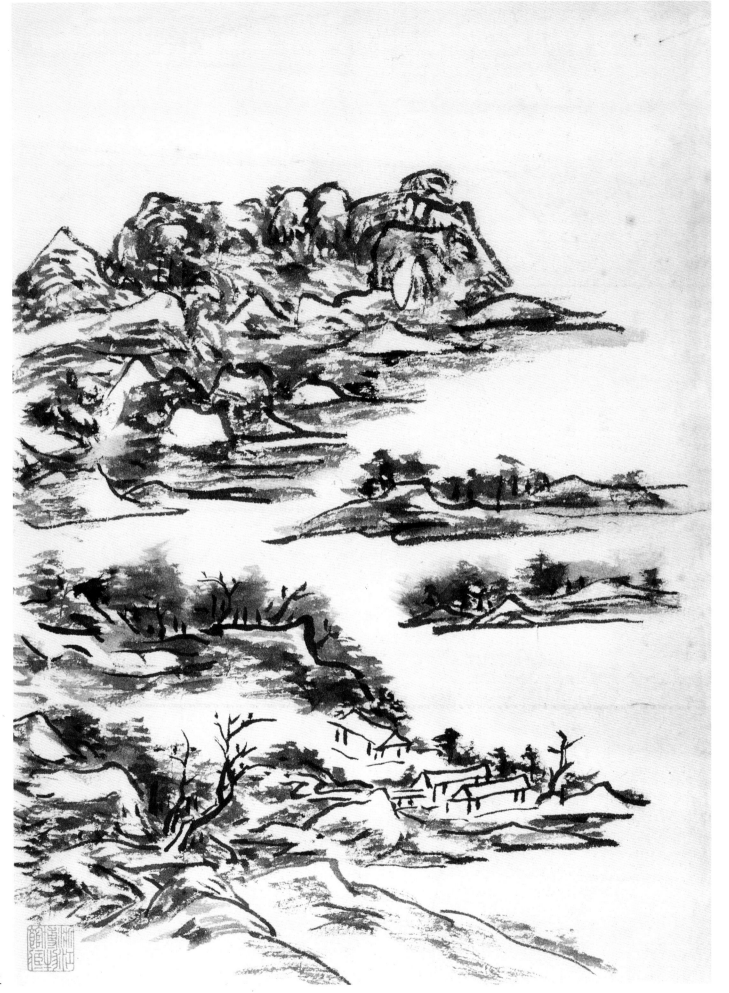

山水 之十二

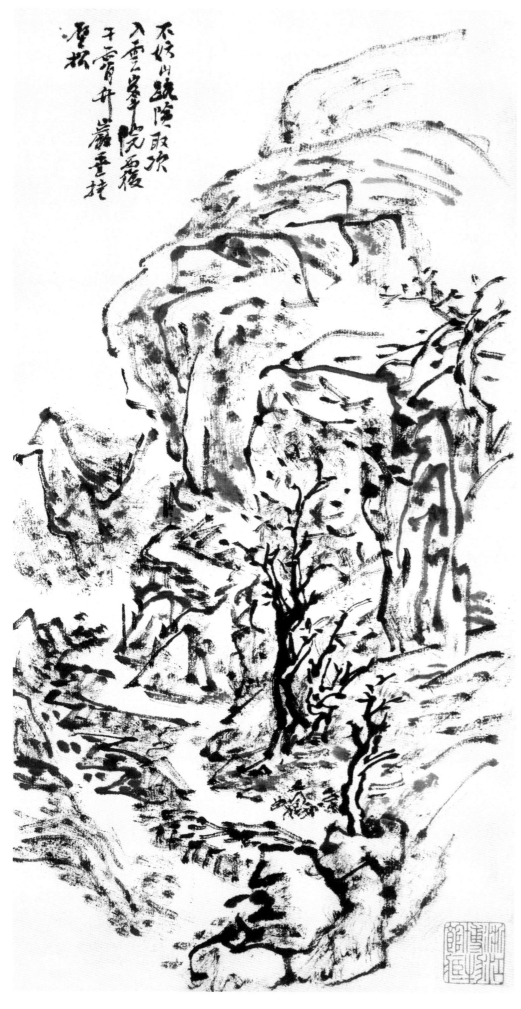

山水画稿　两幅　之一

纸本　28cm×15cm　浙江省博物馆藏

题识：不妨山路险　取次入云峰　院覆干霄竹　岩垂挂壁松

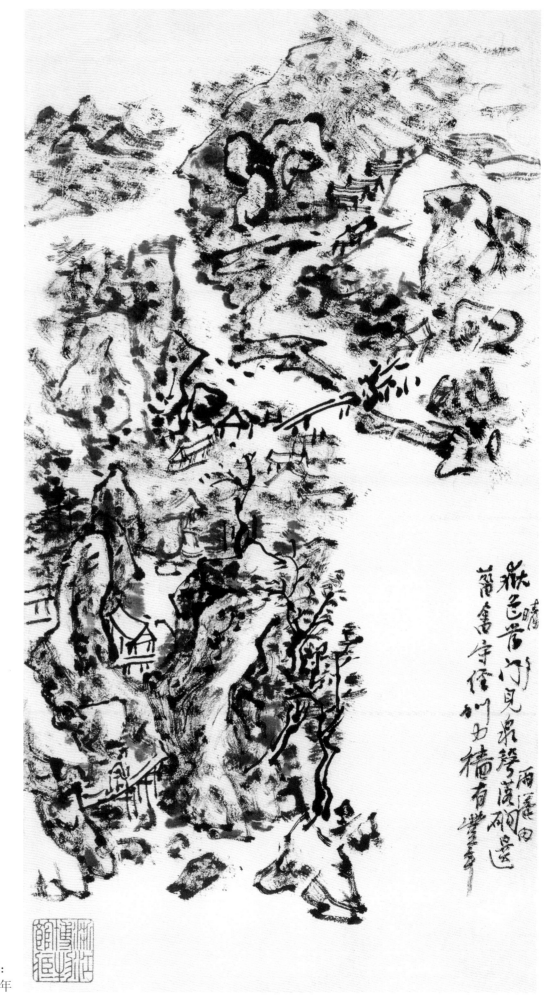

山水画稿　之二

题识：岳色当门见　泉声落涧边（行右四字：
　　　晴　雨洒田）蓇畲守经训　力穑有丰年

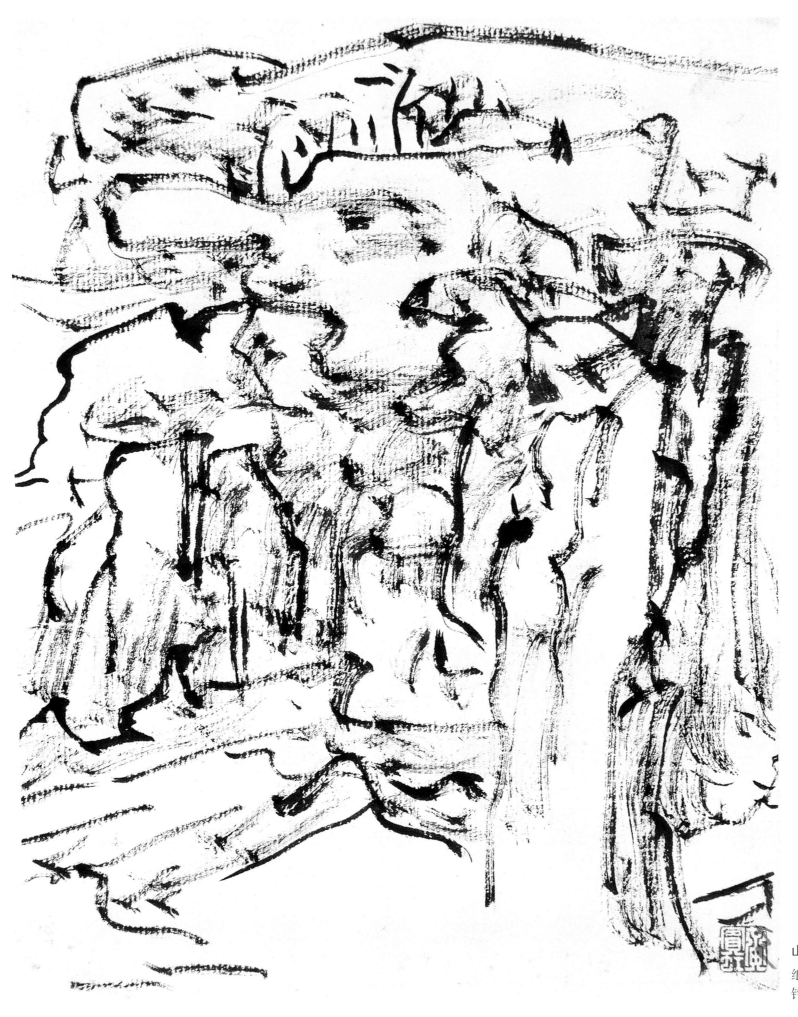

山水　四幅　之一
纸本　21cm×17.5cm　荣宝斋藏
钤印：黄宾虹

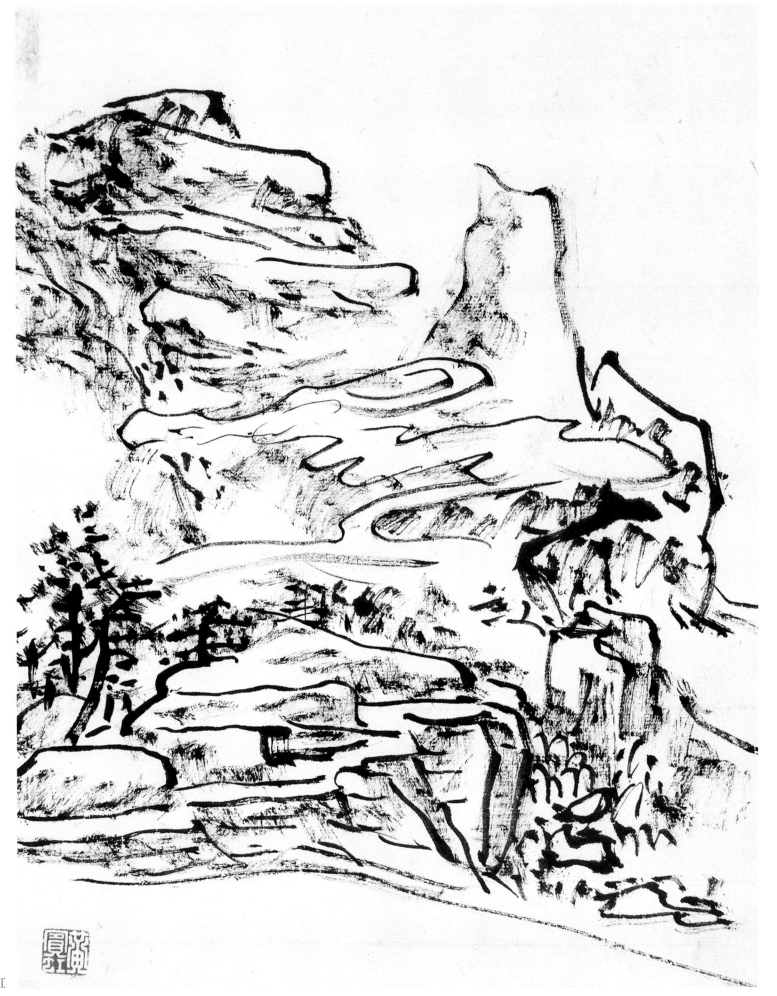

山水　之二

钤印：黄宾虹

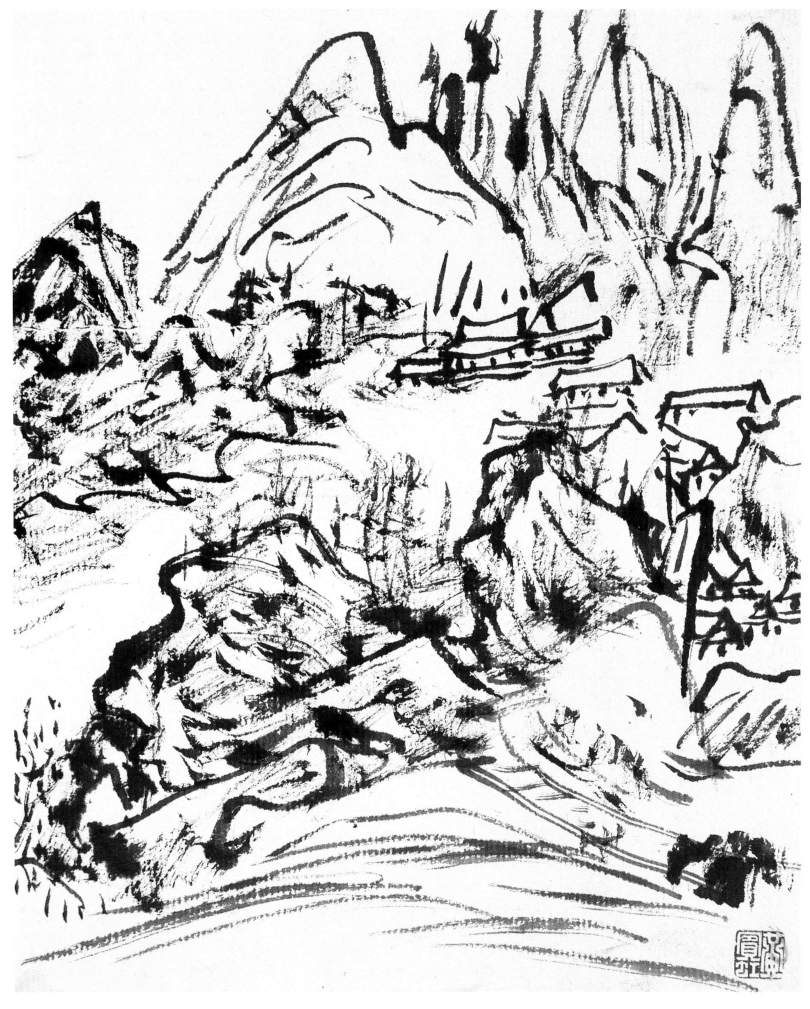

山水　之三

钤印：黄宾虹

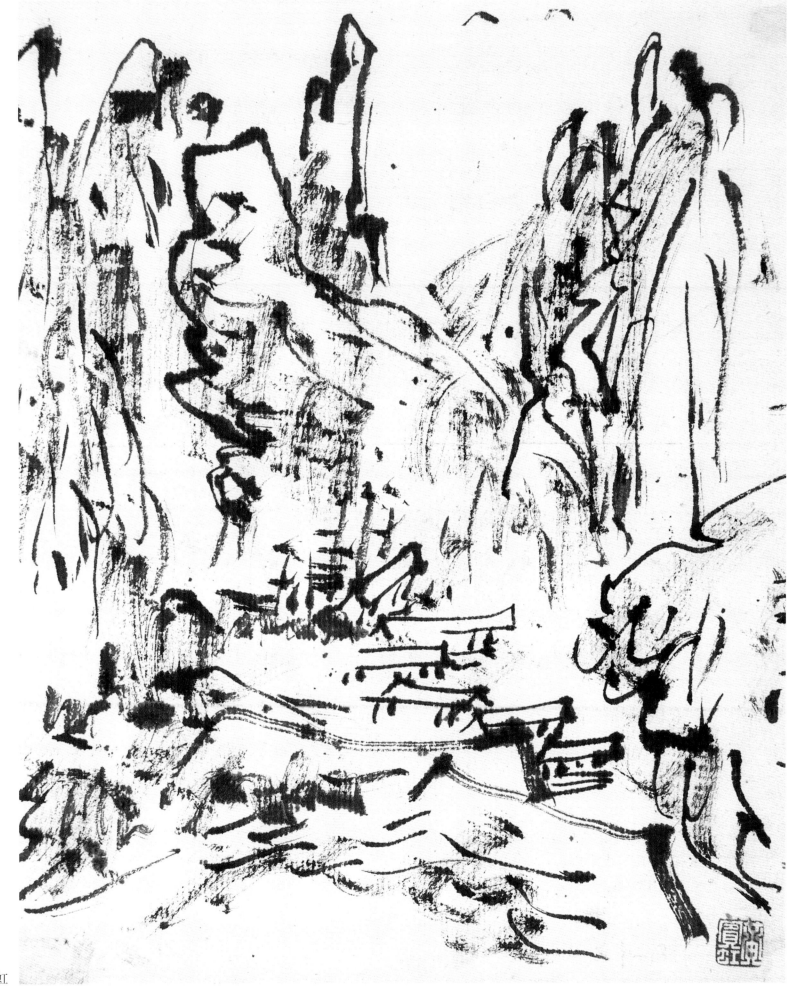

山水 之四

钤印：黄宾虹

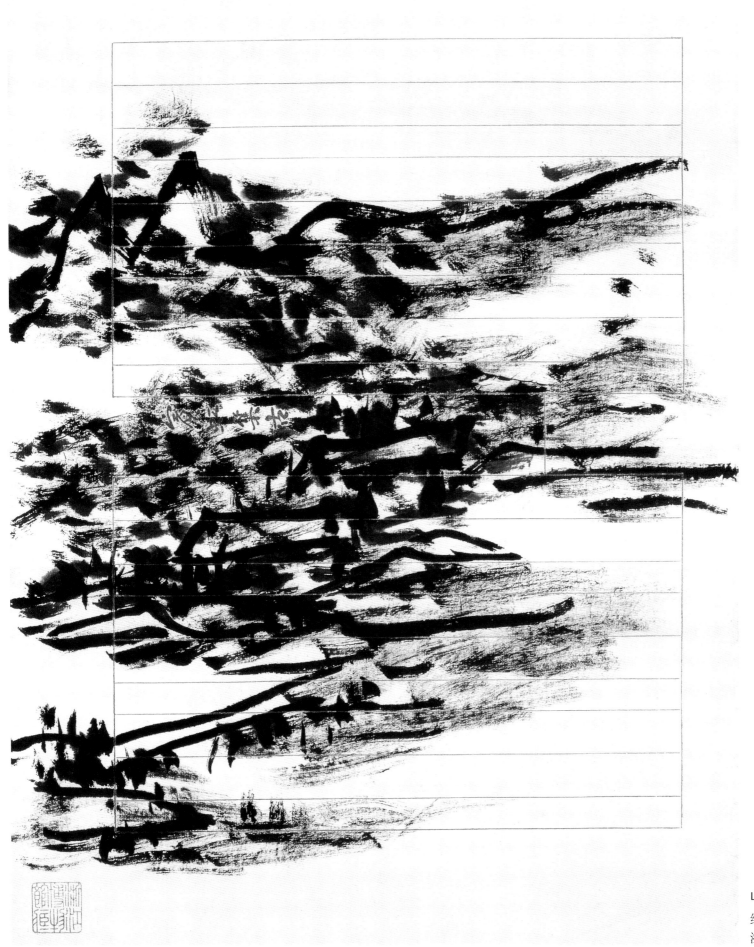

山水　十一幅　之一

纸本　37.5cm×27cm

浙江省博物馆藏

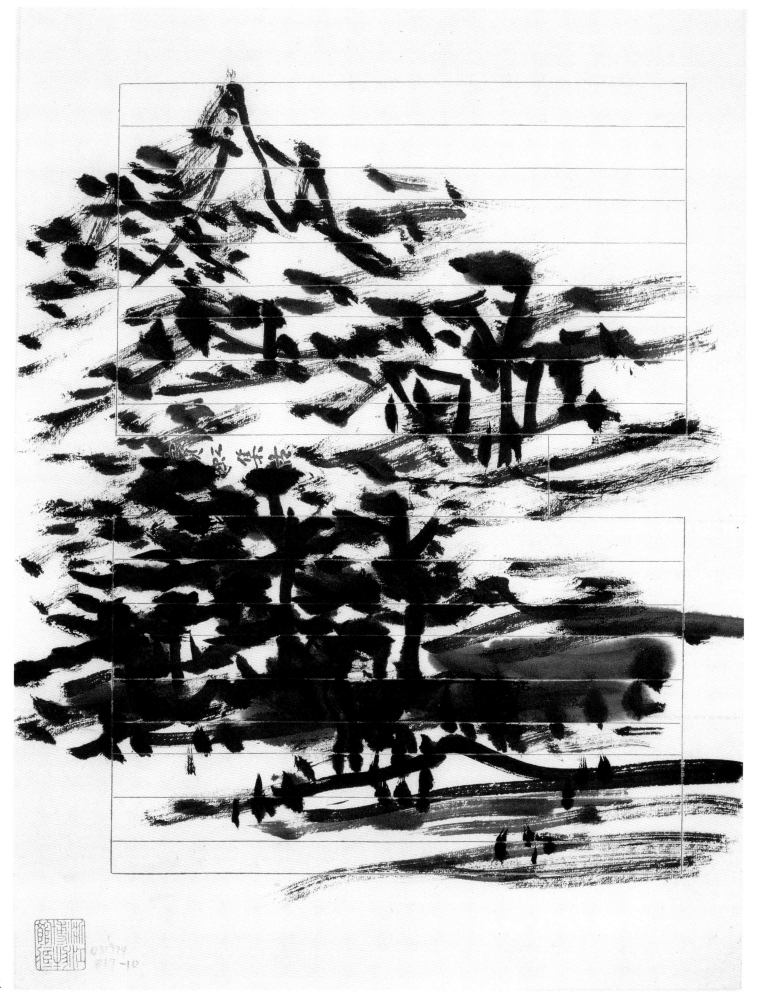

山水 之二

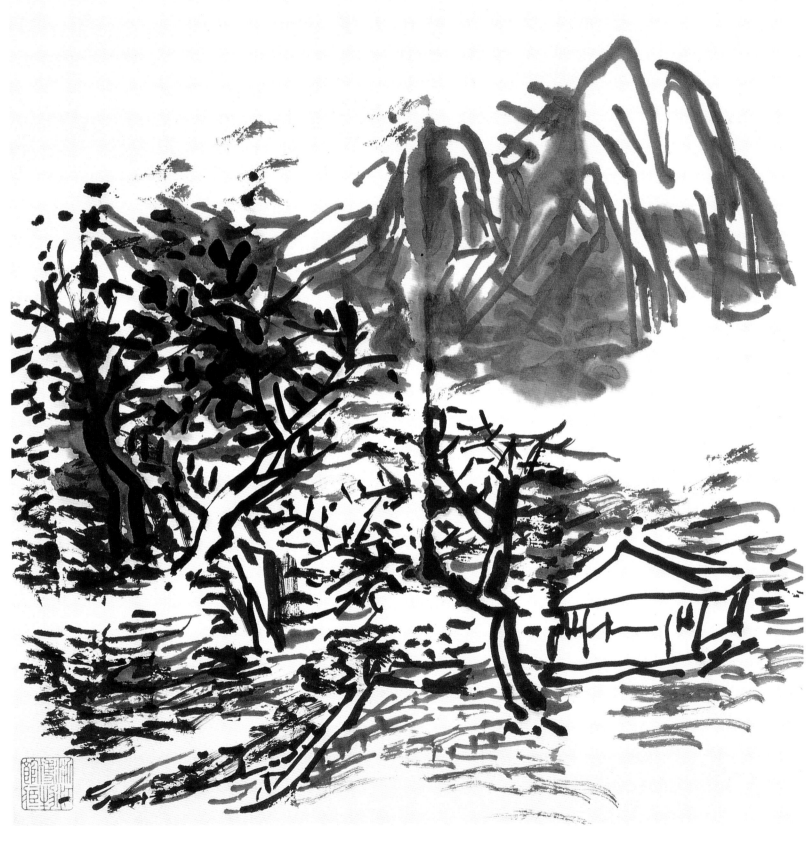

山水 之三

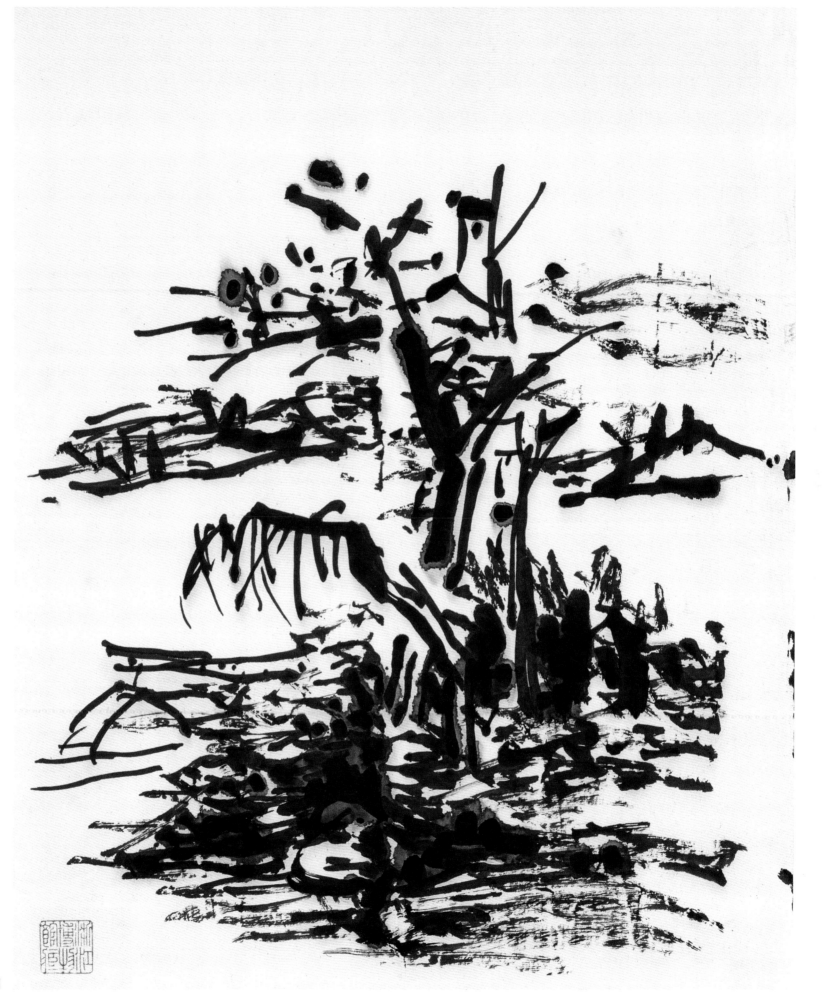

山水　之四

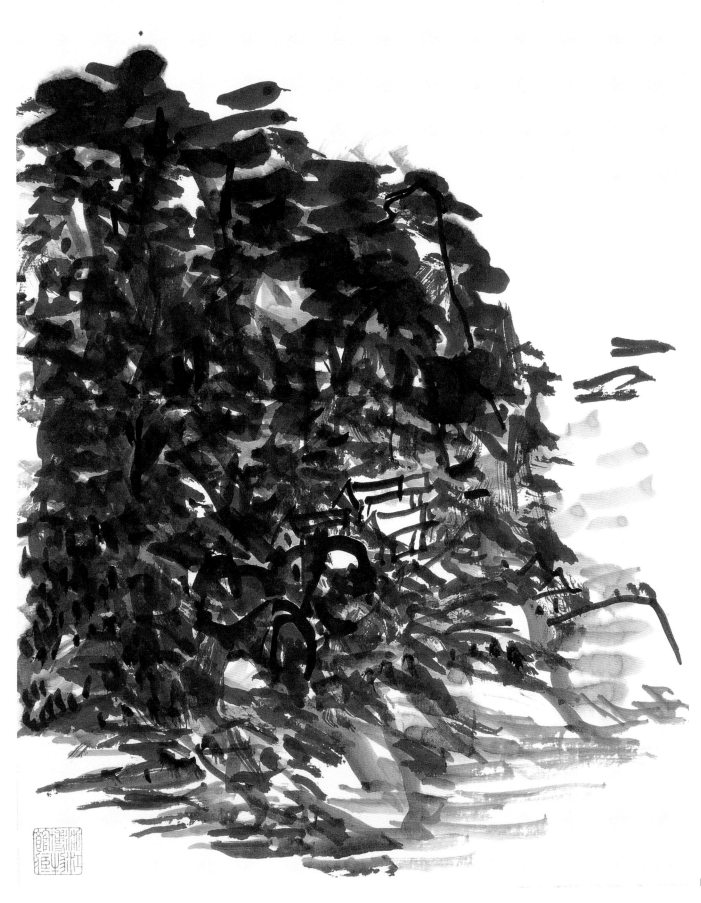

山水 之五

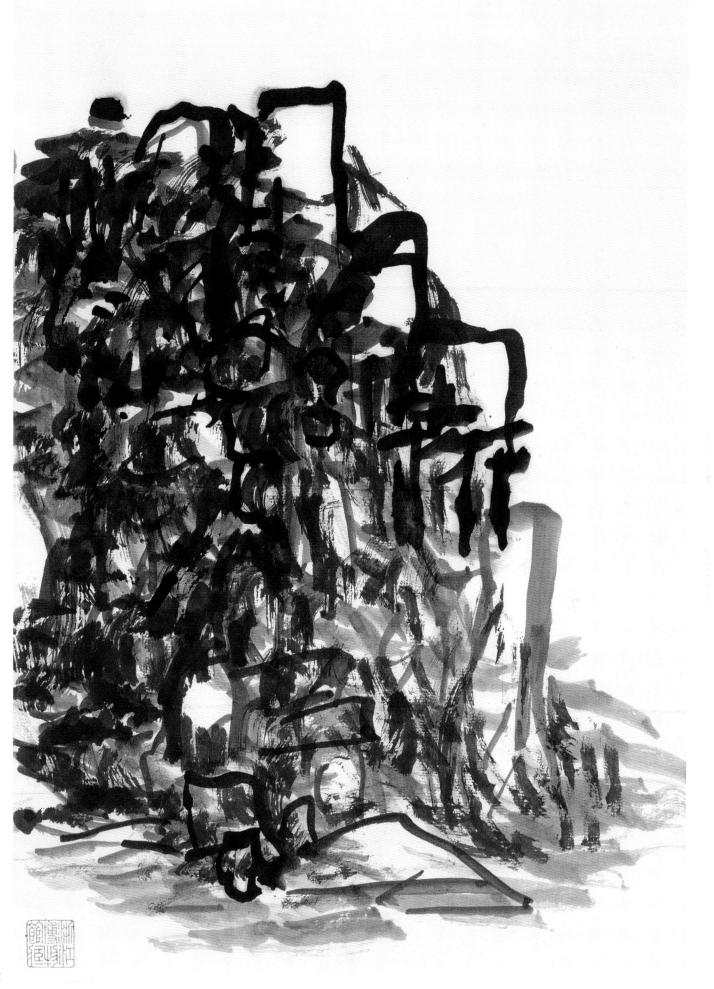

山水　之六

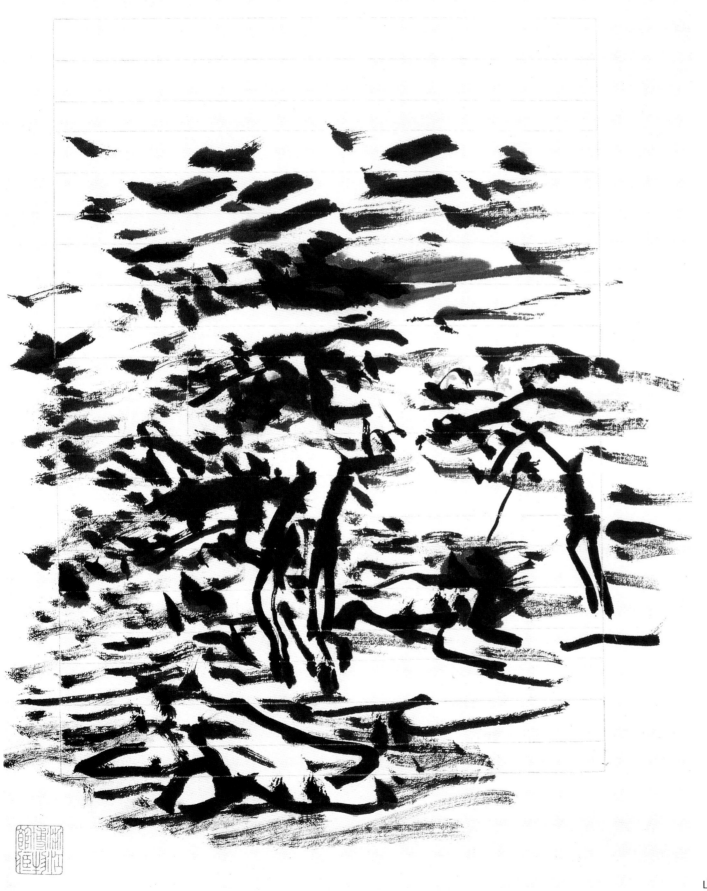

山水 之七

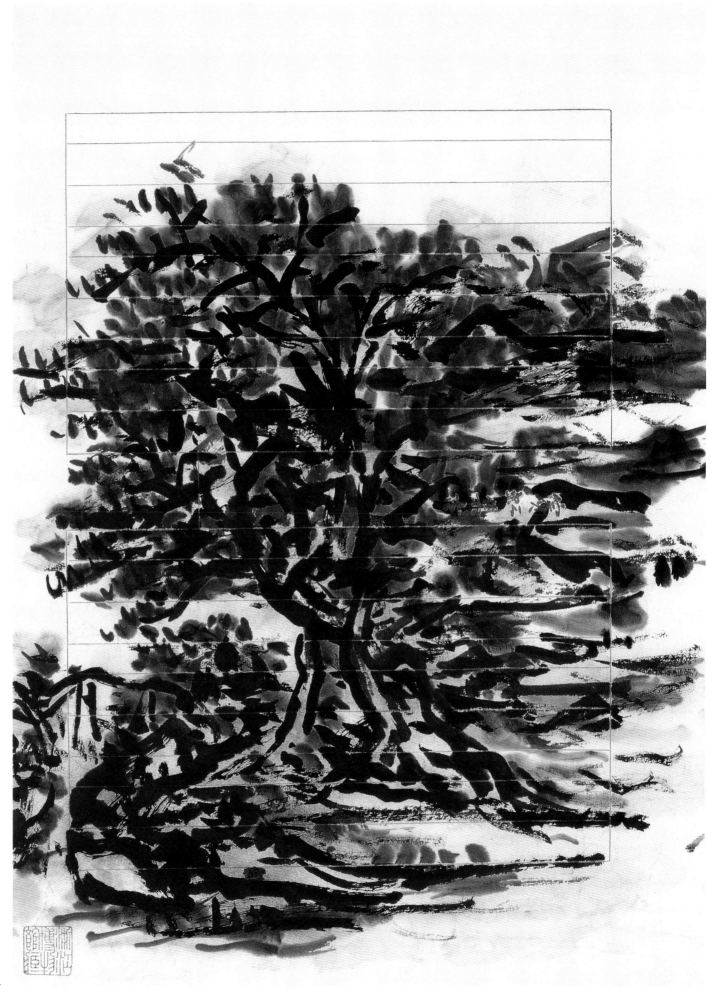

山水 之八

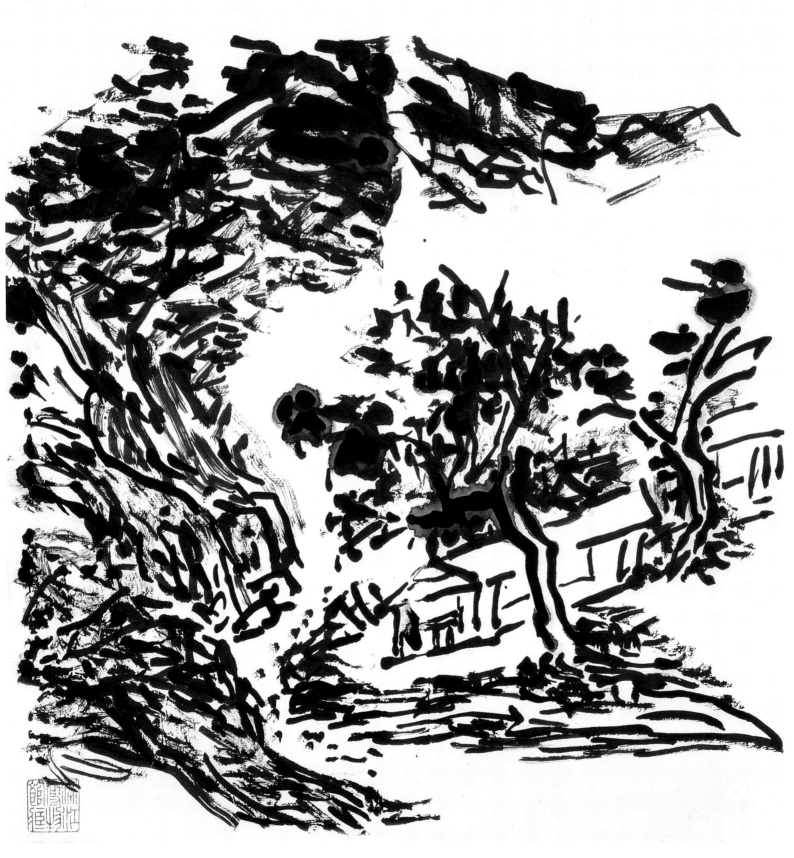

山水 之九

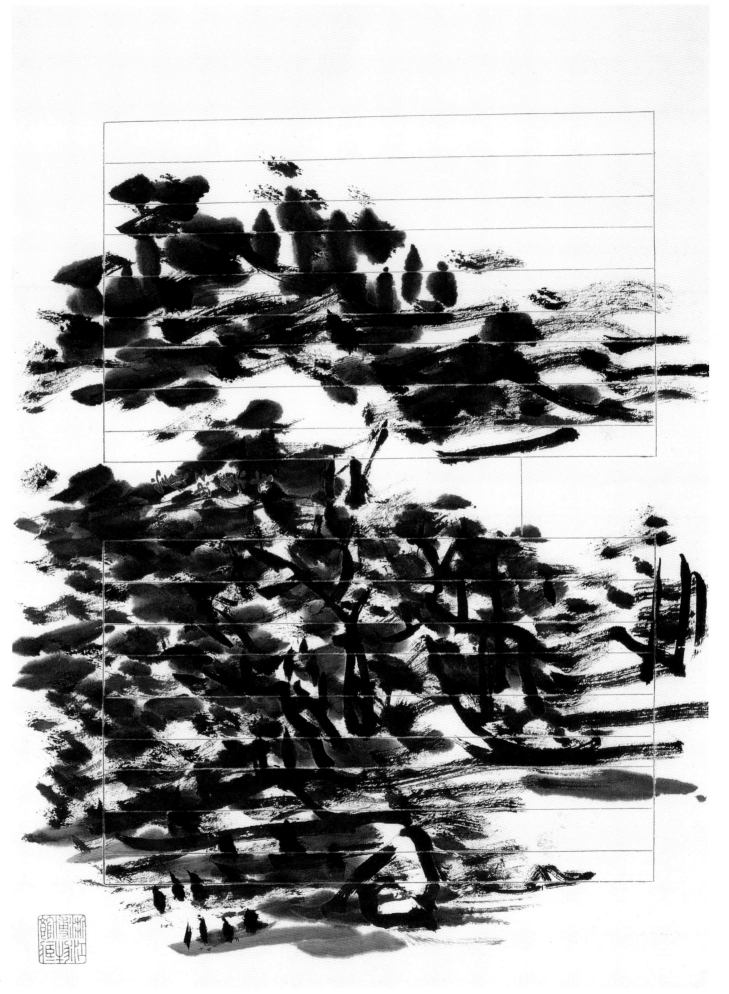

山水 之十

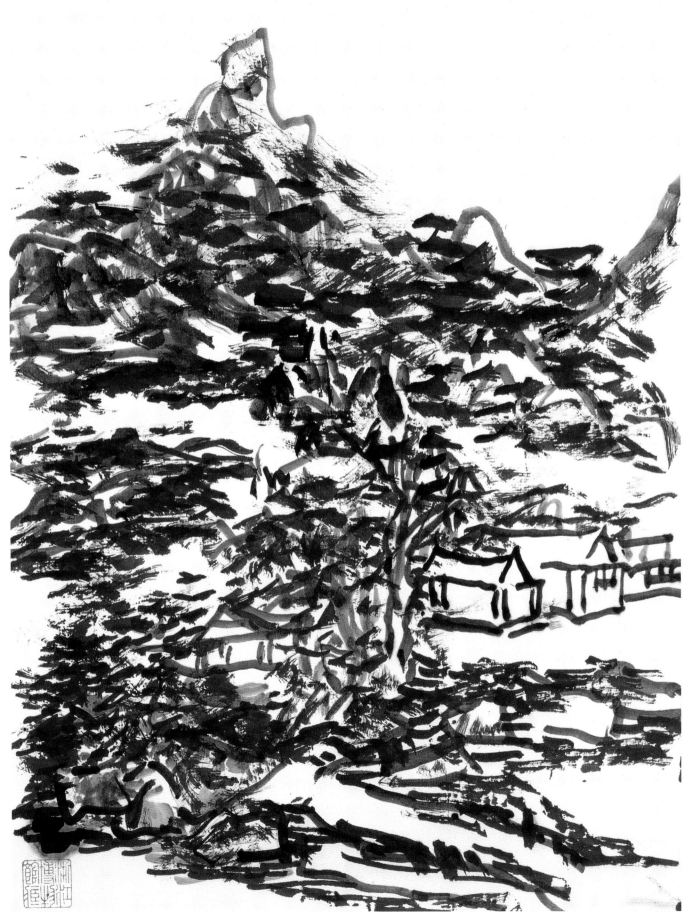

山水 之十一

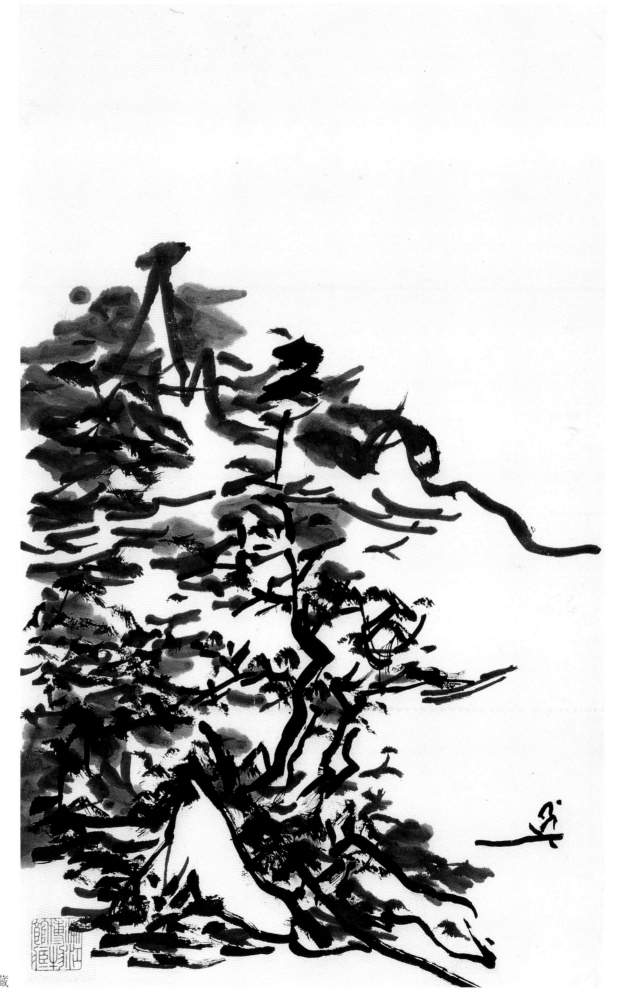

山水

纸本　34cm × 24cm　浙江省博物馆藏

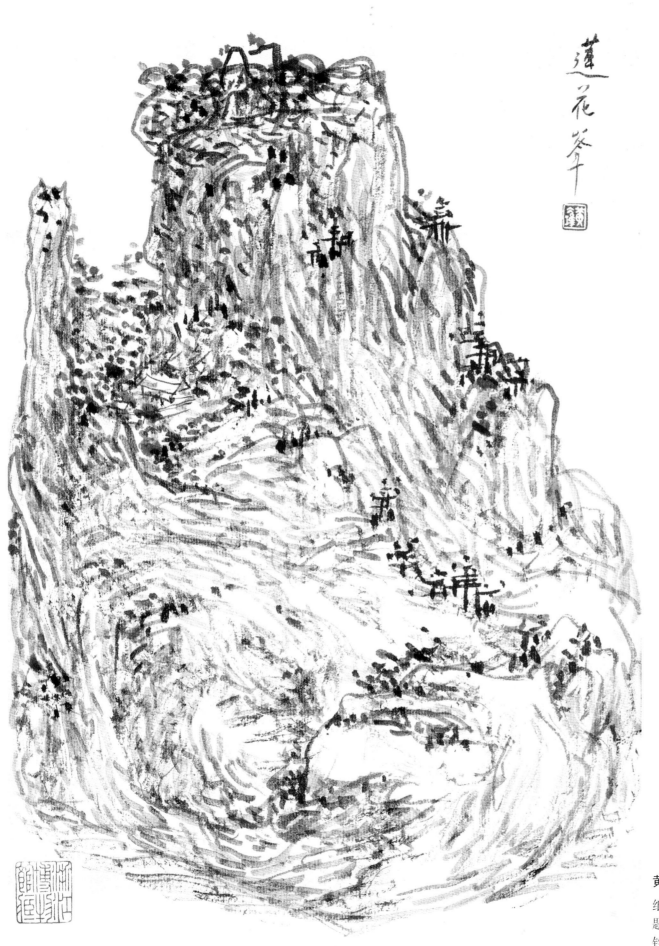

黄山写生　二十八幅　之一
纸本　28.5cm×19.5cm　浙江省博物馆藏
题识：莲花峰
钤印：黄冰鸿

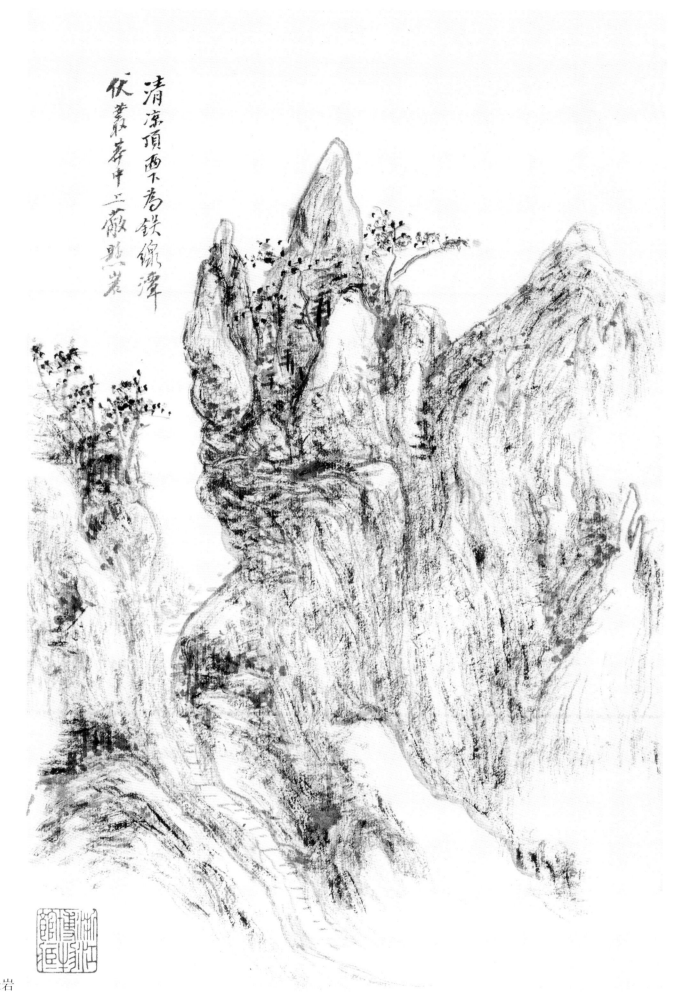

清凉顶西下为铁线潭 伏丛莽中 上蔽悬岩

黄山写生　之二
题识：清凉顶西下为铁线潭　伏丛莽中　上蔽悬岩

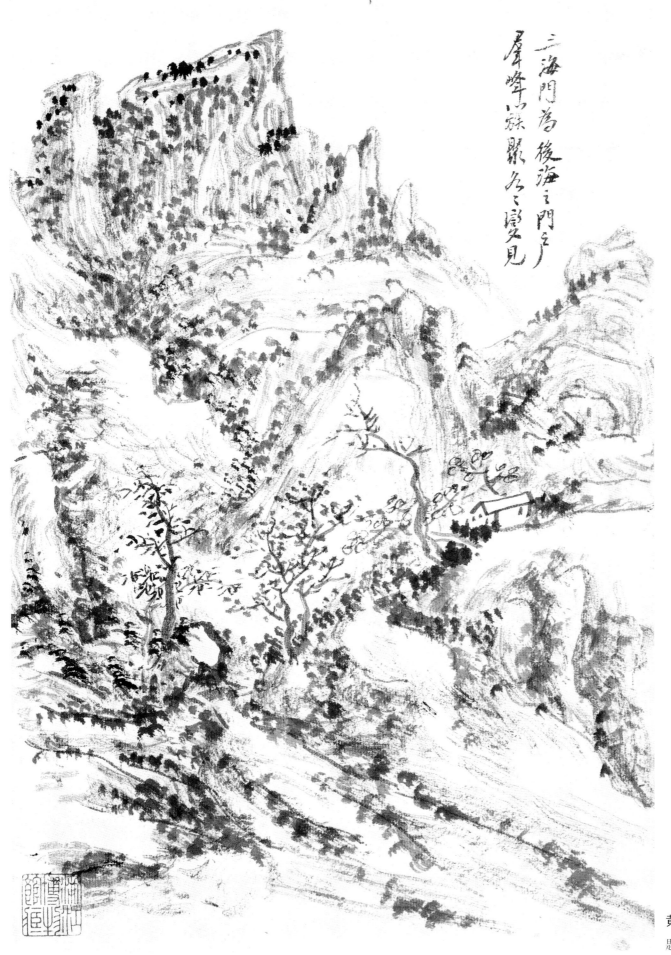

三海門為後海之門戸
屏峰簇聚各各變見

黄山写生 之三

题识：三海门为后海之门户 群峰簇聚 各各变见

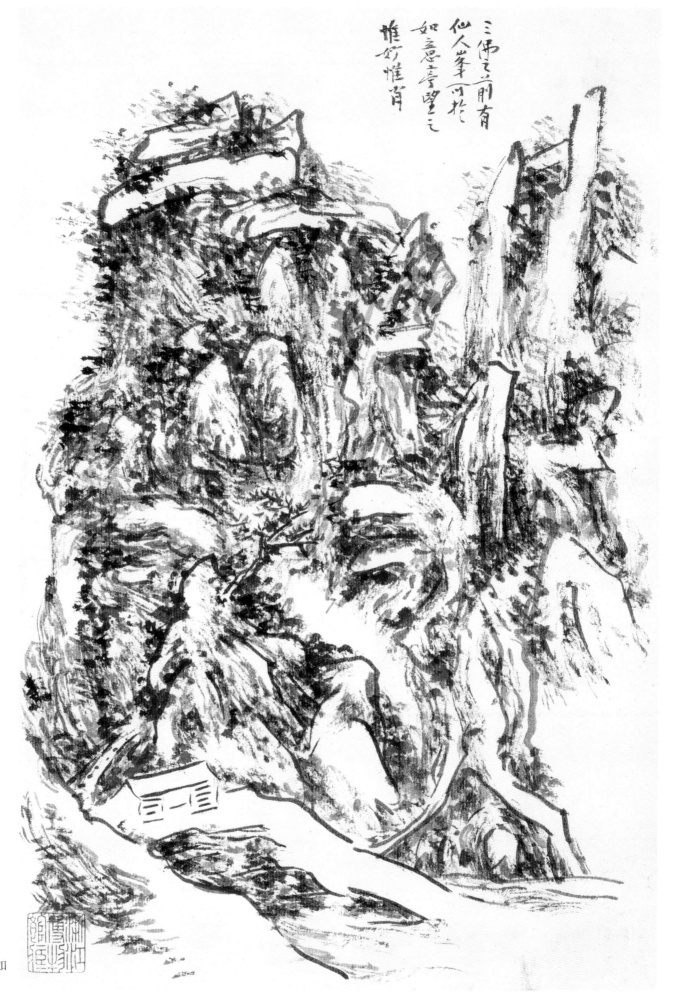

三佛之前有
仙人峰可於
如意亭望之
惟妙惟肖

黄山写生　之四

题识：三佛之前有仙人峰　可于如
　　　意亭望之　惟妙惟肖

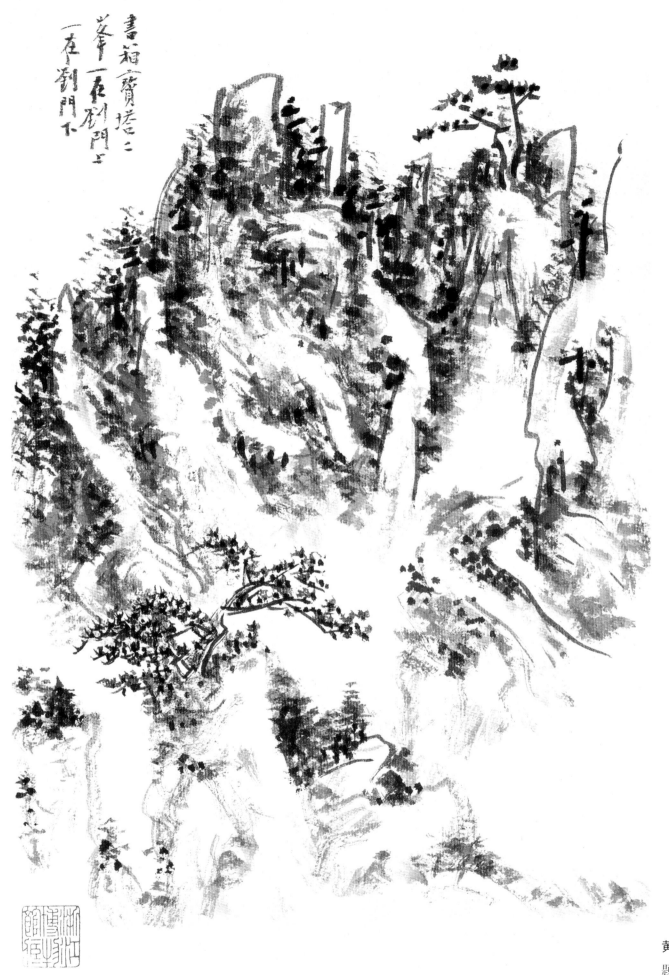

書箱宝塔二峰 一在刘门上 一在刘门下

黄山写生 之五
题识：书箱宝塔二峰 一在刘门上 一在刘门下

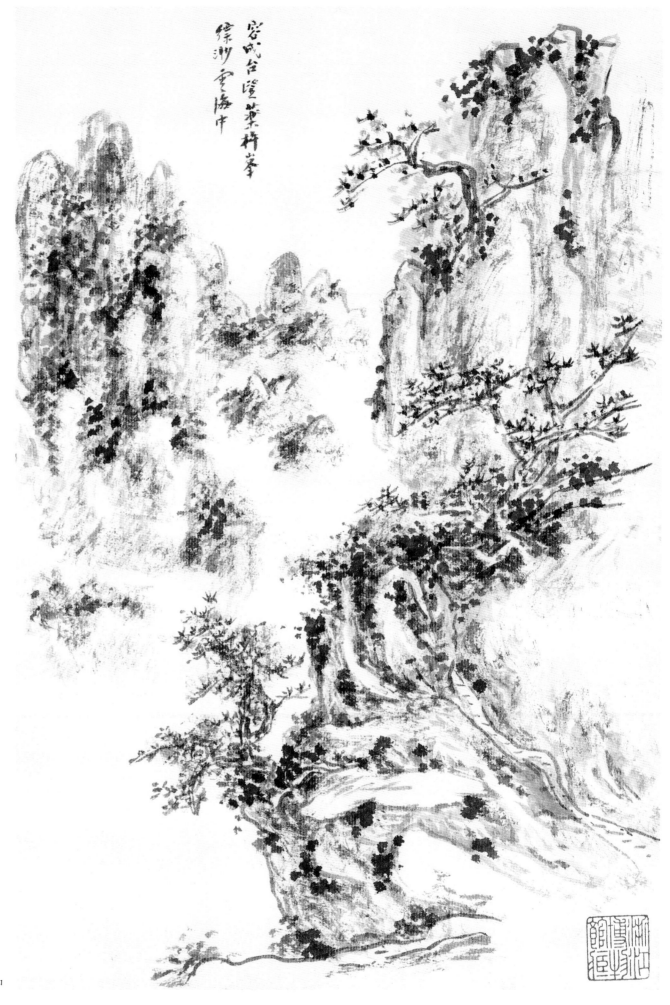

容成台澄葉杵峰
縹渺雲海中

黄山写生 之六

题识：容成台望药杵峰　缥渺云海中

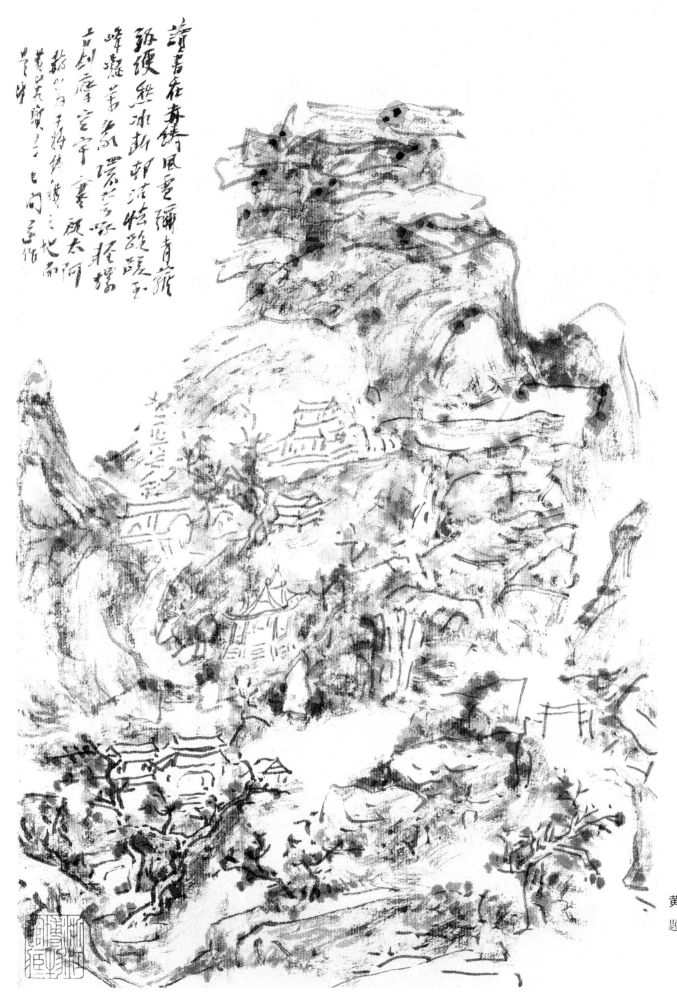

黄山写生 之七

题识：读书在赤铸 风雪弥青萝 级绠愁冰断 村沽怯路蹉 玉峰凝万象 环罨啄轻螺 古剑摩空宁 寒□启太阿 赭山为干将铸铁之地 而黄山谷诗书其间 遂作是诗

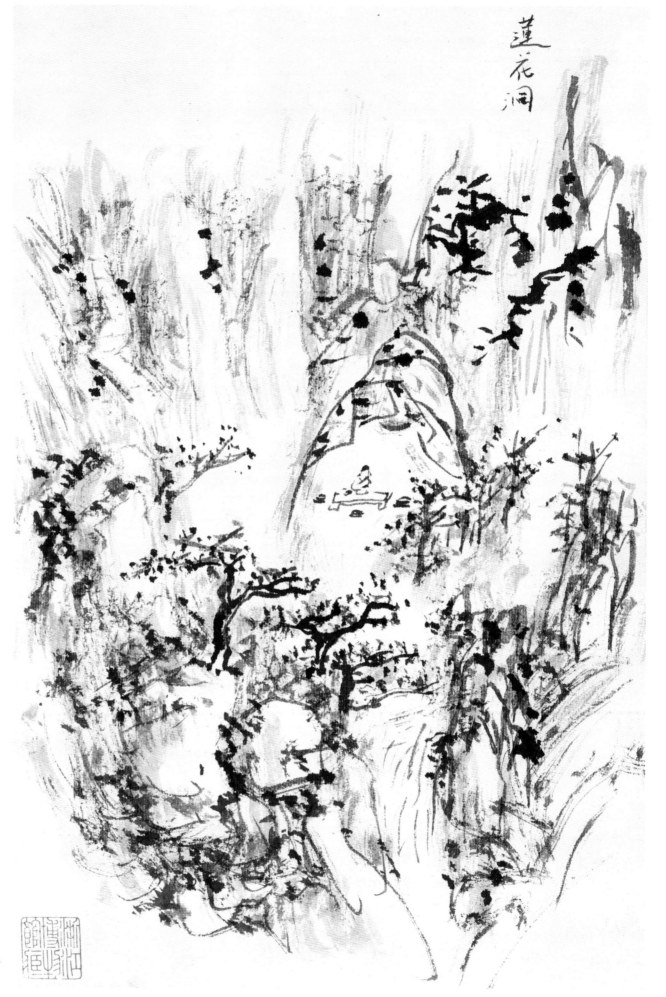

莲花洞

黄山写生　之八
题识：莲花洞

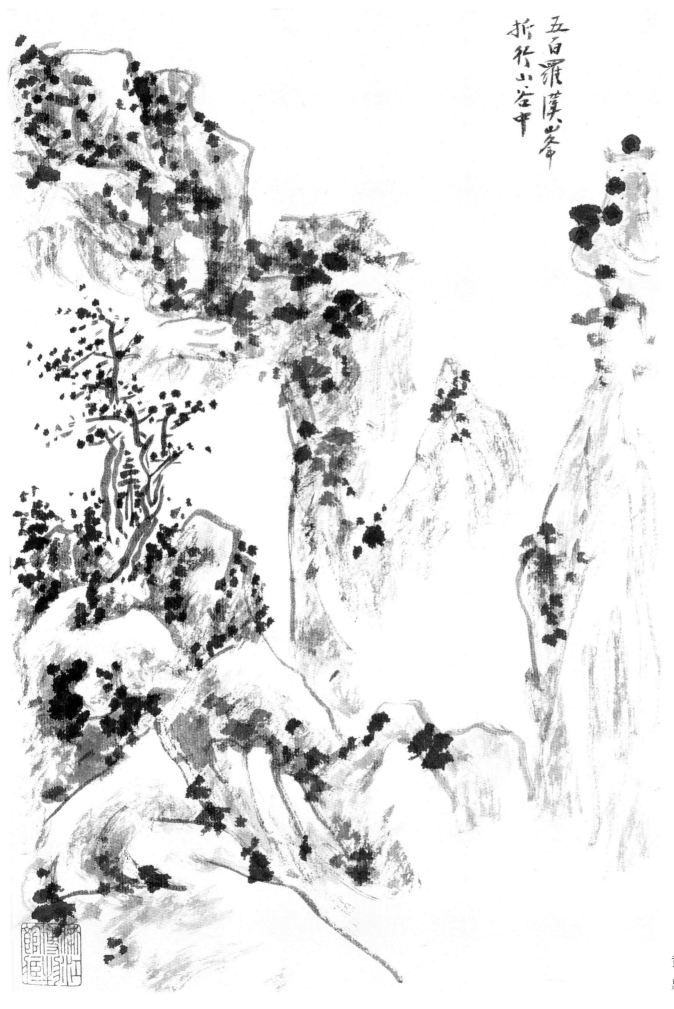

五百罗汉峰 折行山谷中

黄山写生 之九

题识：五百罗汉峰 折行山谷中

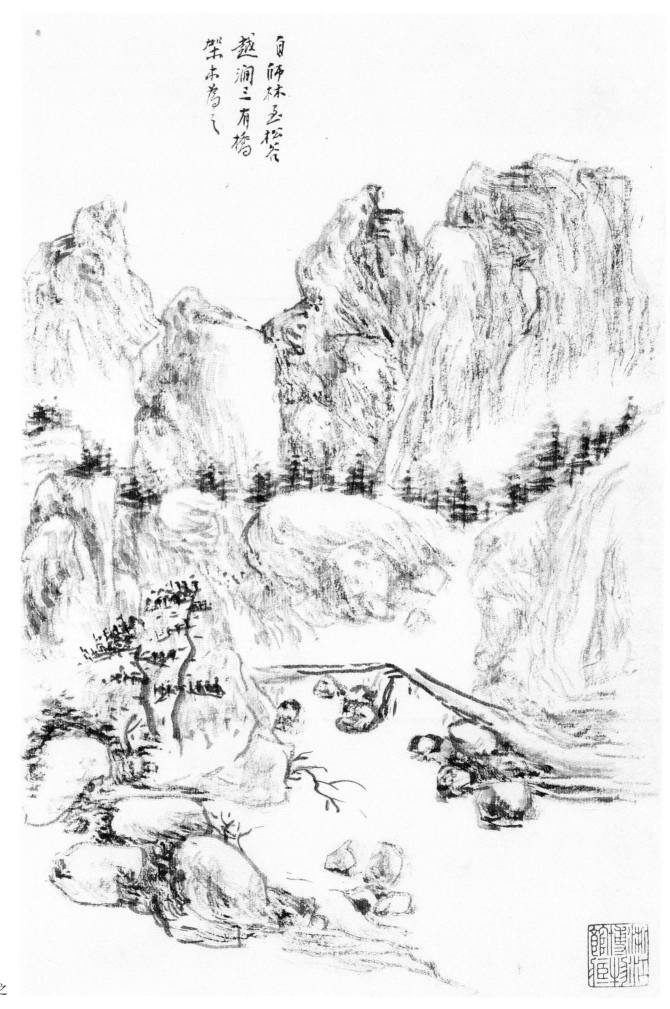

自师林至松谷
越涧三有桥
架木为之

黄山写生　之十

题识：自师林至松谷　越涧三　有桥　架木为之

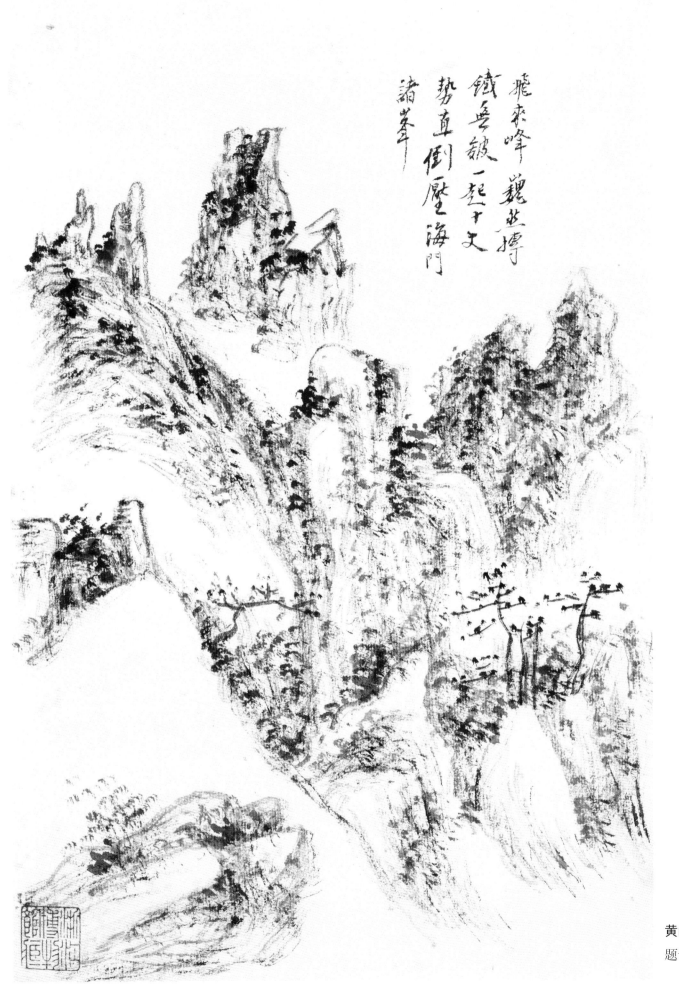

飞来峰　巍然抟
铁无皱　一起十丈
势直倒压海门
诸峰

黄山写生　之十一

题识：飞来峰巍然抟铁无皱　一起
　　　十丈　势直倒压海门诸峰

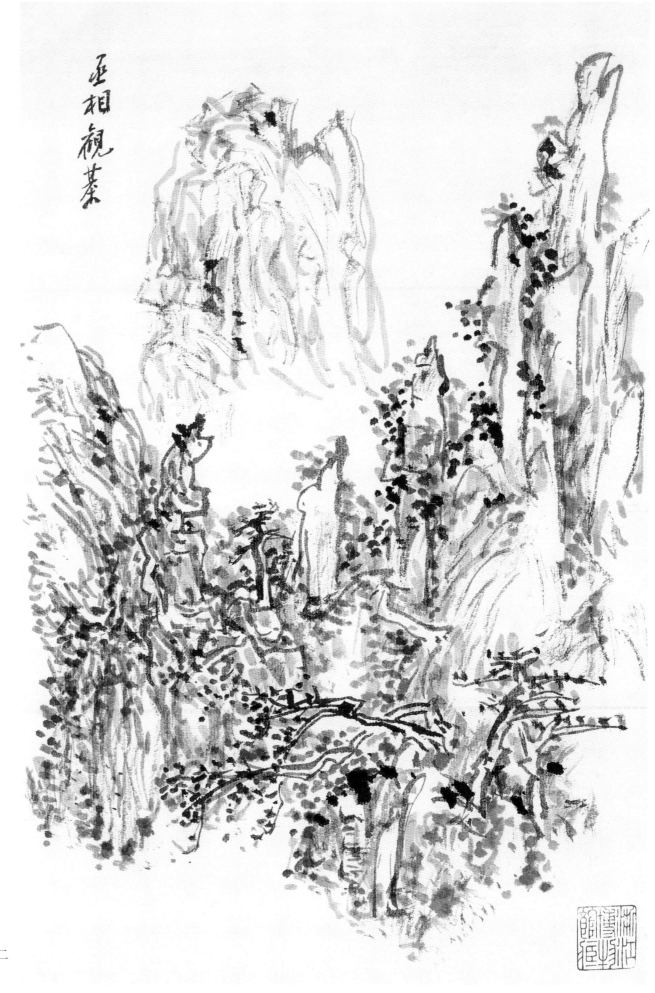

丞相观棋

黄山写生 之十二

题识：丞相观棋

油潭

黄山写生 之十三
题识：油潭

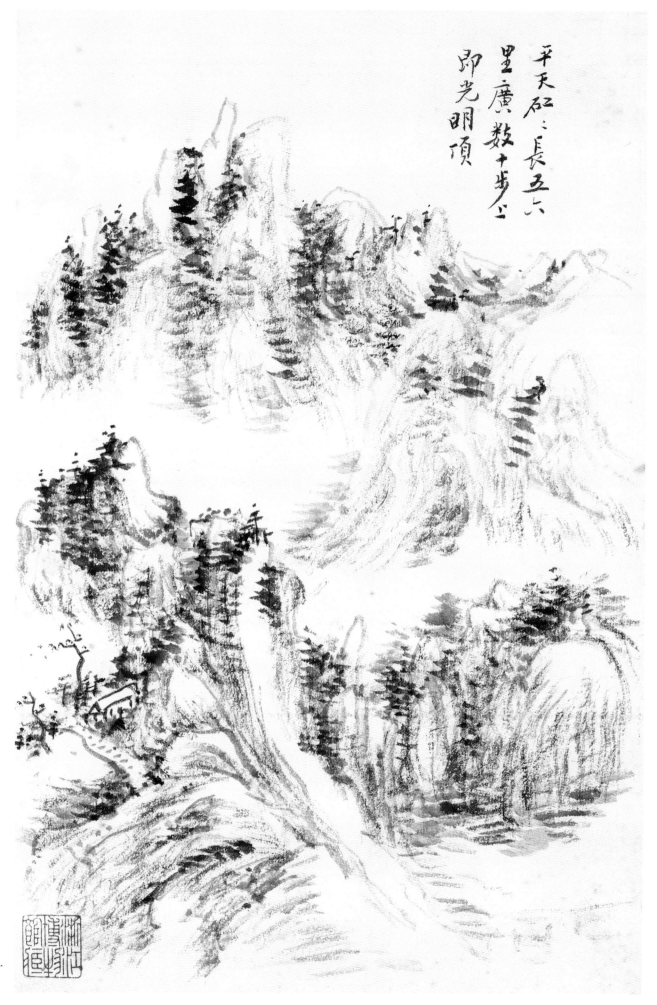

平天矼：長五六
里廣數十步上
即光明頂

黄山写生　之十四

题识：平天矼　矼长五六里　广数十
　　　步　上即光明顶

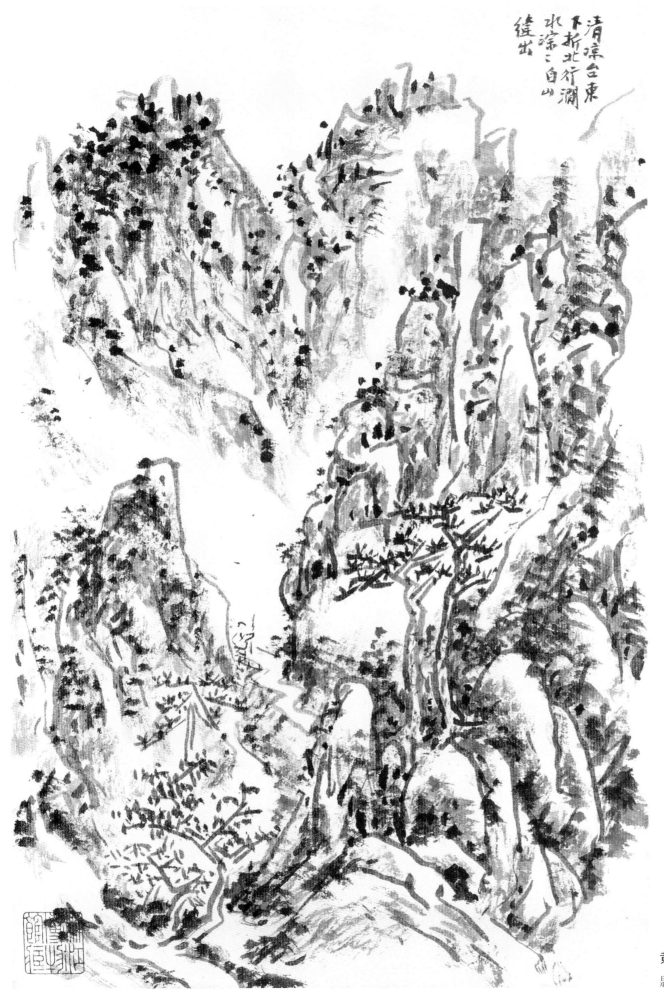

清凉台東下折北行澗水淙淙自山縫出

黄山写生　之十五

题识：清凉台东下折北行　涧水淙淙自山缝出

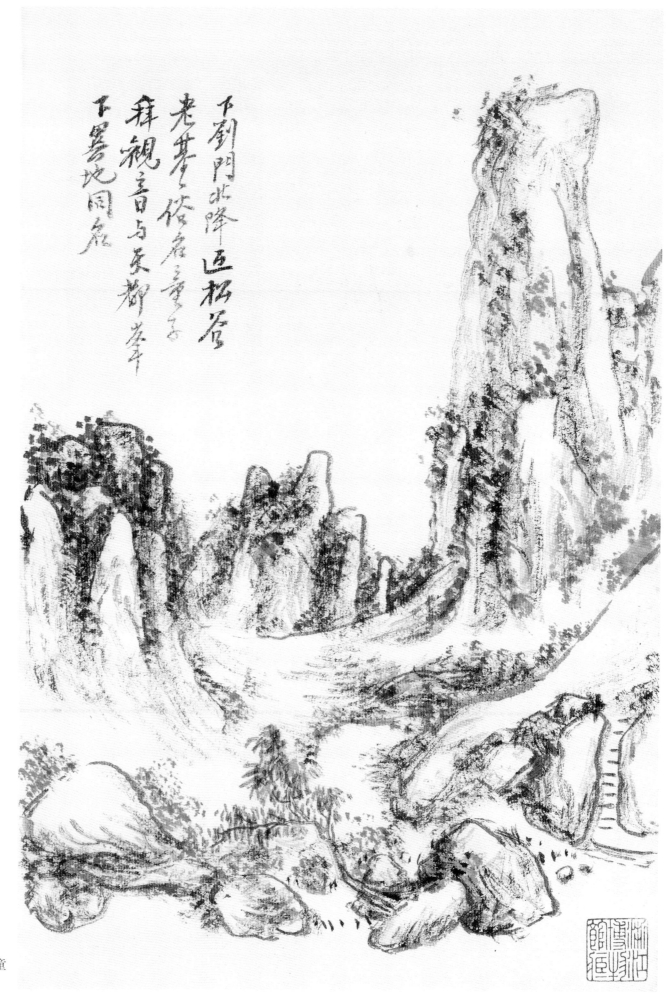

下刘门北降 近松谷老基 与天都峰下异地同名

黄山写生 之十六

题识：下刘门北降　近松谷老基　俗名童
　　　子拜观音　与天都峰下异地同名

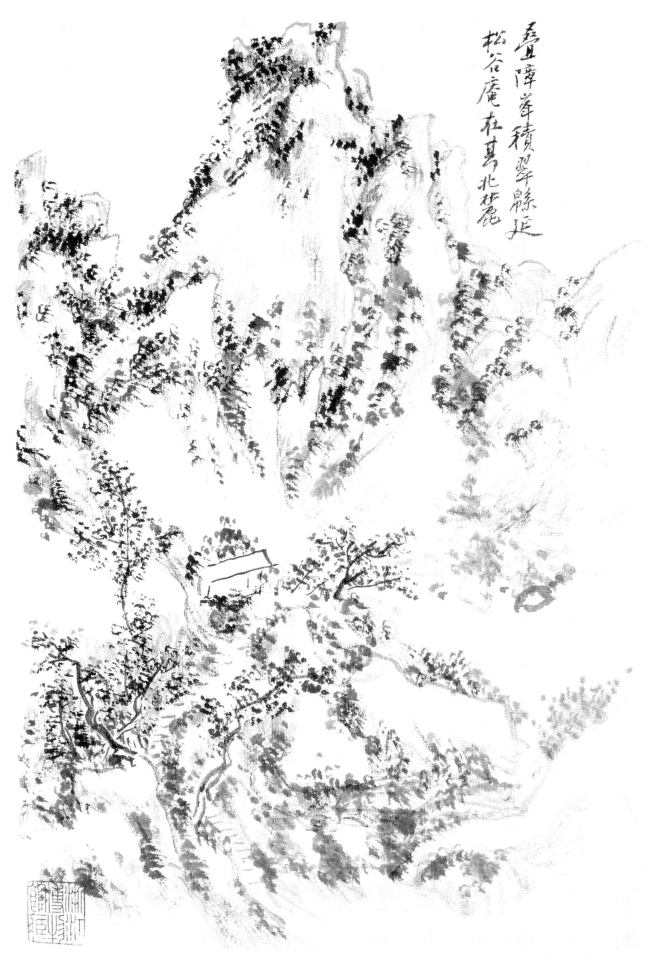

叠嶂峰积翠绵延
松谷庵在其北麓

黄山写生　之十七

题识：叠嶂峰积翠绵延　松谷庵在其北麓

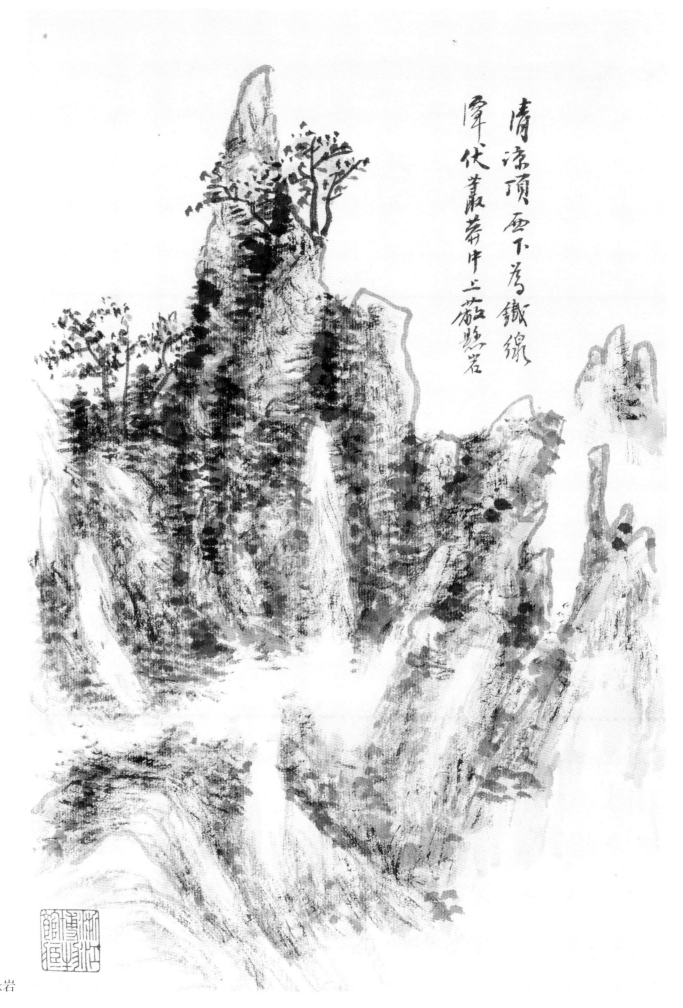

清凉顶西下为铁线
潭伏丛莽中上蔽悬岩

黄山写生　之十八

题识：清凉顶西下为铁线潭　伏丛莽中　上蔽悬岩

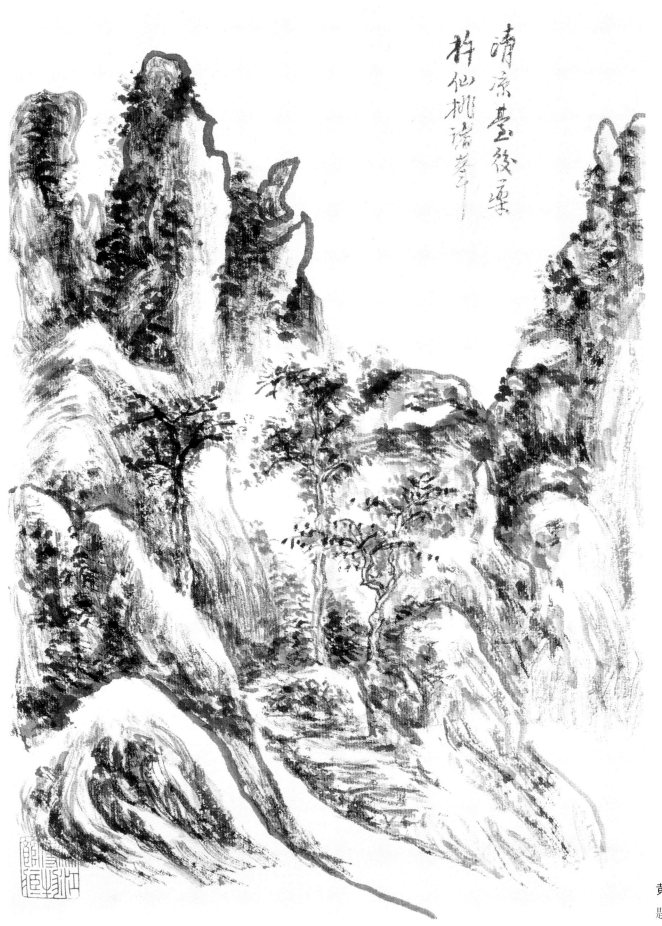

清凉臺後藥
杵仙桃諸峰

黄山写生　之十九

题识：清凉台后　药杵仙桃诸峰

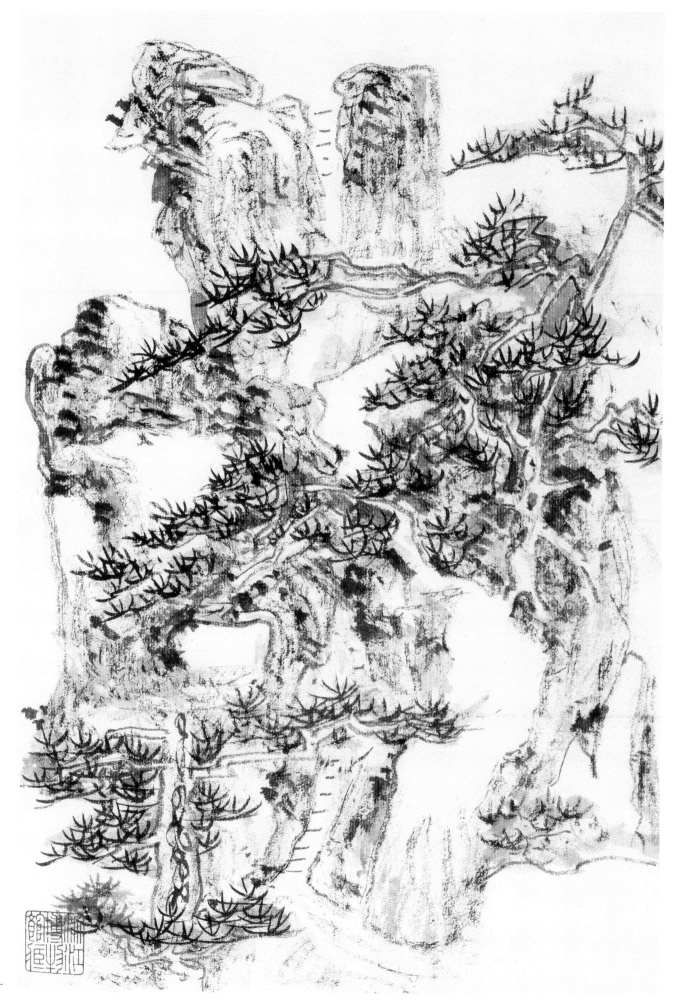

黄山写生 之二十

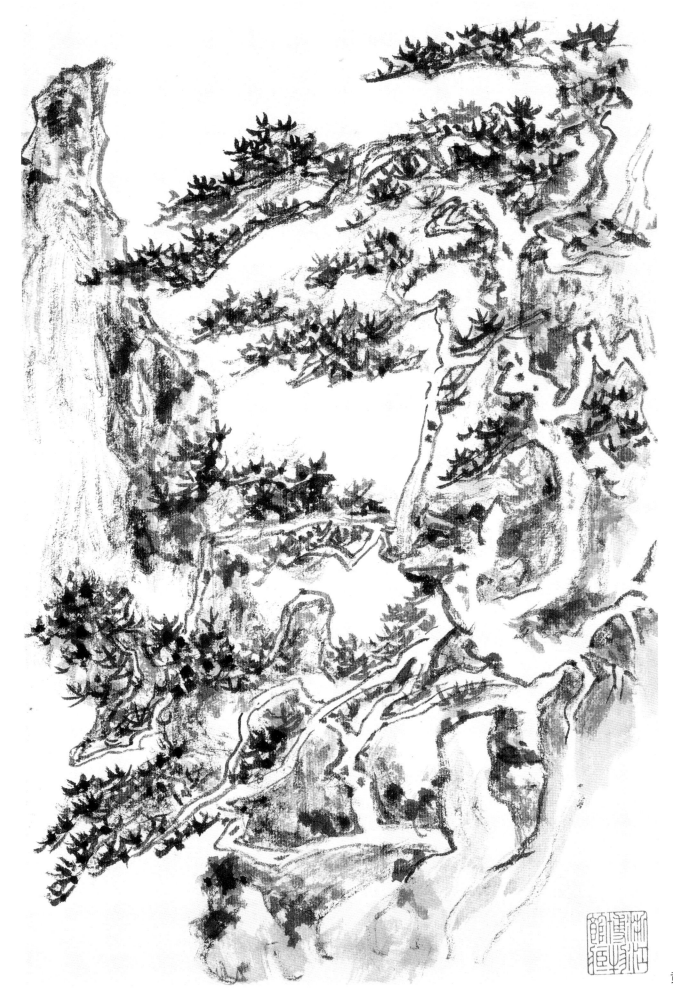

黄山写生　之二十一

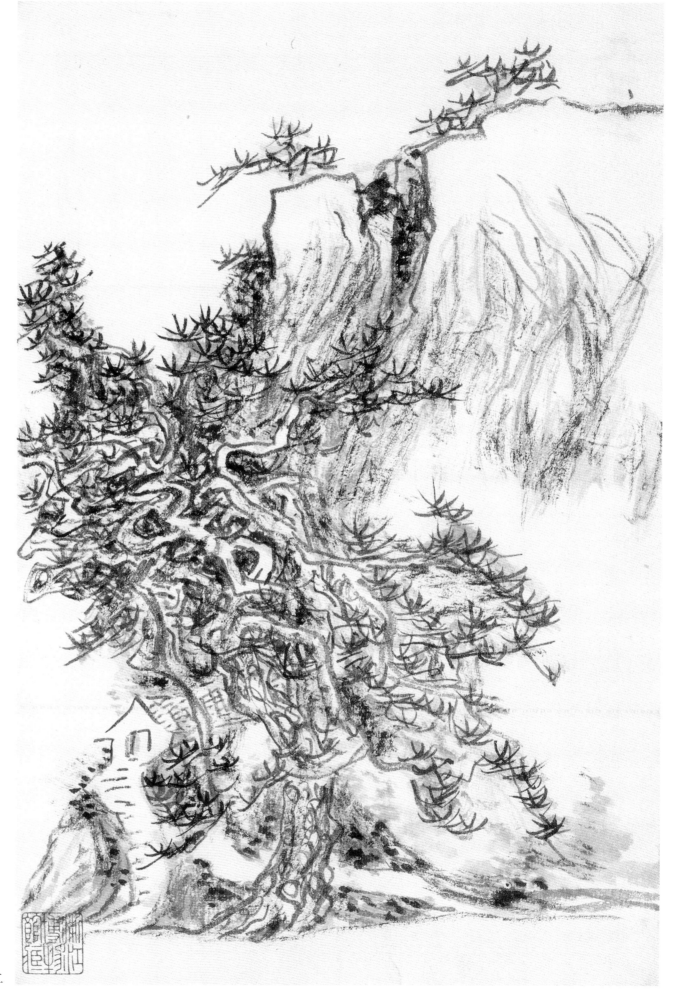

黄山写生　之二十二

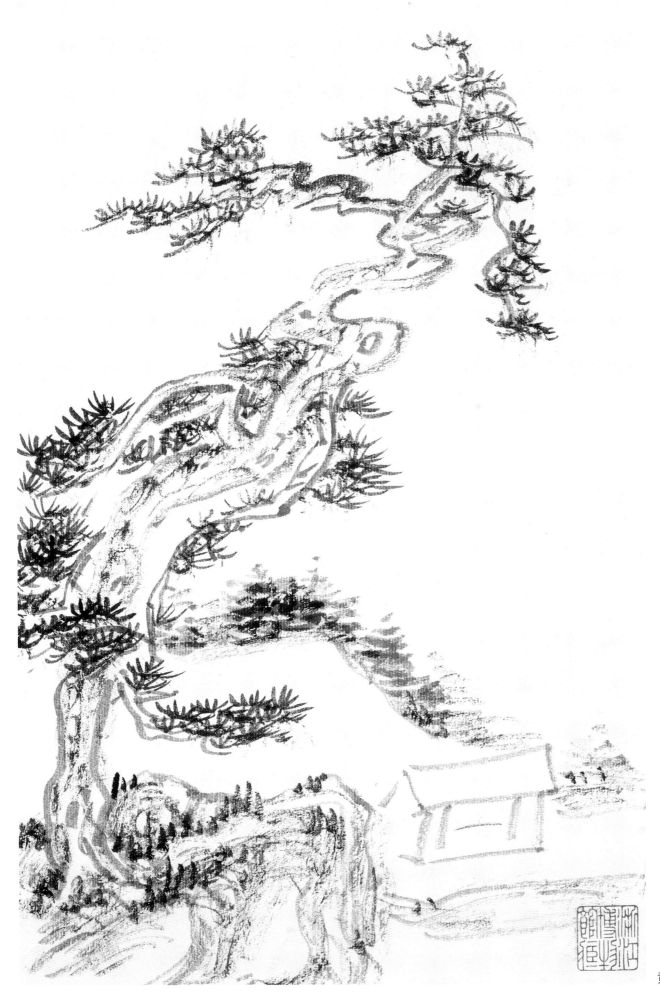

黄山写生 之二十三

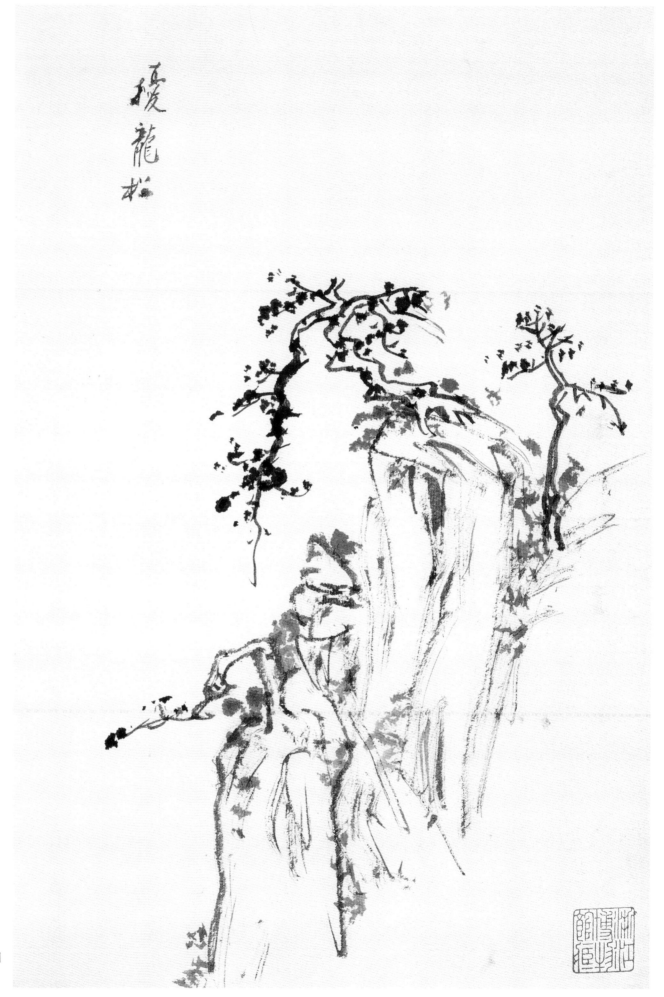

擾龍松

黄山写生　之二十四
题识：扰龙松

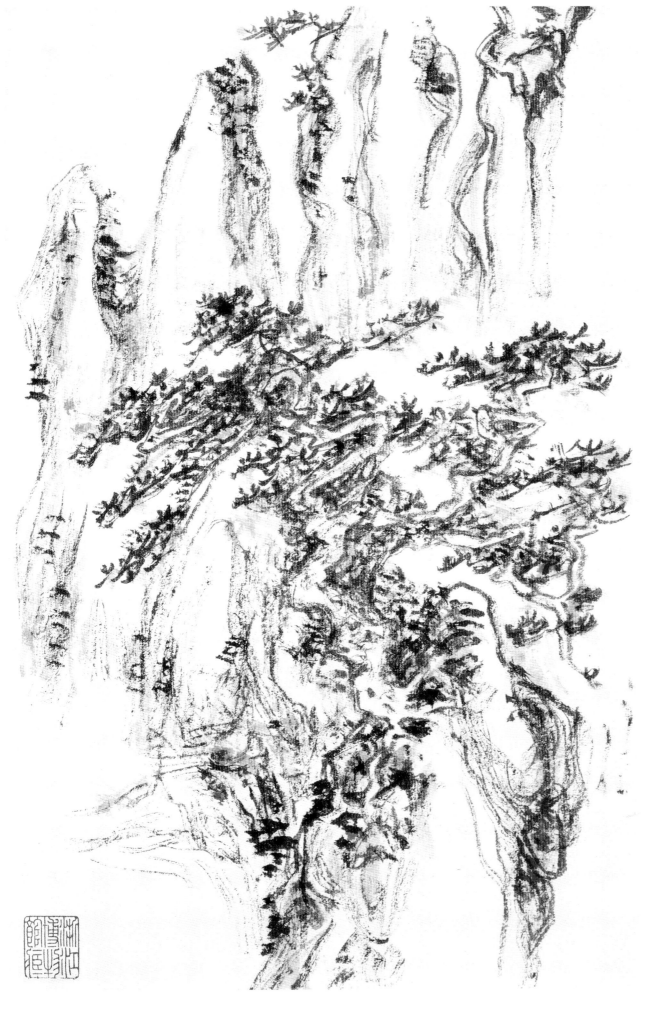

黄山写生　之二十五

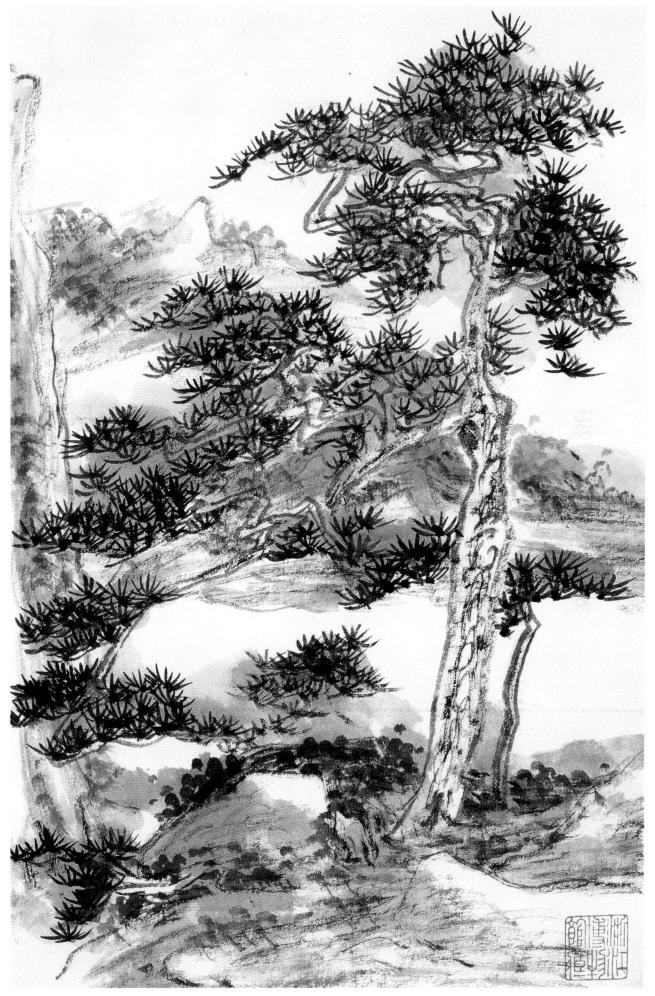

黄山写生 之二十六

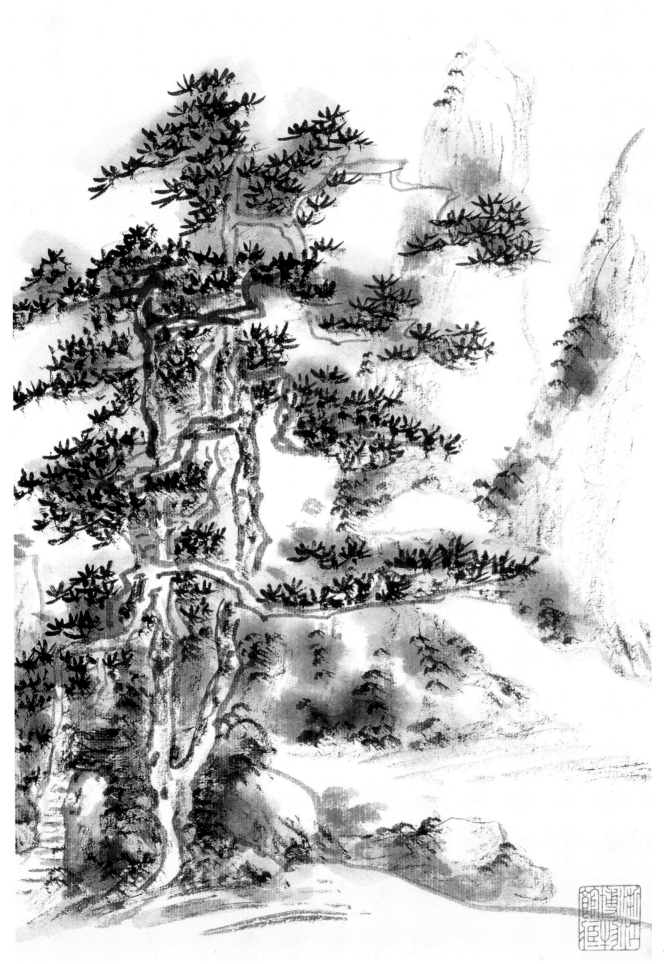

黄山写生　之二十七

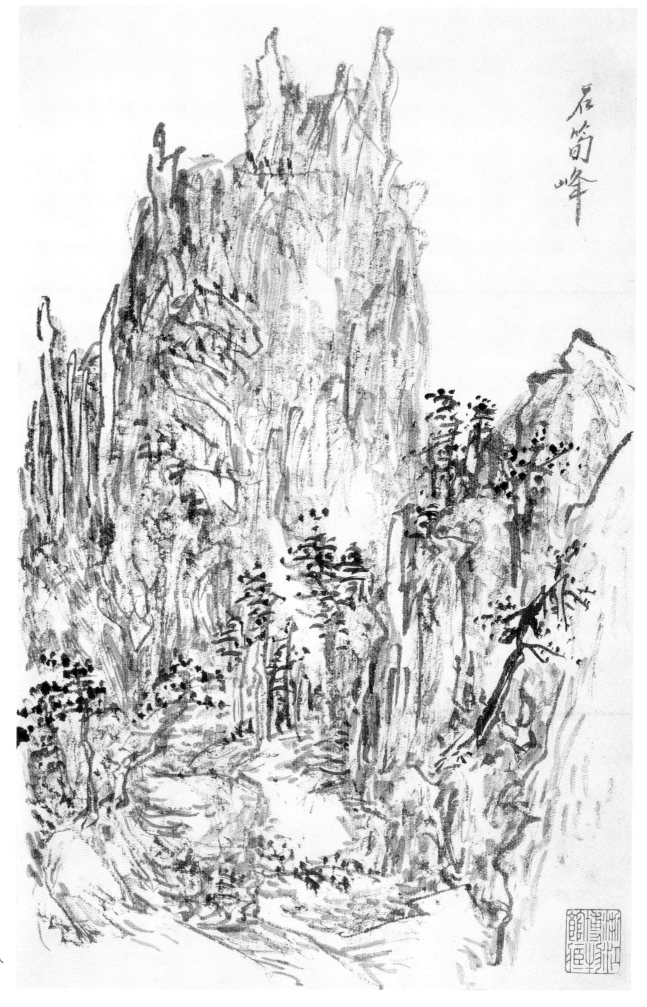

石笋峰

黄山写生　之二十八

题识：石笋峰

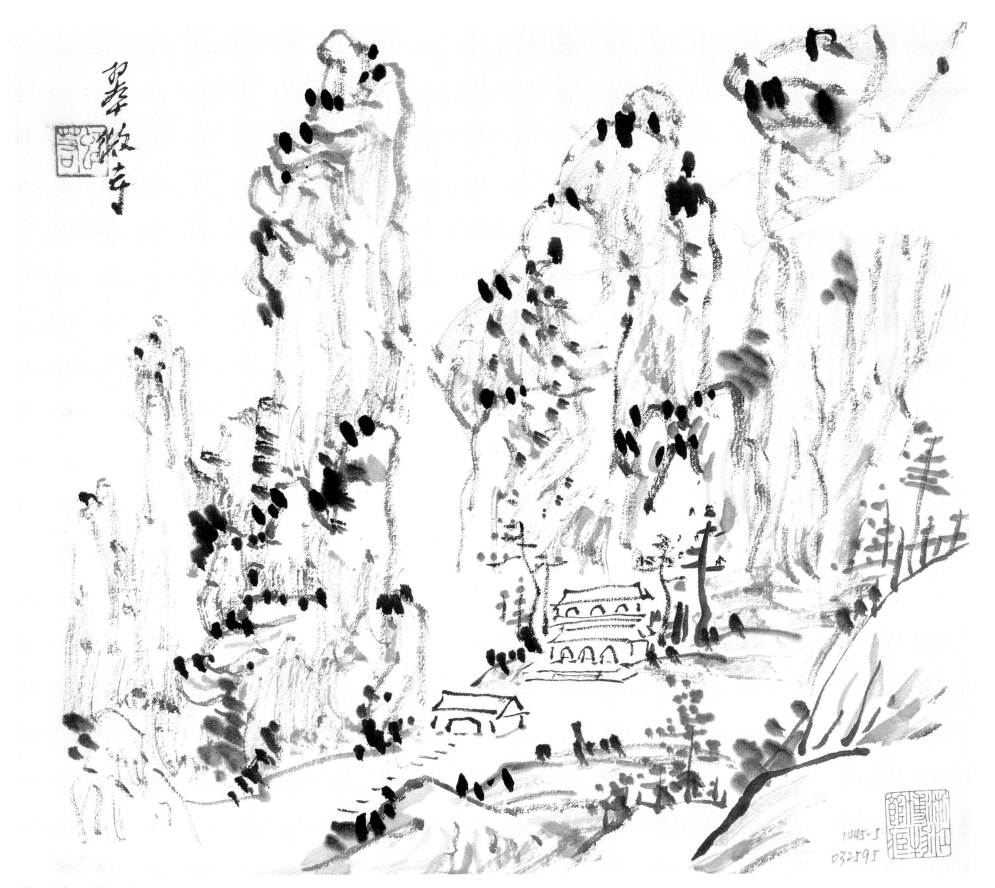

黄山写生　两幅　之一

纸本　23.5cm×27cm　浙江省博物馆藏

题识：翠微寺

钤印：虹若

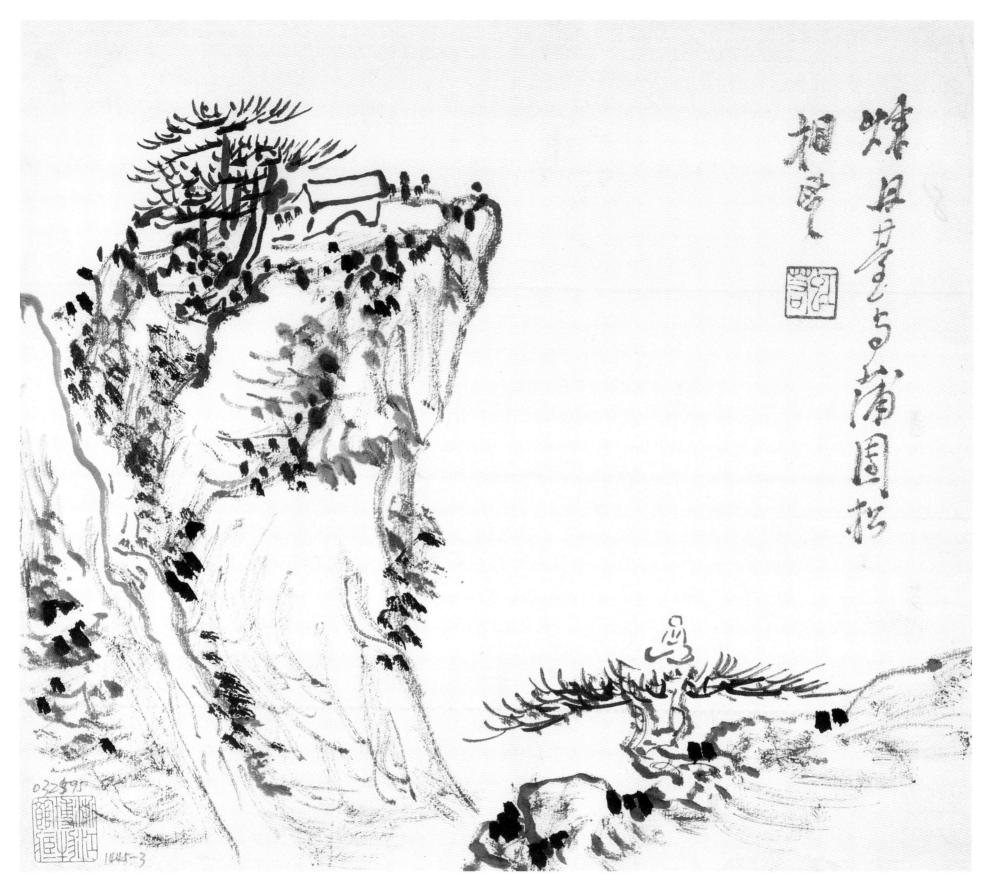

炼丹台与蒲团松相望

黄山写生　之二
题识：炼丹台与蒲团松相望
钤印：虹若

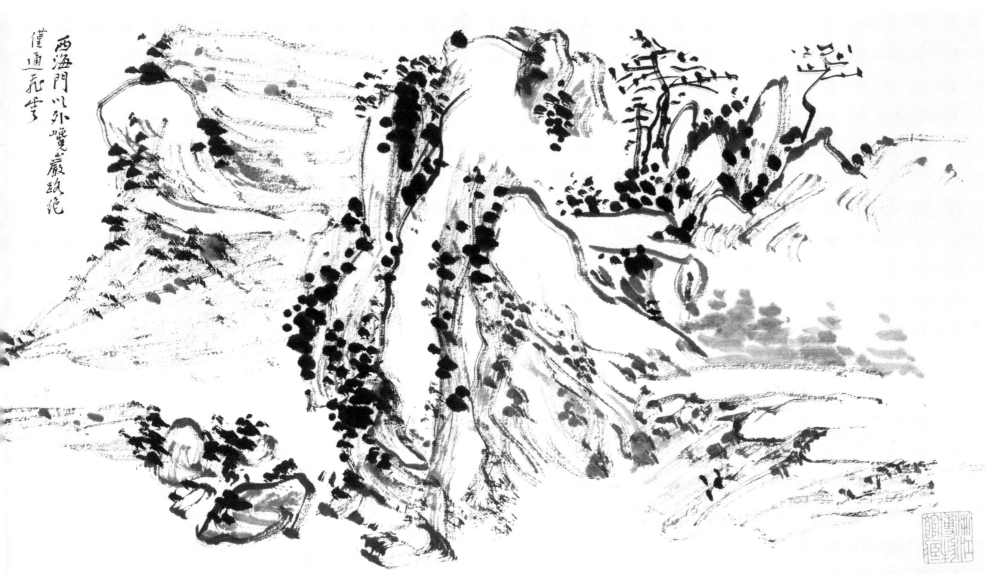

黄山写生 四幅 之一

纸本 20.5cm×37.5cm 浙江省博物馆藏
题识：西海门以外巉岩路绝 仅通飞云

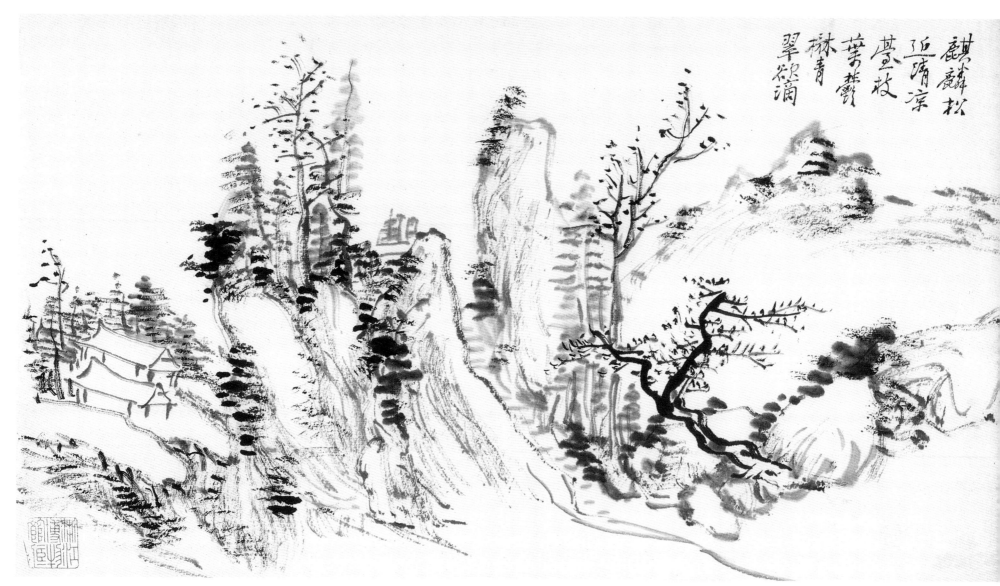

麒麟松
近清凉
臺枝
叶郁楙
楙青
翠欲
滴

黄山写生　之二

题识：麒麟松近清凉台　枝叶郁楙　青翠欲滴

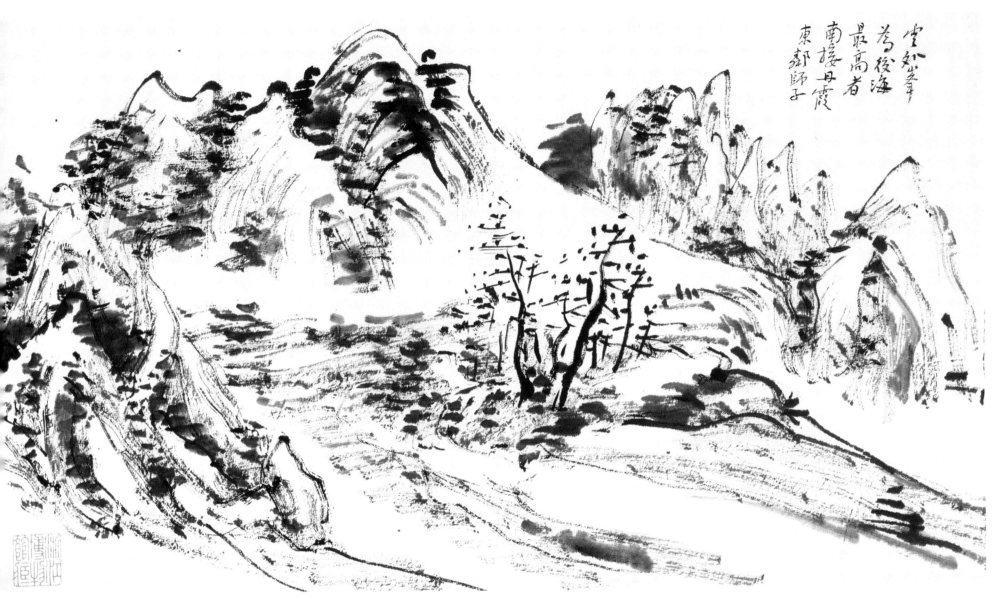

黄山写生　之三

题识：云外峰为后海最高者　南接丹霞　东邻师子

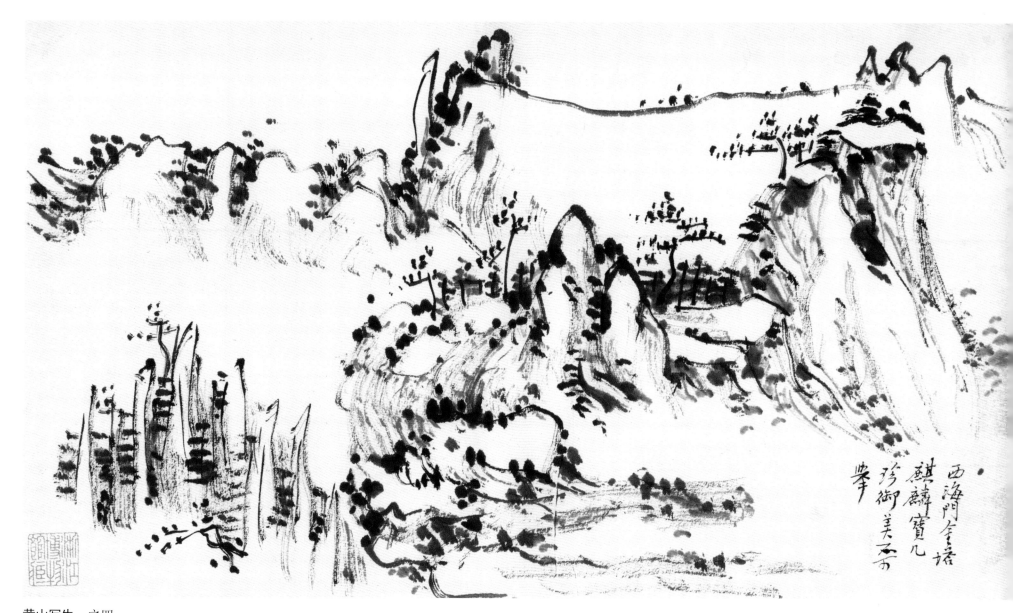

黄山写生 之四

题识：西海门金塔麒麟宝几　珍御美不可举

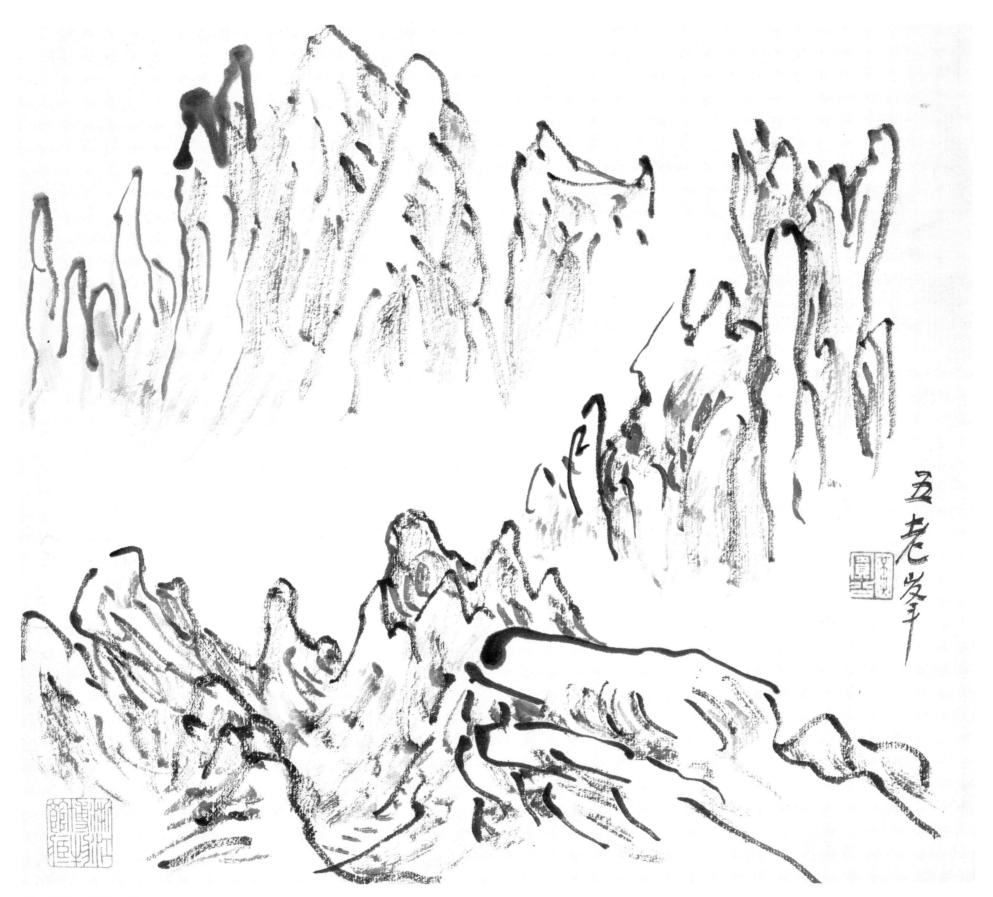

黄山写生　四幅　之一

纸本　23.5cm×27cm　浙江省博物馆藏
题识：五老峰
钤印：黄宾公

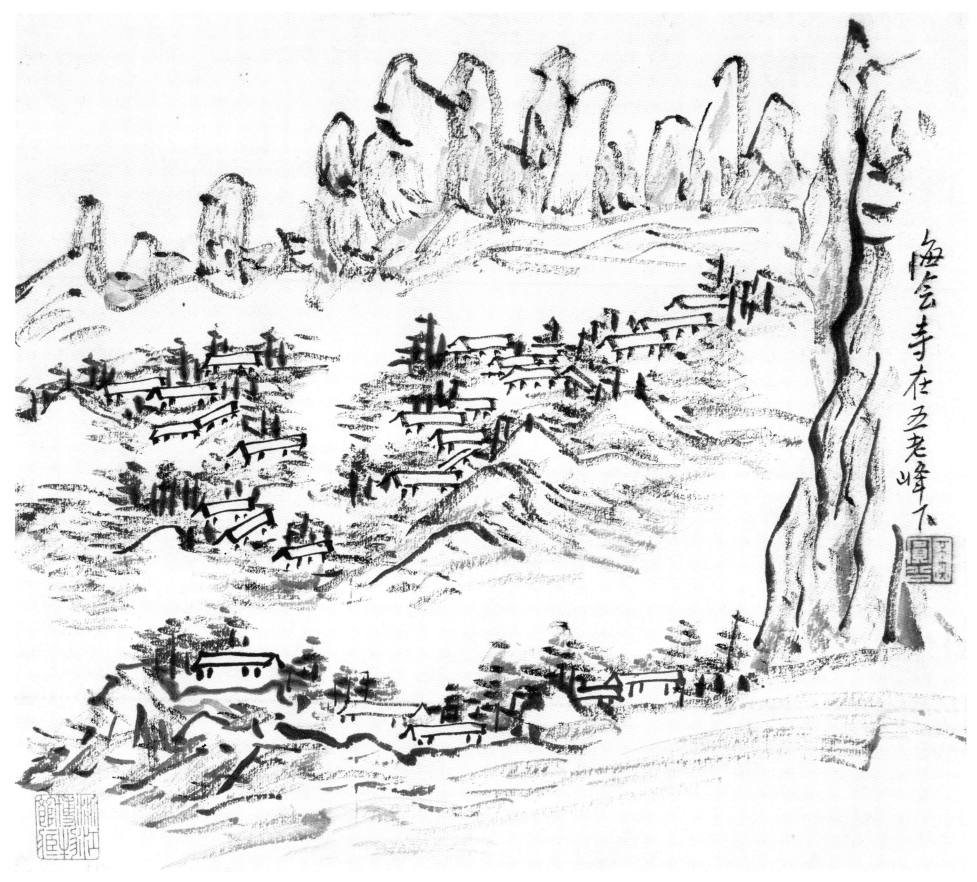

海会寺在五老峰下

黄山写生 之二
题识：海会寺在五老峰下
钤印：黄宾公

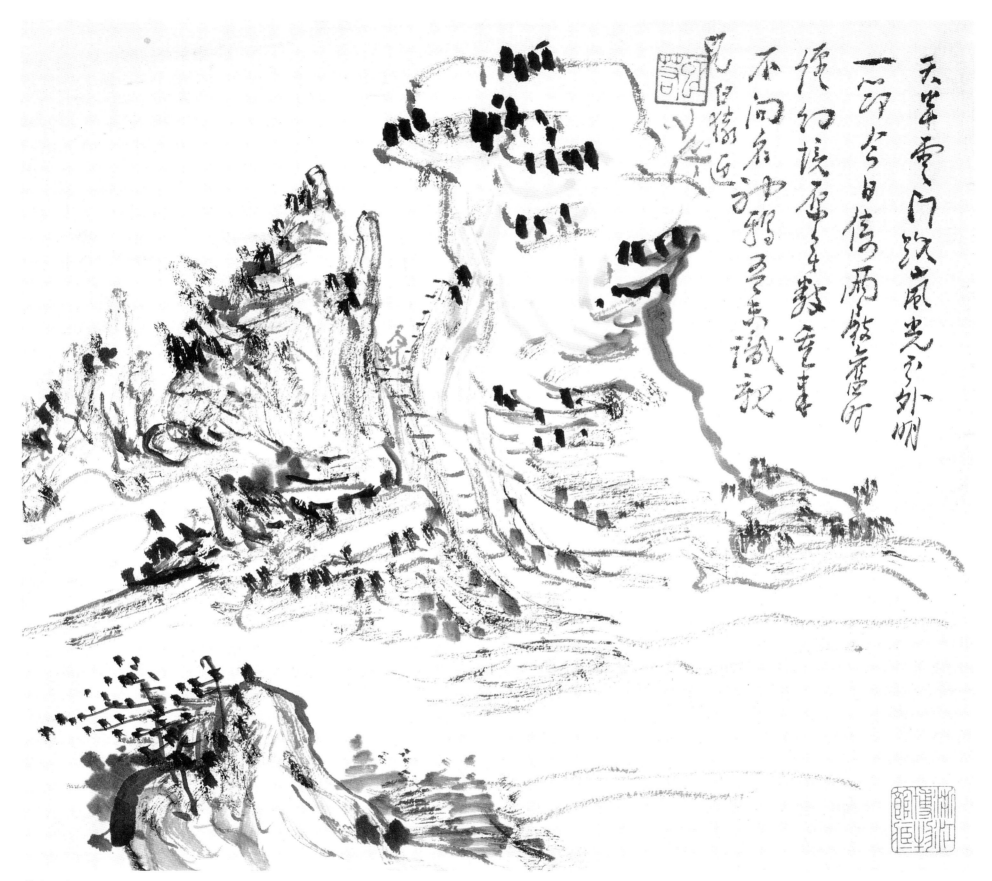

黄山写生 之三

题识：天半云门路 岚光分外明 一筇今日倚 两屐旧时径 幻境原无数 重来不问名 神鸦吾未识 亲见白猿迎

钤印：虹若

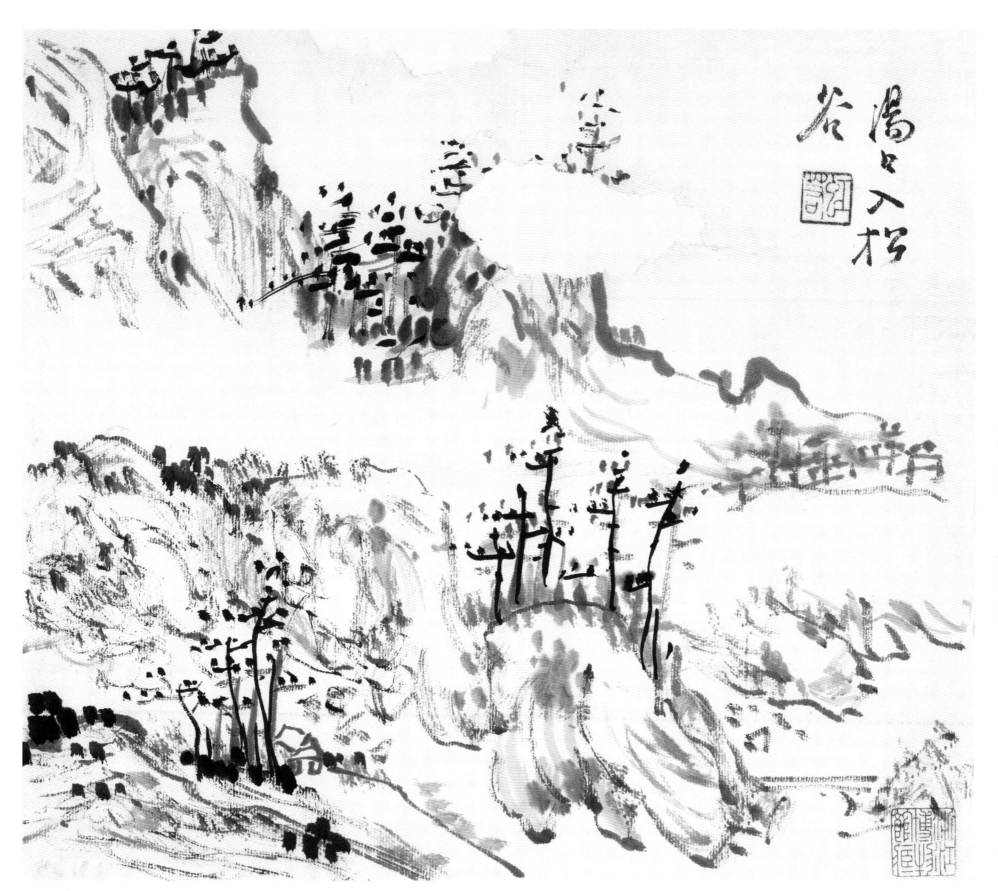

黄山写生　之四

题识：汤口入松谷

钤印：虹若

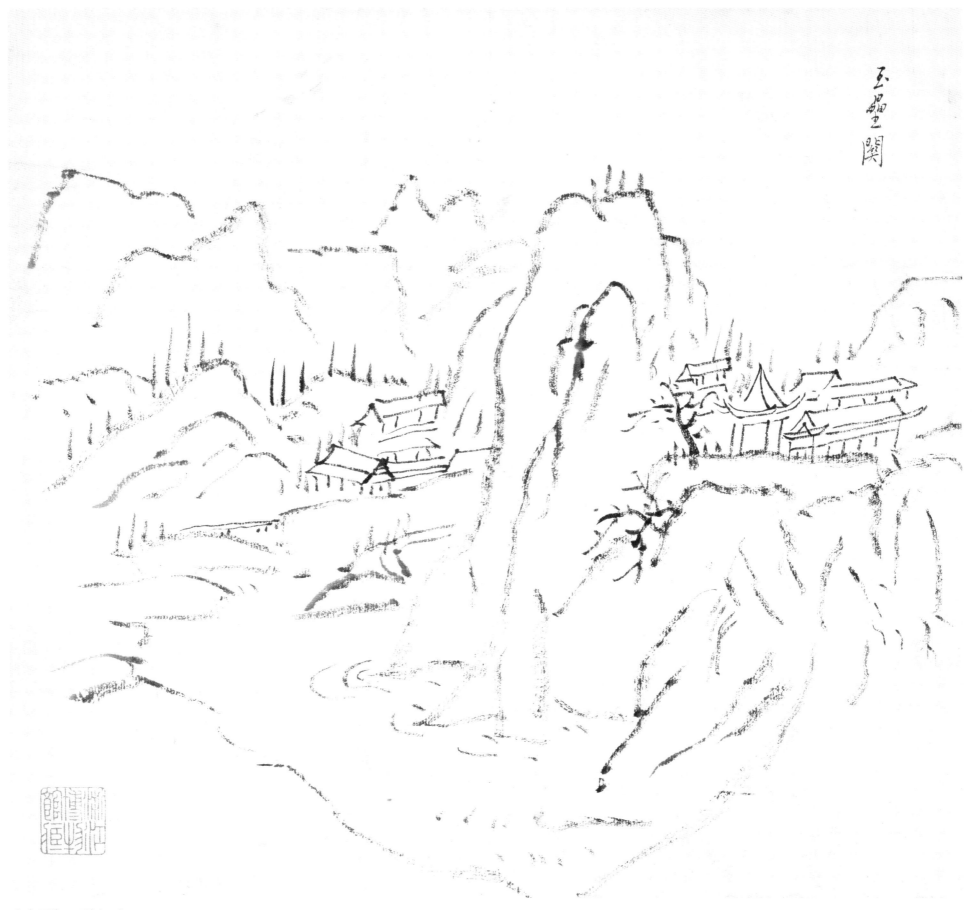

山水写生　两幅　之一

纸本　25cm×27cm　浙江省博物馆藏
题识：玉垒关

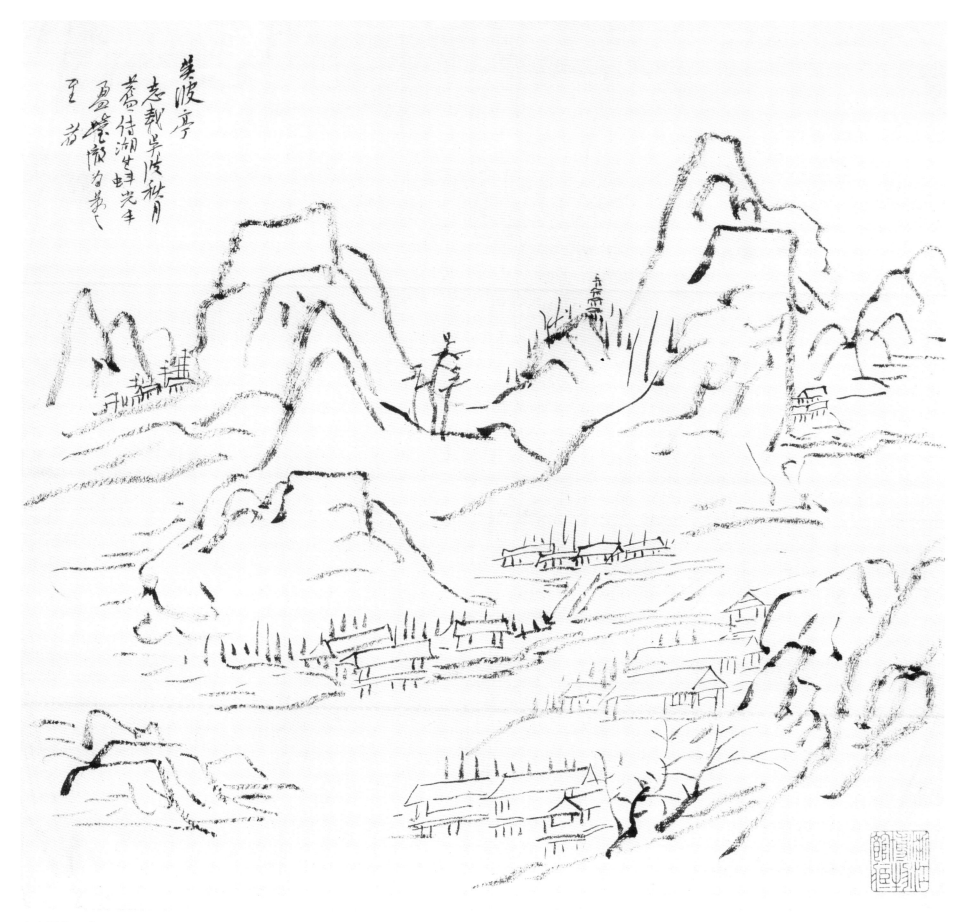

山水写生　之二

题识：吴波亭　志载吴波秋月　旧传湖生蚌光　丰盈莹澈　为景之至者

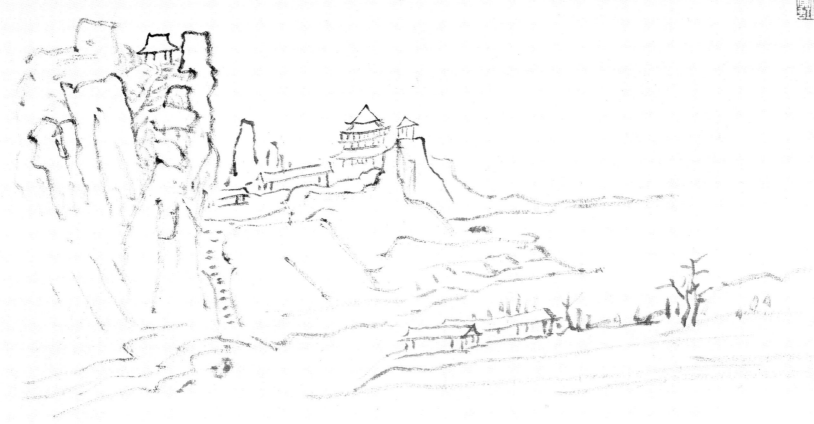

山水写生　三幅　之一

纸本　26.8cm×34.8cm　浙江省博物馆藏
题识：甘露寺
钤印：黄宾虹

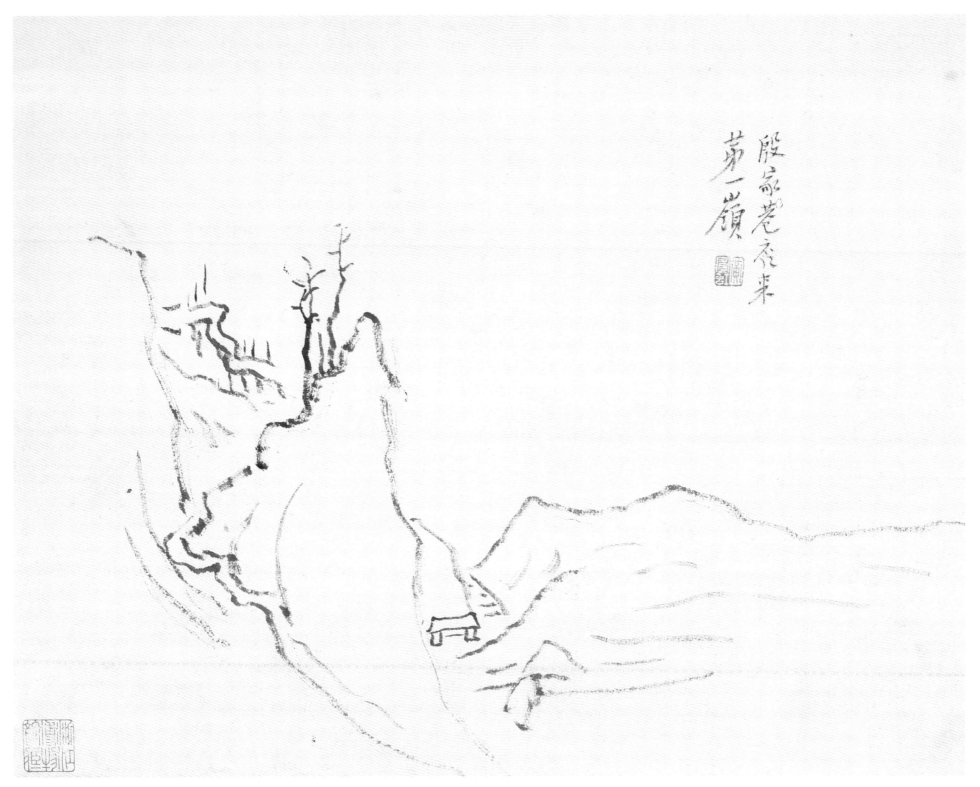

山水写生 之二

题识：殷家巷店来第一岭
钤印：黄宾虹

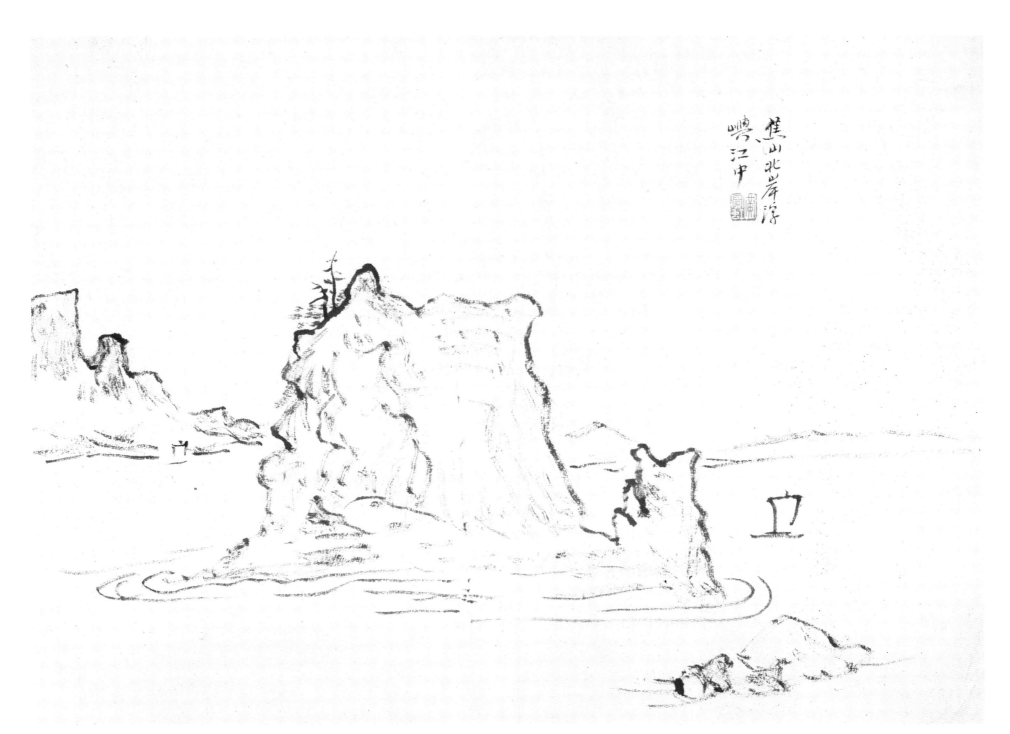

山水写生　之三

题识：焦山北岸浮屿江中

钤印：黄宾虹

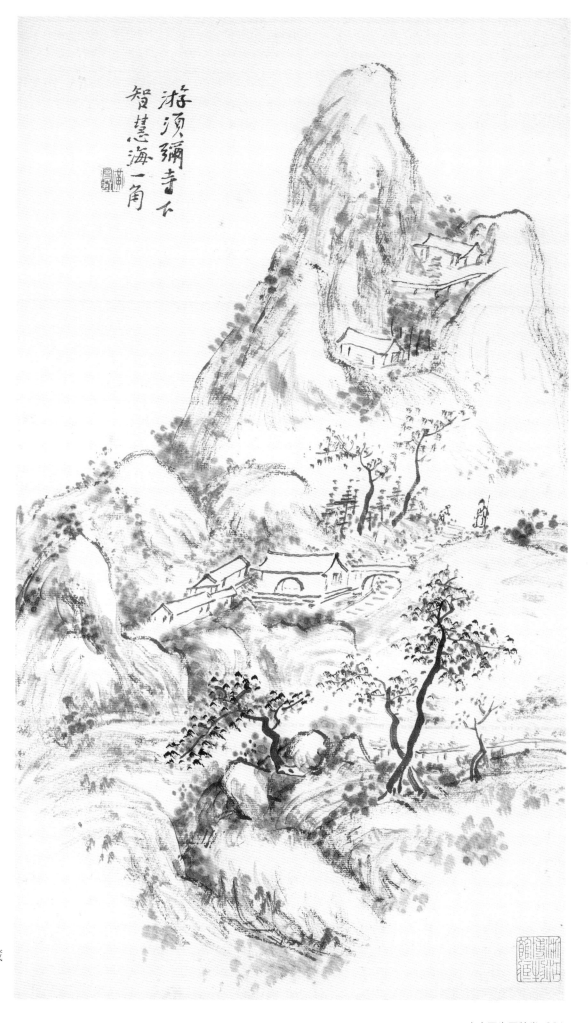

智慧海一角

纸本　40cm×22.8cm　浙江省博物馆藏
题识：游须弥寺下智慧海一角
钤印：黄宾虹

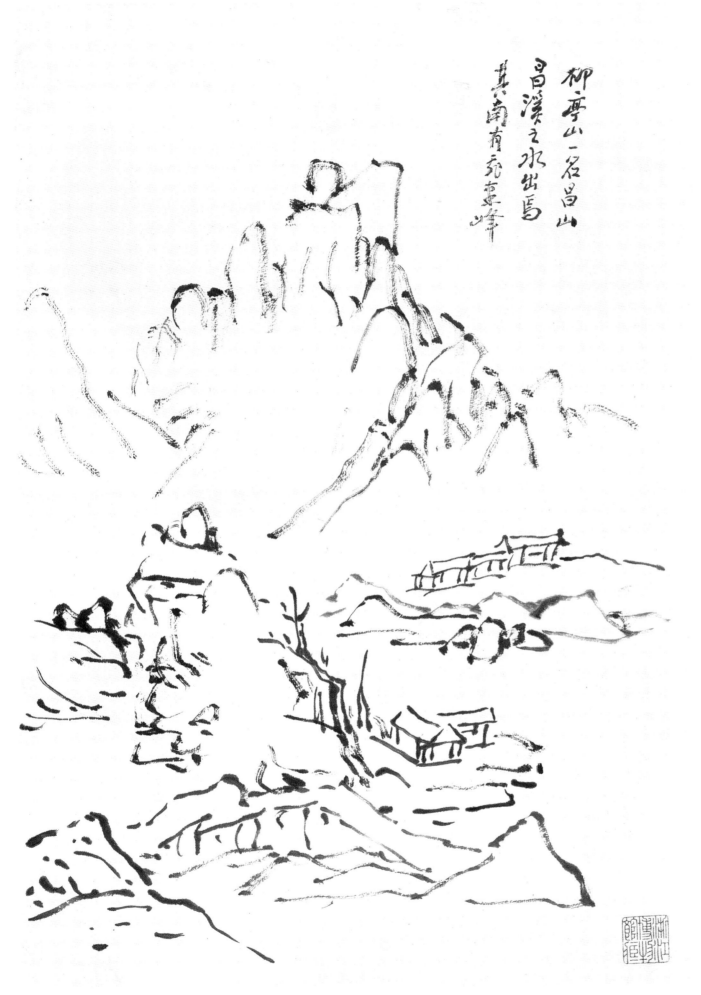

柳亭山一名昌山
昌溪之水出焉
其南有飞来峰

山水写生 四幅 之一 柳亭山

纸本 39cm×27cm 浙江省博物馆藏

题识：柳亭山一名昌山 昌溪之水出焉 其南
有飞来峰

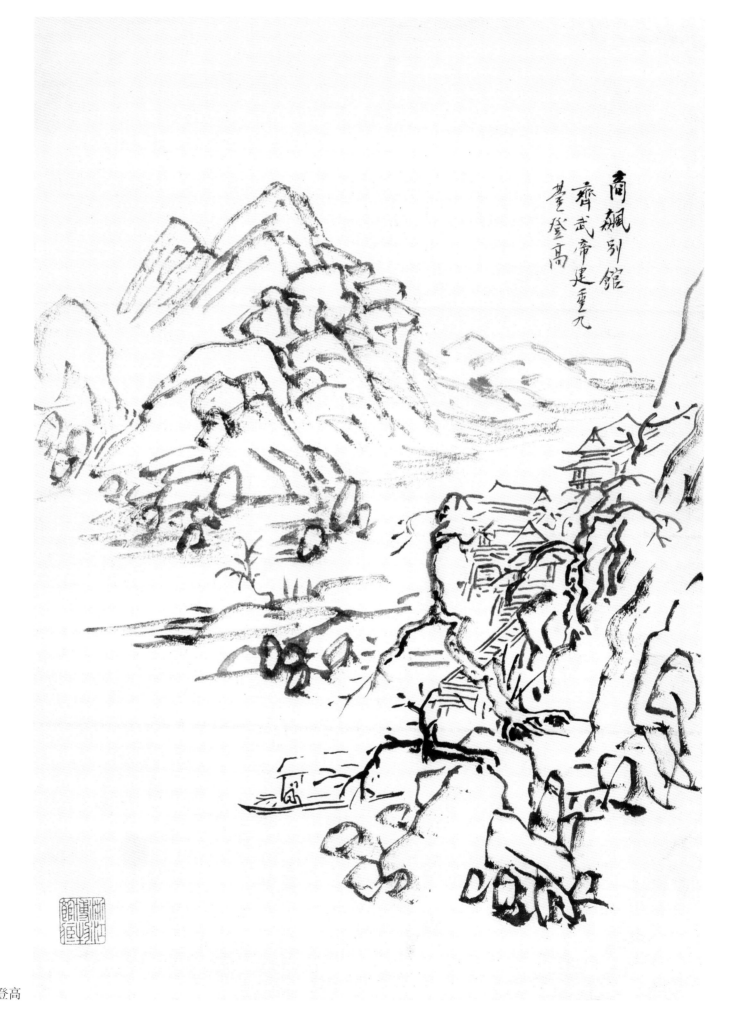

山水写生 之二 商飙别馆

题识：商飙别馆 齐武帝建重九台登高

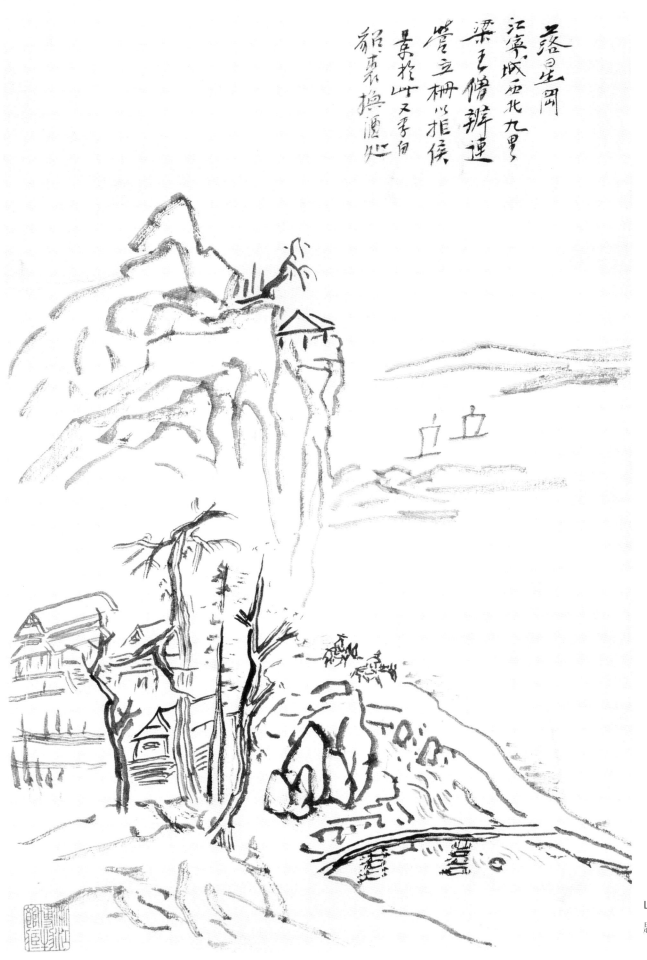

落星冈
江宁城西北九里
梁王僧辨连营
立栅以拒侯
景于山又李白
貂裘换酒处

山水写生 之三 落星冈

题识：落星冈 江宁城西北九里 梁王僧辨连营 立
栅以拒侯景于此 又李白貂裘换酒处

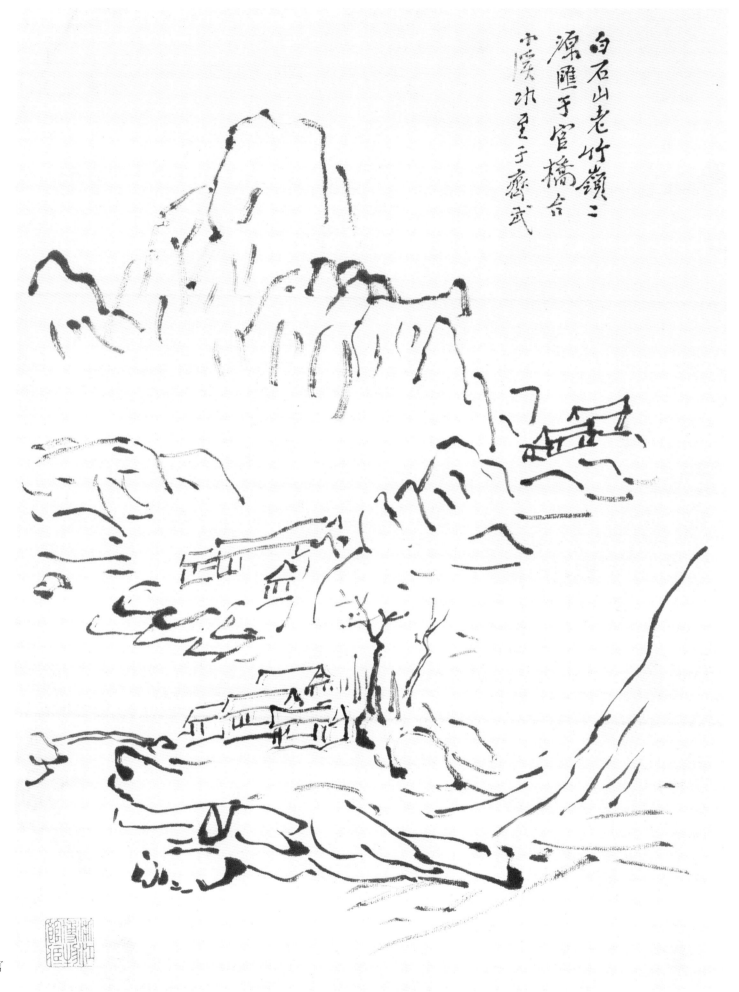

白石山老竹嶺二
源匯于官橋合
小溪水至于齊武

山水写生　之四　老竹岭

题识：白石山老竹岭　二源汇于官
　　　桥　合小溪水　至于齐武

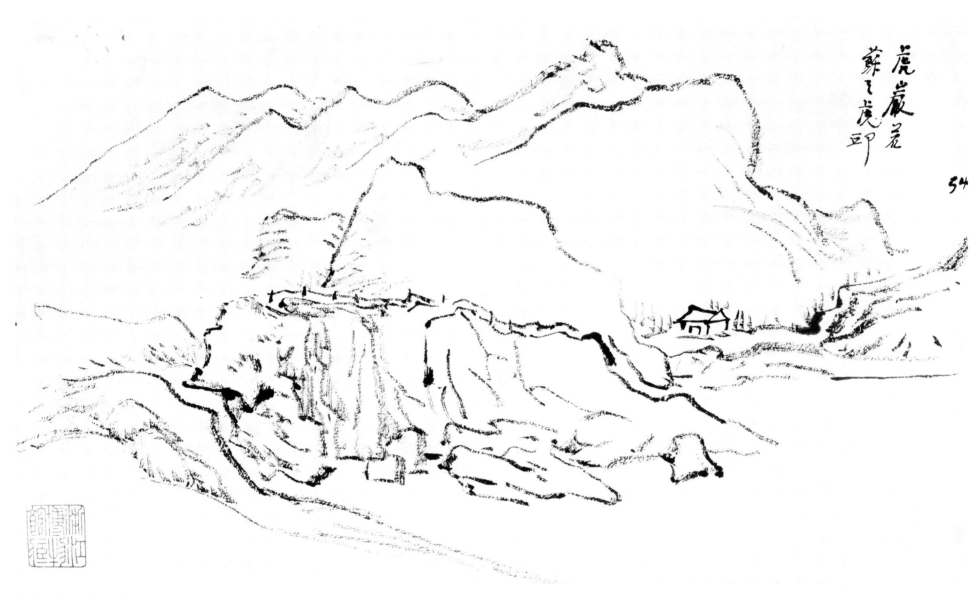

山水写生　两幅　之一

纸本　17cm×29.5cm　浙江省博物馆藏
题识：虎岩若苏之虎丘

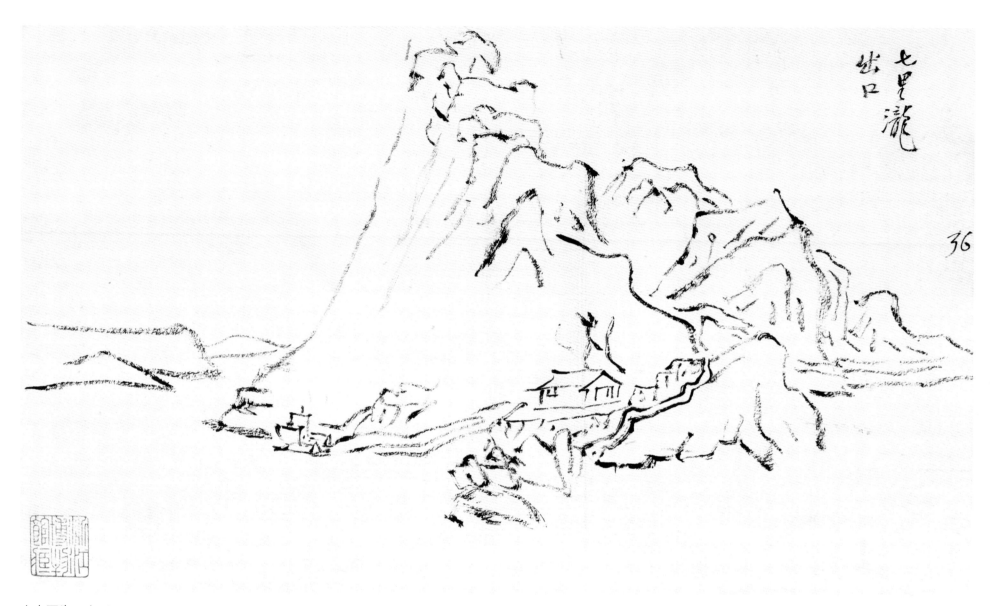

山水写生　之二
题识：七里泷出口

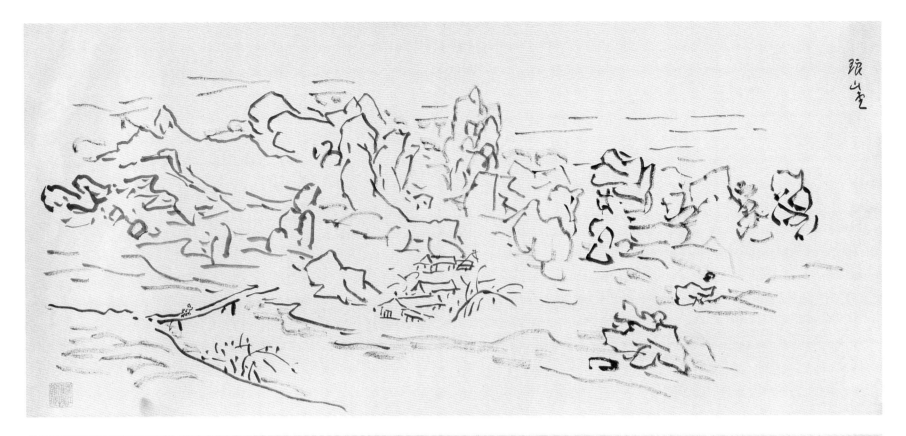

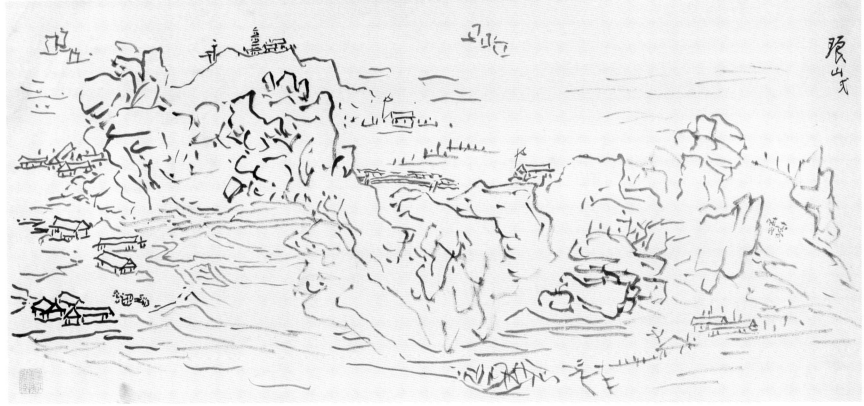

琅山写生 四幅 之一

纸本 31cm×68cm 浙江省博物馆藏
题识：琅山壹

琅山写生 之二

题识：琅山贰

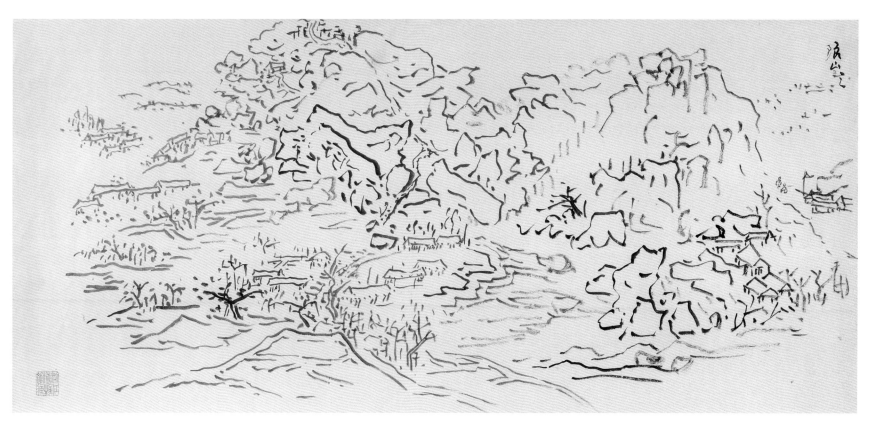

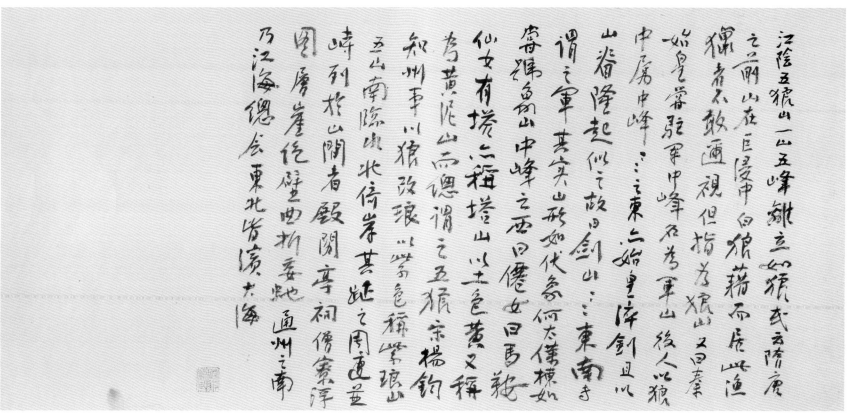

琅山写生 之三

题识：琅山叁

琅山写生 之四

释文：江阴五狼山一山五峰　离立如狼　或云隋唐之前山在巨浸中　白狼　藉而居此　渔猎者不敢迩视　但指为狼山　又曰秦始皇尝驻军中峰　名
　　　为军山　后人以狼中属中峰　中峰之东　亦始皇淬剑且以山脊隆起似之　故曰剑山　剑山东南专谓之军　其实山形如伏象　何太仆栋如尝号
　　　象山　中峰之西曰仙女　曰马鞍　仙女有塔亦称塔山　以土色黄　又称为黄泥山　而总谓之五狼　宋杨钧知州事　以狼改琅　以紫色称紫琅
　　　山　五山南临水　北倚岸　其趾之周遭并峙列于山间者　殿阁亭祠　僧寮浮图　层崖绝壁　曲折委蛇　通州之南乃江海总会　东北皆滨大海

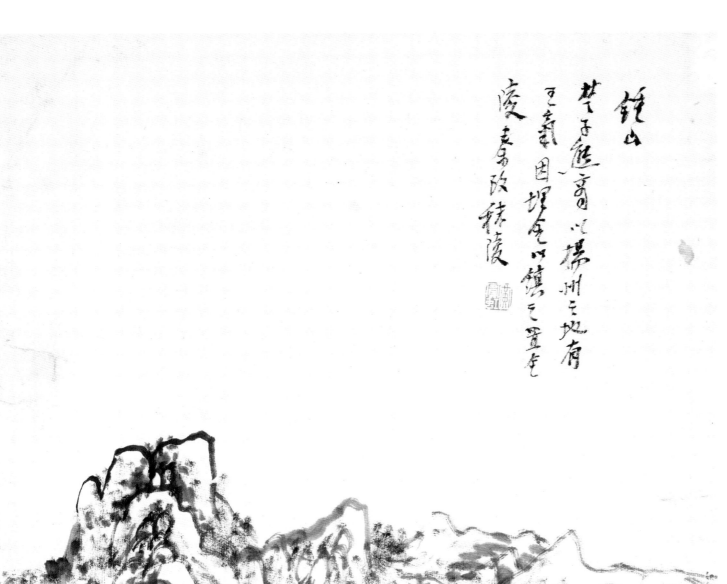

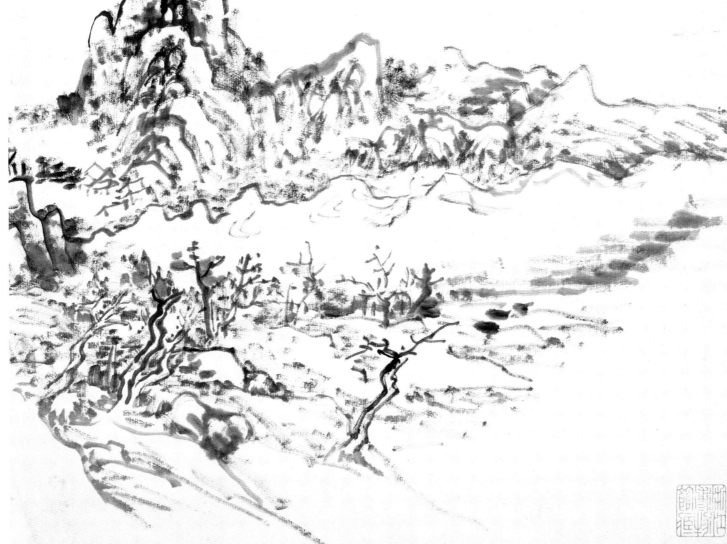

钟山

纸本　35.6cm×26.7cm

浙江省博物馆藏

题识：钟山　楚子熊商以扬州之
　　　地　有王气　因埋金以镇
　　　之　置金陵　秦改秣陵

钤印：黄宾虹

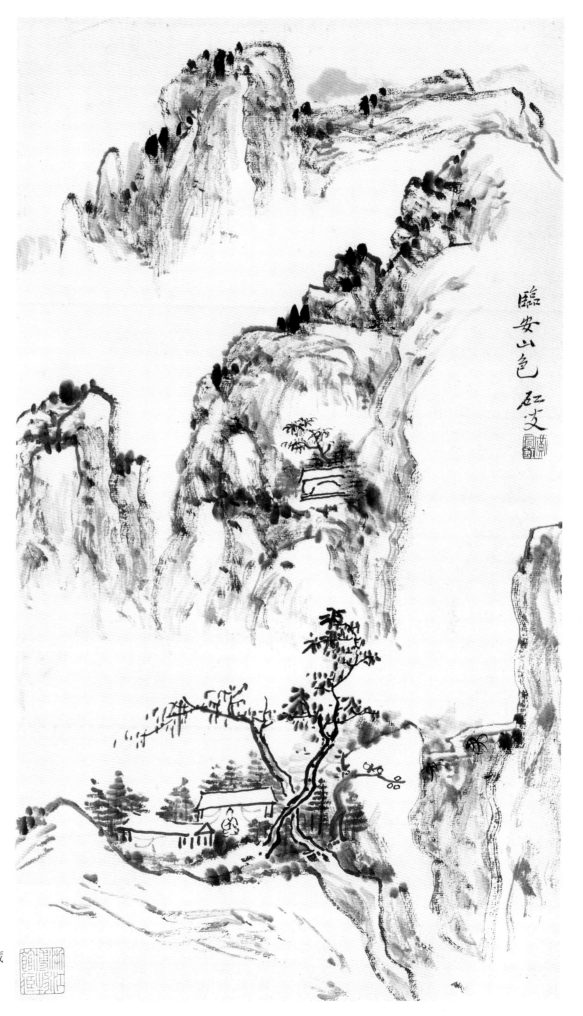

临安山色

纸本　40.1cm×22.8cm　浙江省博物馆藏
题识：临安山色　矼叟
钤印：黄宾虹

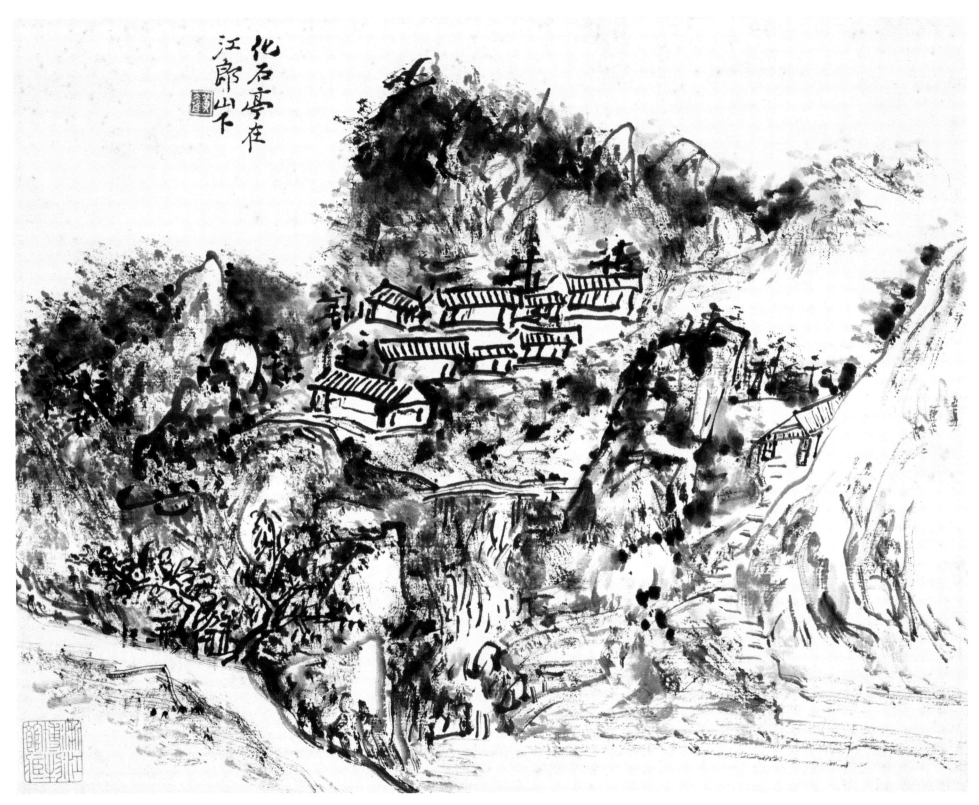

化石亭

纸本　23.2cm×29.4cm　浙江省博物馆藏
题识：化石亭在江郎山下
钤印：黄冰鸿

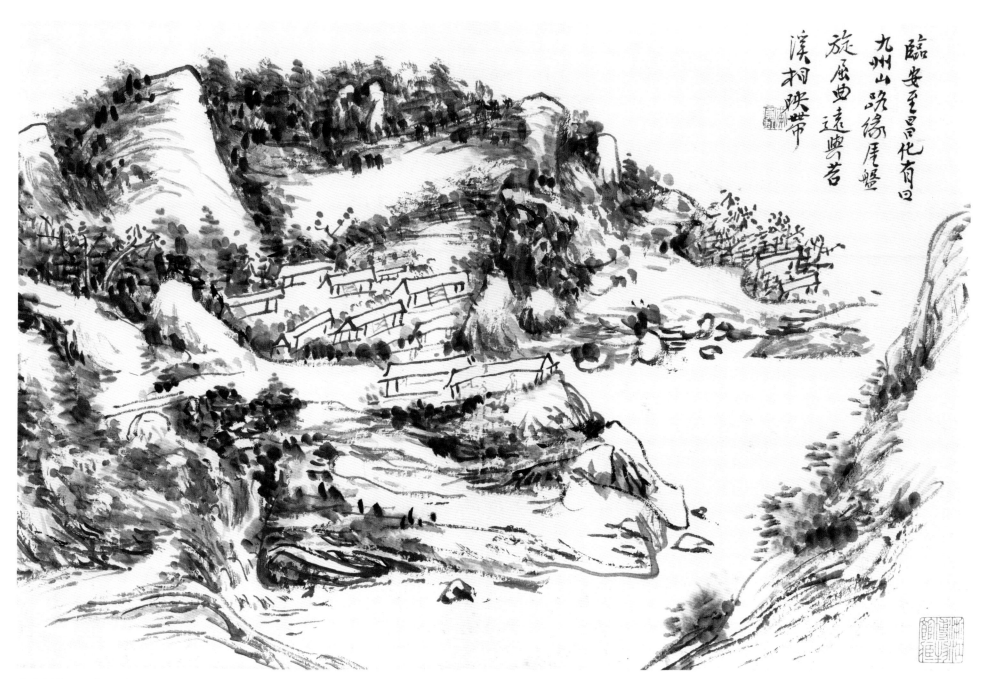

山水写生　三幅　之一

纸本　26cm×40cm　浙江省博物馆藏
题识：临安至昌化　有曰九州山　路缘崖盘旋屈曲　远与苕溪相映带
钤印：黄宾虹

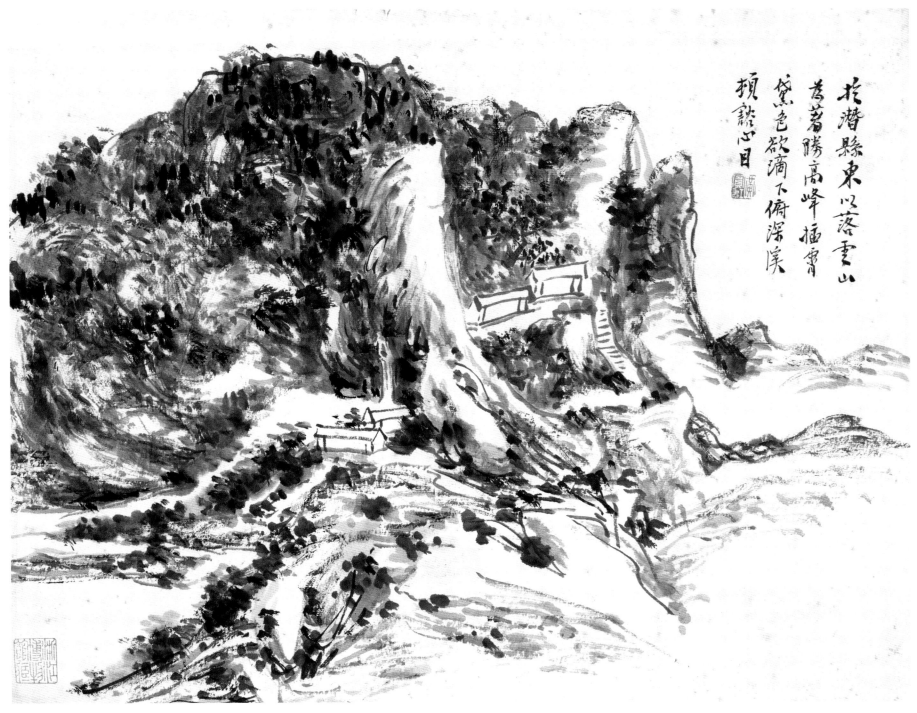

山水写生　之二

题识：於潜县东　以落云山为著胜　高峰插霄　黛色欲滴　下俯深溪　顿豁心目

铃印：黄宾虹

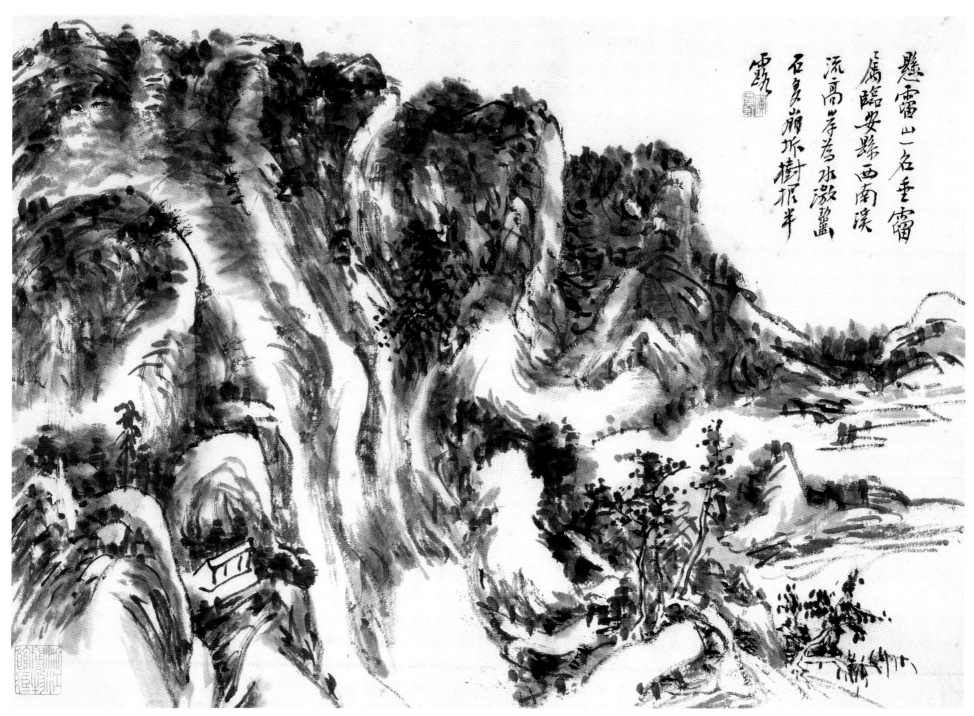

悬雷山一名垂雷　属临安县　西南溪流高岸　为水激啮　石多崩坼　树根半露

山水写生　之三

题识：悬雷山一名垂雷　属临安县　西南溪流高岸　为水激啮　石多崩坼　树根半露

钤印：黄宾虹

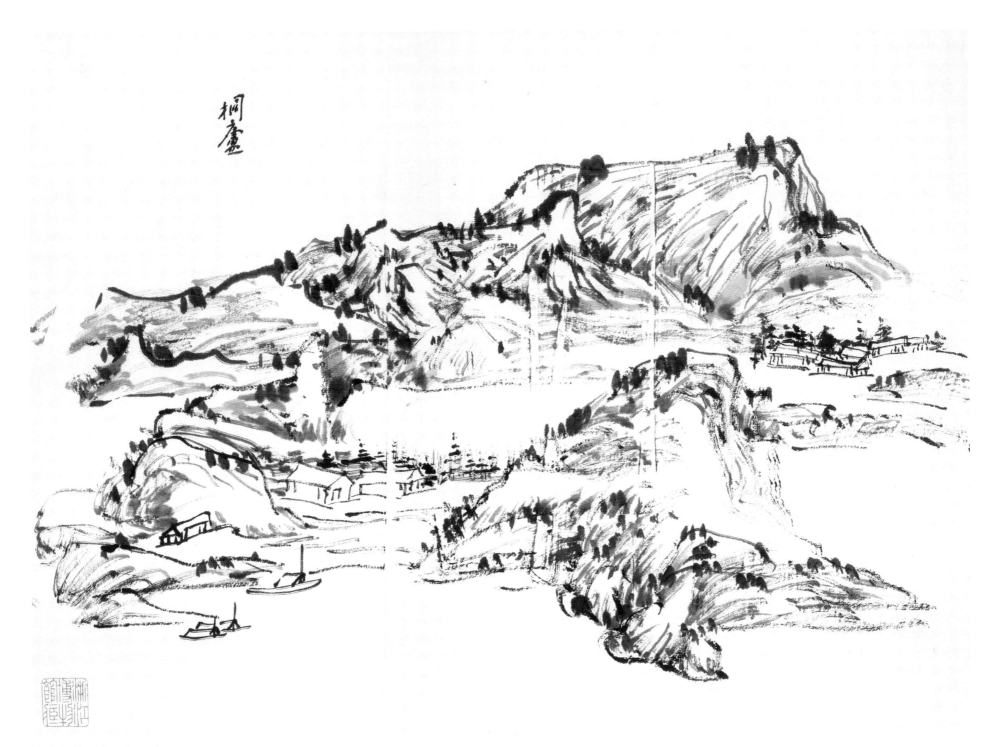

山水写生　十二幅　之一

纸本　27.5cm×37.5cm　浙江省博物馆藏
题识：桐庐

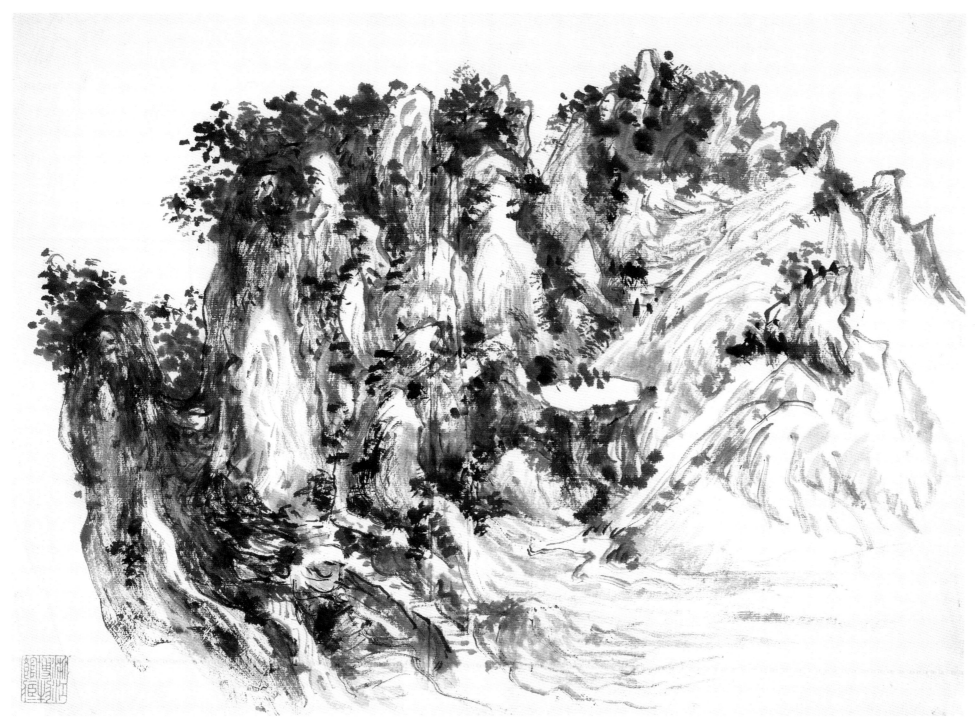

山水写生 之二

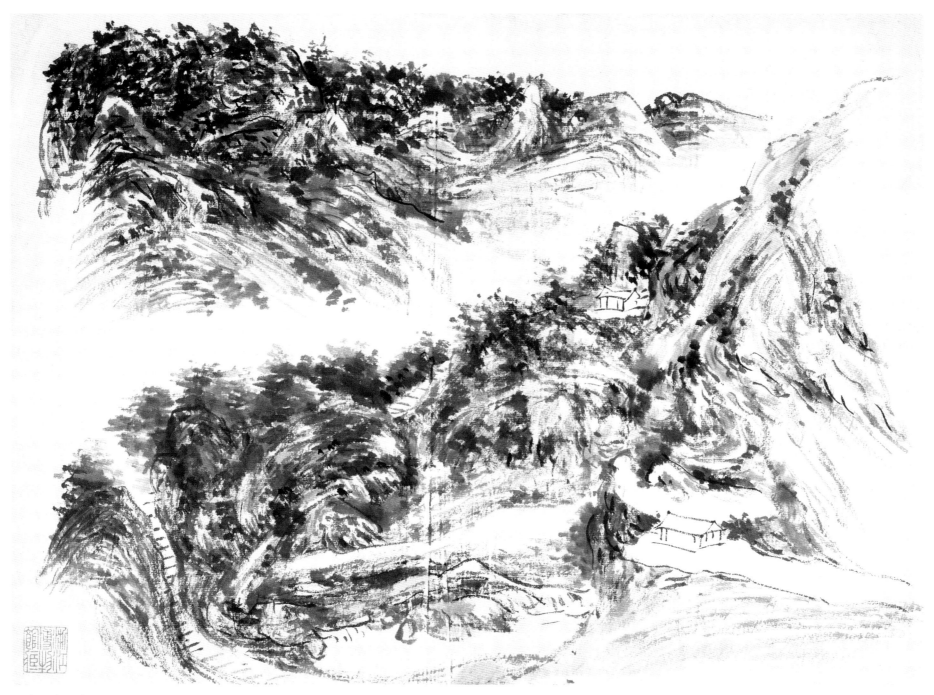

山水写生 之三

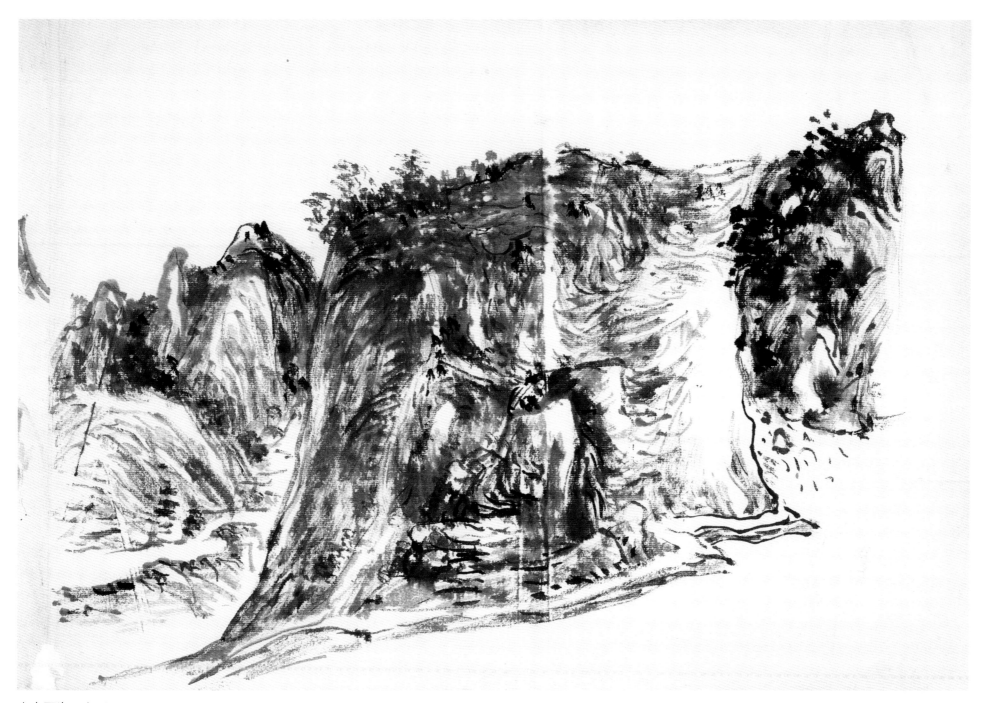

山水写生　之四

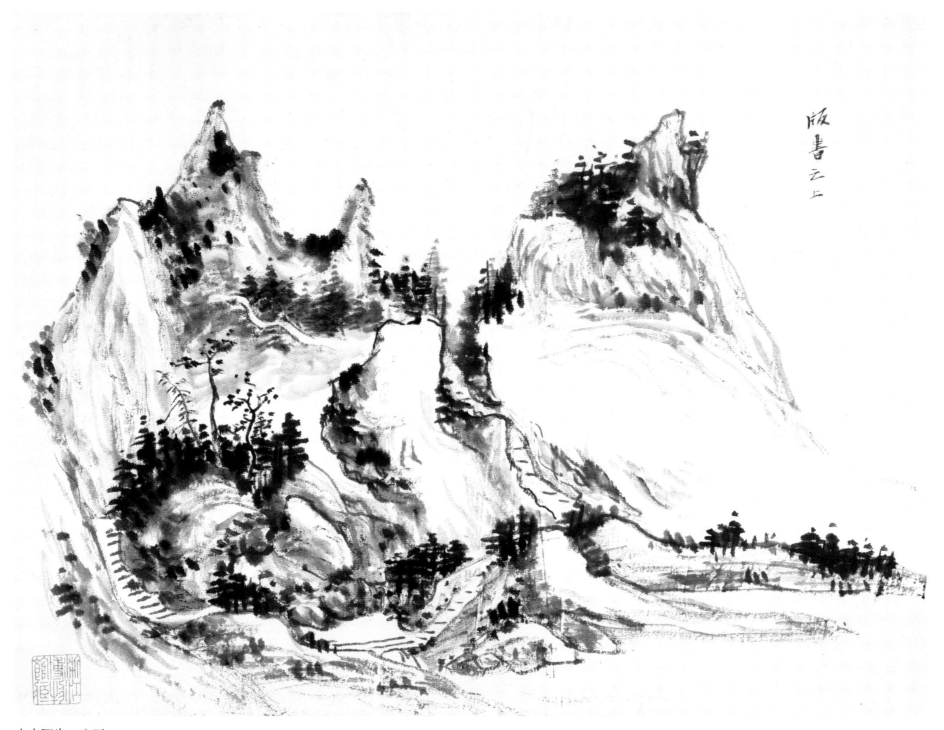

山水写生　之五
题识：版书之上

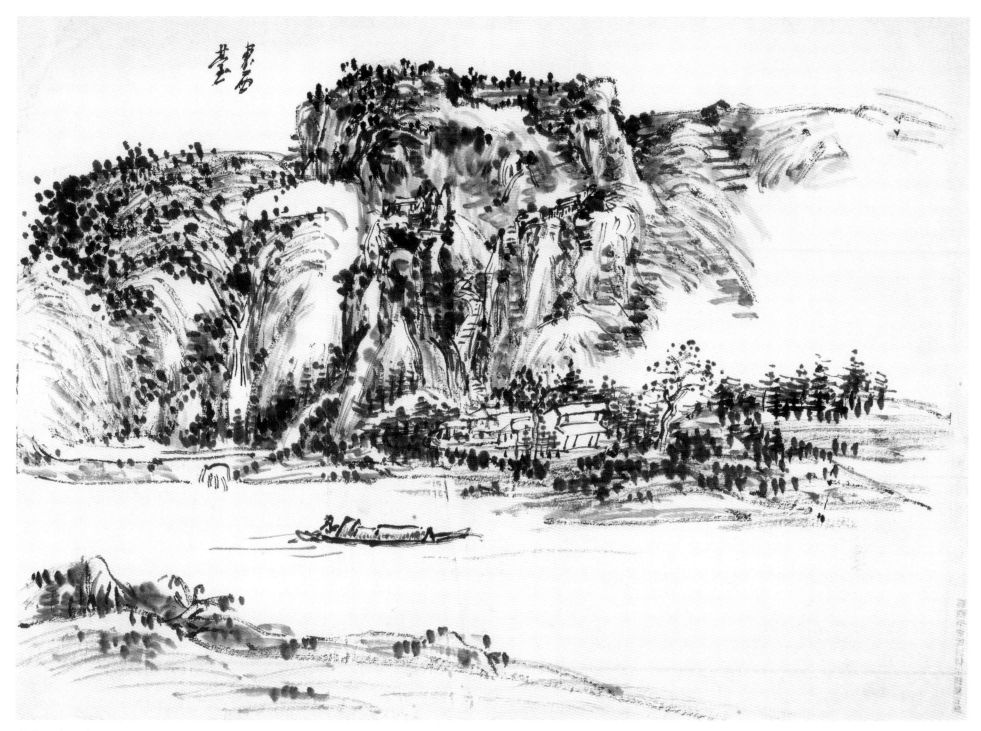

山水写生　之六

题识：东西台

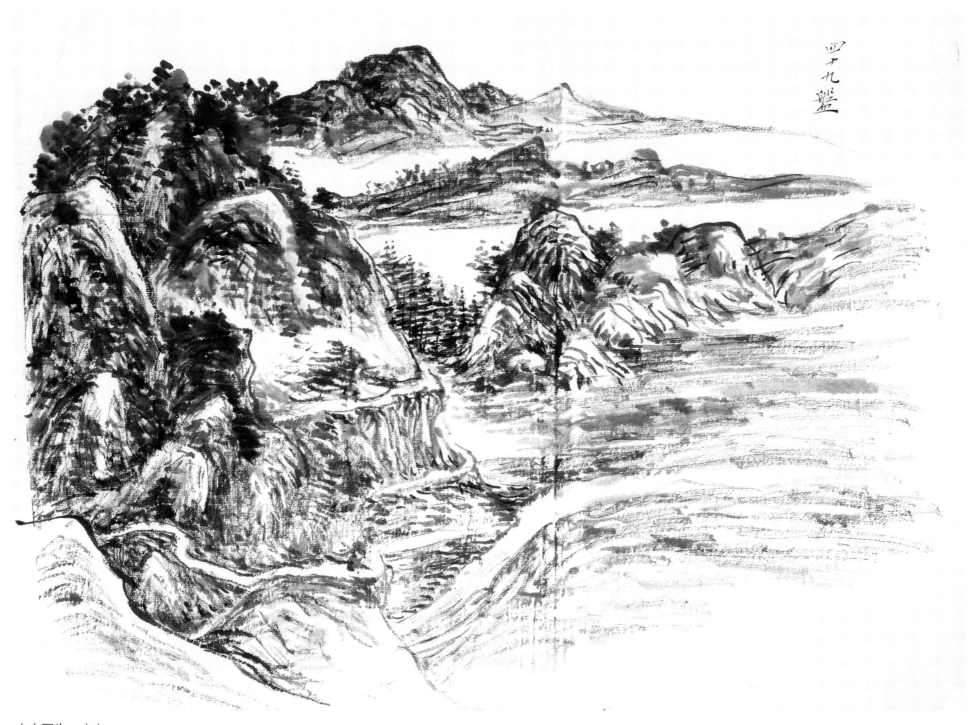

山水写生 之七
题识：四十九盘

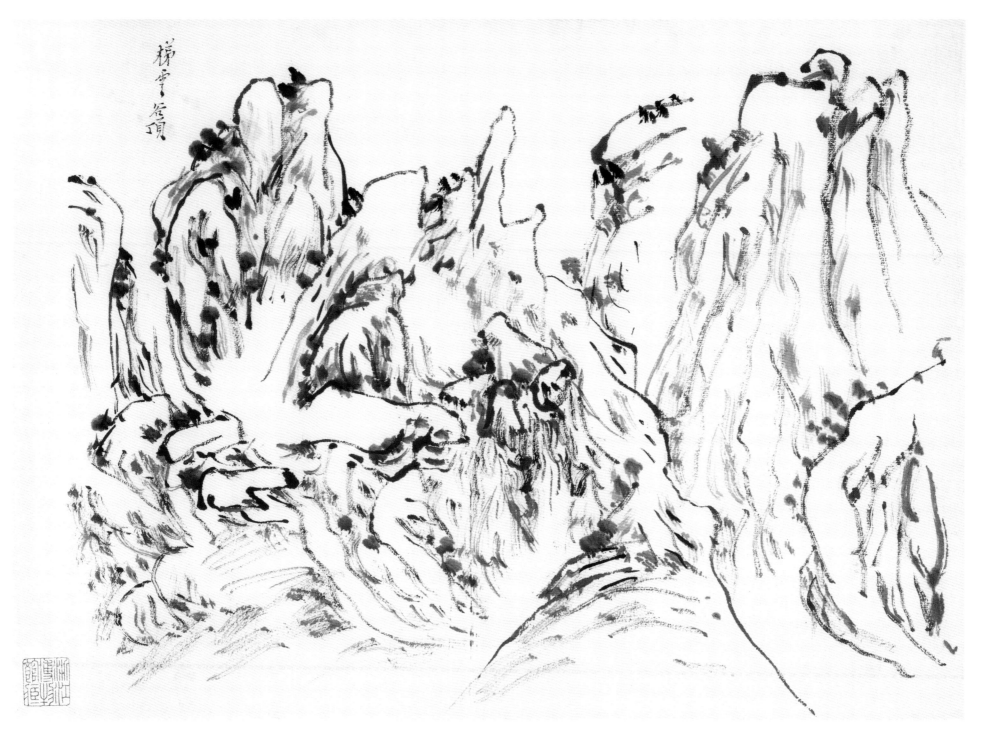

山水写生 之八

题识：梯云谷顶

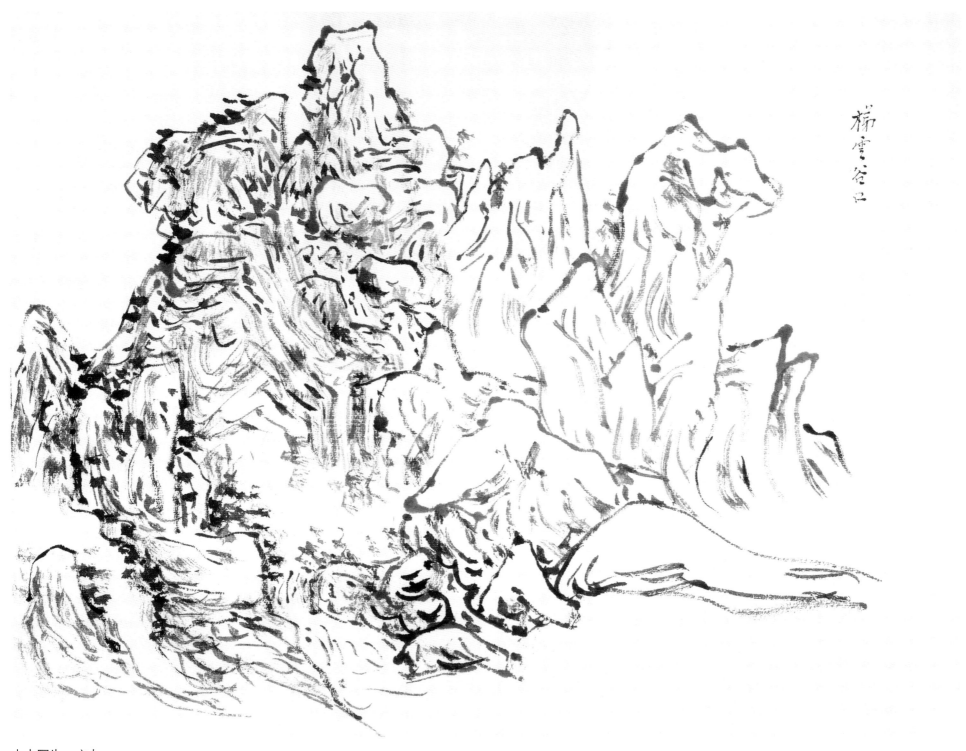

梯云谷口

山水写生　之九

题识：梯云谷口

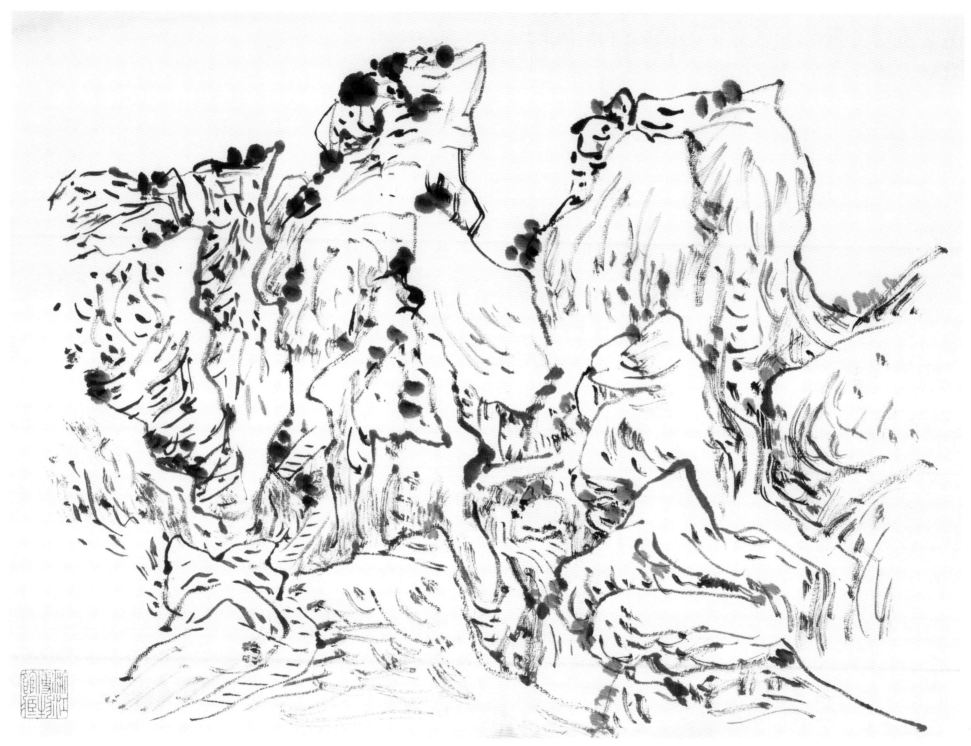

山水写生 之十

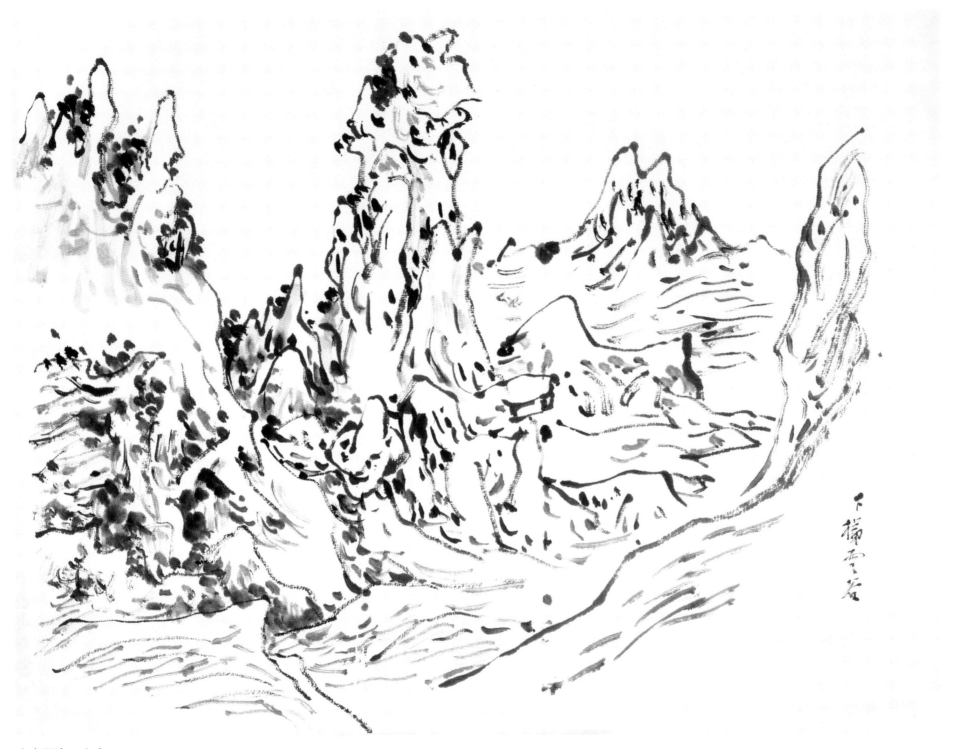

山水写生　之十一

题识：下梯云谷

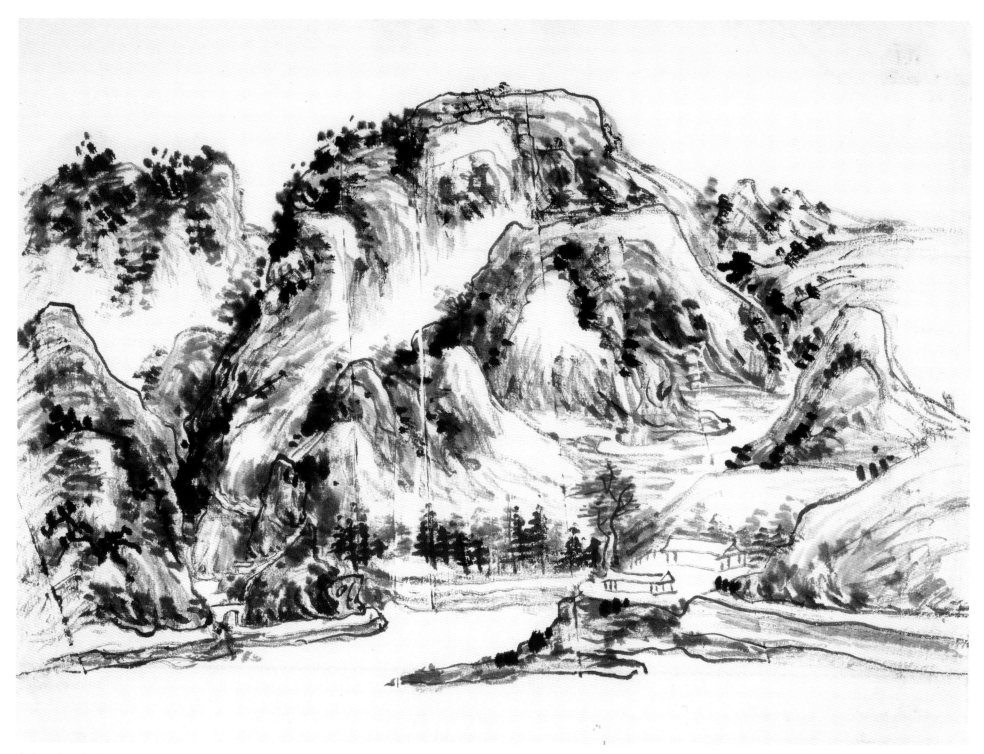

山水写生 之十二

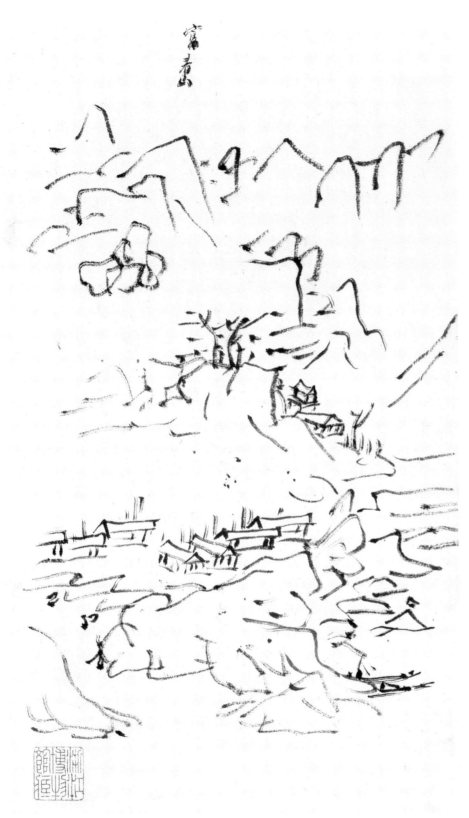

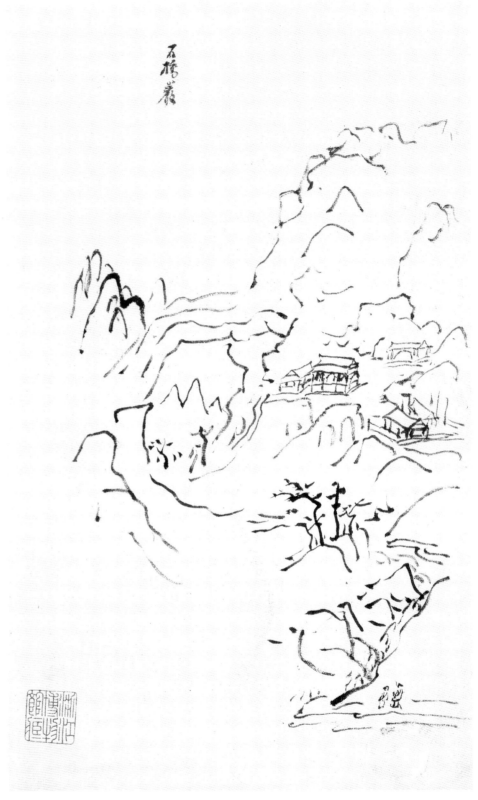

山水写生　八幅　之一

纸本　28.5cm×17cm　浙江省博物馆藏

题识：富春山

山水写生　之二

题识：石桥岩

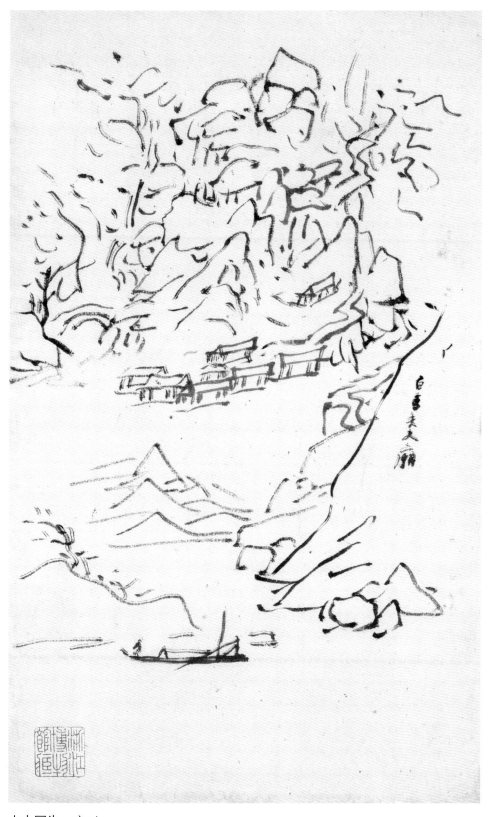

山水写生 之三

题识：白□夫人庙

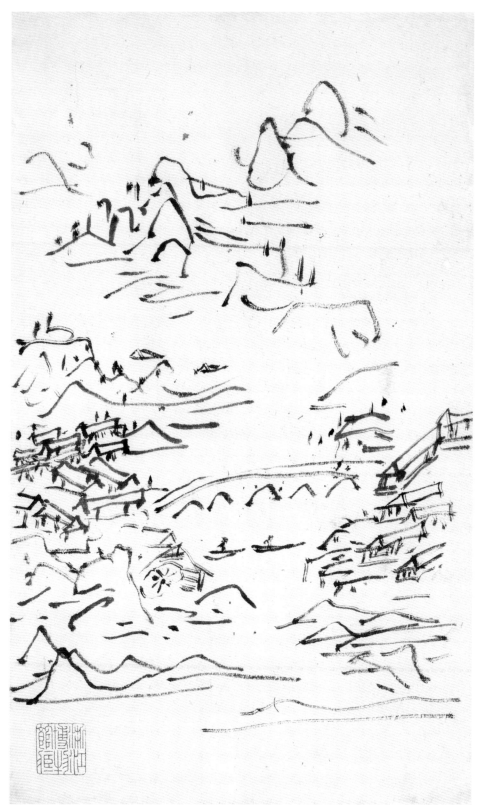

山水写生 之四

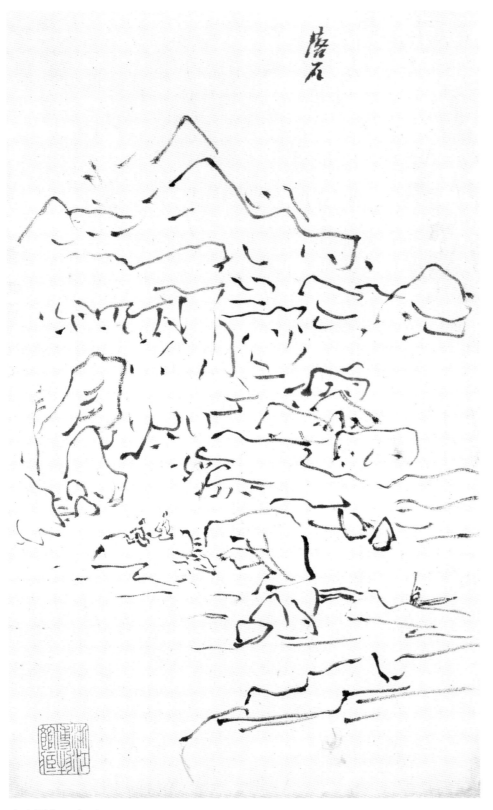

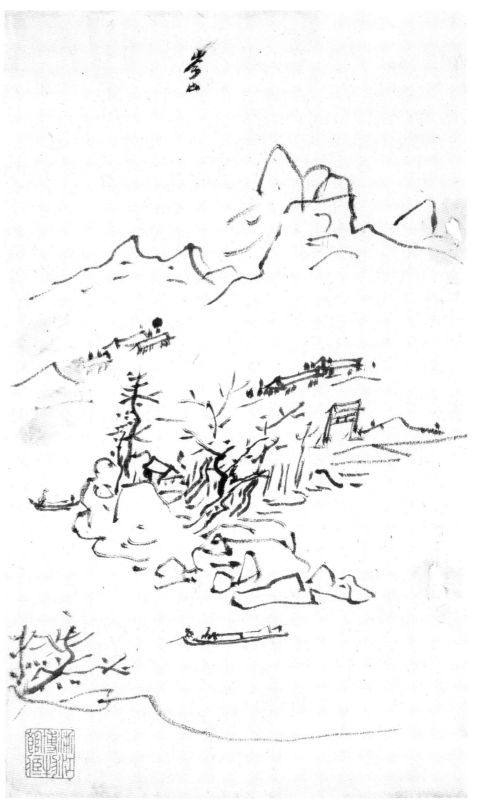

山水写生 之五
题识：落石

山水写生 之六
题识：岑山

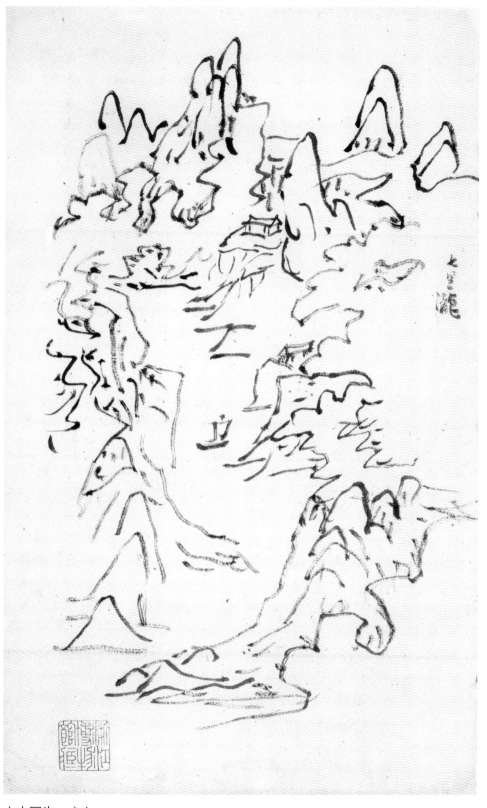

山水写生 之七

题识：七里泷

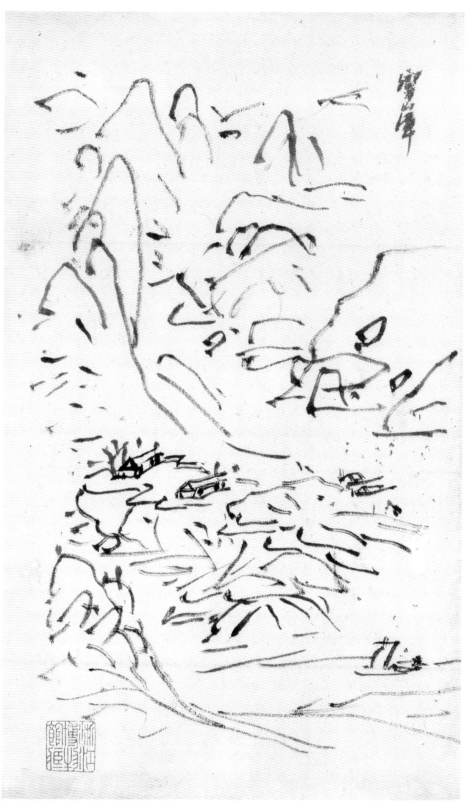

山水写生 之八

题识：响山潭

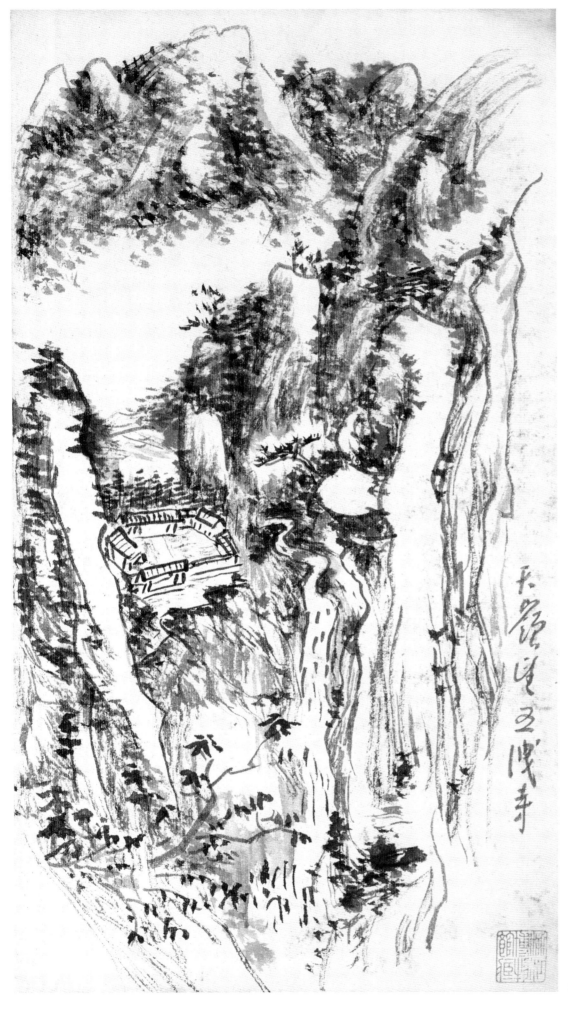

五泄方岩写生　十幅　之一

纸本　28.5cm×16.5cm　浙江省博物馆藏
题识：天岭望五泄寺

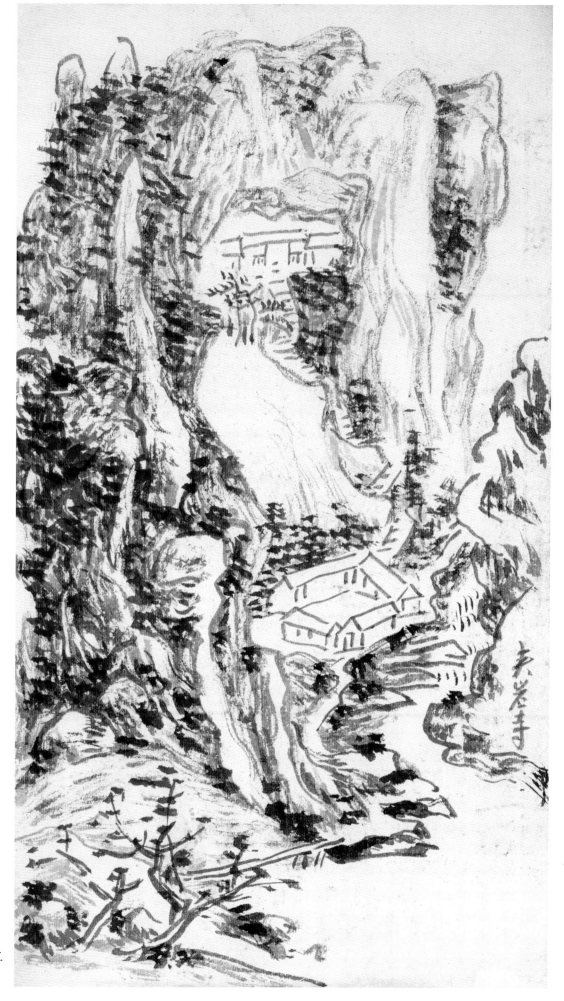

五泄方岩写生　之二
题识：夹岩寺

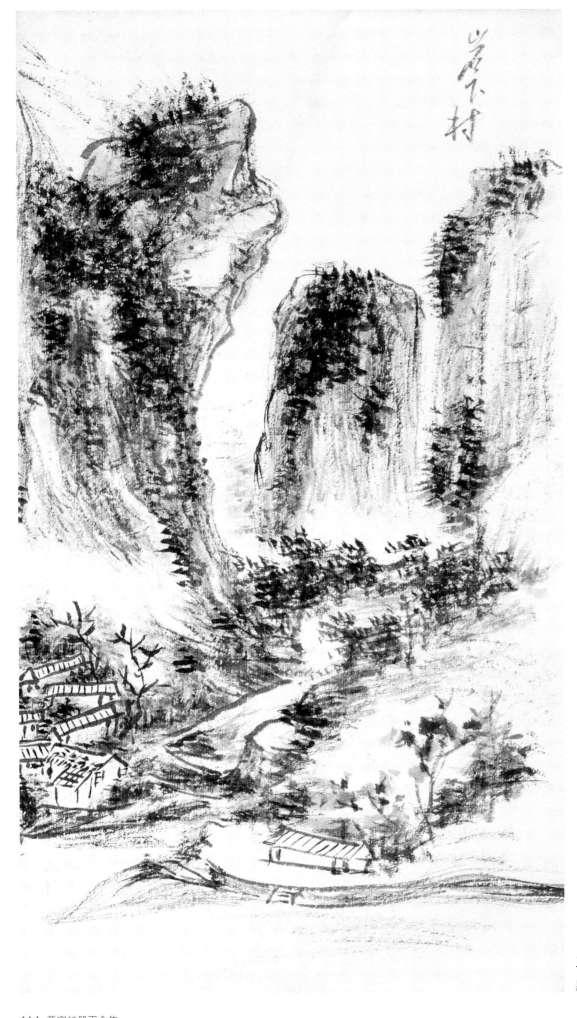

五泄方岩写生　之三

题识：岩下村

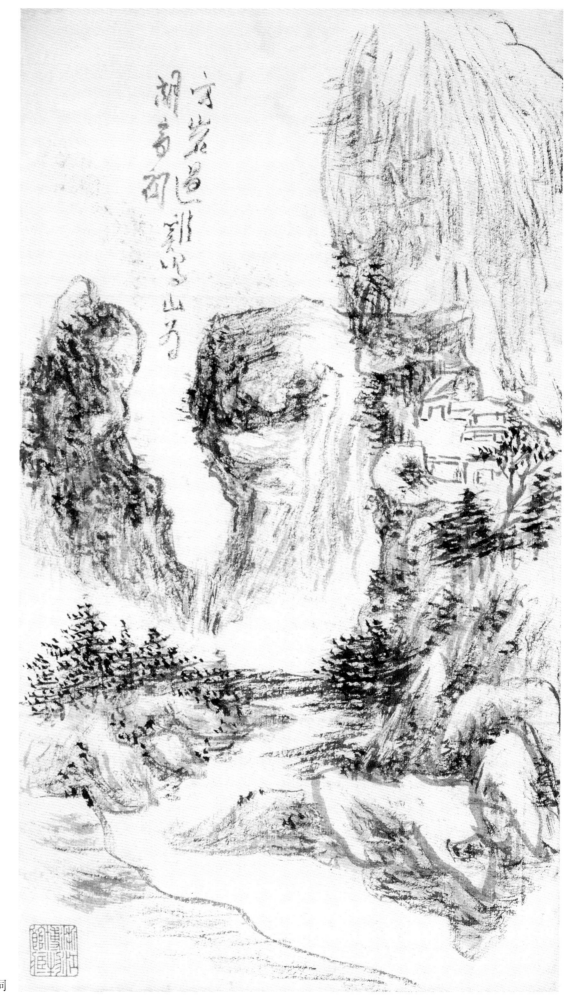

五泄方岩写生 之四

题识：方岩过鸡鸣山为胡家祠

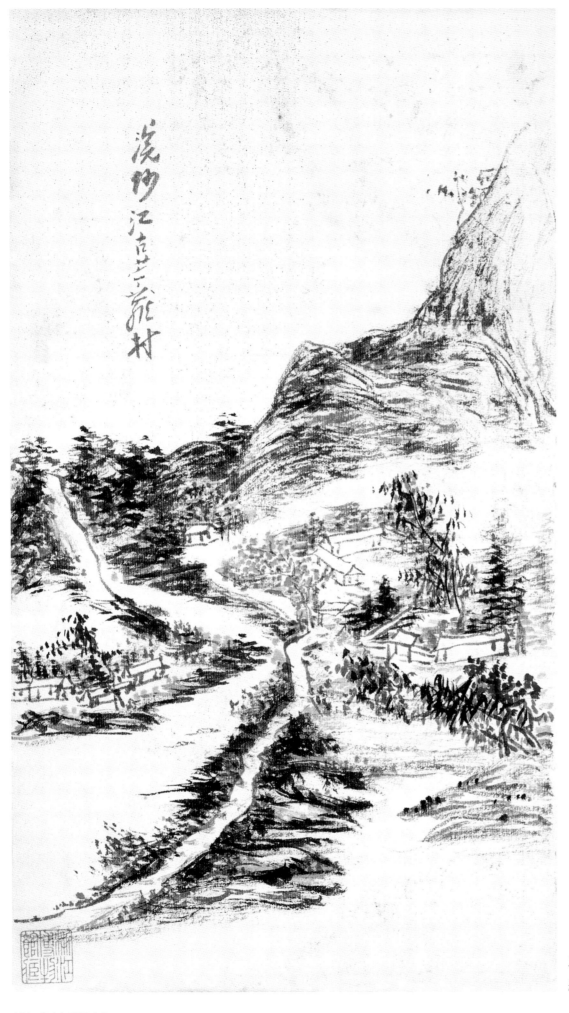

五泄方岩写生 之五

题识：浣纱江古苎萝村

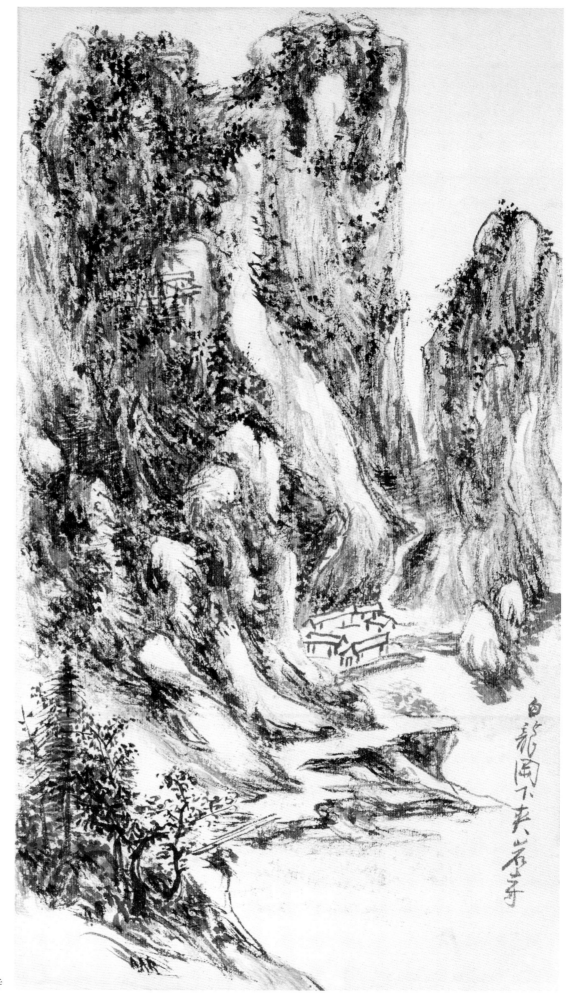

五泄方岩写生　之六

题识：白龙冈下夹岩寺

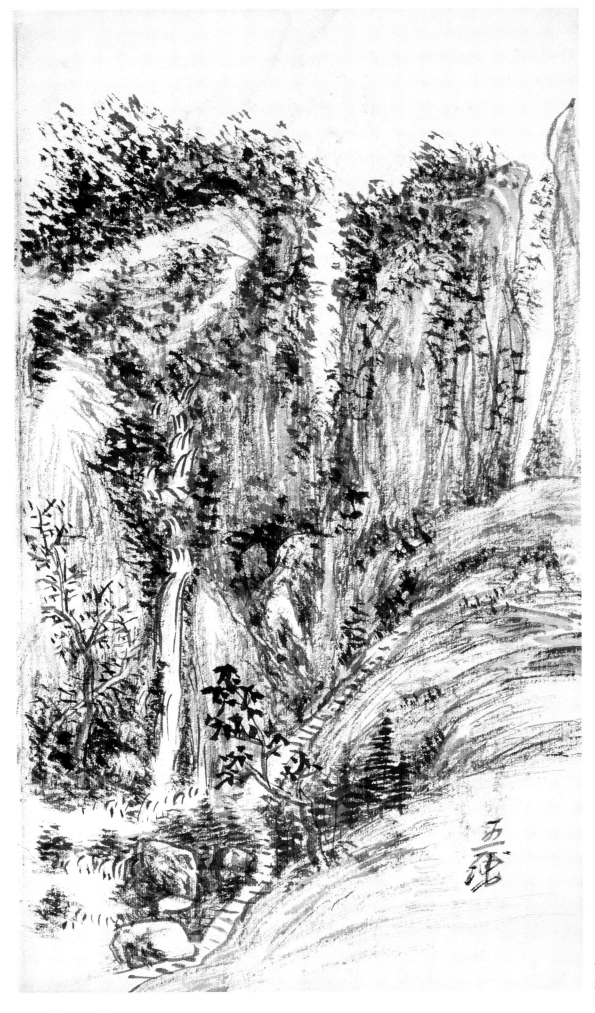

五泄方岩写生　之七

题识：五泄

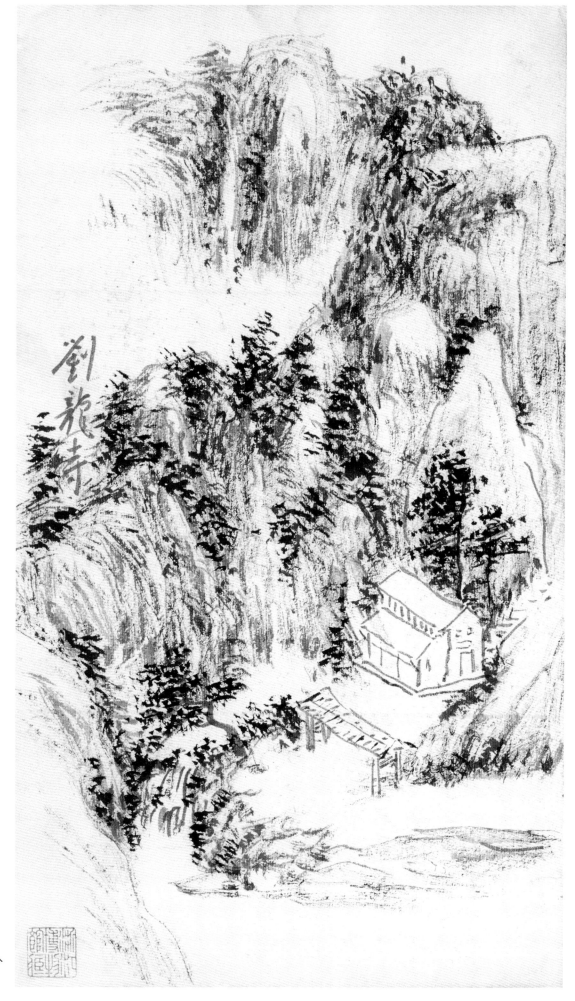

五泄方岩写生　之八

题识：刘龙寺

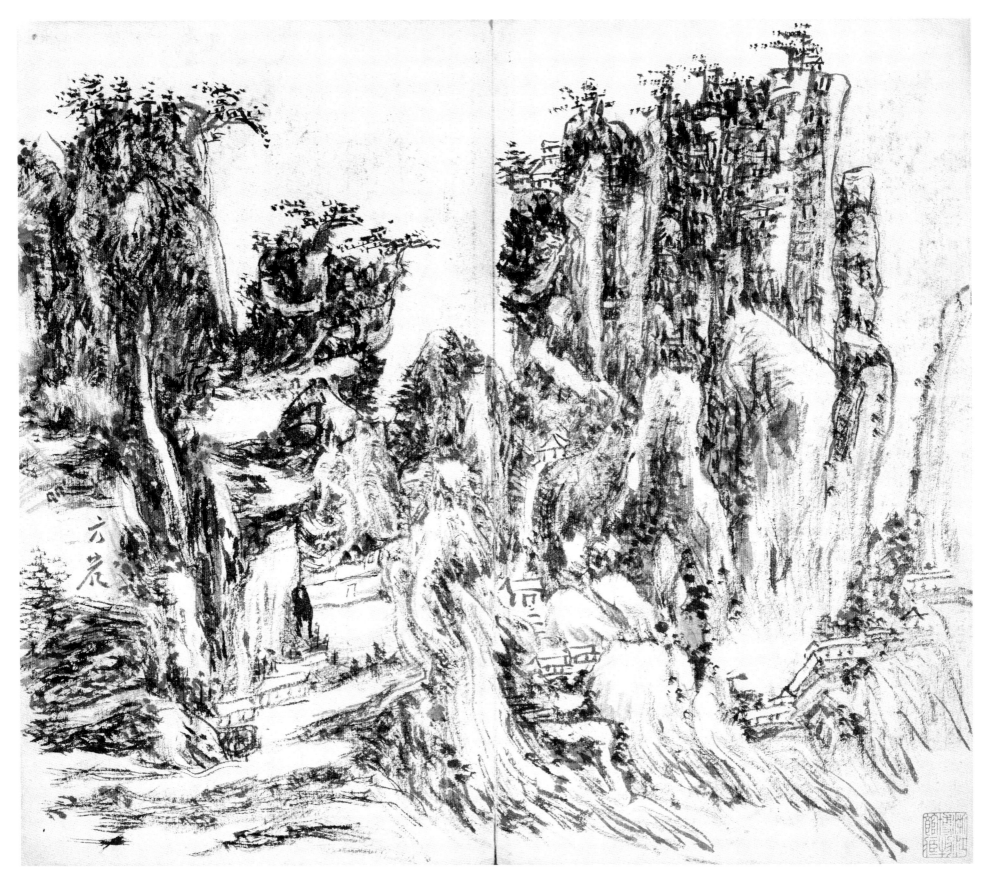

五泄方岩写生　之九

纸本　28.5cm×33cm

题识：方岩

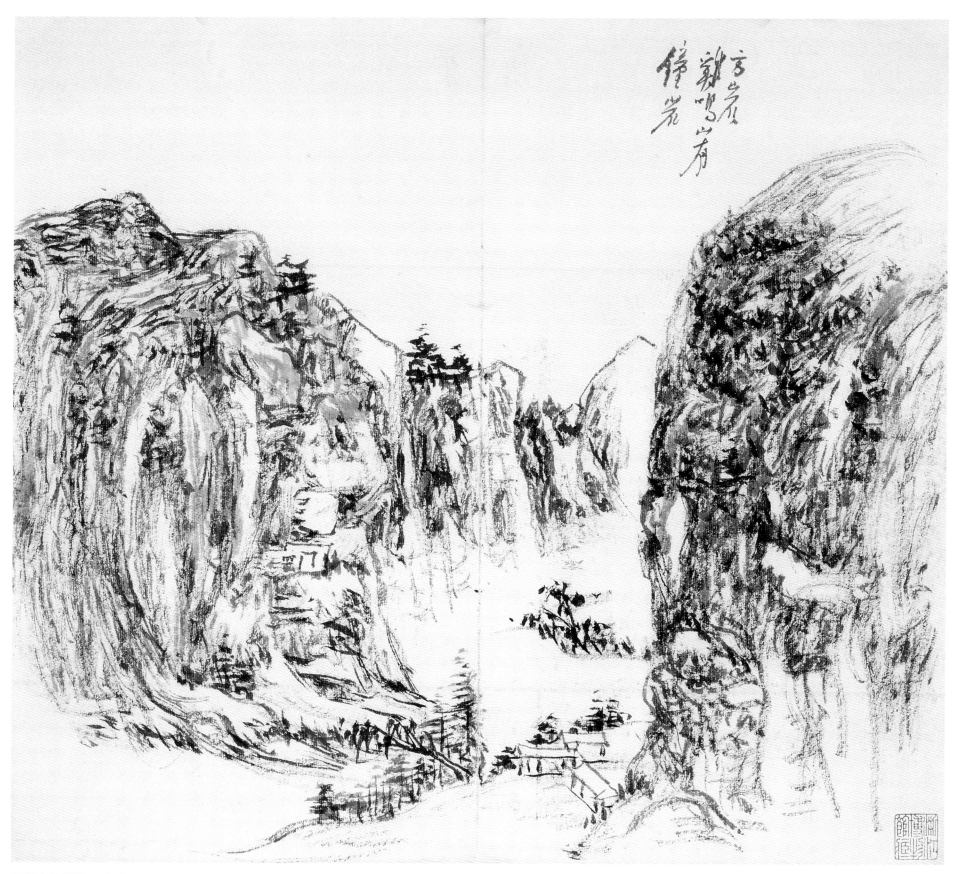

方岩
鸡鸣山有
钟岩

五泄方岩写生　之十

纸本　28.5cm×33cm

题识：方岩鸡鸣山有钟岩

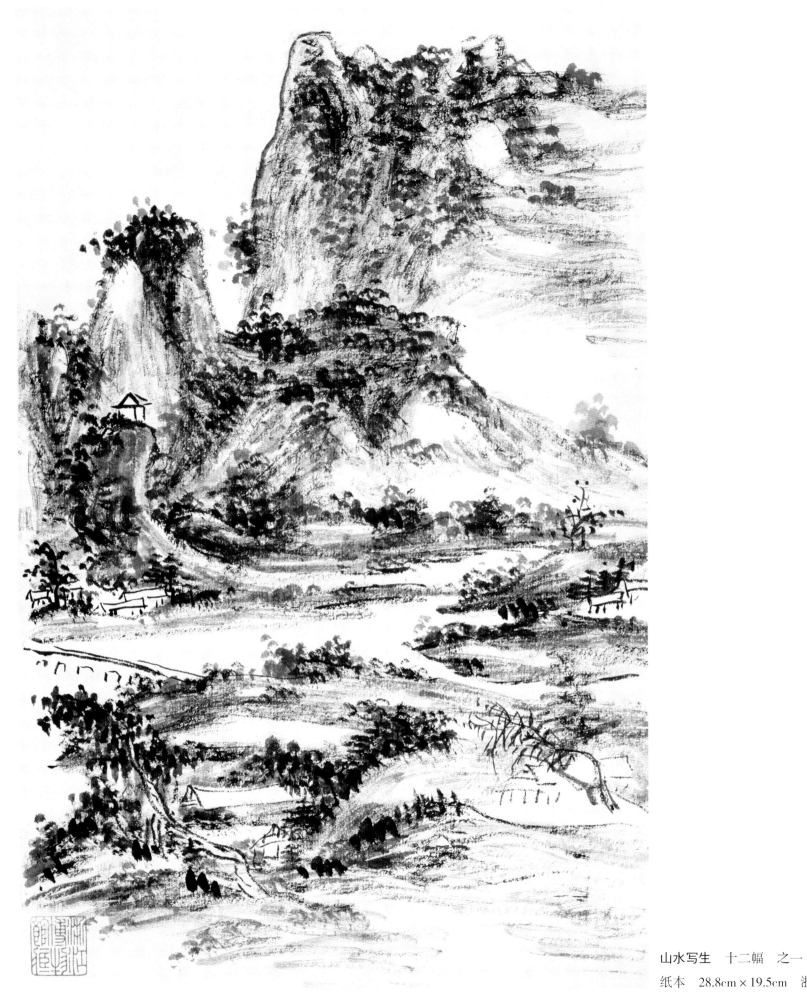

山水写生 十二幅 之一

纸本 28.8cm×19.5cm 浙江省博物馆藏

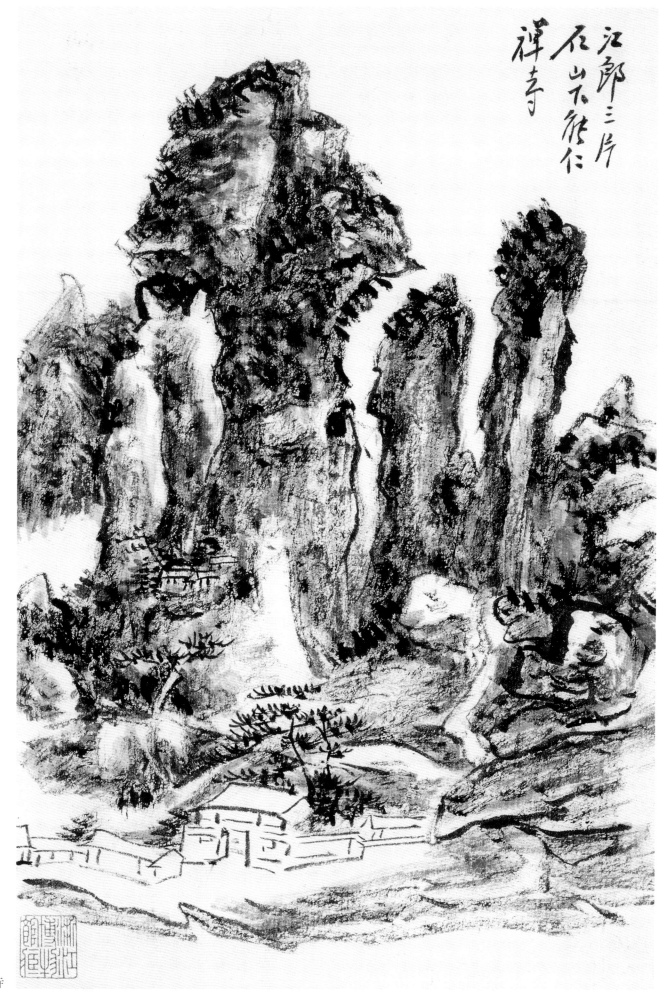

江郎三片
石山下能仁
禅寺

山水写生　之二
题识：江郎三片石山下能仁禅寺

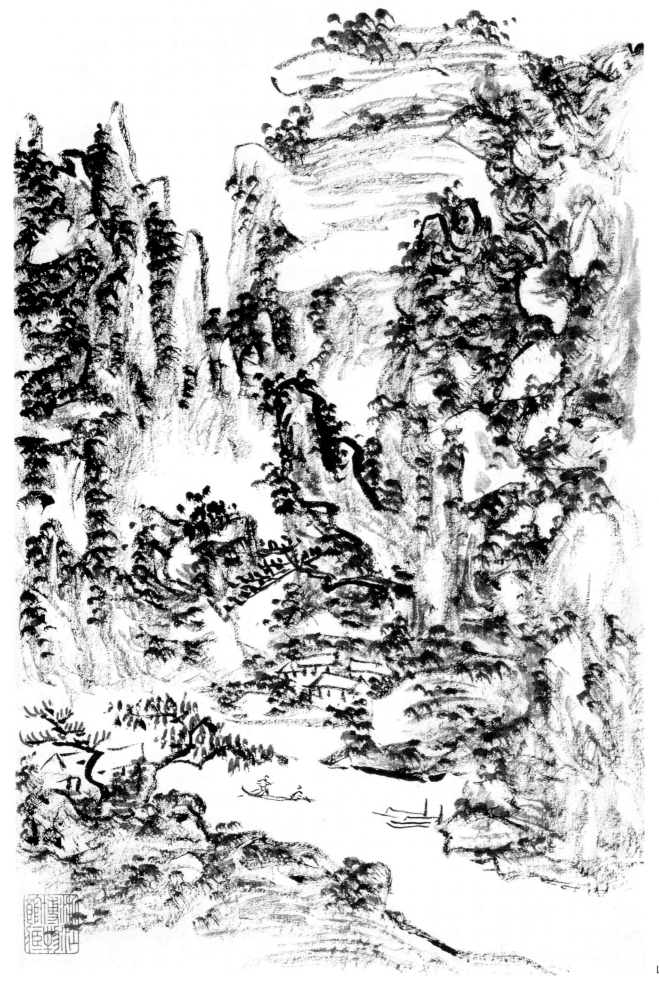

山水写生 之三

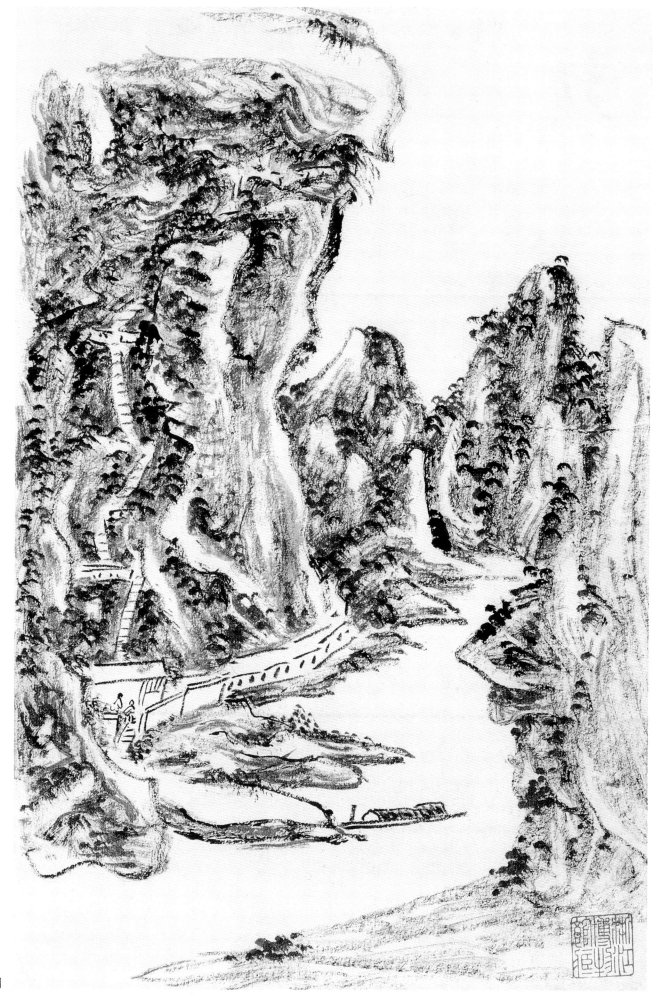

山水写生　之四

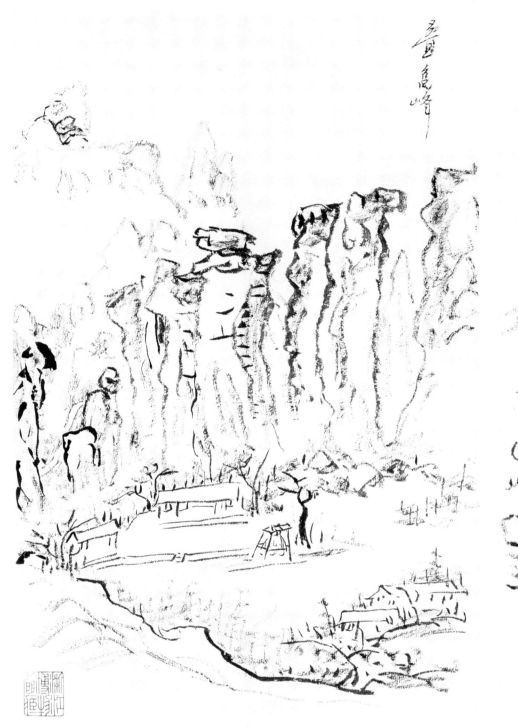

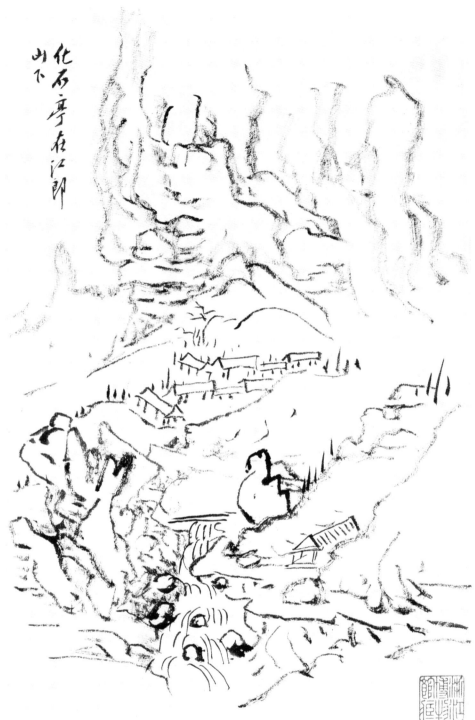

山水写生　之五

题识：叠龟峰

山水写生　之六

题识：化石亭在江郎山下

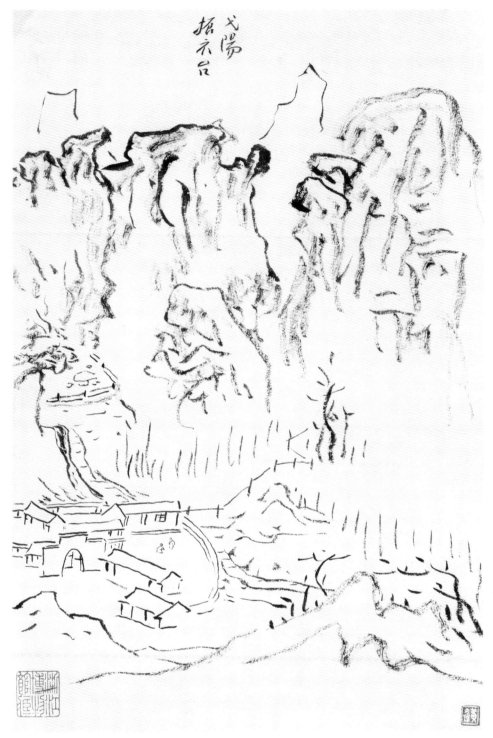

山水写生 之七

题识：弋阳振衣石

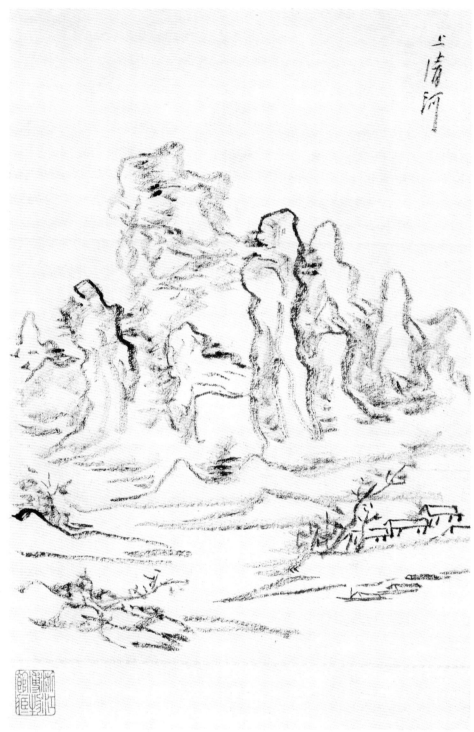

山水写生 之八

题识：上清河

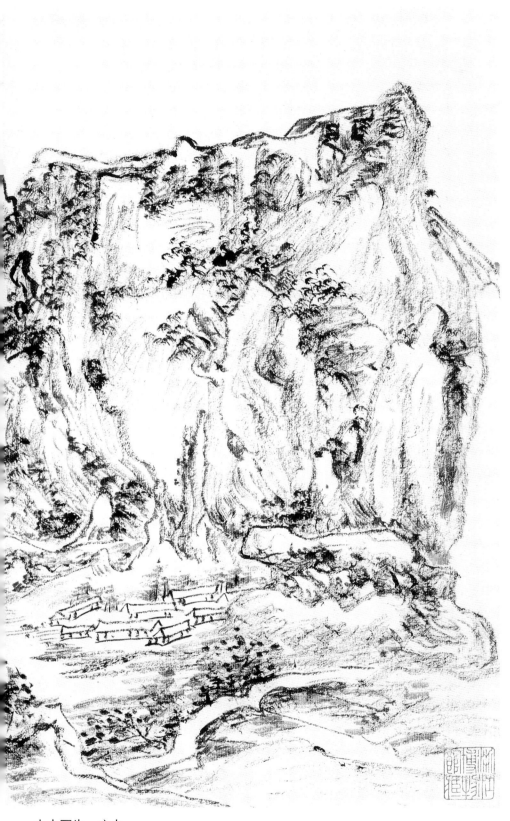

山水写生 之九

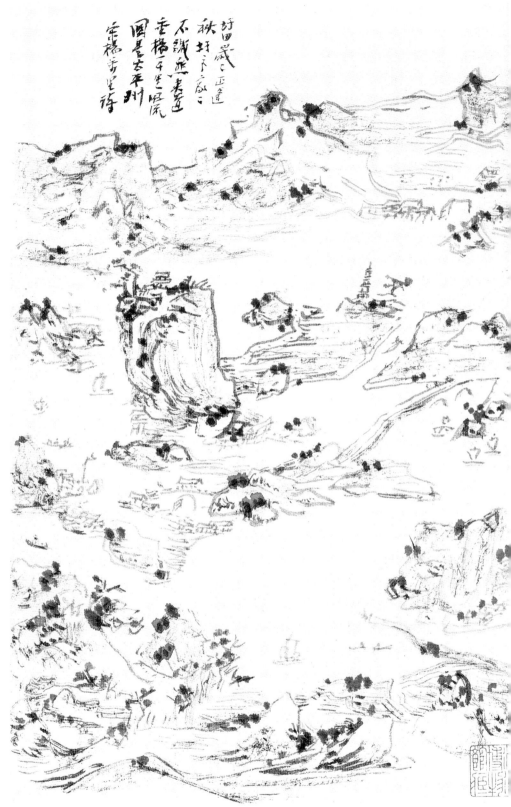

山水写生 之十

题识：圩田岁岁正逢秋 圩户家家不识愁 夹道垂杨一千里 风流关是太平
州 宋杨万里诗

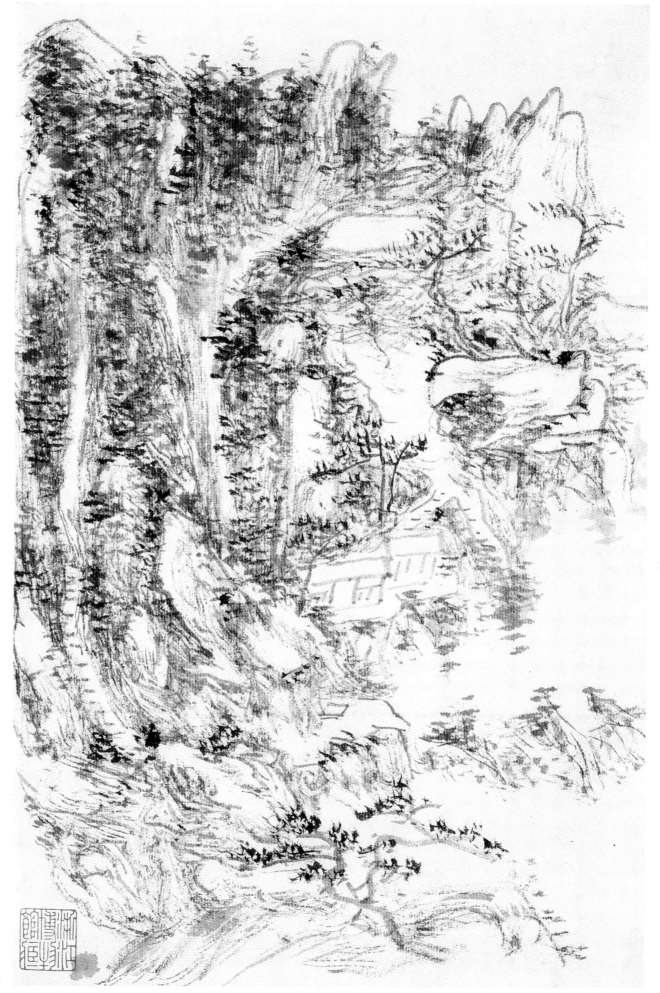

山水写生　之十一

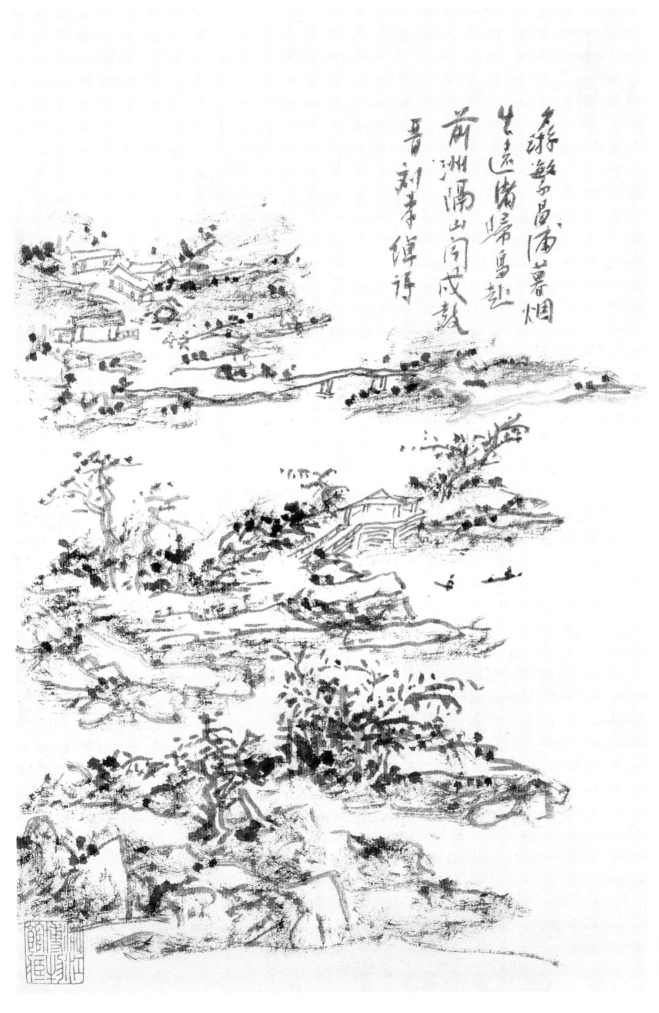

夕游繁昌浦　暮烟生远渚　归鸟赴前
洲　隔山闻戍鼓　晋刘孝绰诗

山水写生　之十二

题识：夕游繁昌浦　暮烟生远渚　归鸟赴前
　　　洲　隔山闻戍鼓　晋刘孝绰诗

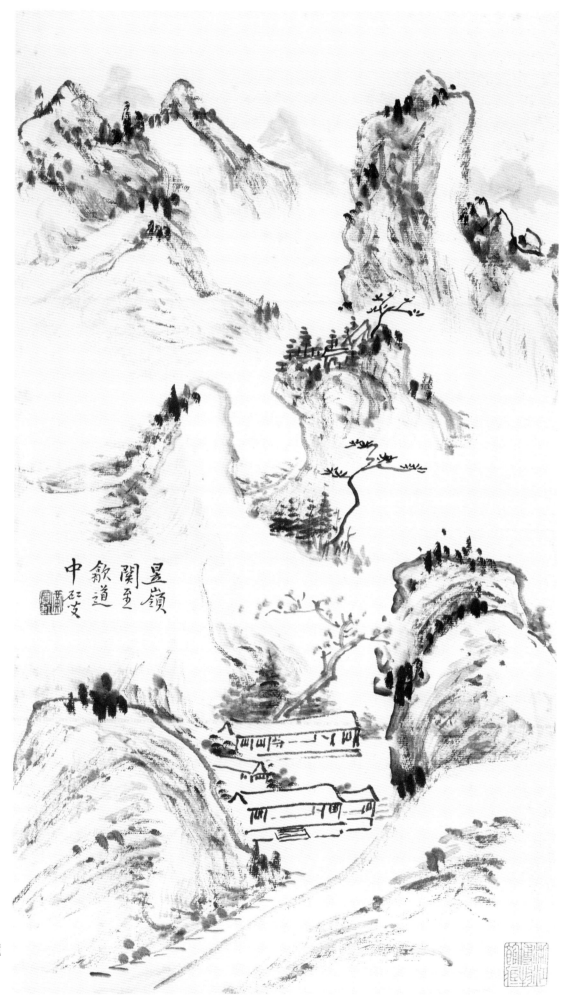

昱岭关至歙道中

纸本　40.1cm×22.8cm　浙江省博物馆藏
题识：昱岭关至歙道中　矼叟
钤印：黄宾虹

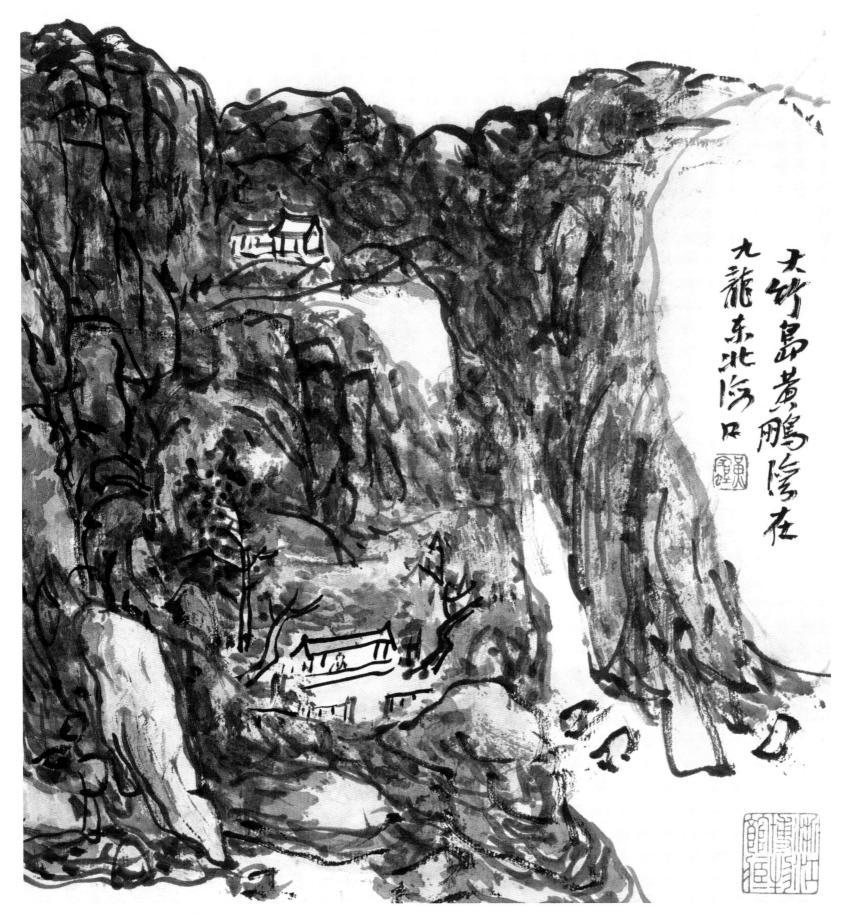

九龙山水·两幅 之一 大竹岛

纸本 20.8cm×19.5cm 浙江省博物馆藏
题识：大竹岛黄鹏湾在九龙东北海口
钤印：黄宾虹

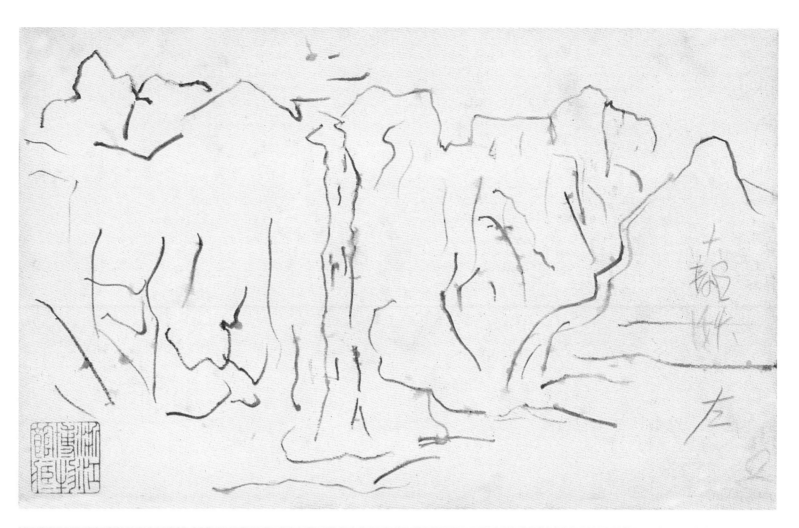

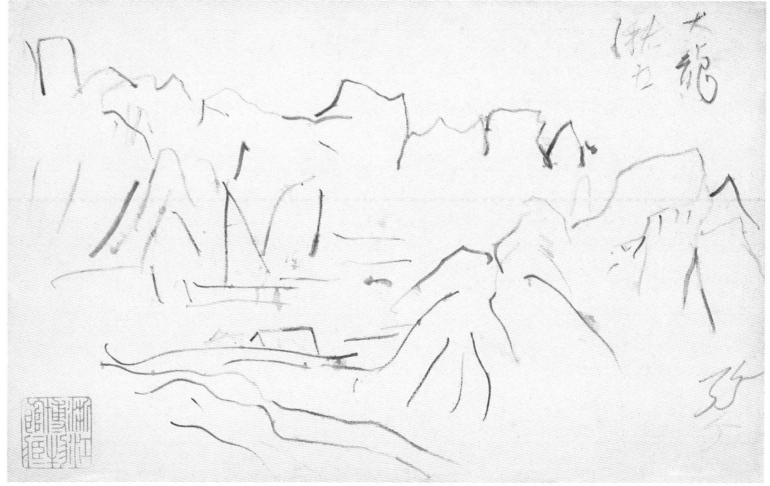

雁荡速写 之三
题识：大龙湫左

雁荡速写 之四
题识：大龙湫口

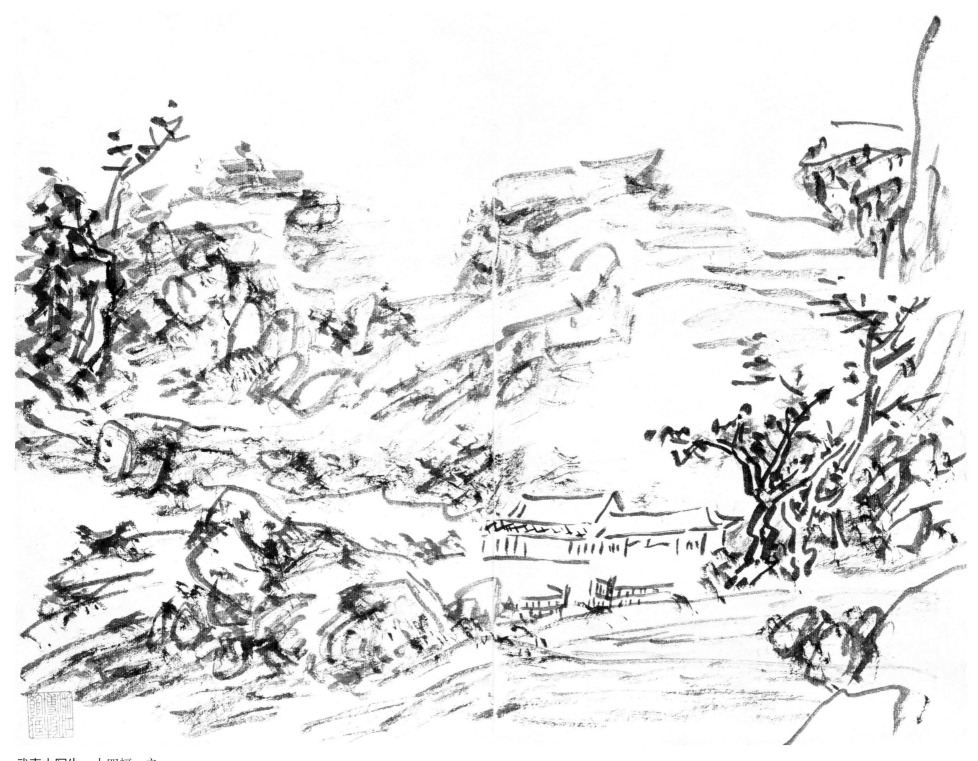

武夷山写生　十四幅　之一
纸本　19.5cm×28.8cm　1950年作　浙江省博物馆藏

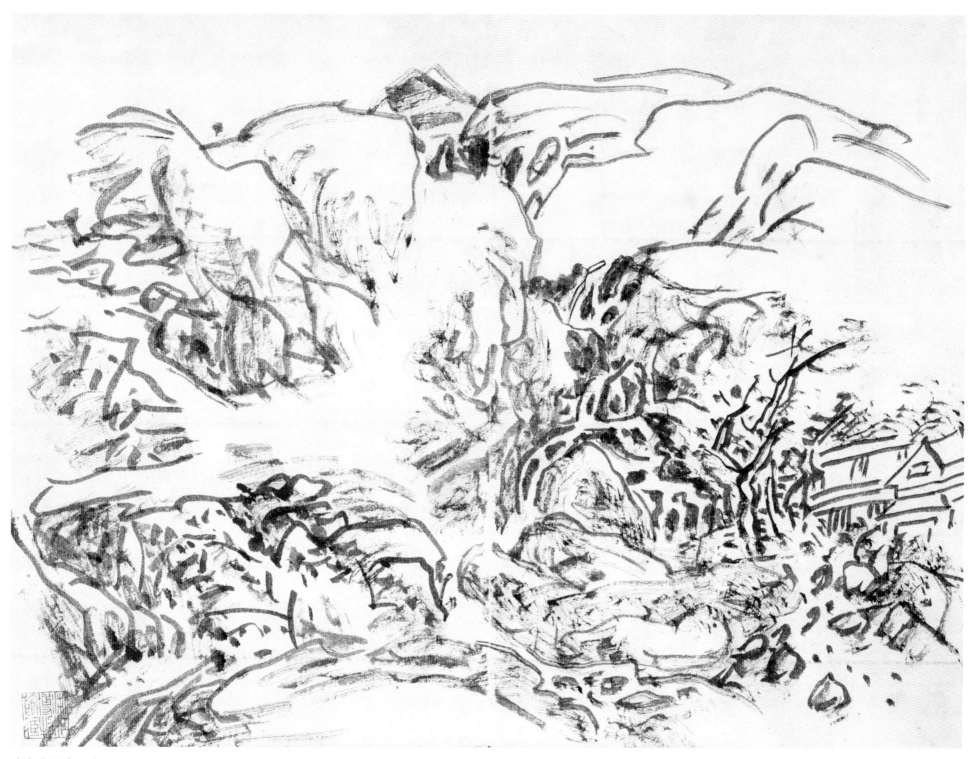

武夷山写生　之二

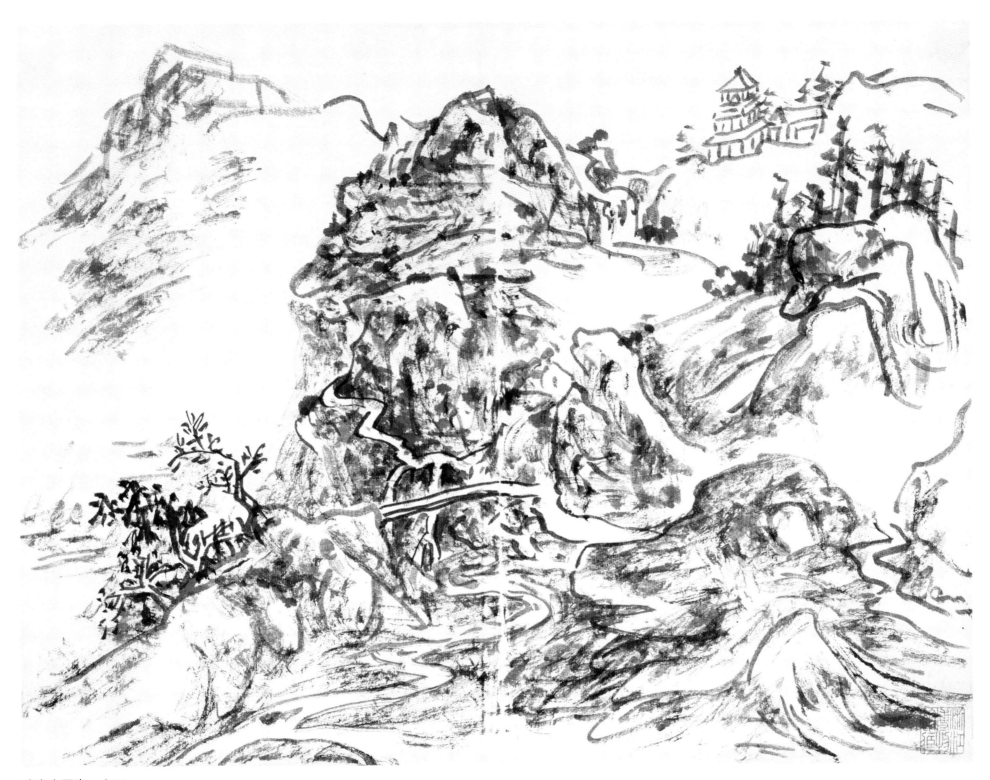

武夷山写生 之三

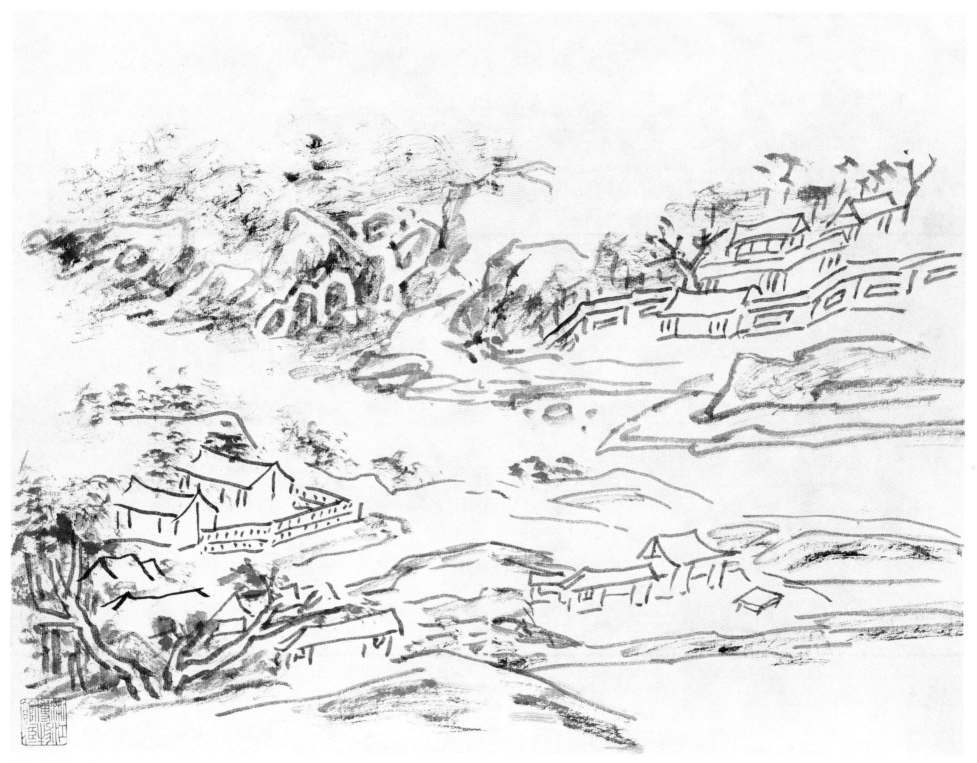

武夷山写生　之四

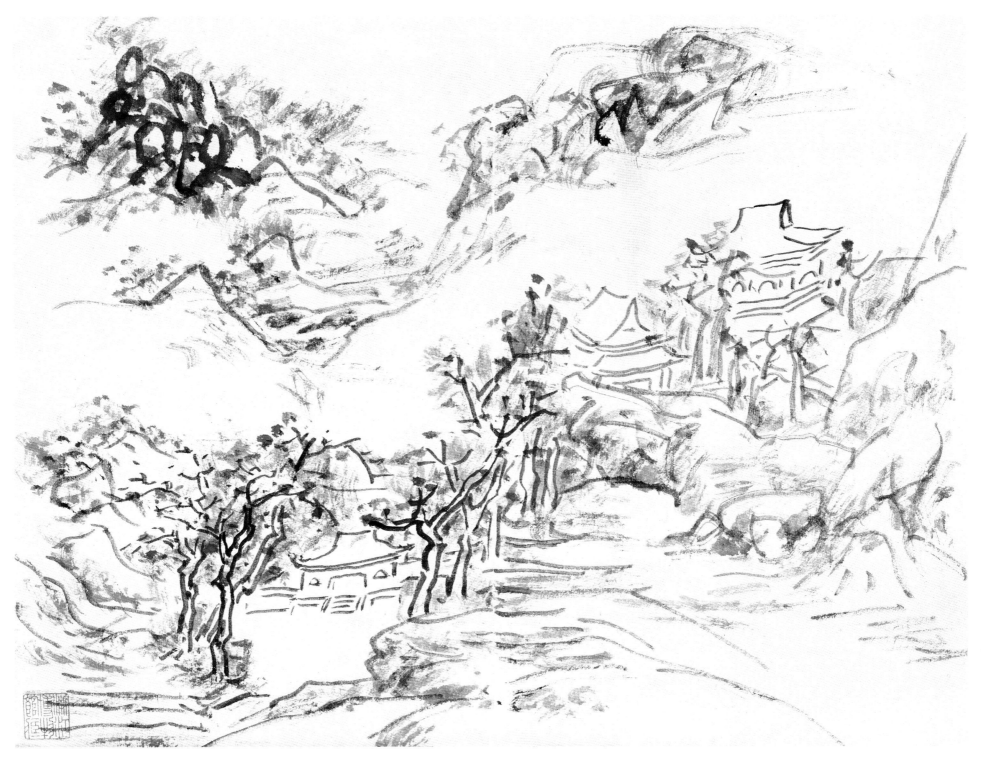

武夷山写生 之五

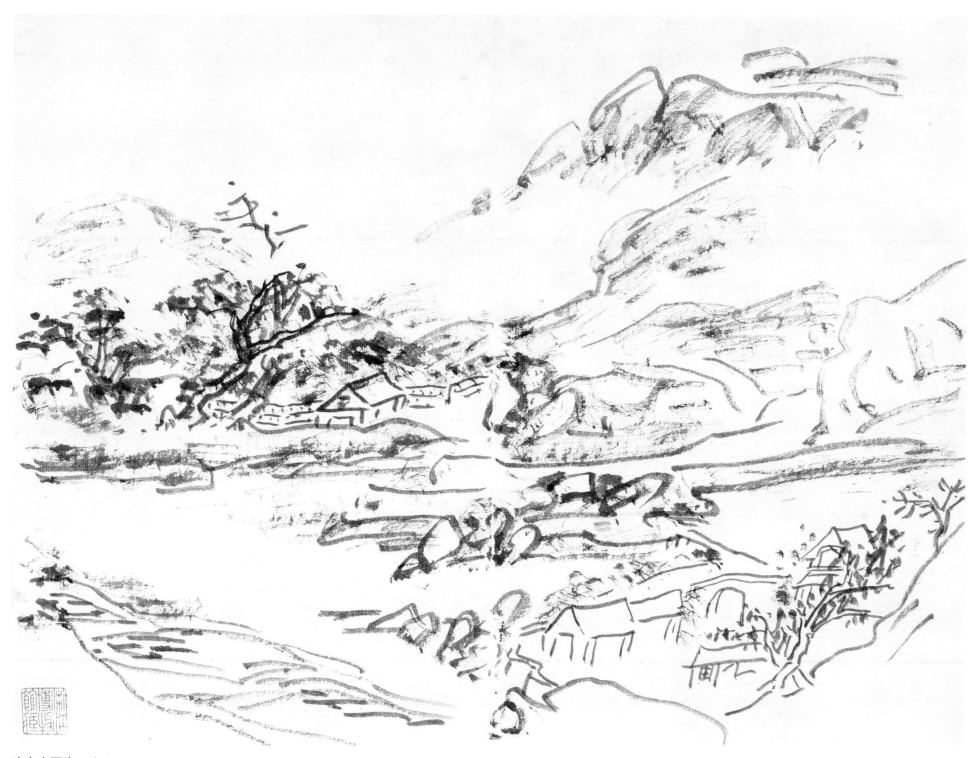

武夷山写生　之六

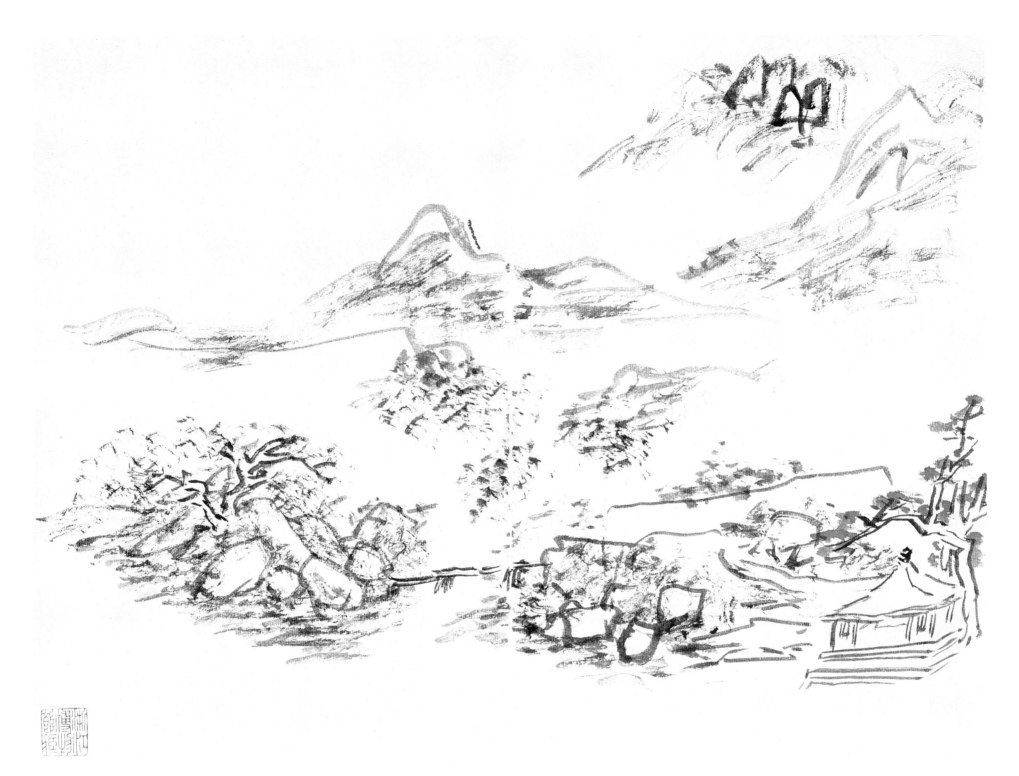

武夷山写生 之七

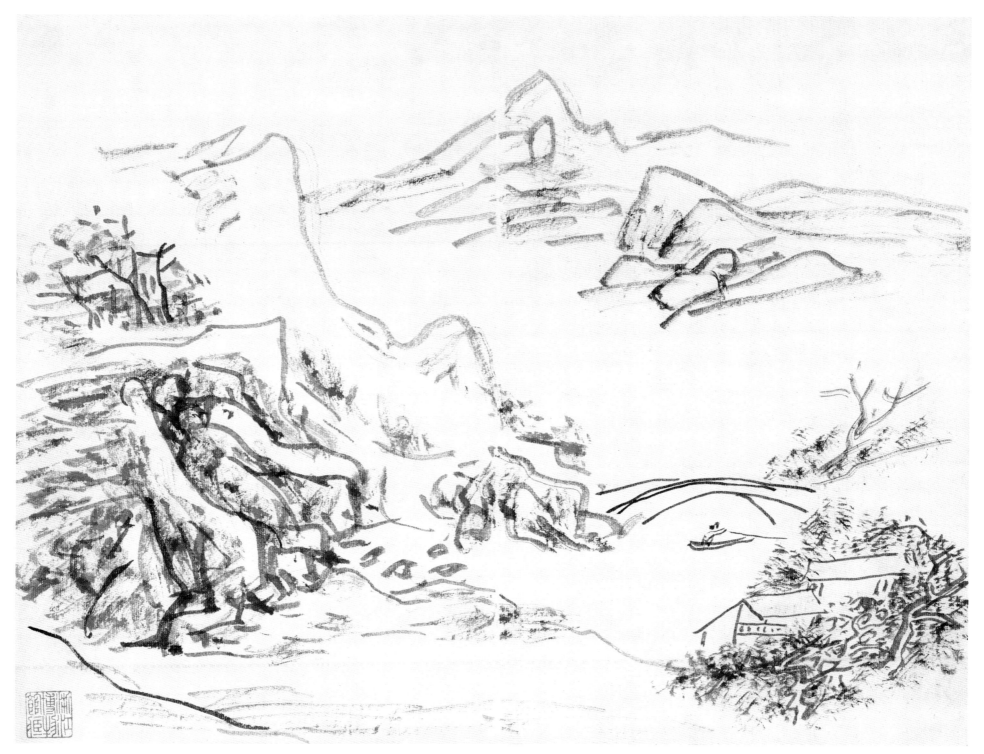

武夷山写生　之八

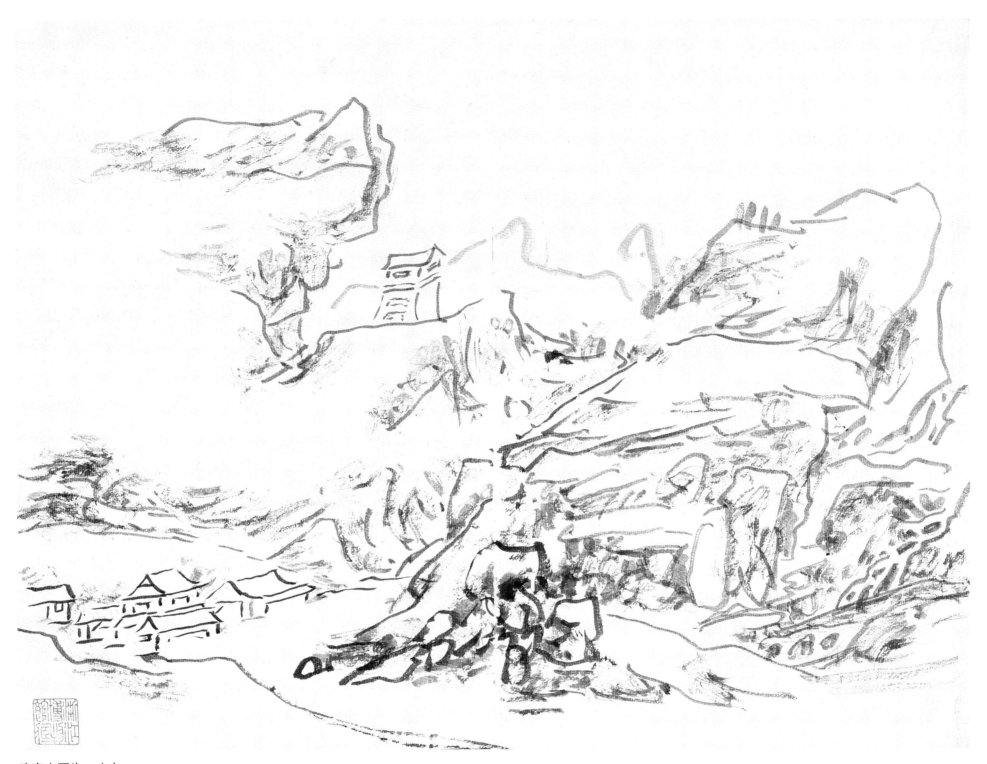

武夷山写生　之九

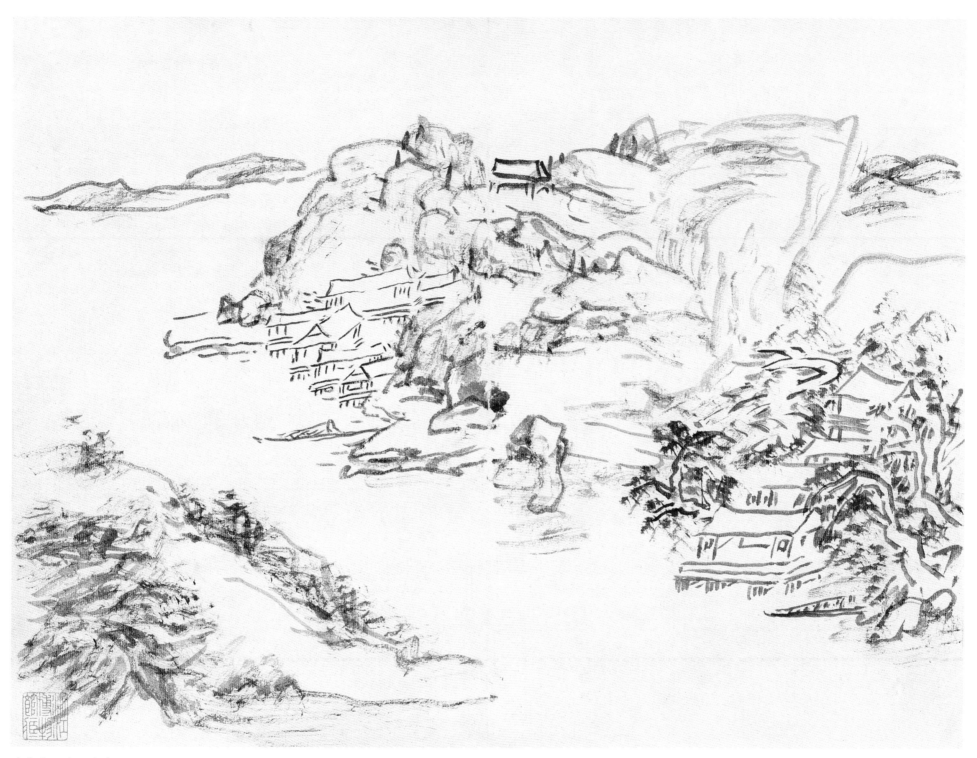

武夷山写生　之十

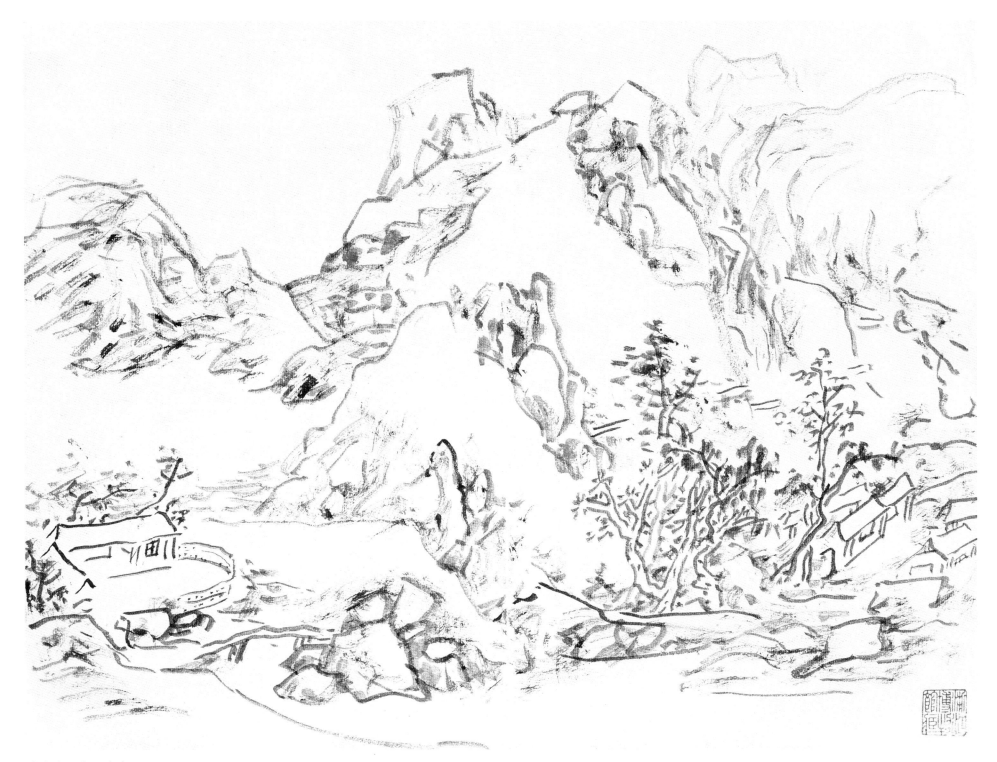

武夷山写生　之十一

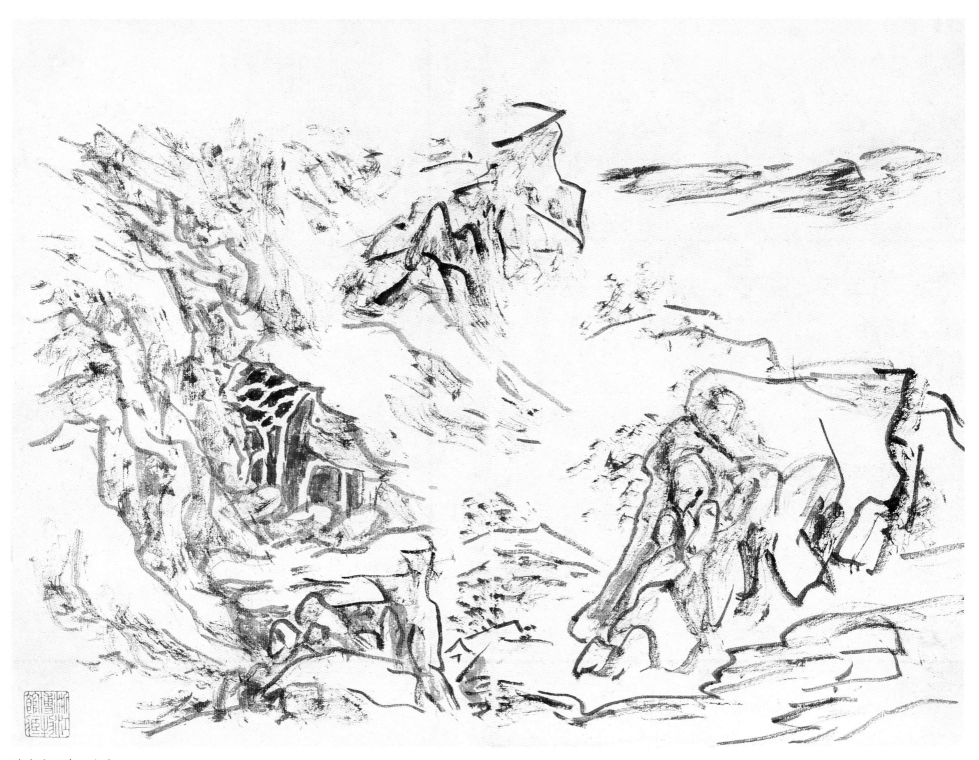

武夷山写生　之十二

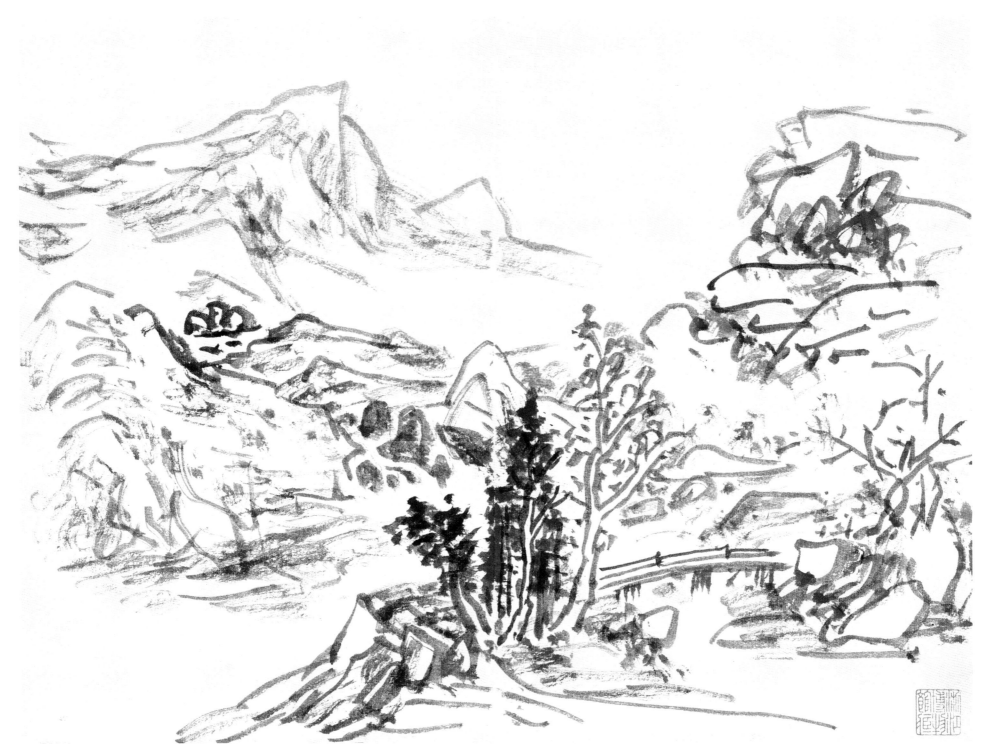

武夷山写生　之十三

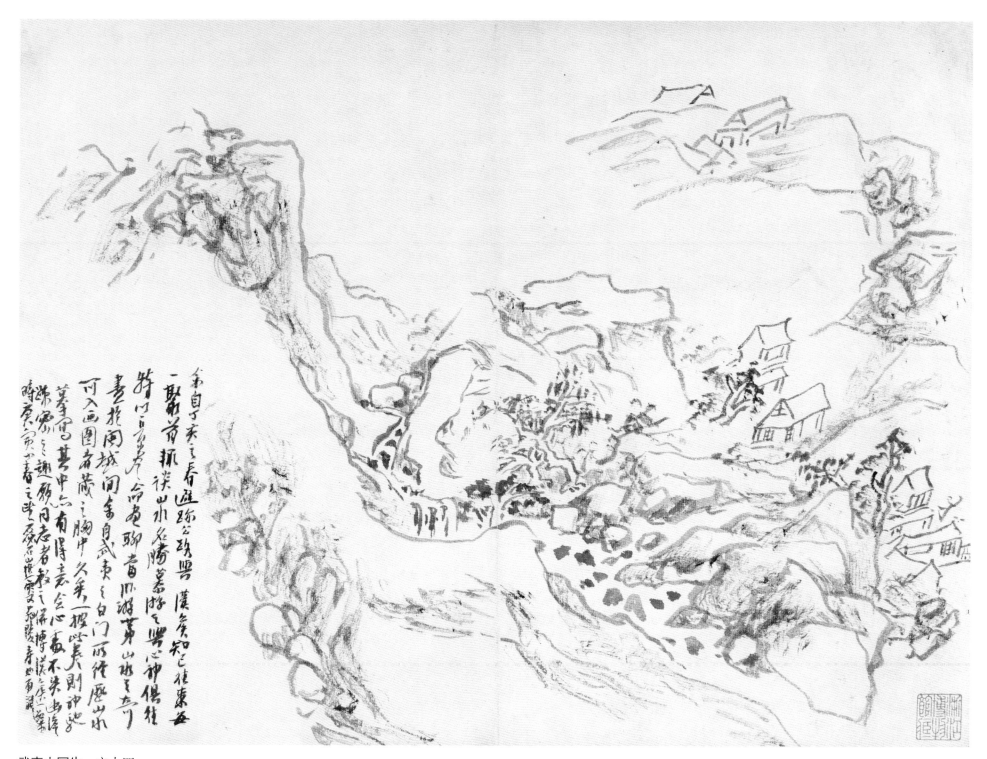

武夷山写生 之十四

题识：余自丁亥之春　避迹公路　与汉侯知己往来　每一聚首　辄谈山水名胜　慕游之兴　心神俱往　特以长卷命画　聊当卧游　第山水之奇　尽于闽越间　余自武夷之白门　所经历山水可入画图者　藏之胸中久矣　一披此卷则神驰摹写　其中亦有得意会心处　不失幽澹疏密之趣　愿同志者教之　并博汉侯一粲　时庚寅小春之望　磊石山樵叟翁陵寿如有识

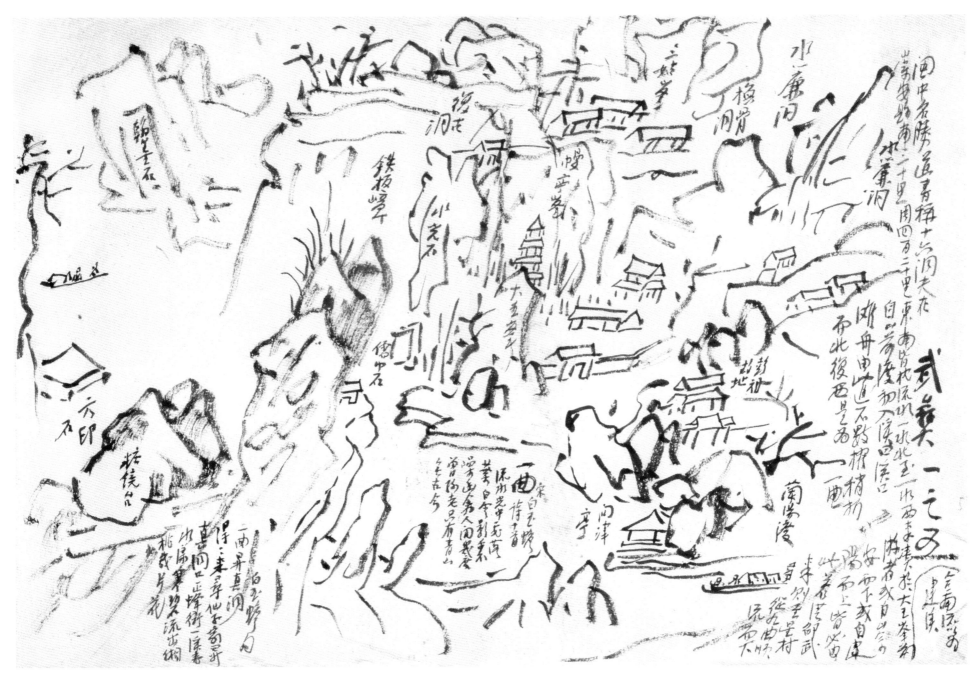

武夷山写生　十幅　之一

纸本　29.5cm×45cm　浙江省博物馆藏

题识：武夷一之五　闽中名胜　道书称十六洞天　在崇安县南三十里　周四百二十里　东南皆枕流水　一水北至　一水西来　□下于大王峰前合南流以为建溪　自山前
　　　渡初入溪　曰溪口　滩舟由此进不数棹　稍折而北复西　是为一曲　游者或自崇安而下　或自建阳而上　皆必由此　若从邵武来则至星村　从九曲顺流而下　水
　　　帘洞　换骨洞　彭祖故地　兰汤渡　三姑峰　问津亭　幔亭峰　大王峰　复古洞　水光石　儒巾石　铁板嶂　翰墨石　方印石　妆镜台　一曲　宋白玉蟾诗十
　　　首　流水光中飞落叶　白云影里噪幽禽　人间几度曾孙老　只有青山无古今　二曲　升真洞　白玉蟾句　得得来寻仙子家　升真洞口正蜂衙　一溪春水漾寒
　　　碧　流出细桃几片花

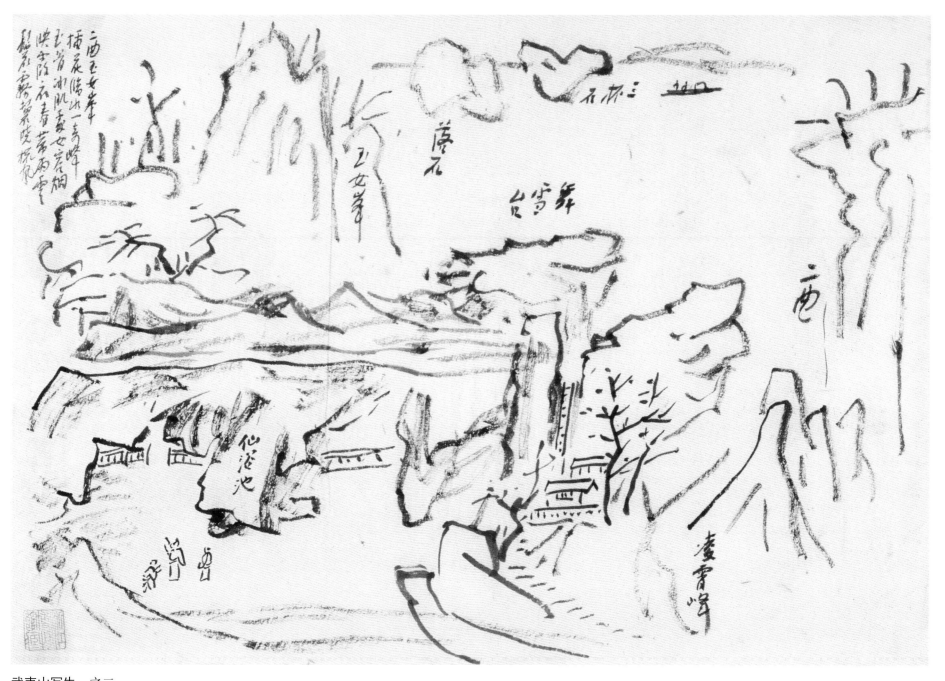

武夷山写生 之二

题识：二曲 三杯石 舞雪台 凌霄峰 落石 玉女峰 仙浴池 二曲 玉女峰 插花临水一奇峰 玉骨冰肌处女容 烟映霞衣春带雨 云鬟雾鬓晓梳风

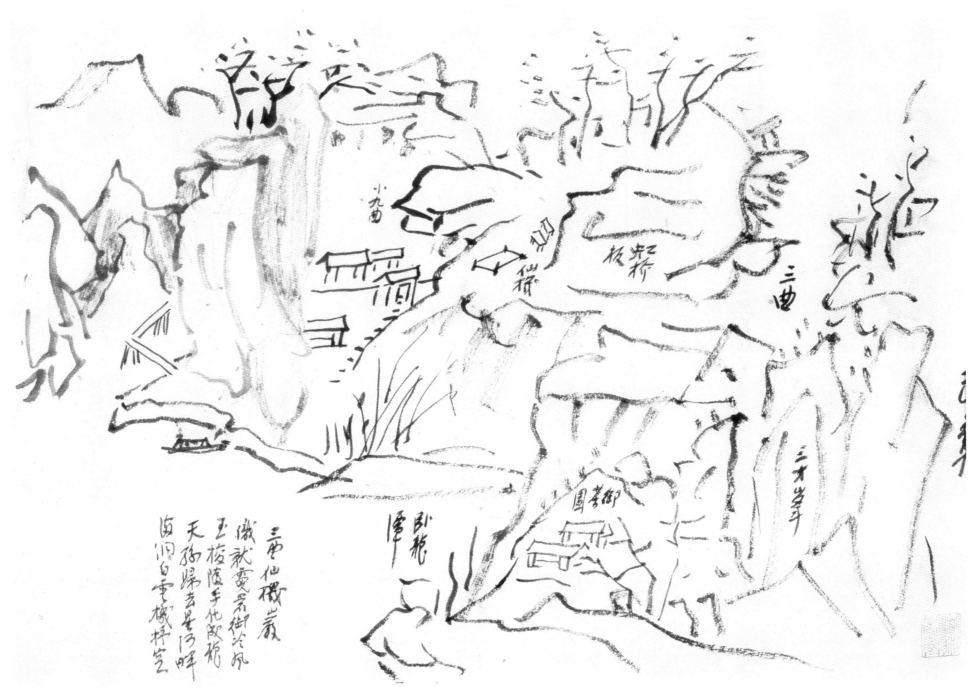

武夷山写生 之三

题识：三曲　三方峰　虹桥板　御茶园　仙机　卧龙潭　小九曲　三曲　仙机岩　织就霓裳御冷风　玉梭随手化成龙　天孙归去星河畔　满洞白云机杼空

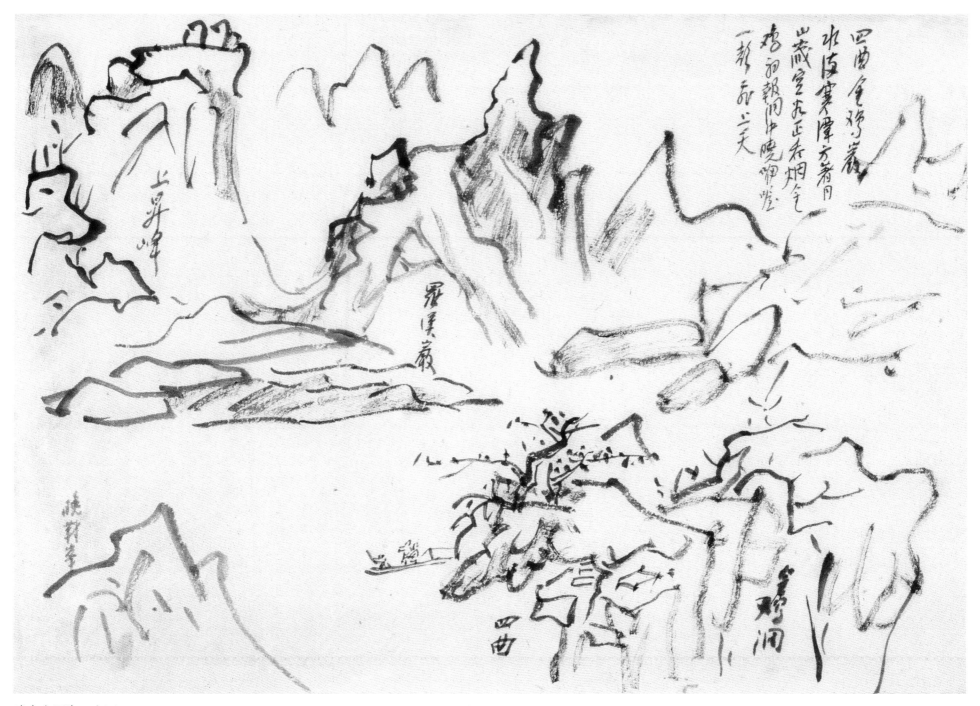

武夷山写生 之四

题识：四曲　金鸡岩　水满寒潭方着月　山藏空谷正吞烟　金鸡初报洞中晓　咿喔一声飞上天　金鸡洞　四曲　罗汉岩　上升峰　晚对峰

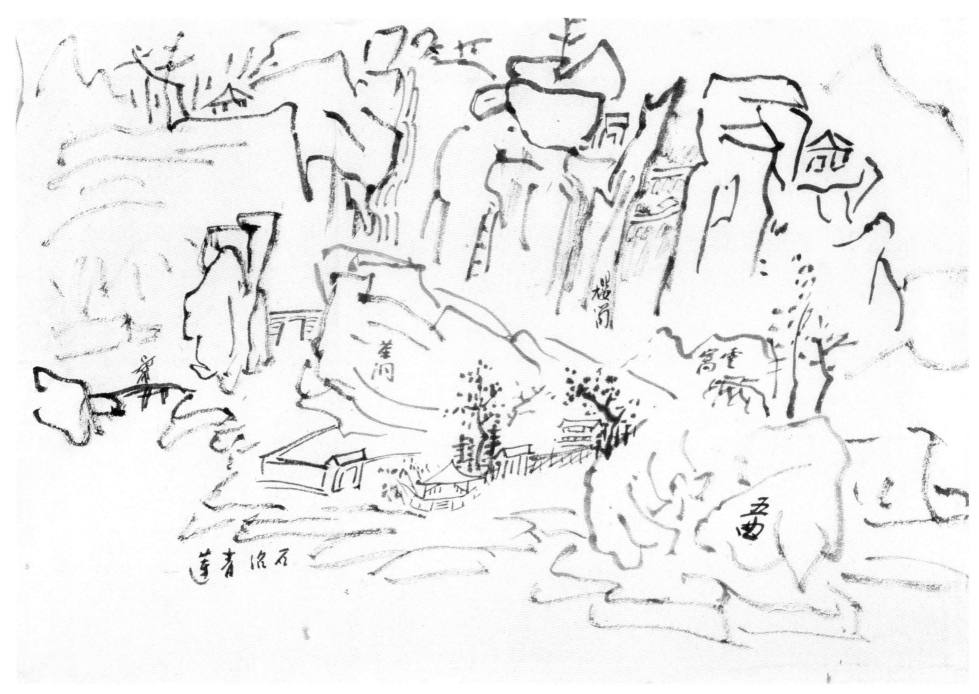

武夷山写生 之五

题识：五曲 云窝 樱笋 茶洞 石沼青莲

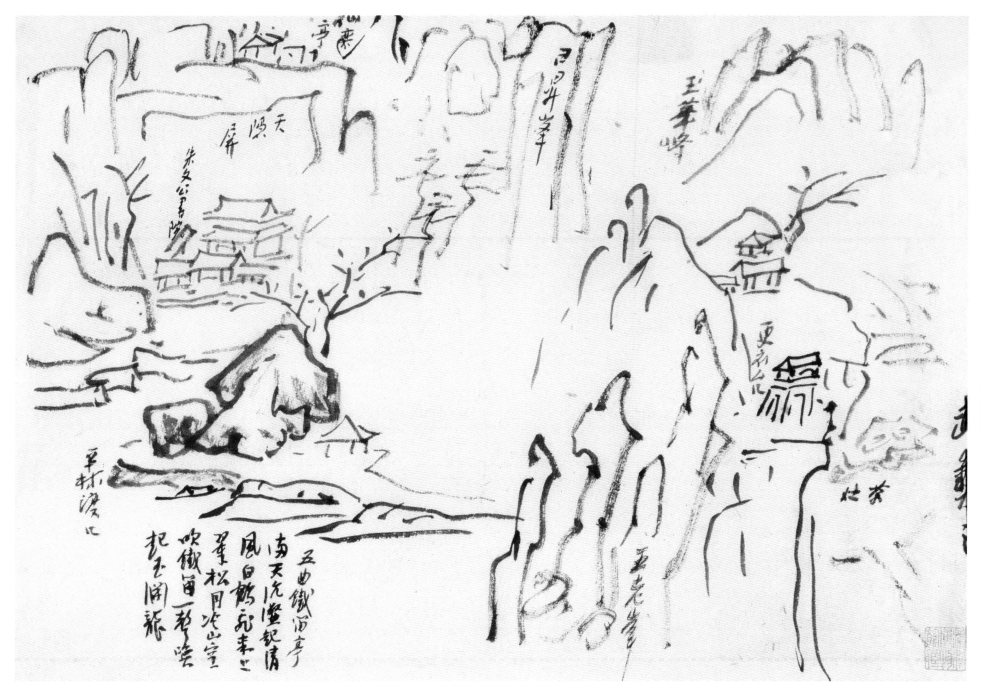

武夷山写生 之六

题识：茶灶 更衣台 玉华峰 五老峰 日升峰 仙乐亭 天隐屏 朱文公书院 平林渡口 五曲 铁笛亭 满天沉霪起清风 白鹤飞来上翠松 月冷山空吹铁笛 一声唤起玉渊龙

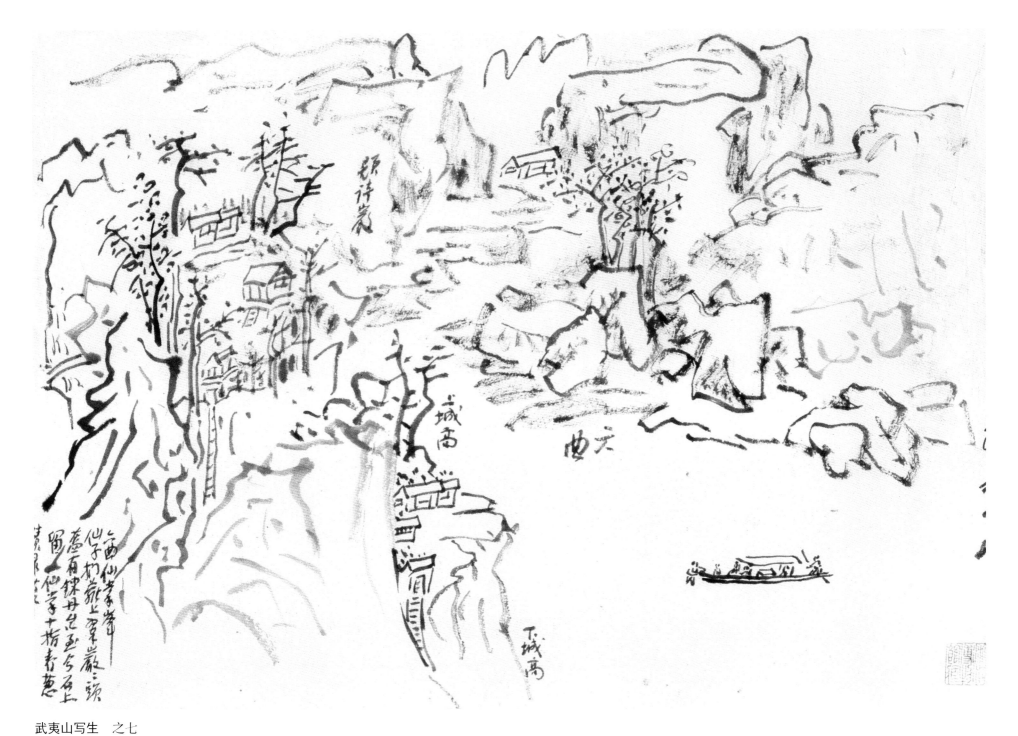

武夷山写生 之七

题识：六曲　上城高　下城高　题诗岩　六曲　仙掌峰　仙子扪箩上翠岩　岩头旧有炼丹台　至今石上留仙掌　十指春葱积绿苔

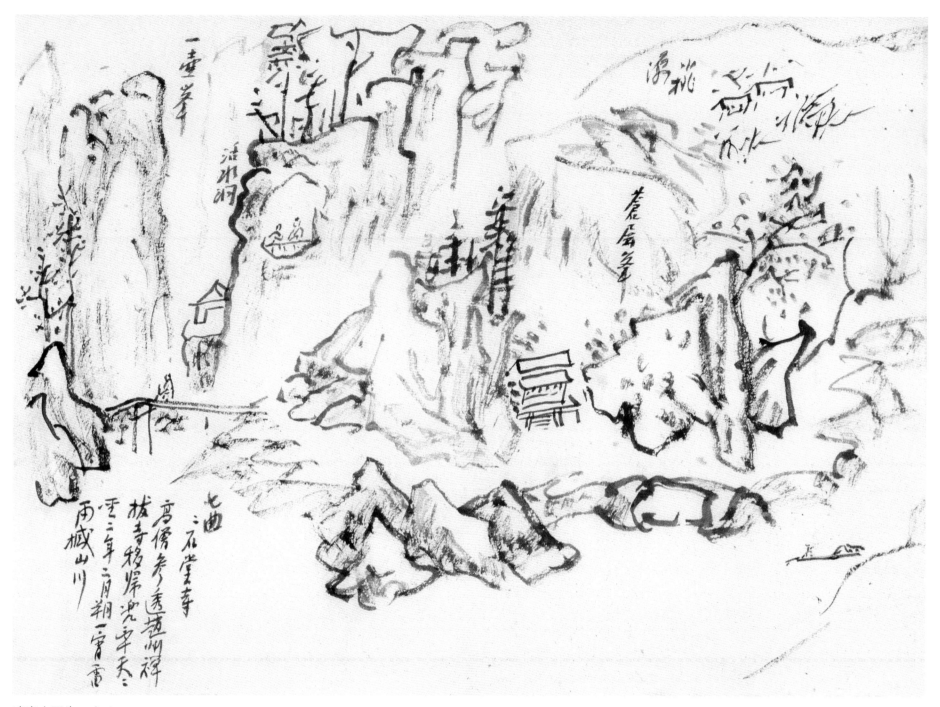

武夷山写生 之八

题识：小桃源 苍屏峰 活水洞 一壶峰 七曲 七曲 石堂寺 高僧参透赵州禅 拔寺移归兜率天 天圣二年二月朔 一宵雷雨撼山川

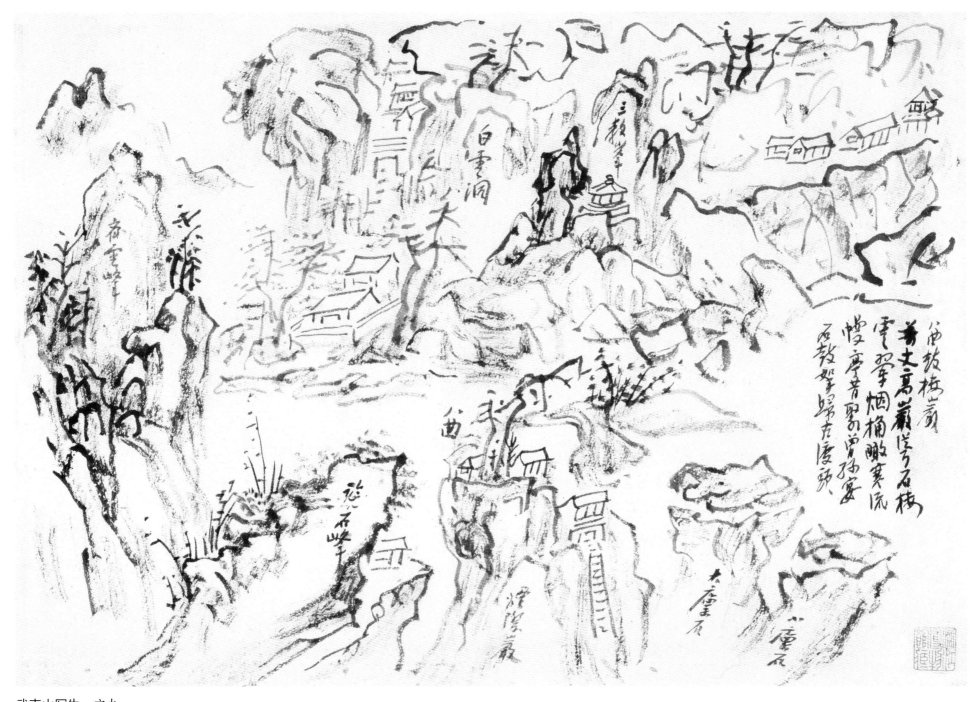

武夷山写生　之九

题识：八曲　鼓楼岩　万丈高岩耸石楼　云罥烟拥瞰寒流　幔亭昔聚曾孙宴　石鼓拿归古渡头　大廪石　小廪石　三教峰　白云洞　八曲　烟际岩　□石峰

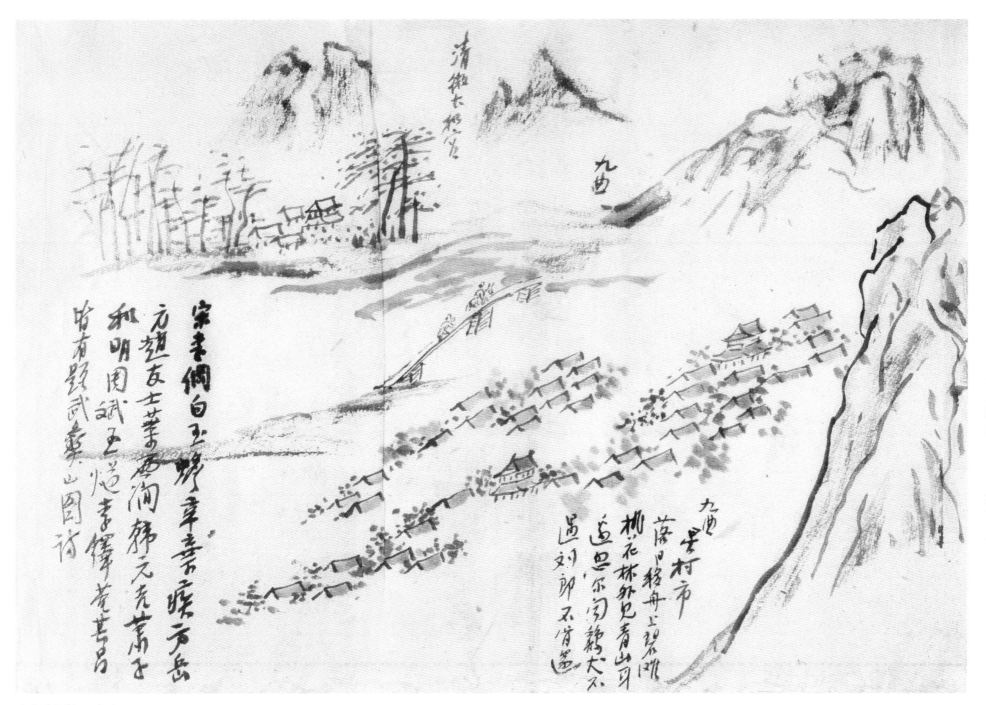

武夷山写生　之十

题识：九曲　清徽太和宫　九曲　星村市　落日移舟上碧滩　桃花林外见青山　耳边忽尔闻鸡犬　不遇刘郎不肯还　宋李纲　白玉蟾　辛弃疾　方岳　元赵友士　叶西涧　韩元吉　萧子和　明周斌　王燧　李铎　董其昌　皆有题武夷山图诗

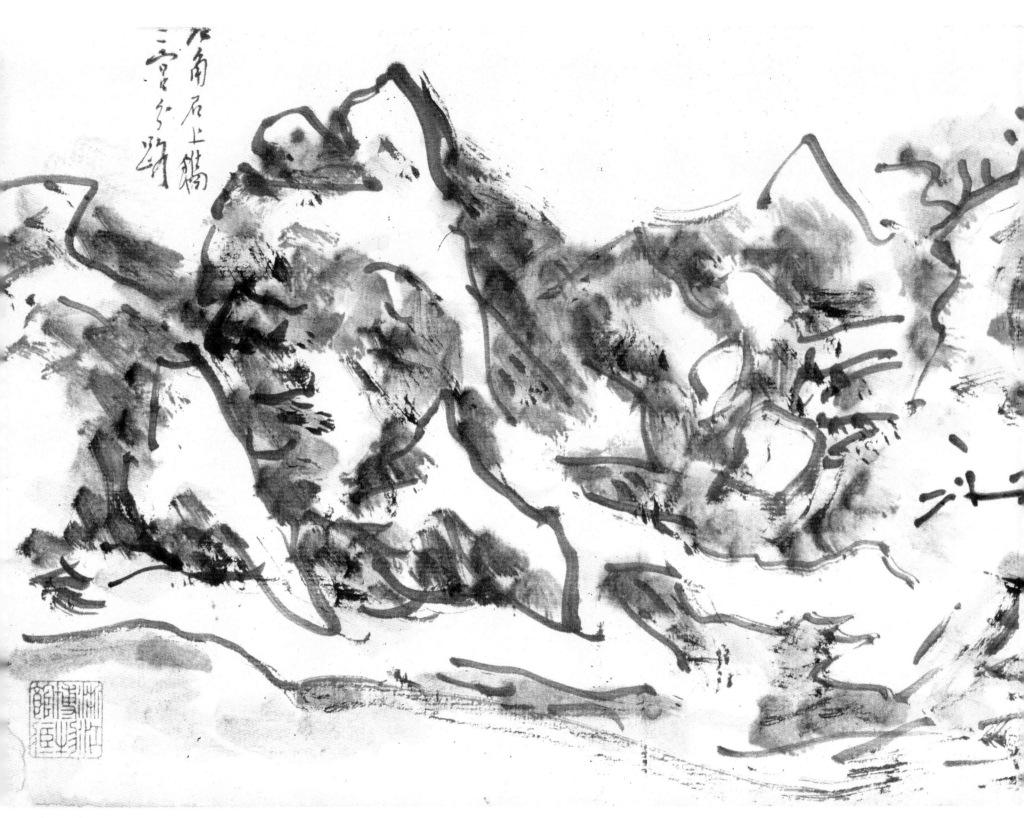

南海写生　八幅　之一

纸本　19cm×52.2cm　浙江省博物馆藏
题识：□角石上镌二宫分路

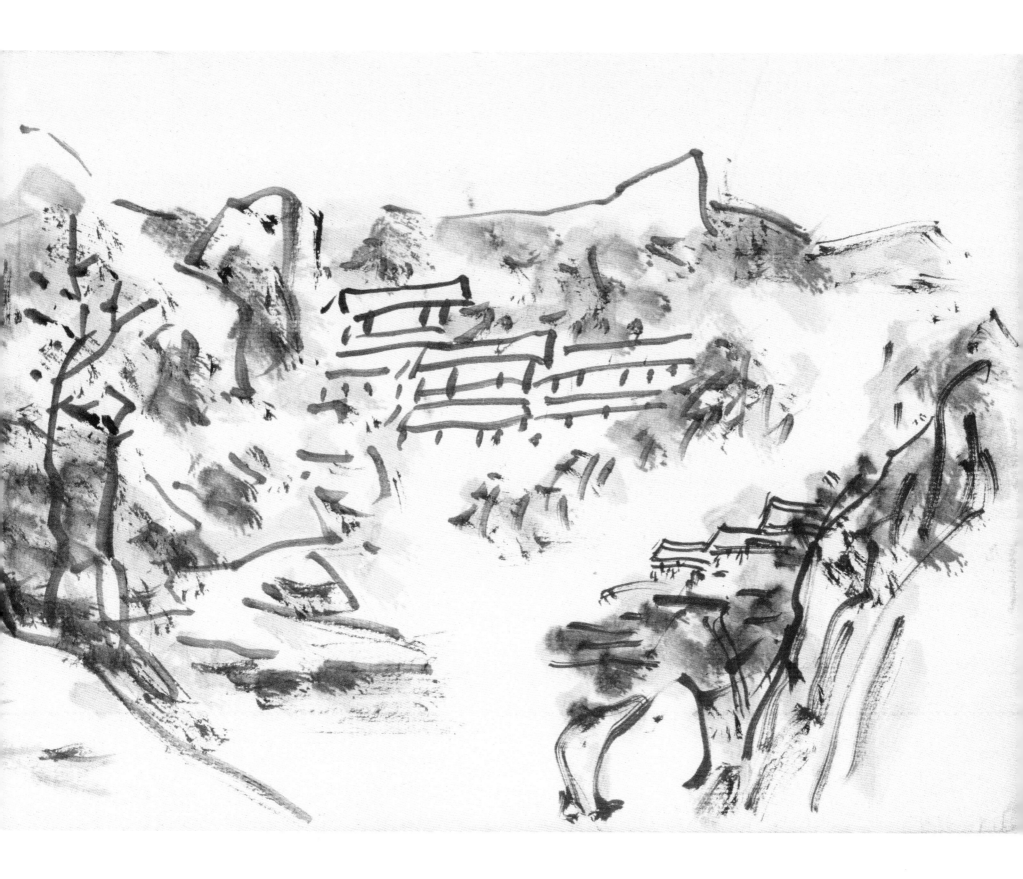

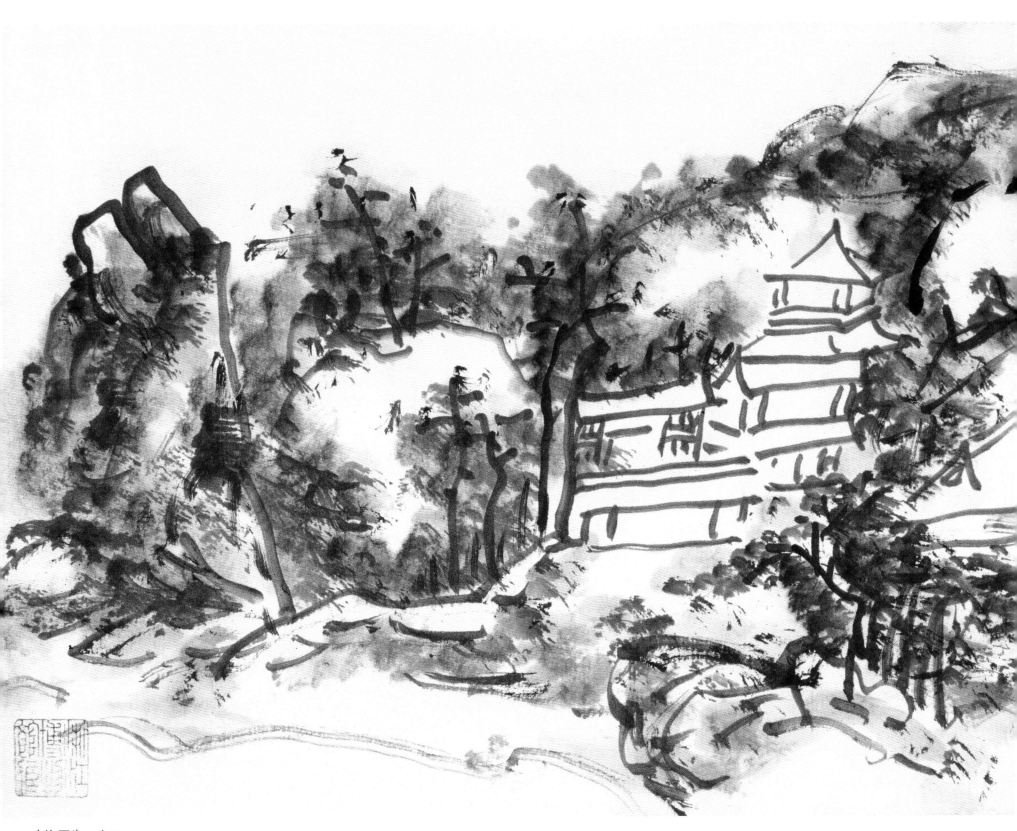

南海写生　之二

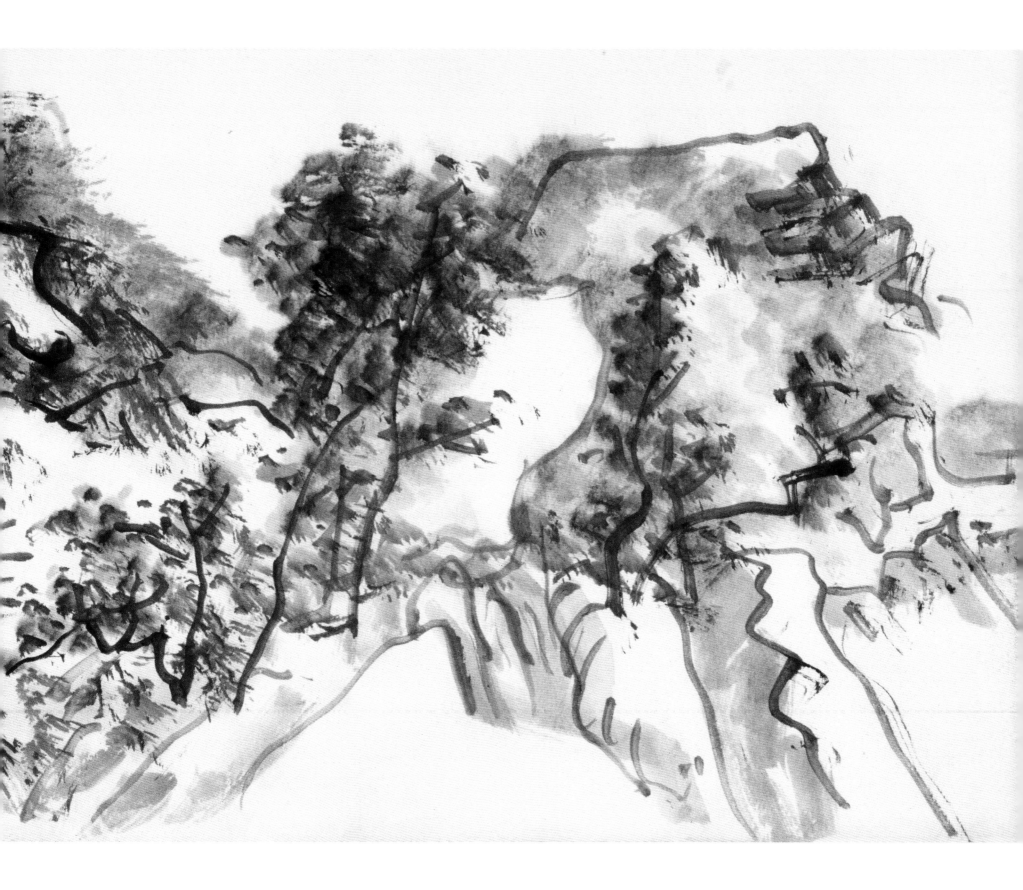

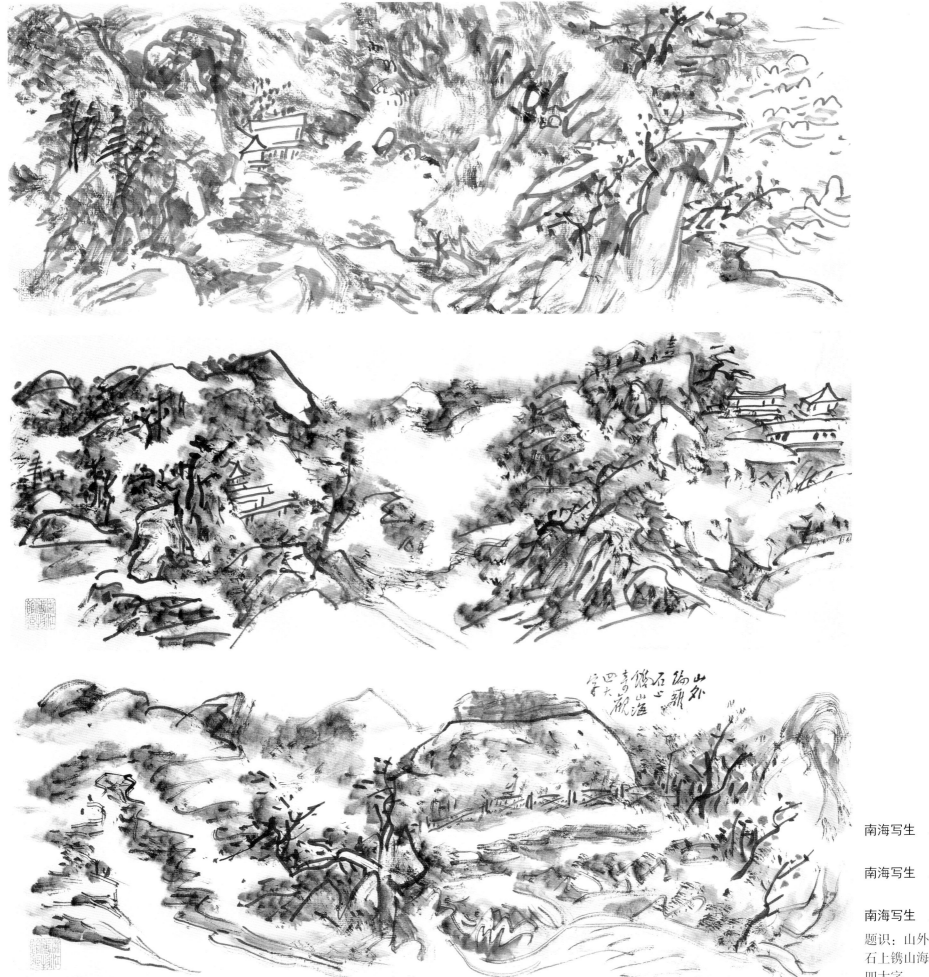

南海写生　之三

南海写生　之四

南海写生　之五
题识：山外编篱
石上镌山海奇观
四大字

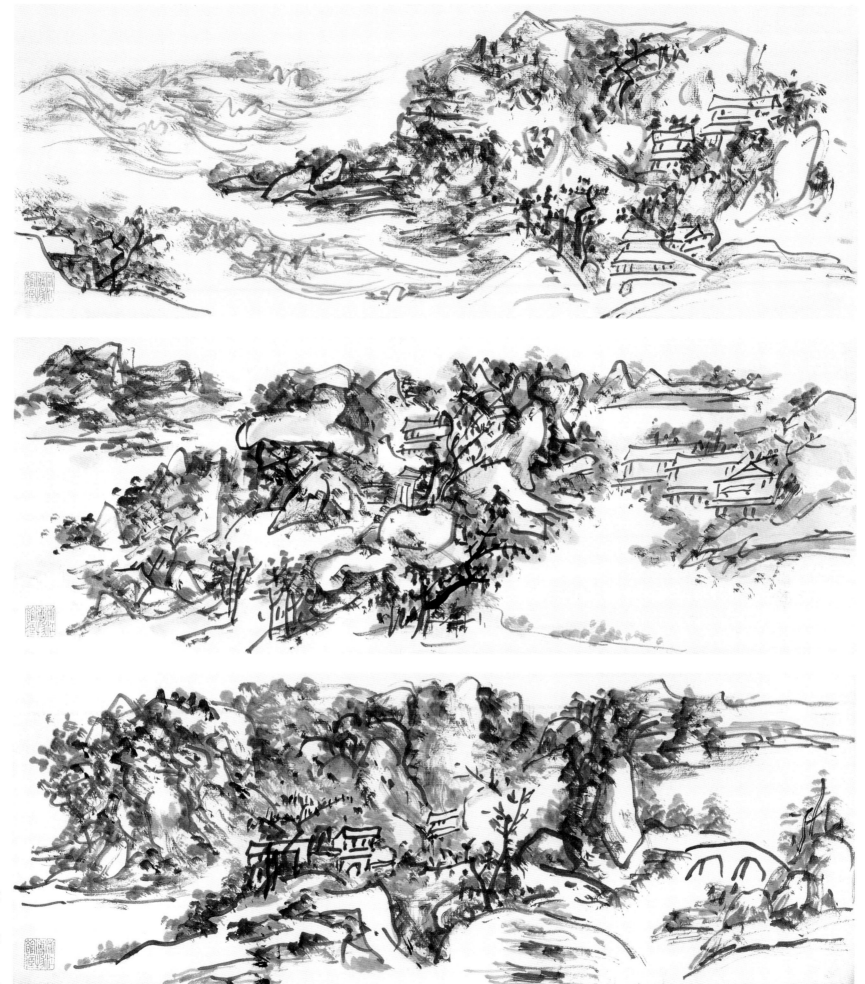

南海写生 之六

南海写生 之七

南海写生 之八

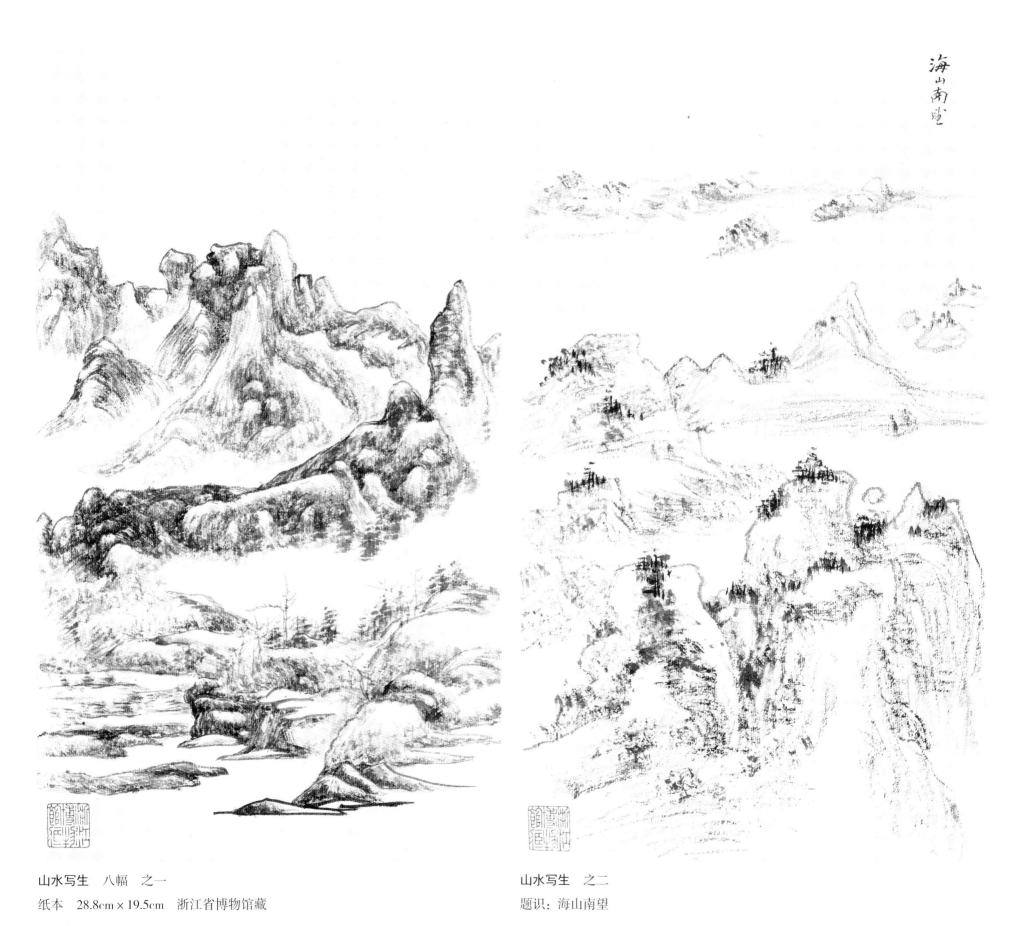

海山南望

山水写生　八幅　之一

纸本　28.8cm×19.5cm　浙江省博物馆藏

山水写生　之二

题识：海山南望

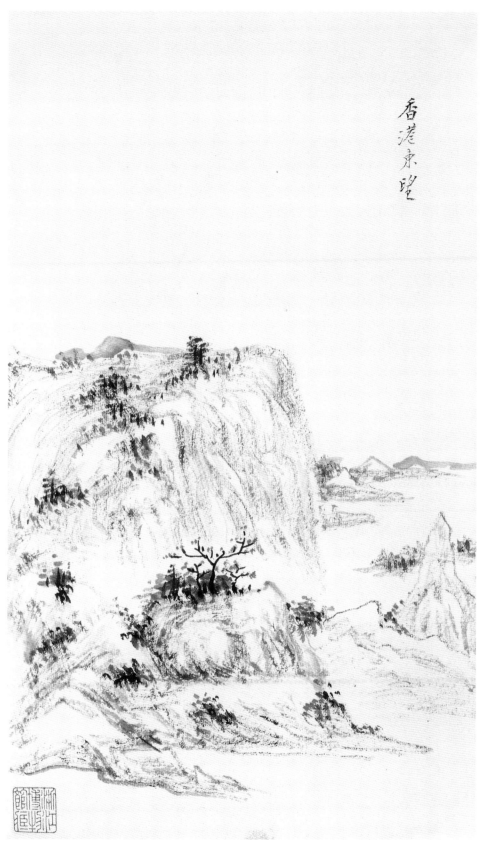

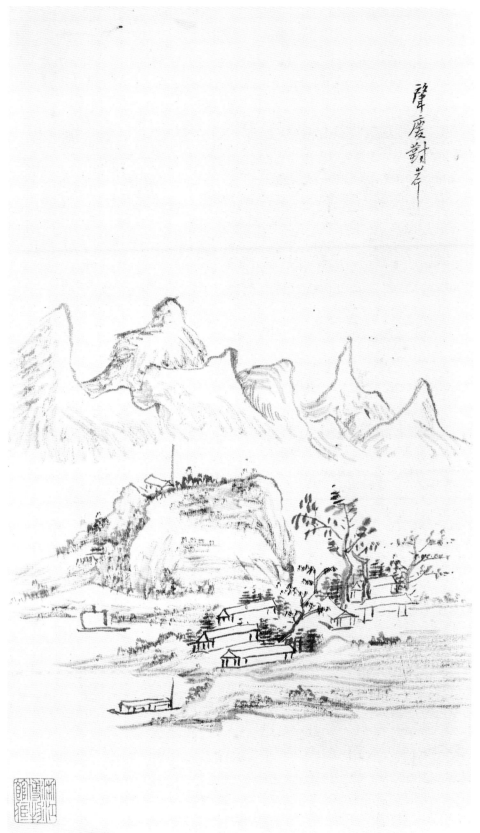

山水写生 之三

题识：香港东望

山水写生 之四

题识：肇庆对岸

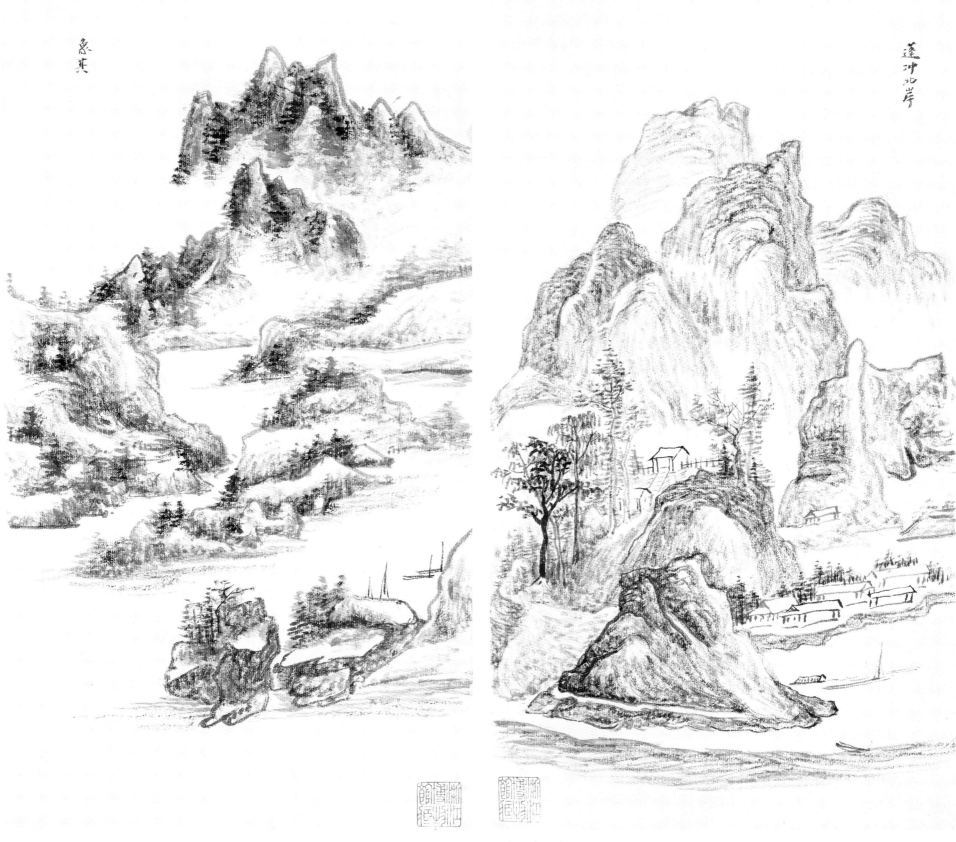

山水写生 之五

题识：象其

山水写生 之六

题识：蓬冲北岸

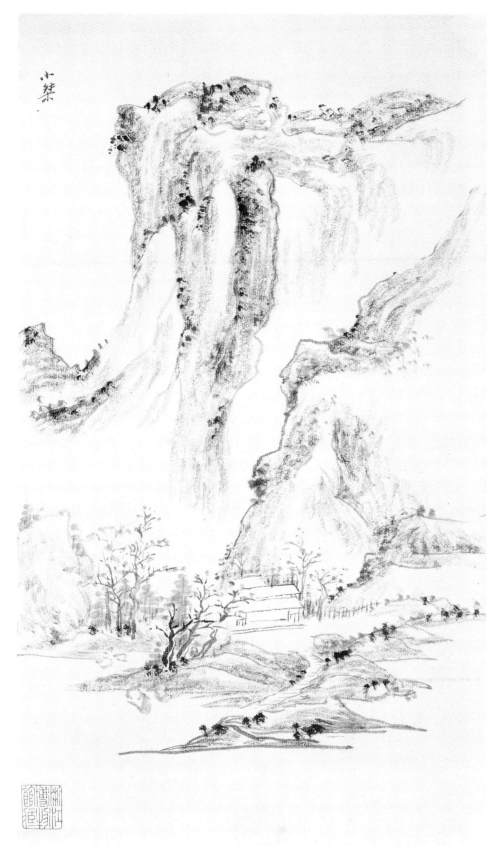

山水写生 之七

题识：小桀

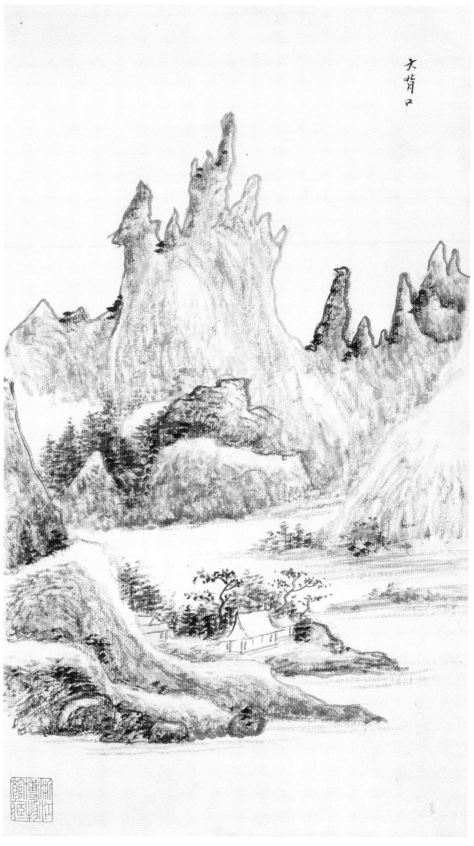

山水写生 之八

题识：大背口

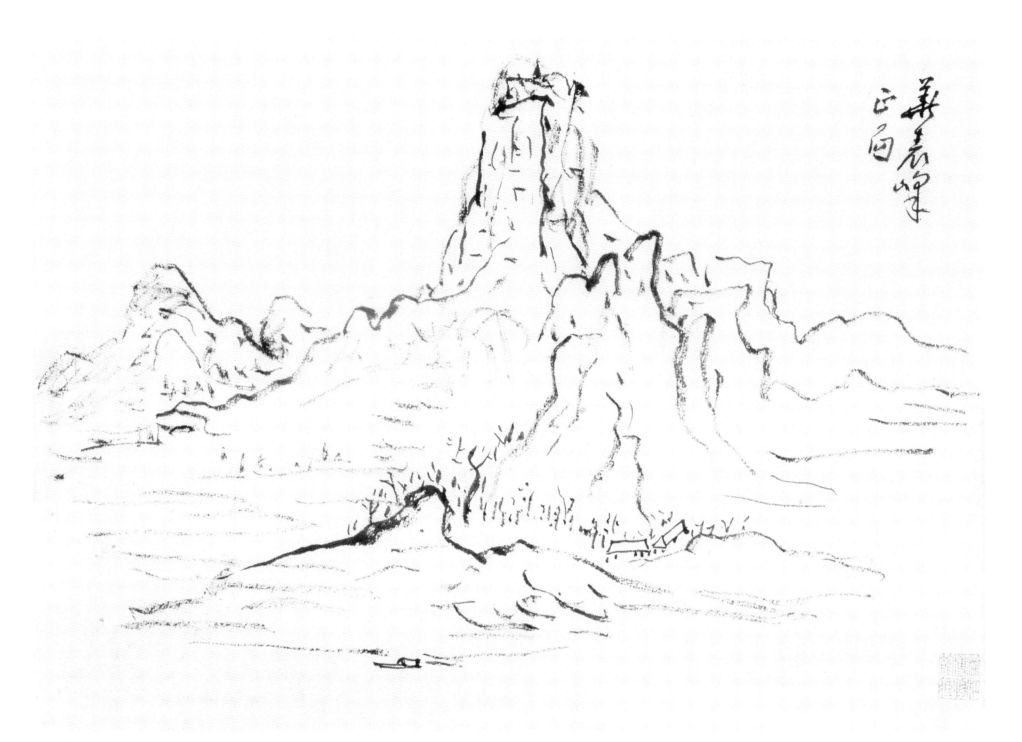

宝安香港写生　六幅　之一

纸本　30cm×45cm　浙江省博物馆藏
题识：华表峰正向

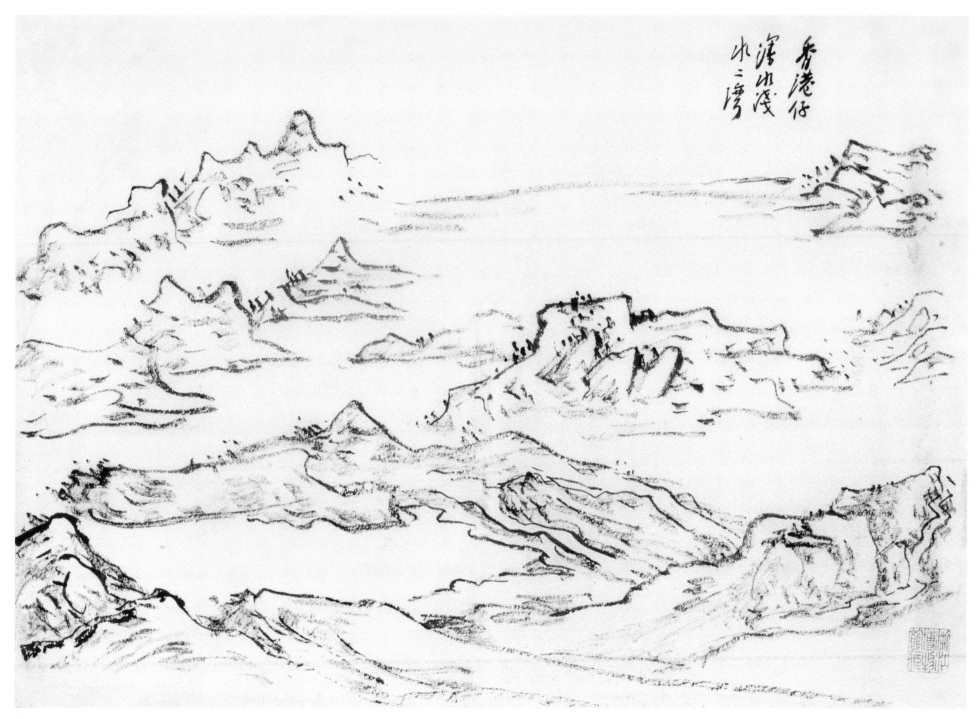

香港仔
深水浅
水二湾

宝安香港写生　之二
题识：香港仔深水浅水二湾

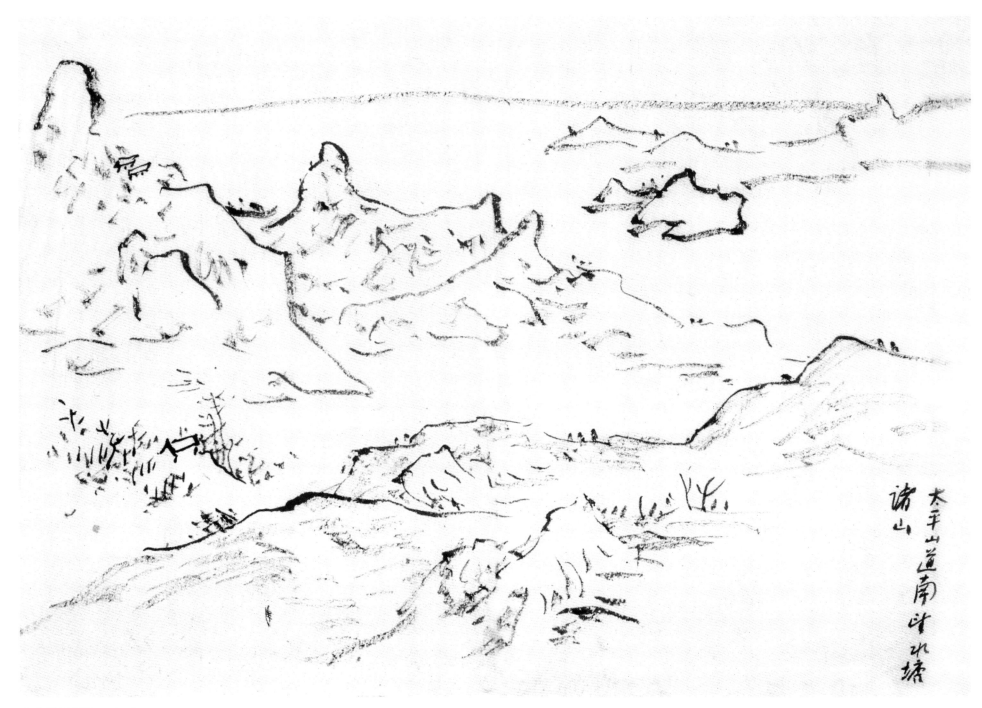

宝安香港写生　之三

题识：太平山道南望水塘诸山

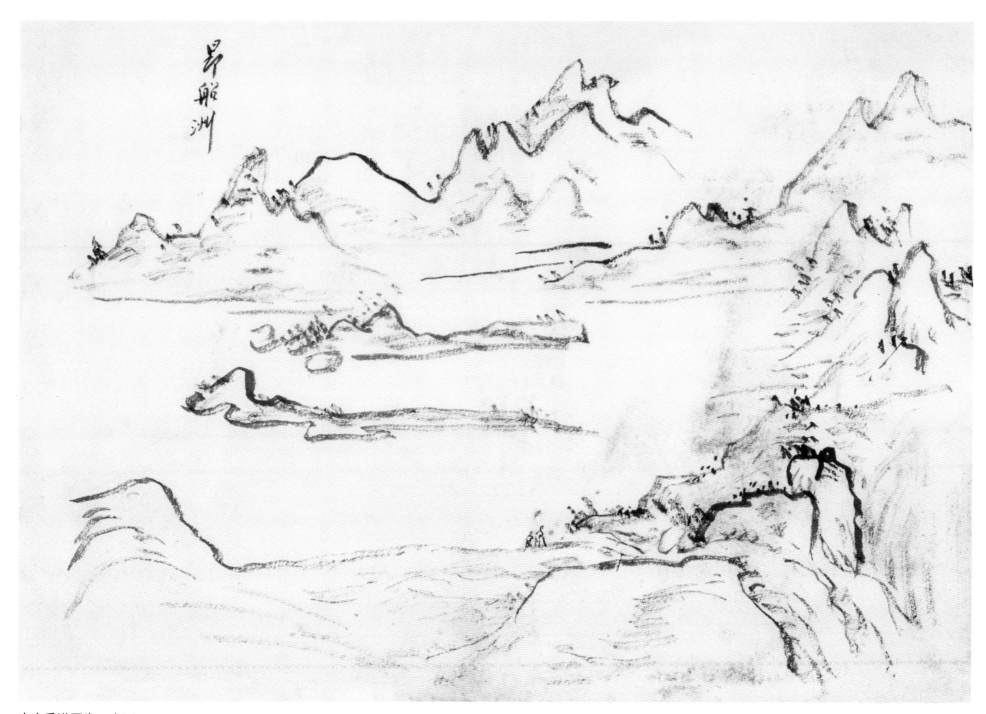

宝安香港写生　之四

题识：昂船洲

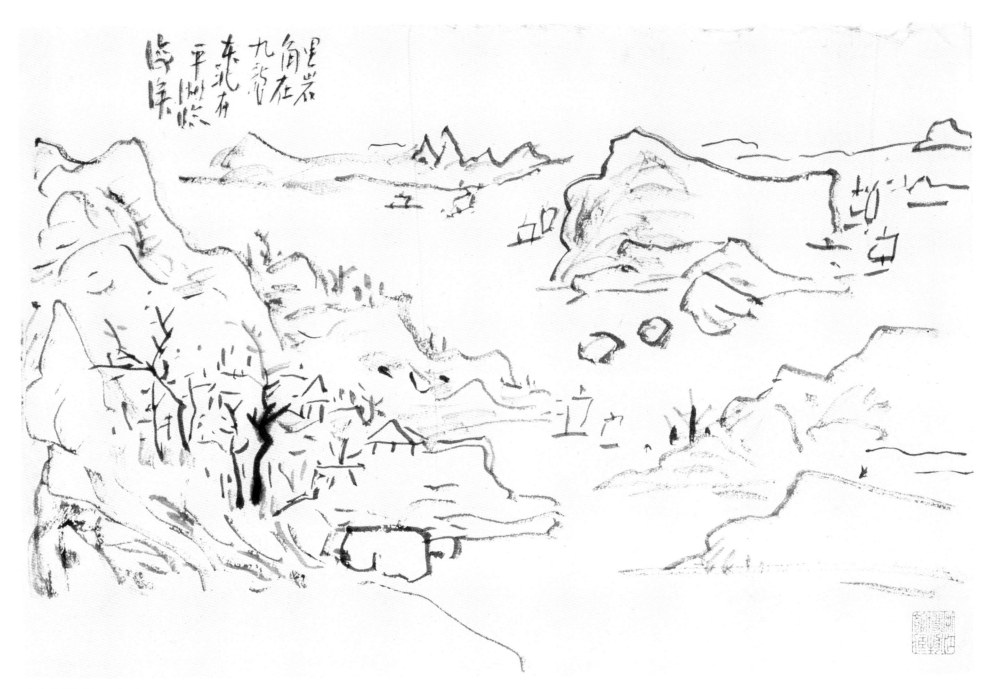

宝安香港写生　之五

题识：里岩角在九龙东北有平湖临海澨

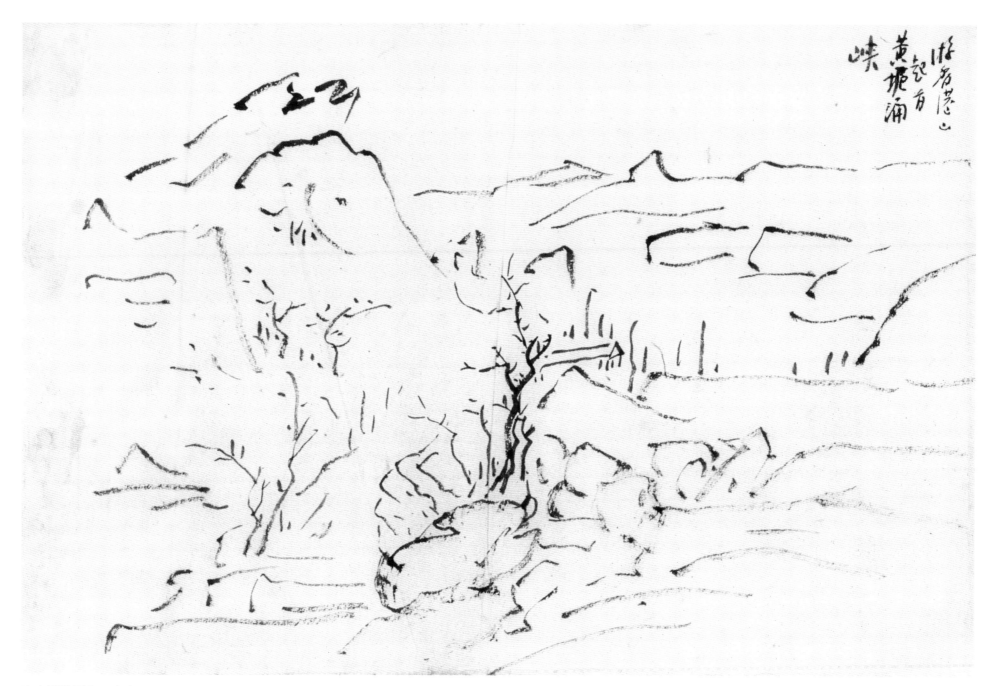

游香港山
起首黄坭涌
峡

宝安香港写生 之六

题识：游香港山　起首黄坭涌峡

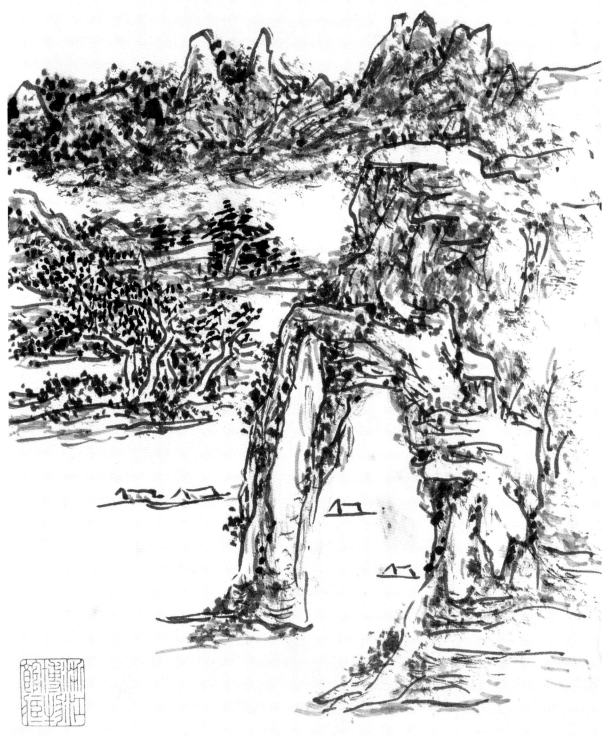

象鼻山

纸本　26.5cm×16.9cm　浙江省博物馆藏
题识：象鼻山
钤印：黄冰鸿

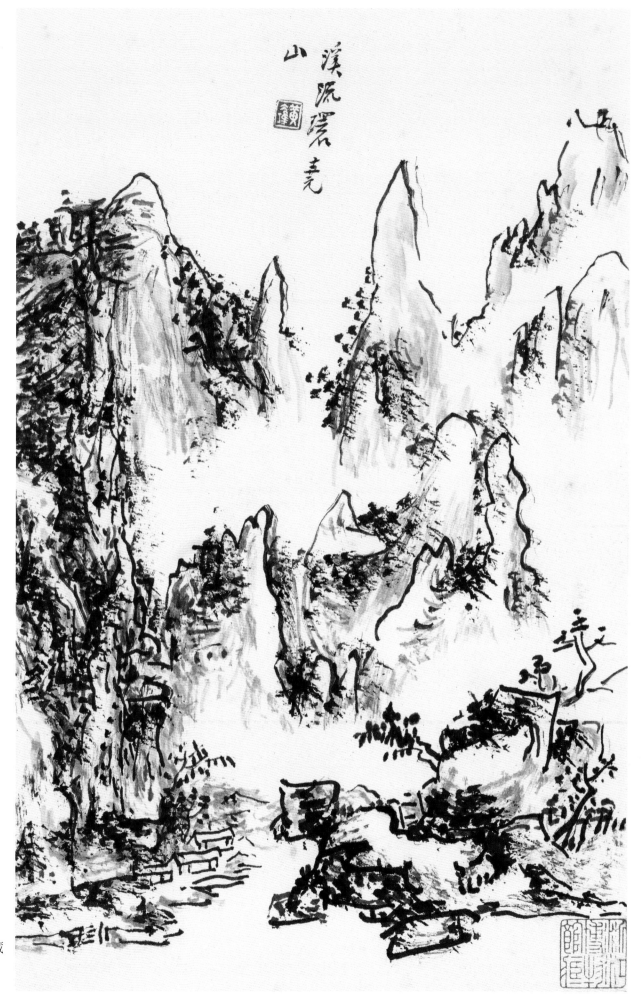

溪流环尧山

纸本　26.5cm×16.9cm　浙江省博物馆藏
题识：溪流环尧山
钤印：黄冰鸿

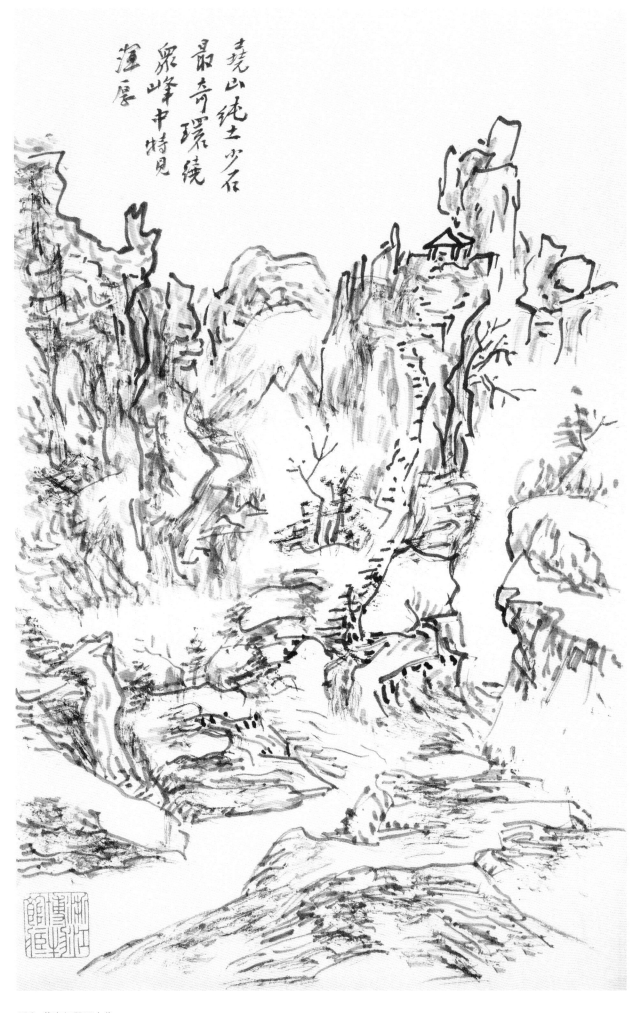

尧山纯土少石
最奇環繞
衆山峰中特見
渾厚

桂粤写生　八幅　之一

纸本　28cm×17.5cm　浙江省博物馆藏
题识：尧山纯土少石最奇　环绕群峰中　特见浑厚

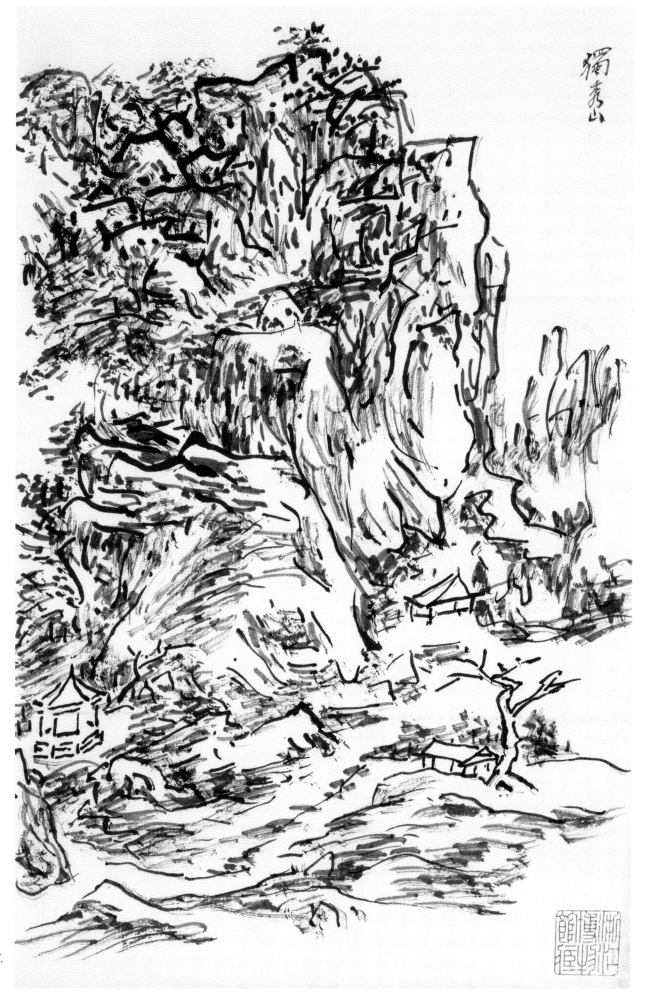

桂粤写生 之二
题识：独秀山

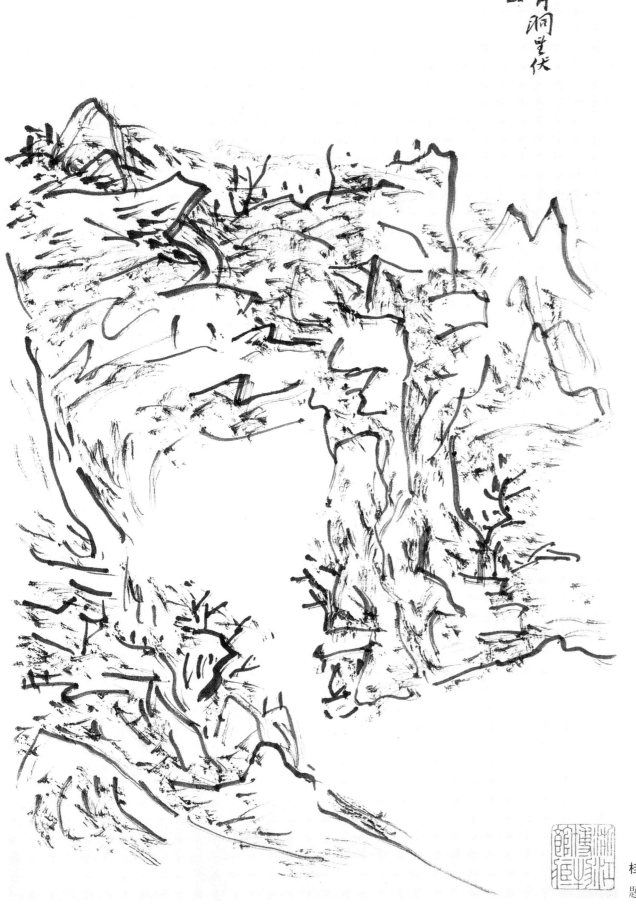

水月洞望伏
波山

桂粤写生 之三
题识：水月洞望伏波山

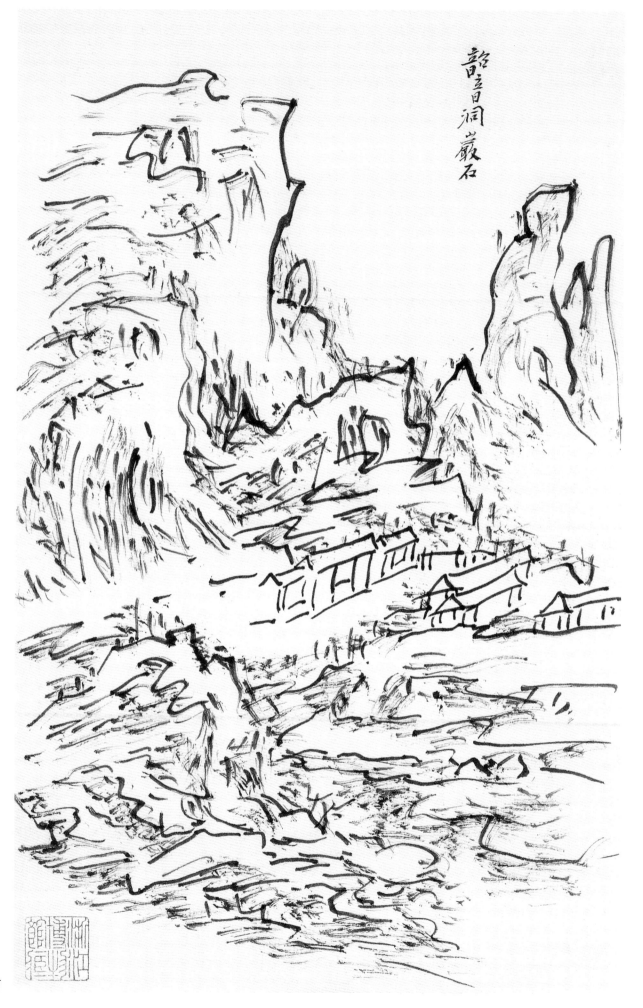

韶音洞巖石

桂粤写生　之四
题识：韶音洞岩石

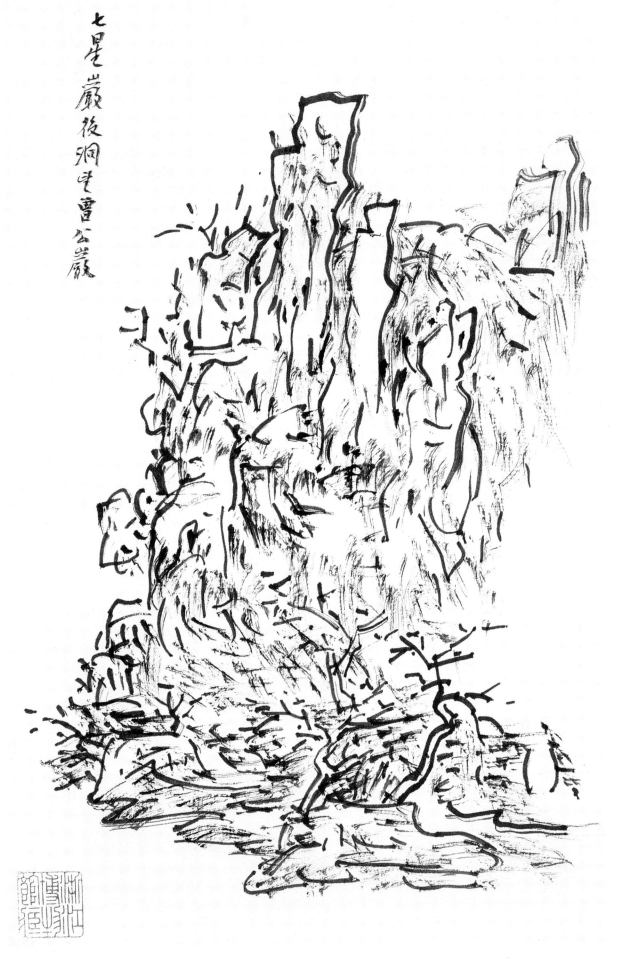

七星巖後洞望曾公巖

桂粤写生 之五

题识：七星岩后洞望曾公岩

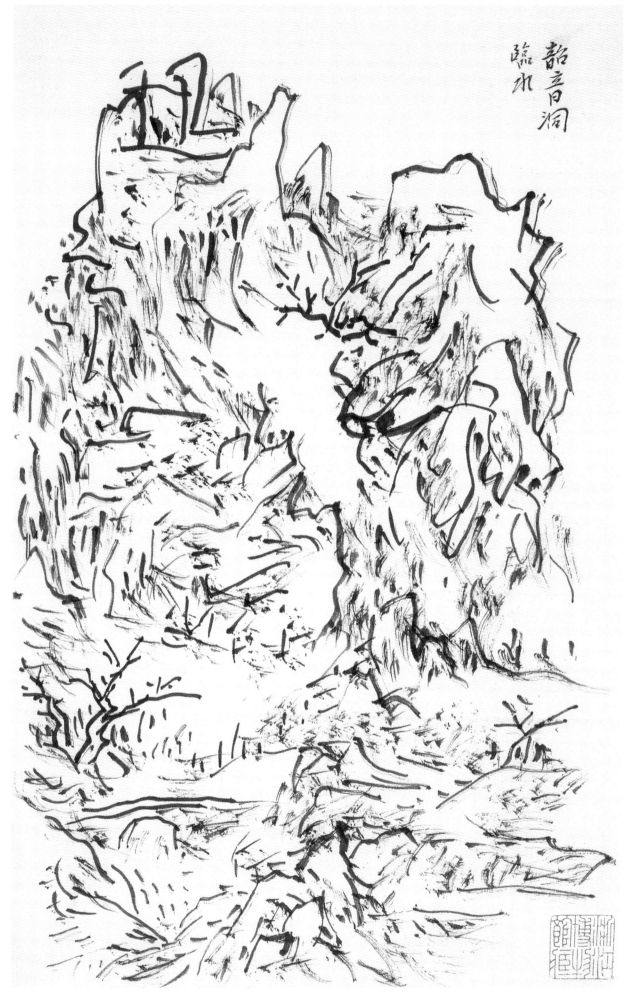

韶音洞
临水

桂粤写生 之六
题识：韶音洞临水

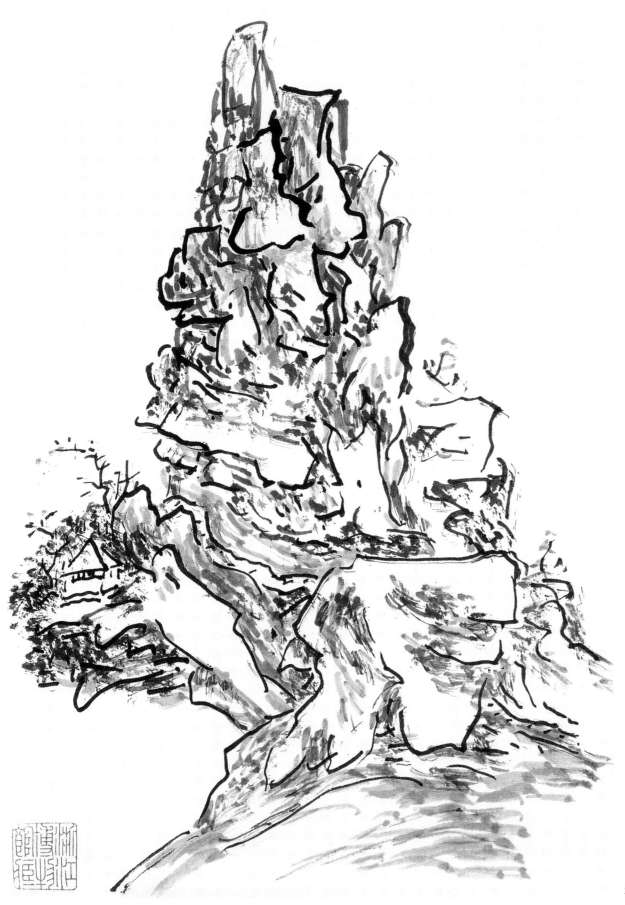

桂粤写生 之七

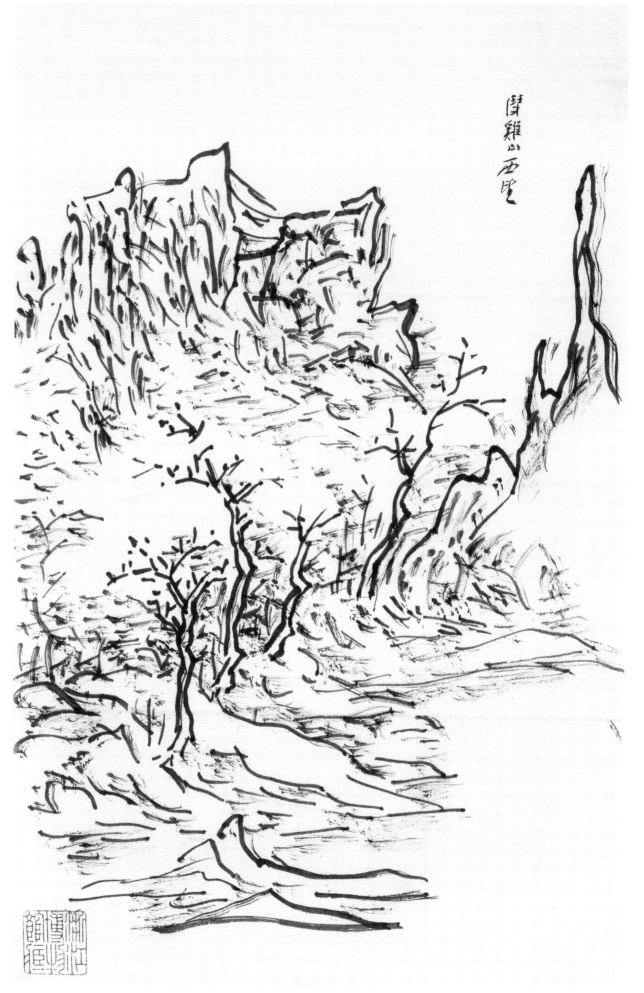

斗雞山西望

桂粤写生　之八
题识：斗鸡山西望

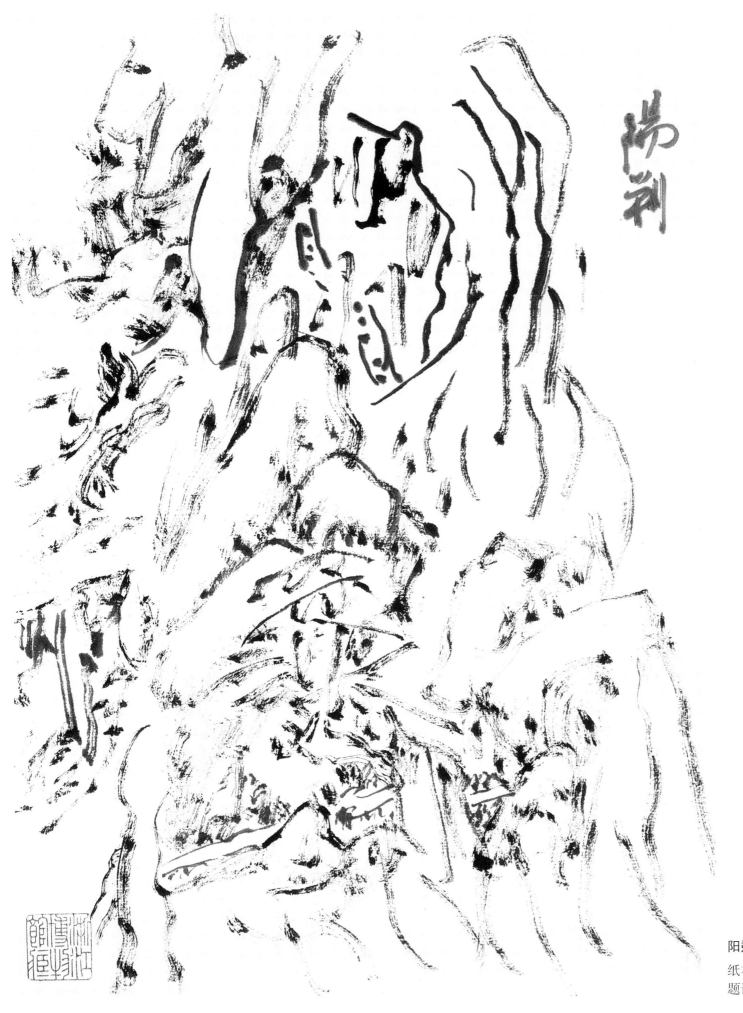

阳朔写生　四幅　之一
纸本　27.5cm×20.5cm　浙江省博物馆藏
题识：阳朔

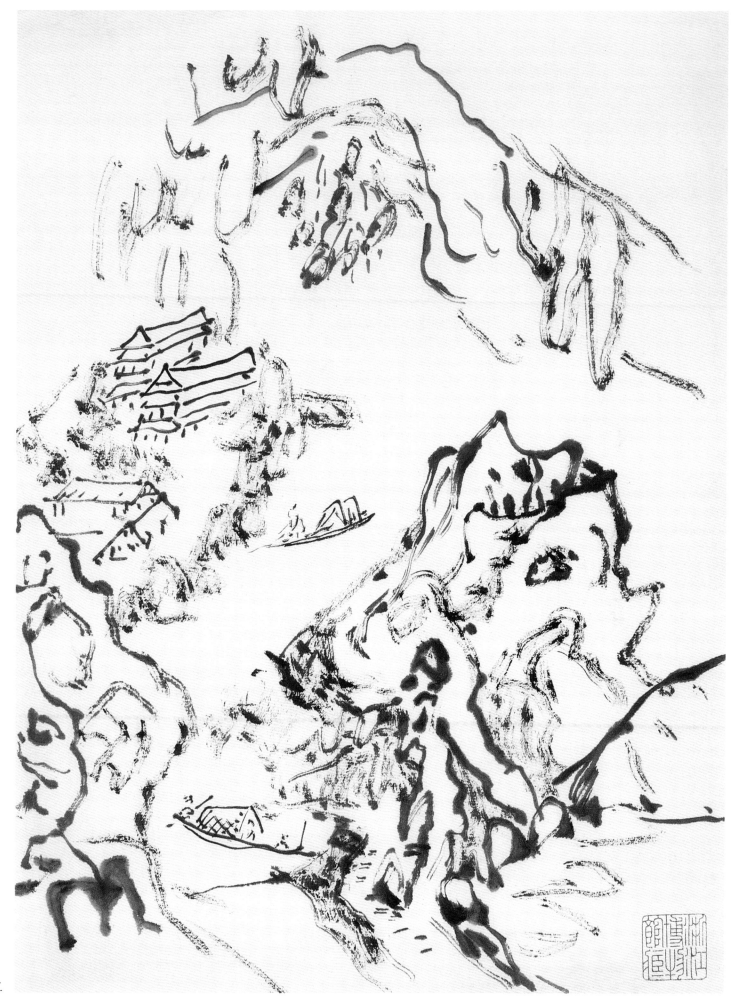

阳朔写生　之二

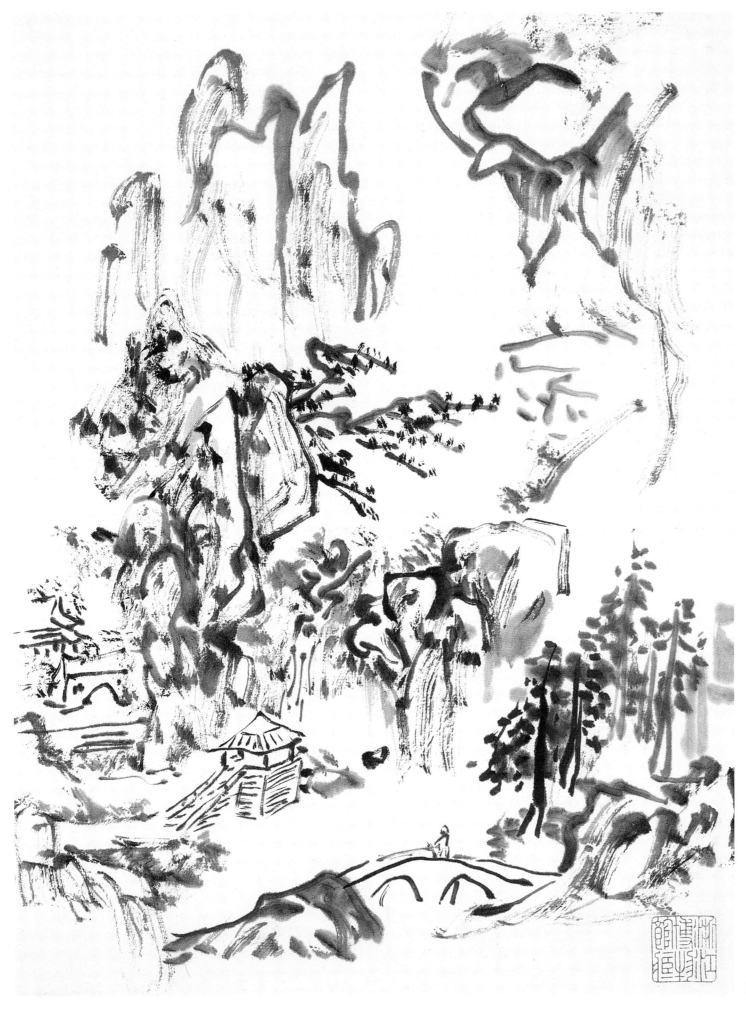

阳朔写生 之三

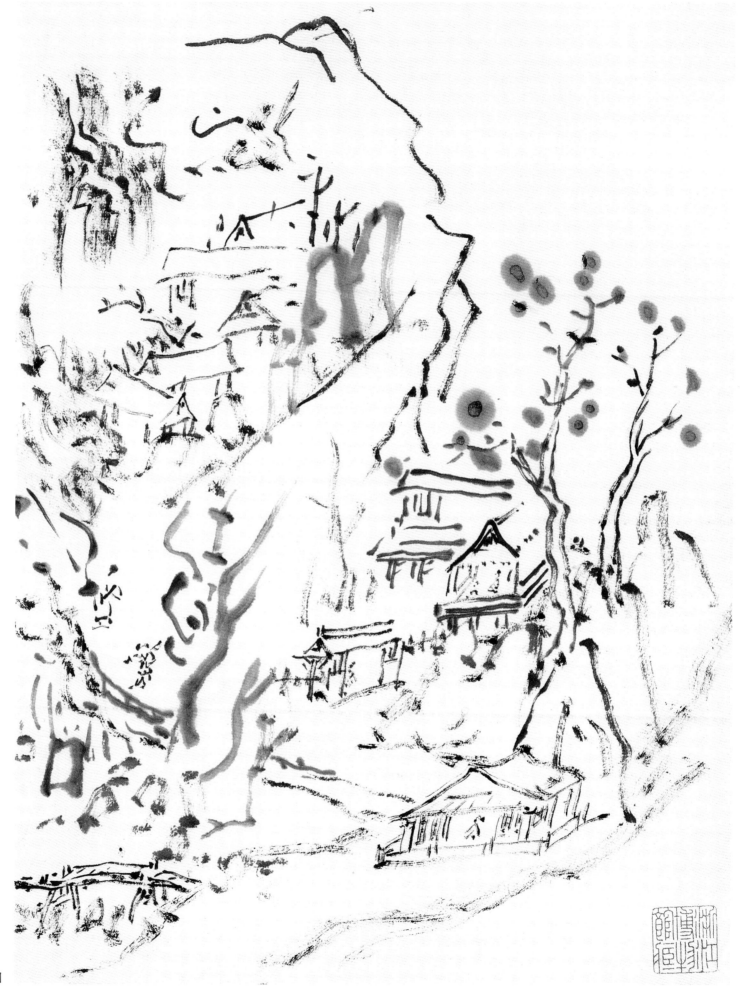

阳朔写生　之四

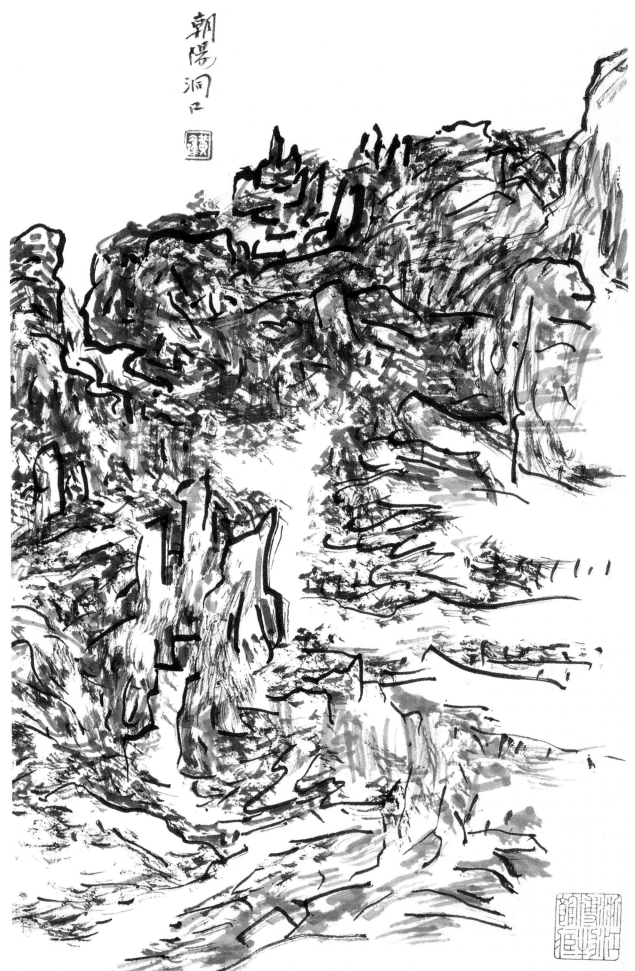

朝阳洞口

纸本　26.8cm×17.3cm　浙江省博物馆藏
题识：朝阳洞口
钤印：黄冰鸿

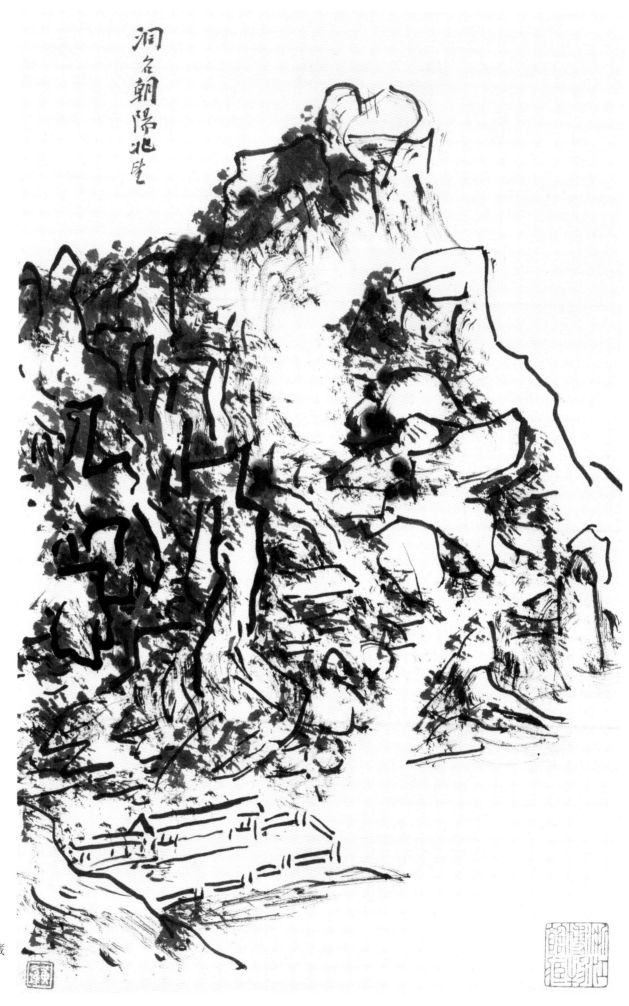

洞台朝阳北望

纸本　27.3cm×17.2cm　浙江省博物馆藏
题识：洞台朝阳北望
钤印：黄冰鸿

桂林速写　六幅　之一
纸本铅笔　12.7cm×20.6cm
浙江省博物馆藏

桂林速写　之二

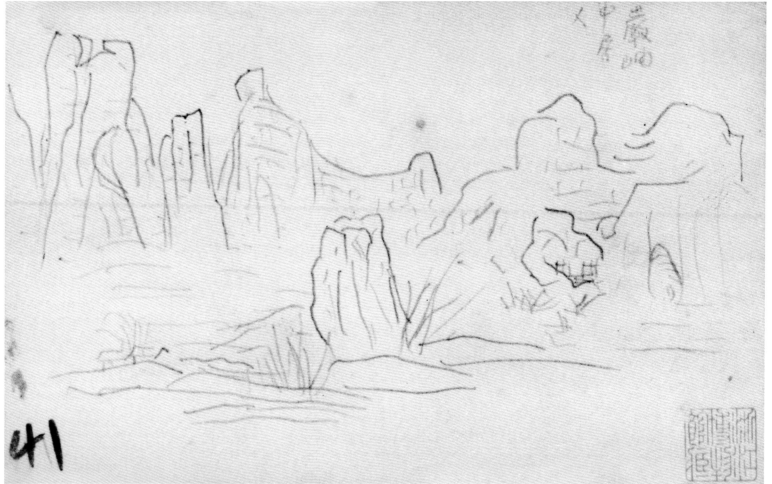

桂林速写 之三
题识：朝阳洞口南

桂林速写 之四
题识：岩岫中居人

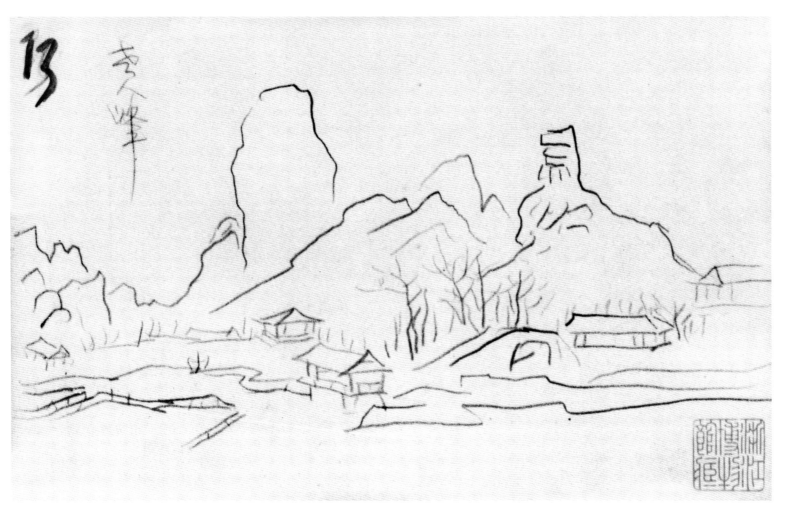

桂林速写 之五
题识：老人峰

桂林速写 之六
题识：老君岩朝阳洞

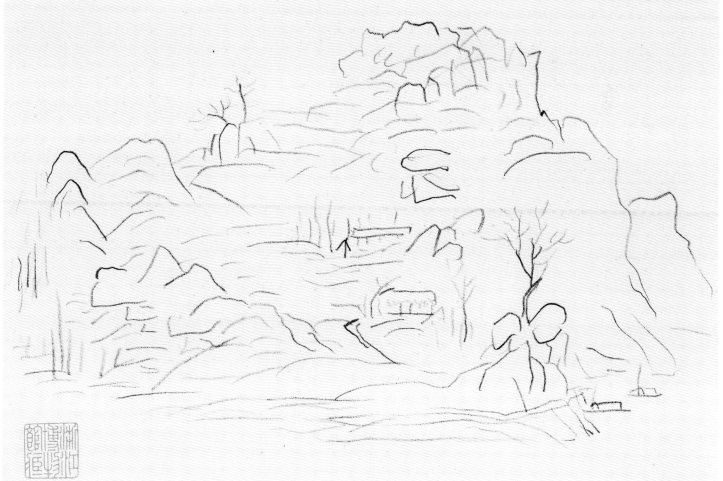

四川速写　七幅　之一

纸本 铅笔　16cm×24.7cm
浙江省博物馆藏

四川速写　之二

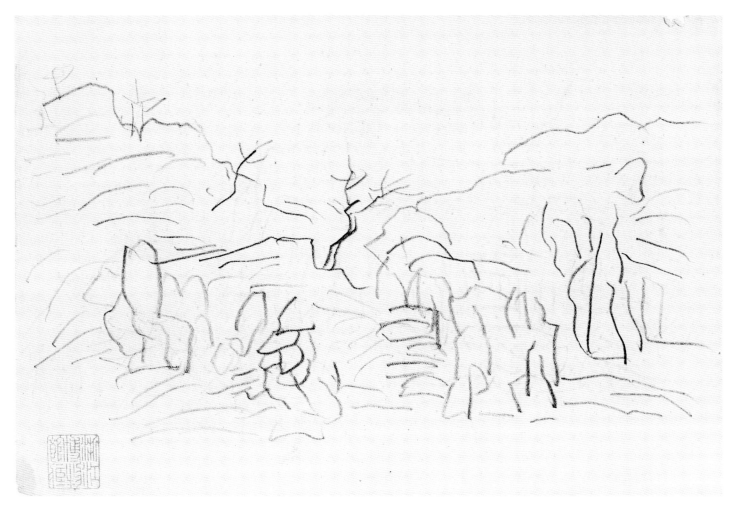

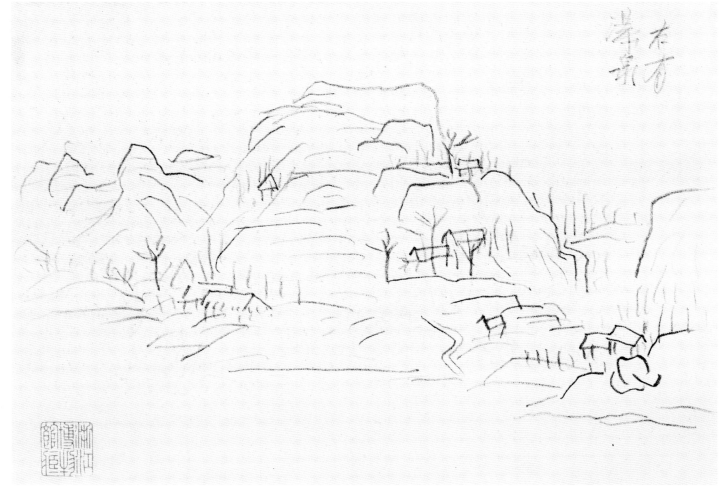

四川速写 之三

四川速写 之四
题识：右有瀑泉

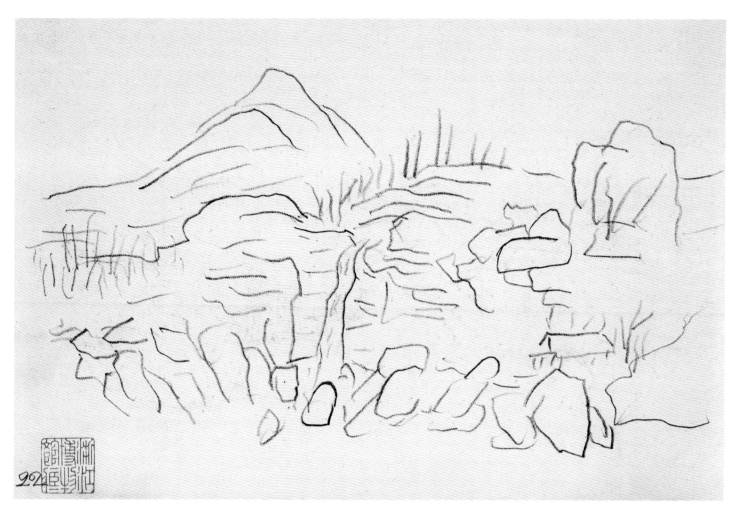

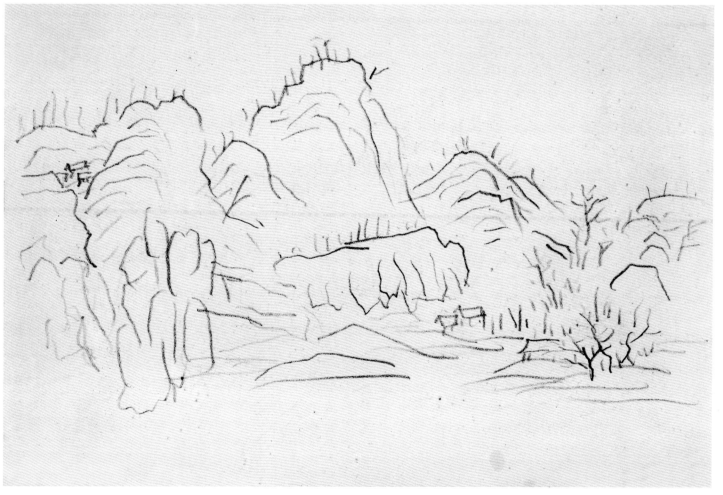

四川速写　之五

四川速写　之六

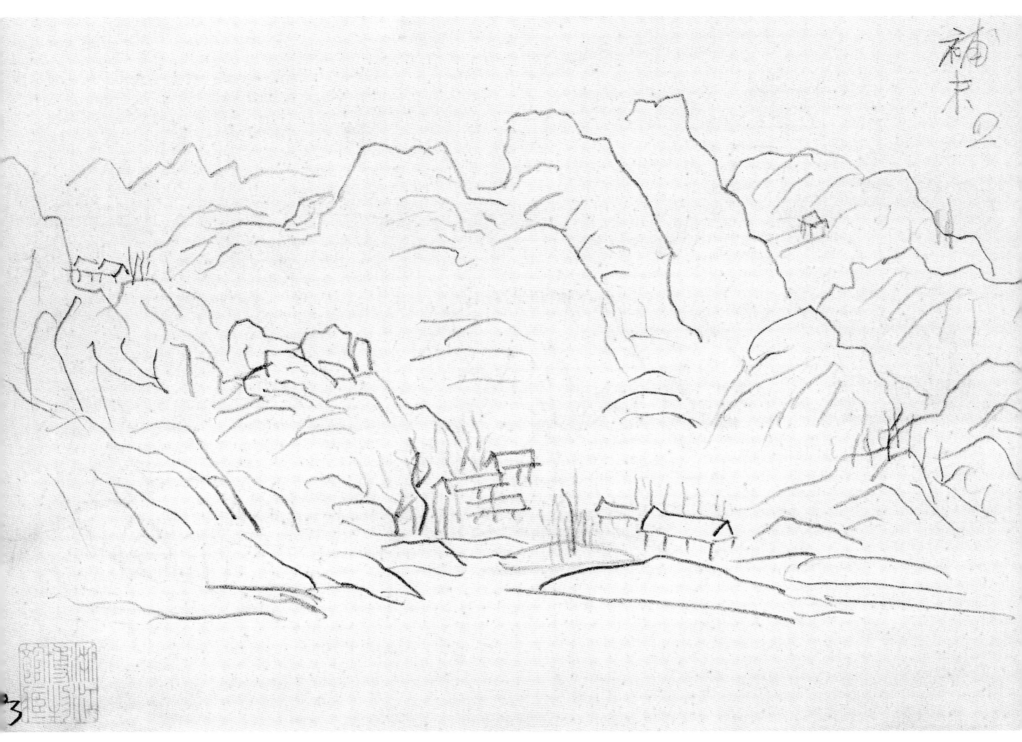

四川速写　之七

题识：补末 2

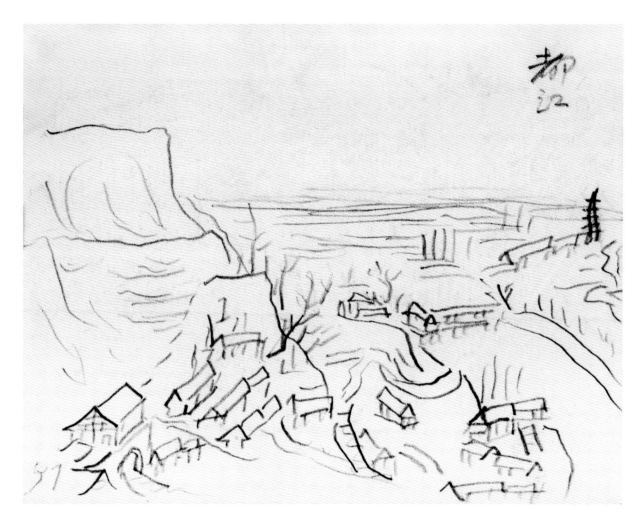

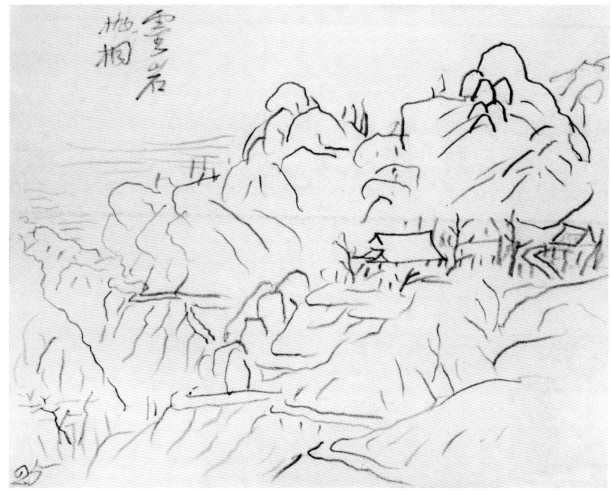

四川速写 十二幅 之一

纸本铅笔 12.7cm×16.2cm 浙江省博物馆藏
题识：都江

四川速写 之二

题识：灵岩 抛桐

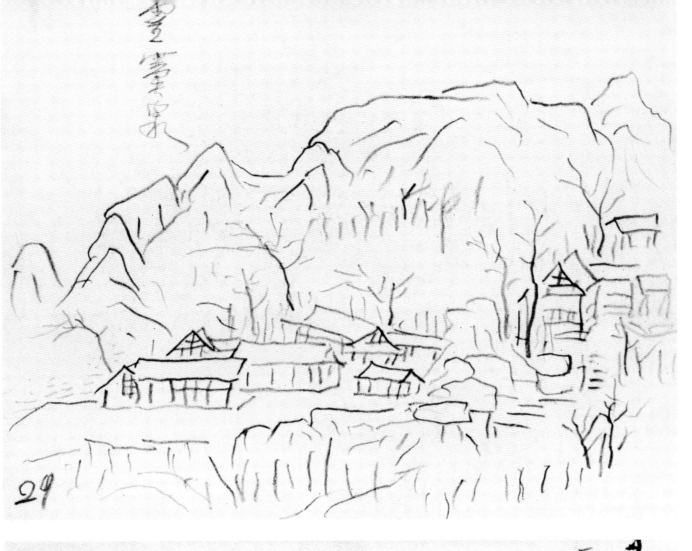

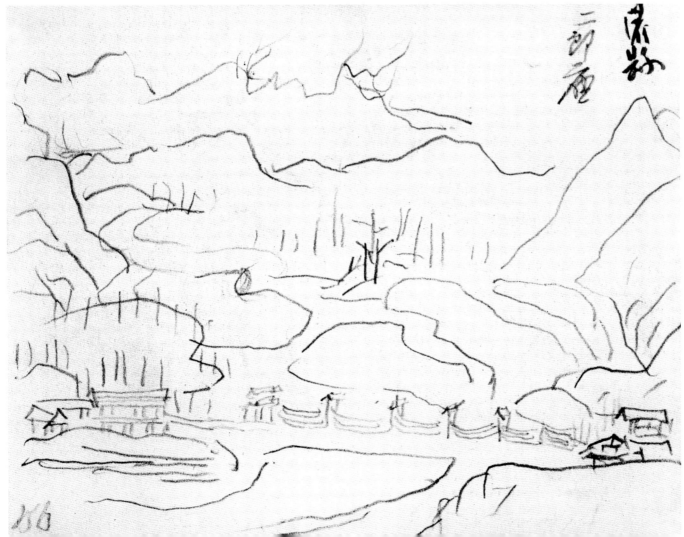

四川速写　之三
题识：灵窦泉

四川速写　之四
题识：灌县二郎庙

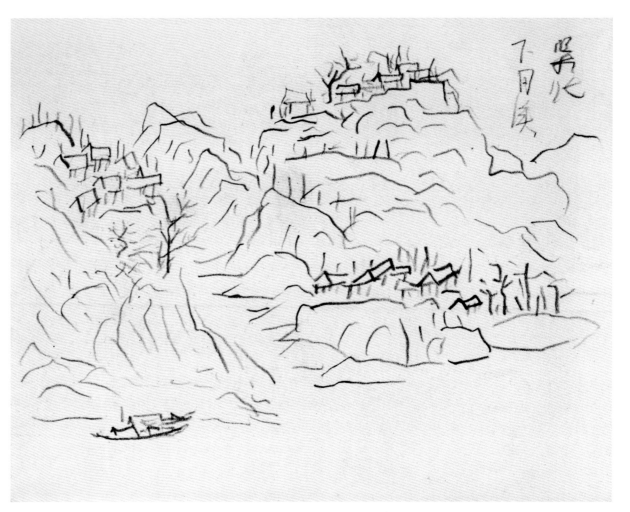

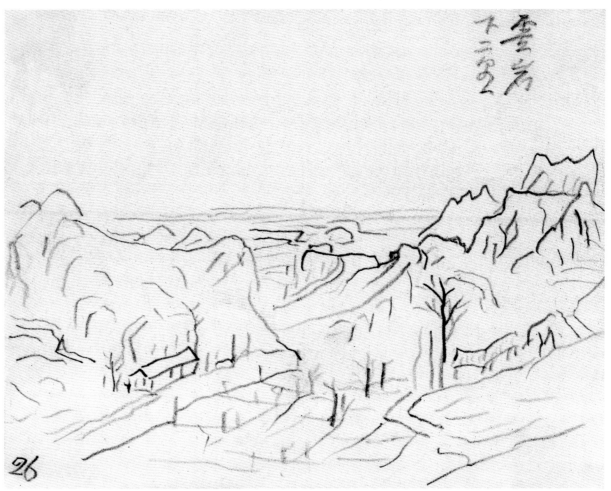

四川速写 之五
题识：渠化下目溪

四川速写 之六
题识：灵岩下二里

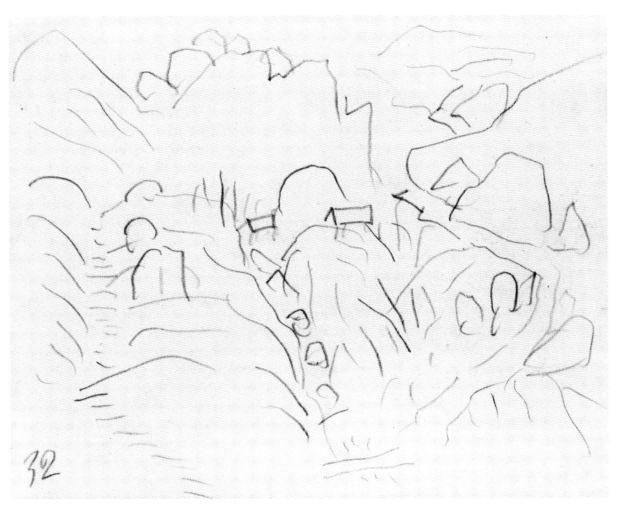

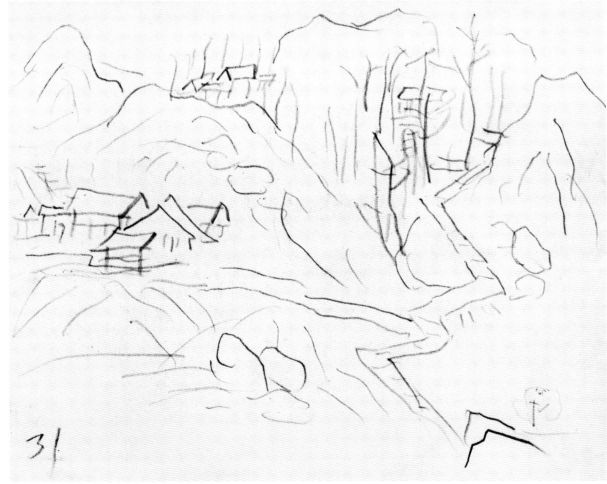

四川速写　之七

四川速写　之八

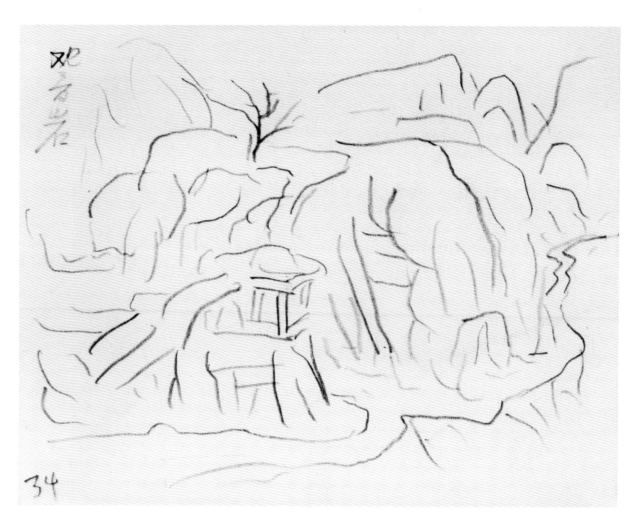

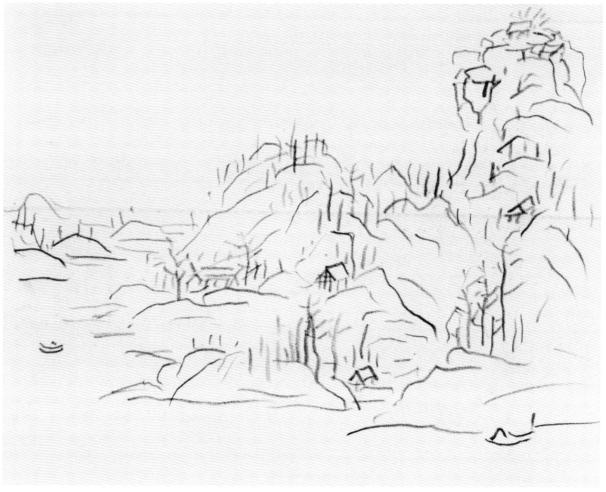

四川速写　之九
题识：观音岩

四川速写　之十

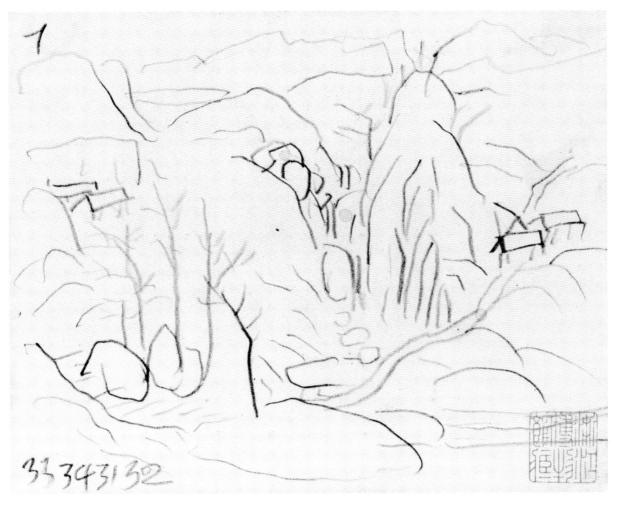

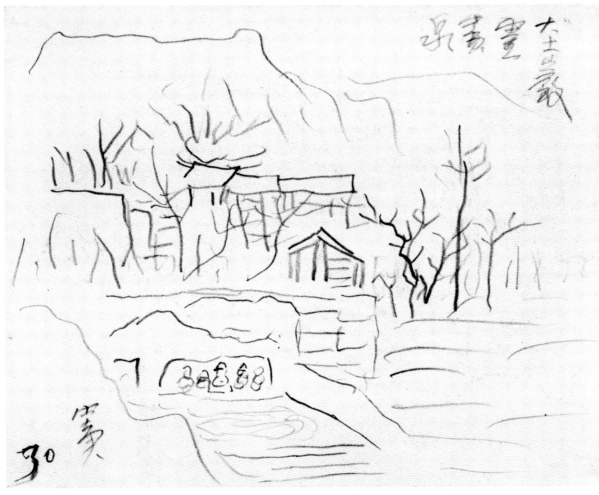

四川速写　之十一

四川速写　之十二

题识：大士岩灵窦泉

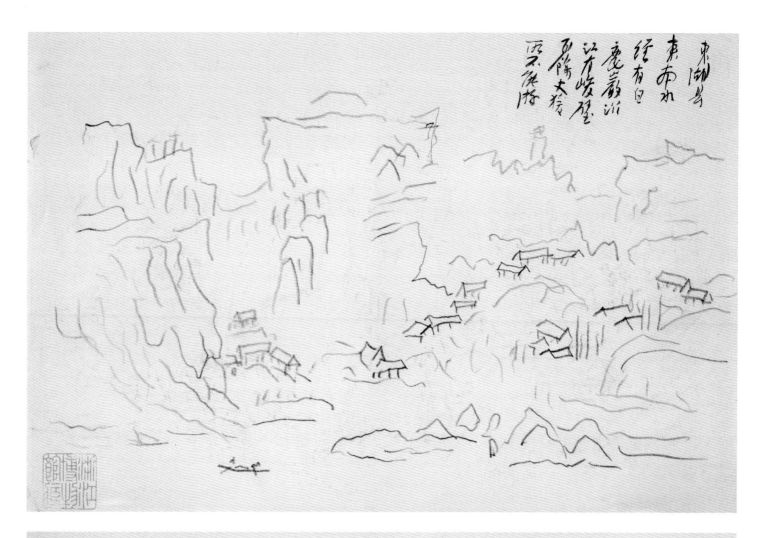

東湖身
東南水
經有白
慶巖沂
江右峻壁
羅隊大猿
雲不能游

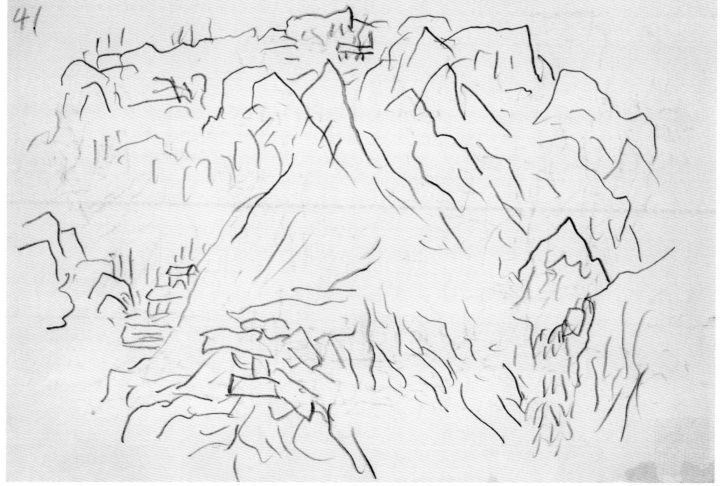

41

四川速写　四十二幅　之一

纸本铅笔　16cm×24.7cm

浙江省博物馆藏

题识：东湖县东南水　经有白
　　　鹿岩　沿江有峻壁百
　　　余丈　猿所不能游

四川速写　之二

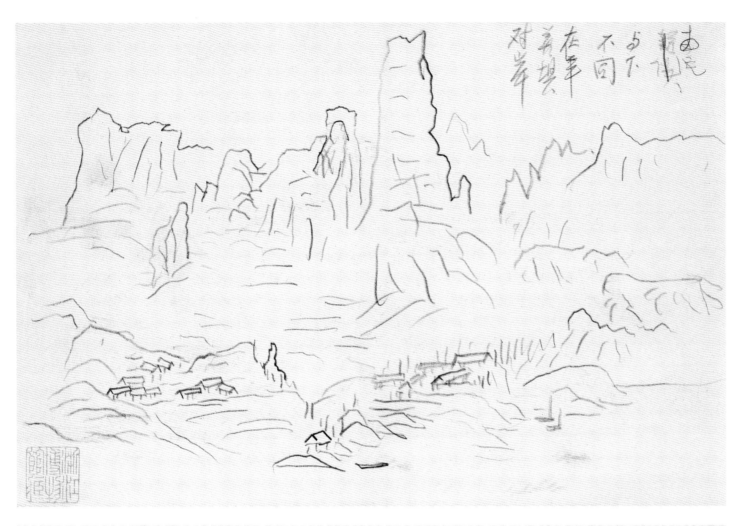

南坨　与下不同　在羊善坝对岸

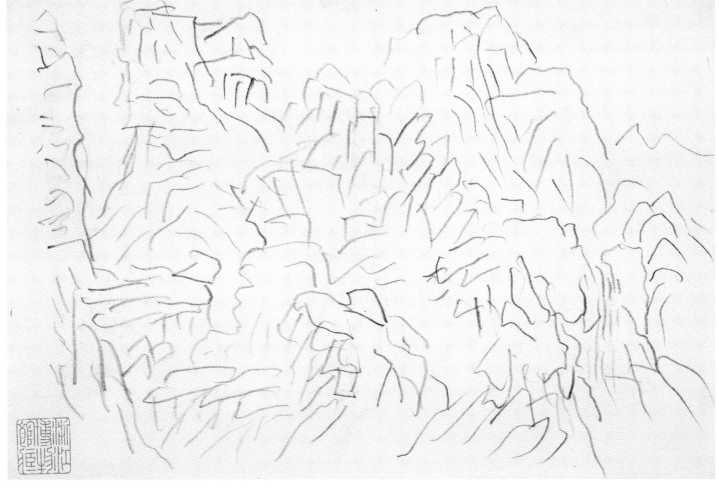

四川速写　之三

题识：南坨　与下不同　在羊
　　　善坝对岸

四川速写　之四

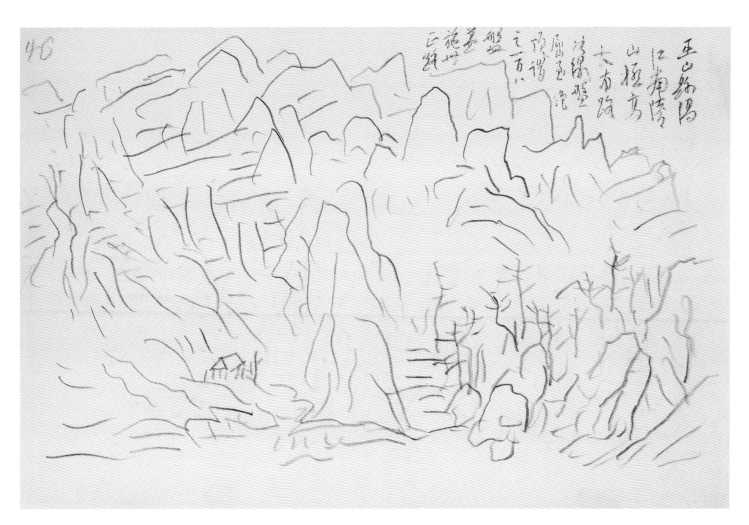

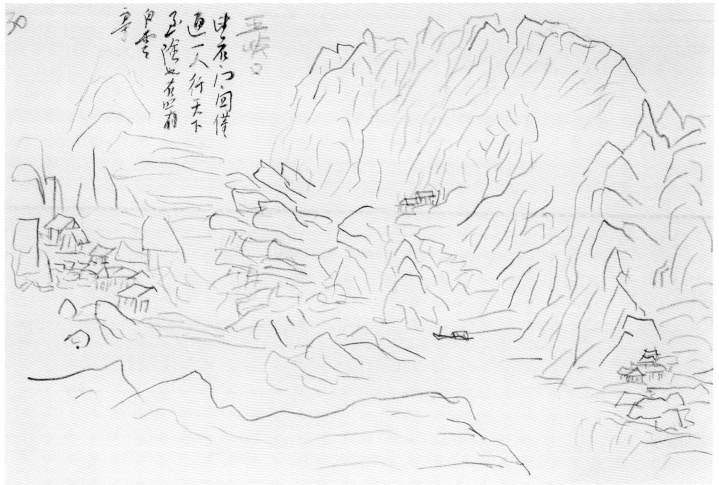

四川速写 之五

题识：巫山县隔江南陵　山极高
　　　大　有路如线　盘屈至绝
　　　顶　谓之一百八盘　盖施
　　　州正路

四川速写 之六

题识：巫峡口望石门　关仅通一
　　　人行　天下至险也　旧有
　　　白云亭

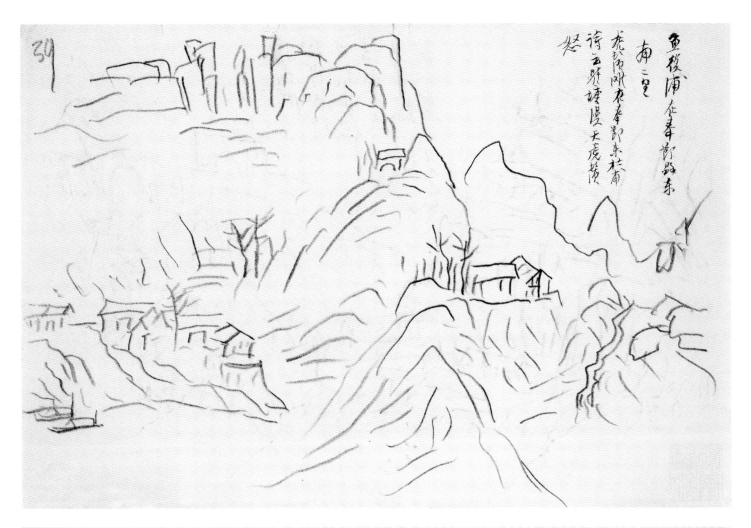

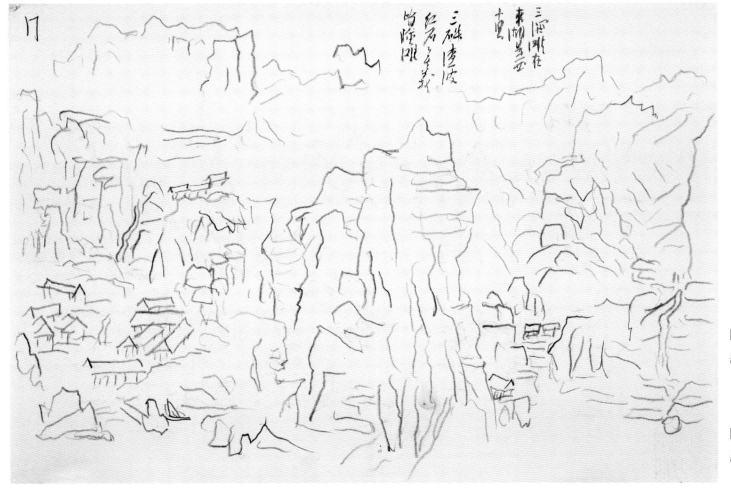

四川速写 之七

题识：鱼复浦在奉节县 东南二里 虎须滩在奉节东 杜甫诗云 瞿塘漫天虎须怒

四川速写 之八

题识：三溜滩在东湖县 西十里 三□渣波 红石无义皆险滩

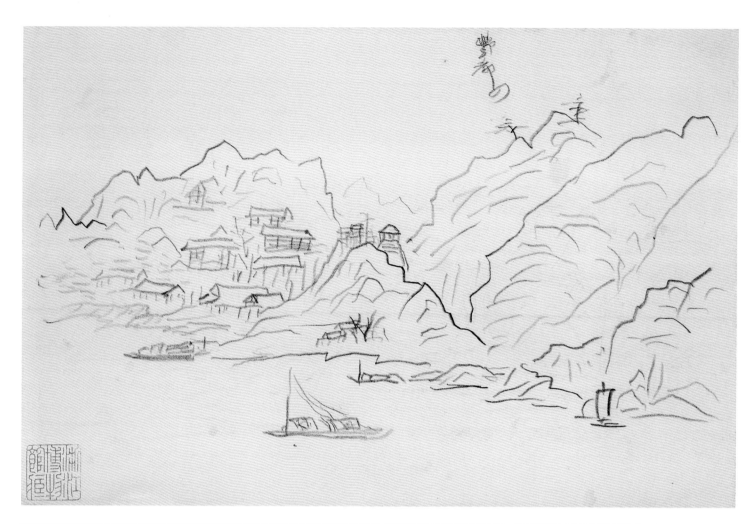

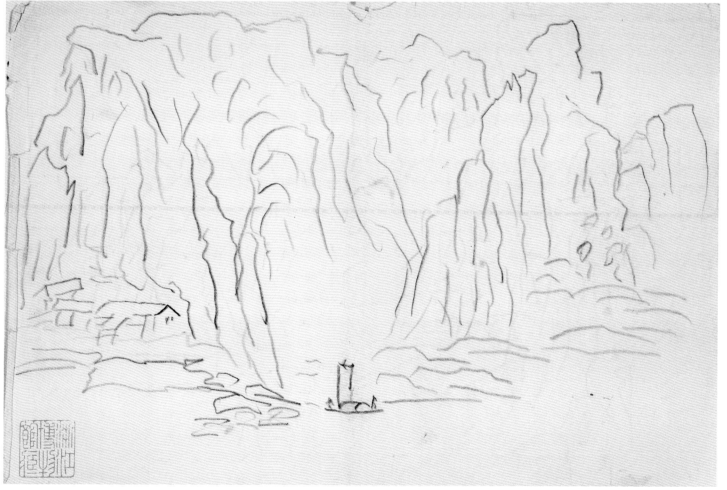

四川速写　之九

题识：酆都四

四川速写　之十

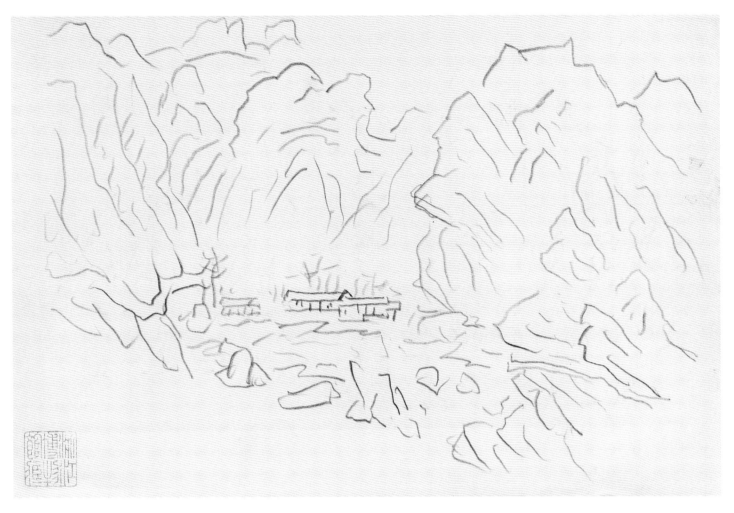

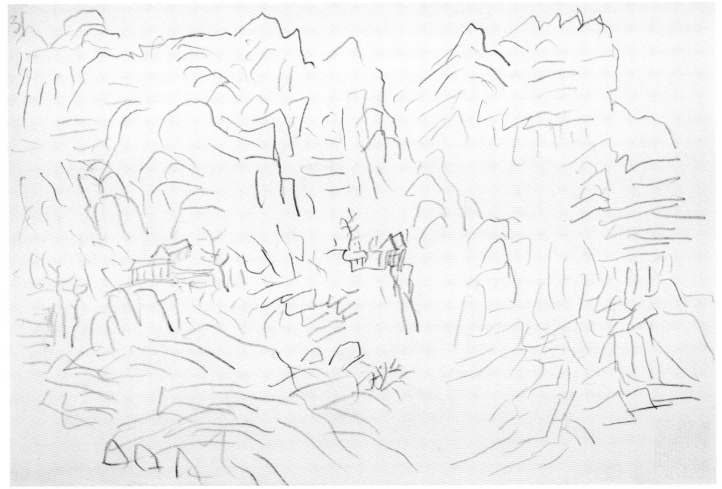

四川速写　之十一

四川速写　之十二

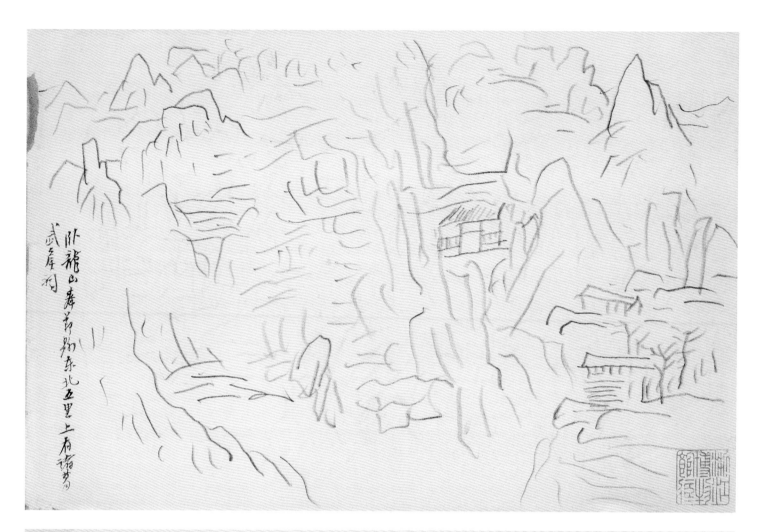

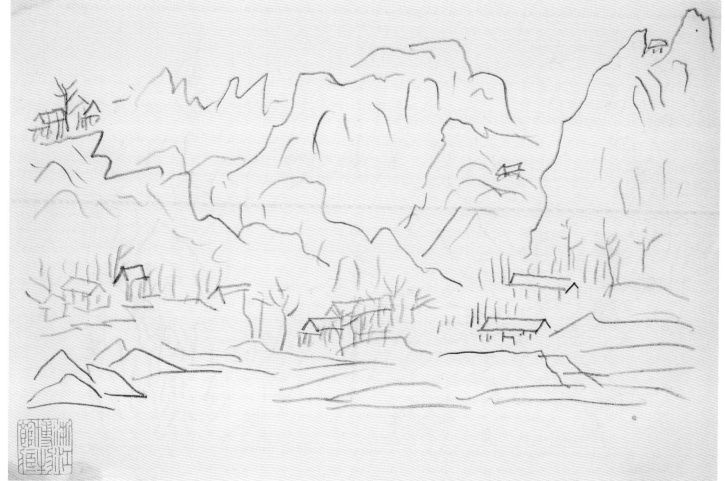

四川速写　之十三

题识：卧龙山　奉节县东北五
　　　里　上有诸葛武侯祠

四川速写　之十四

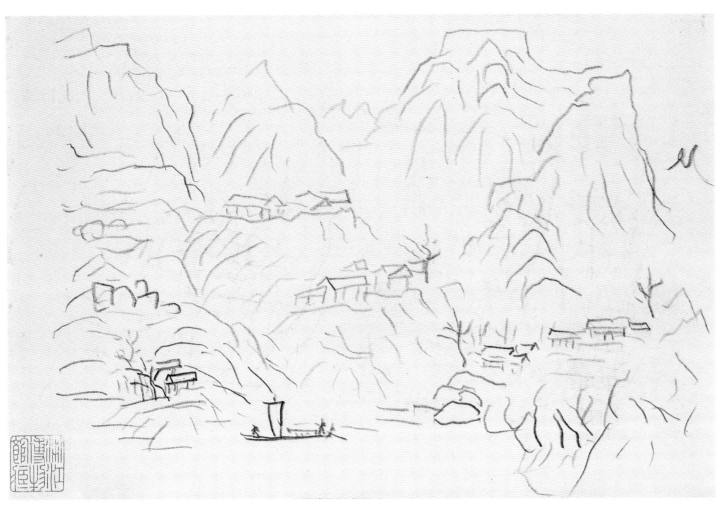

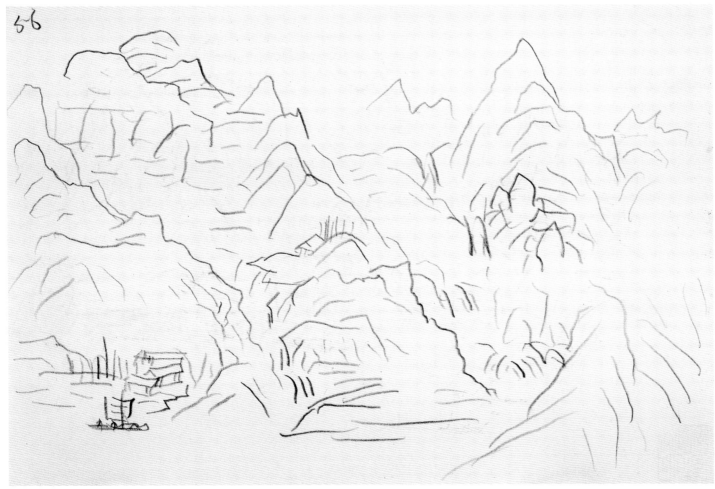

四川速写　之十五

四川速写　之十六

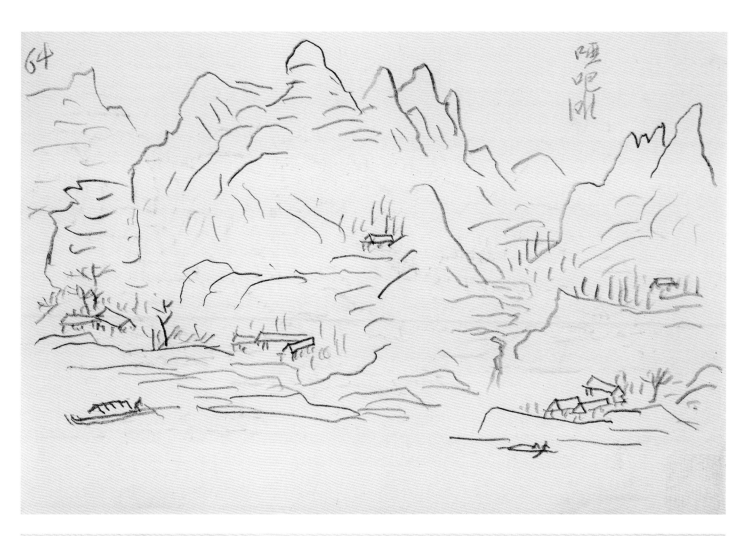

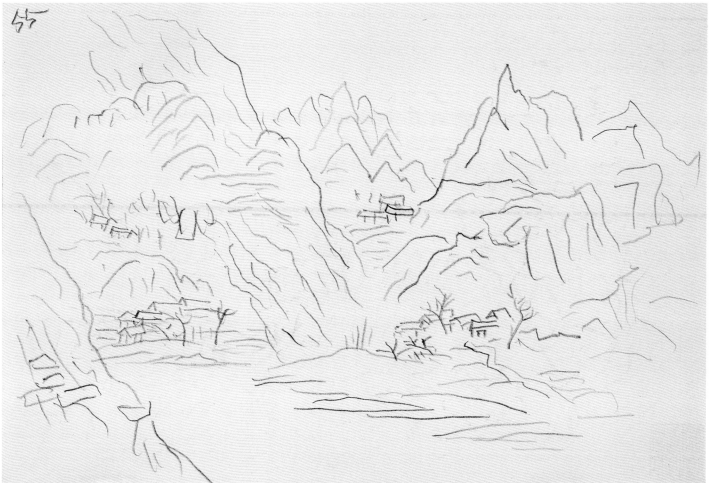

四川速写 之十七
题识：哑吧滩

四川速写 之十八

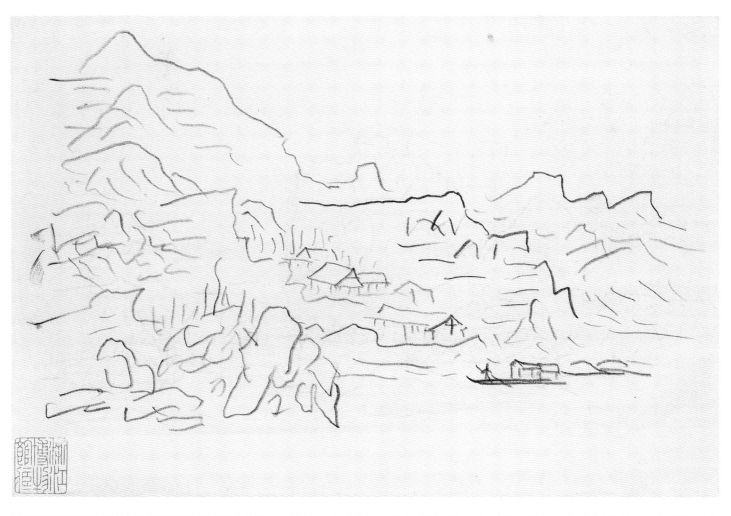

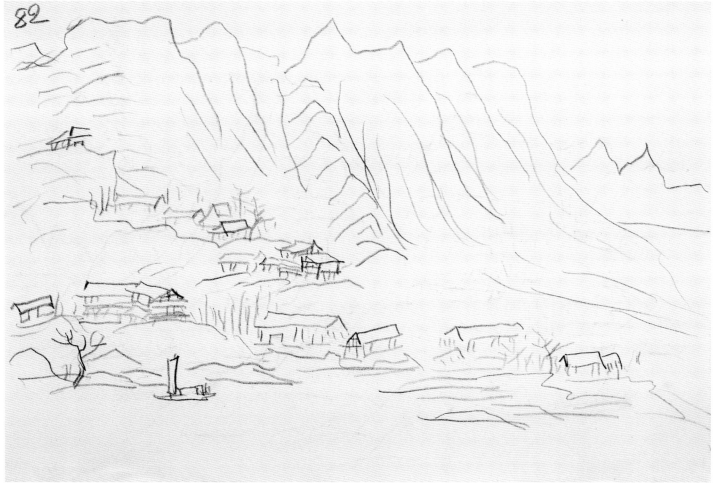

四川速写　之十九

四川速写　之二十

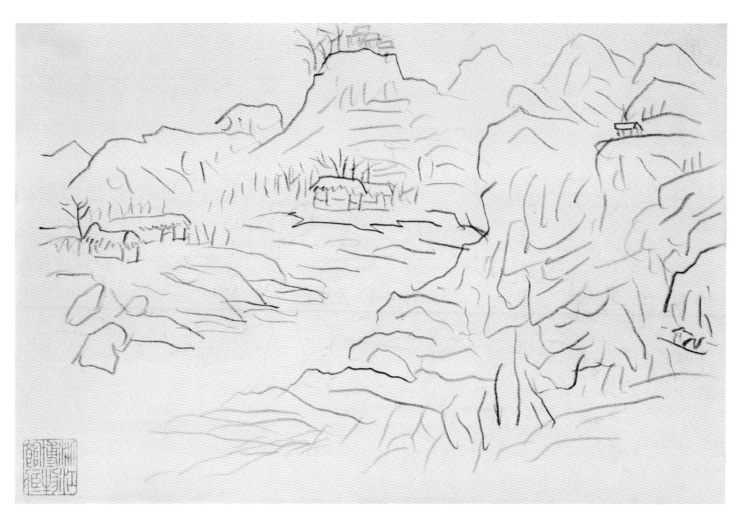

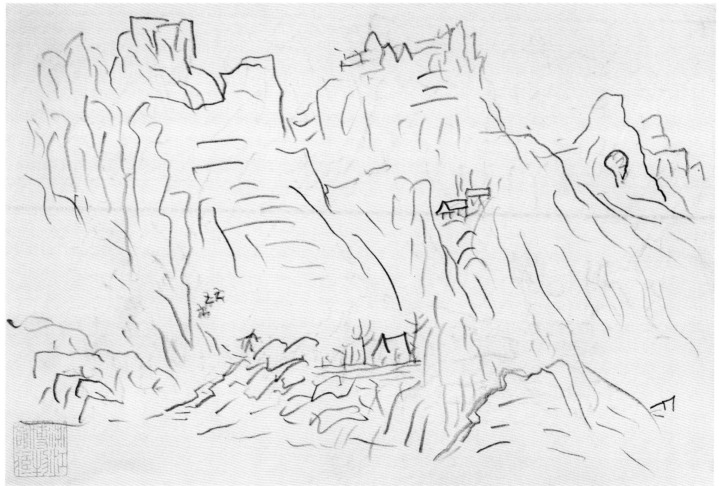

四川速写　之二十一

四川速写　之二十二

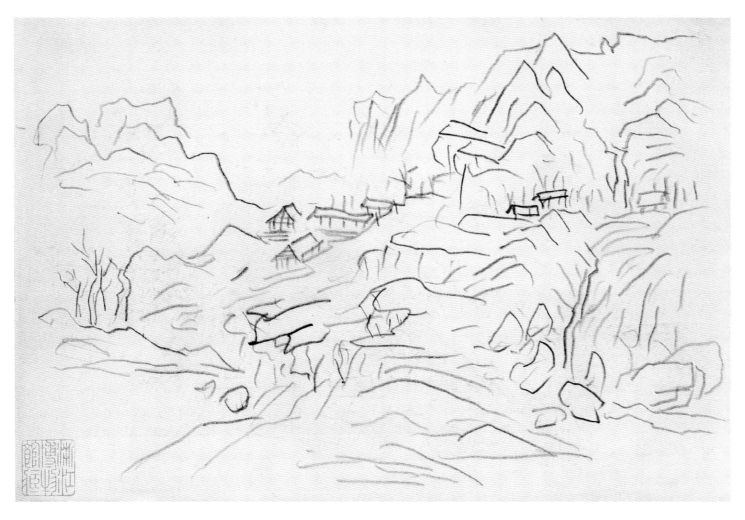

54

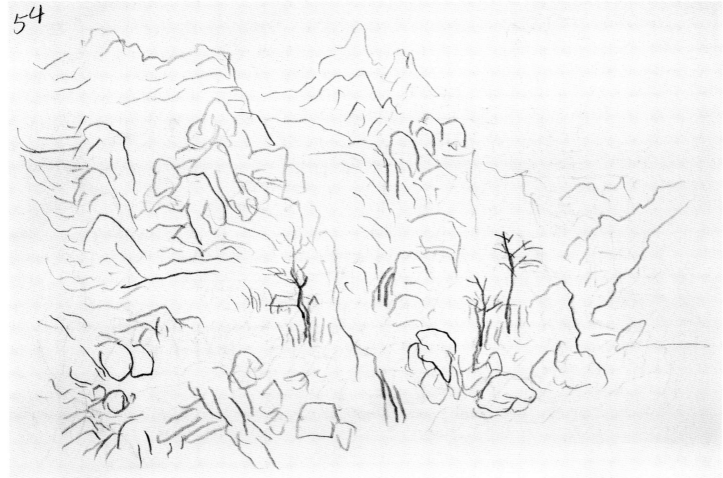

四川速写　之二十三

四川速写　之二十四

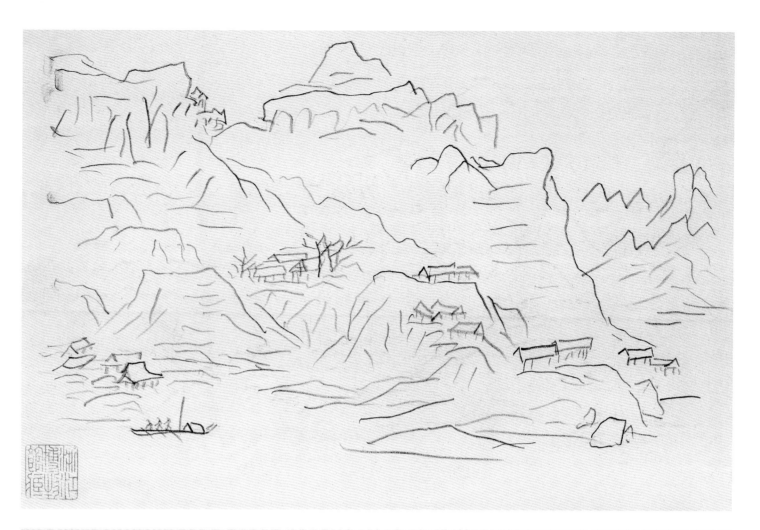

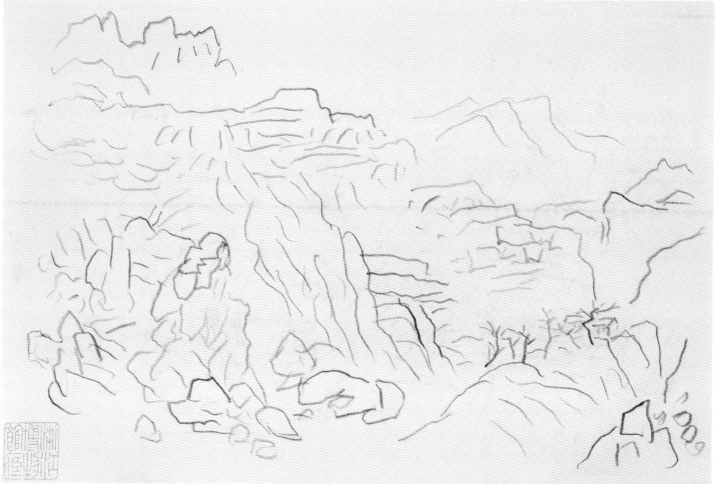

四川速写　之二十五

四川速写　之二十六

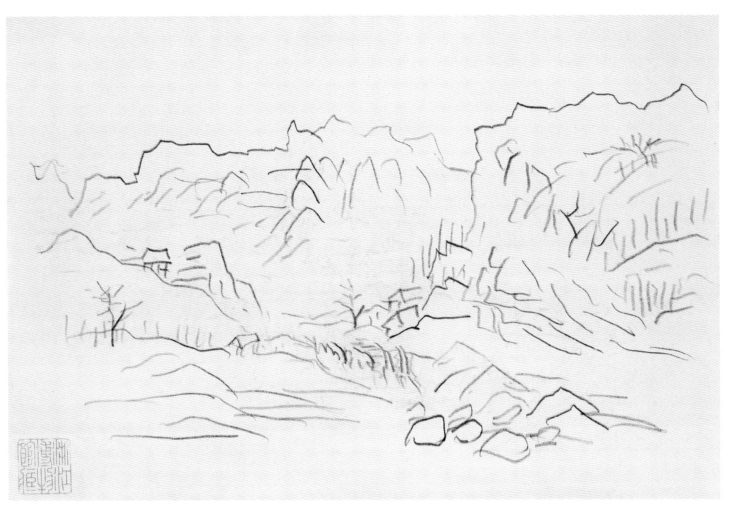

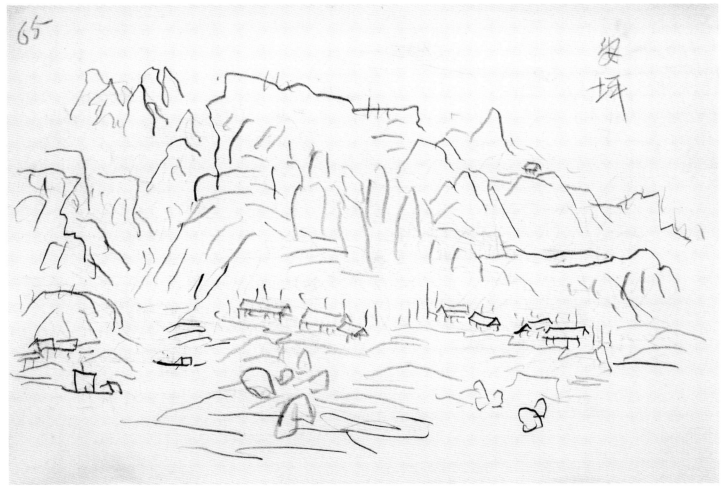

安坪

四川速写 之二十七

四川速写 之二十八
题识：安坪

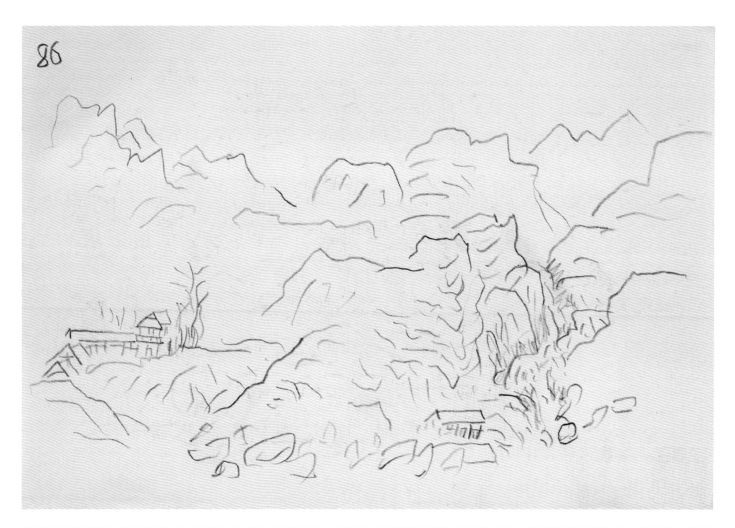

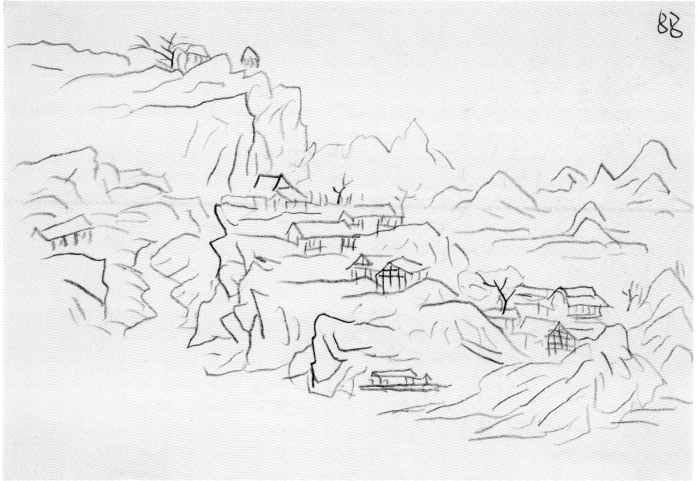

四川速写　之二十九

四川速写　之三十

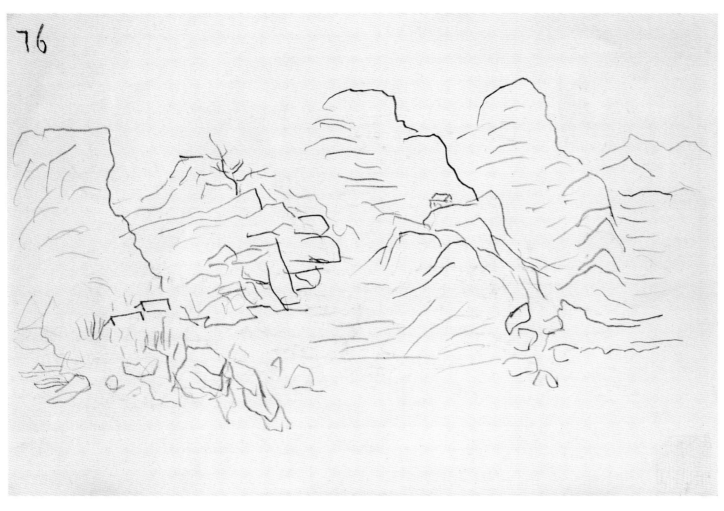

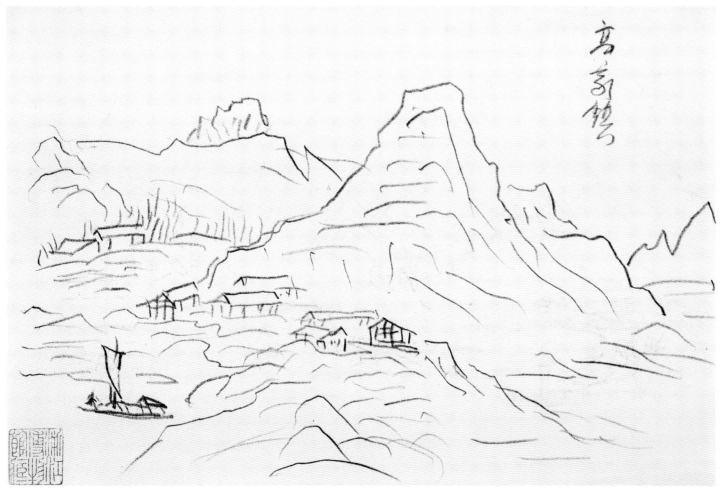

四川速写　之三十一

四川速写　之三十二
题识：高家镇

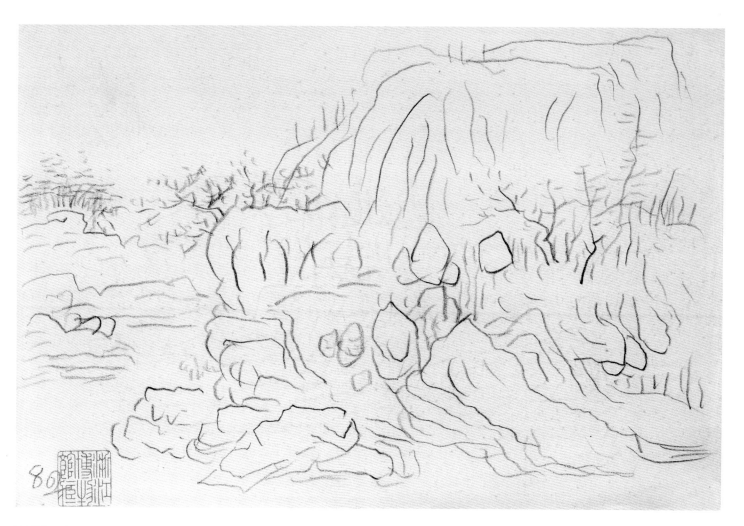

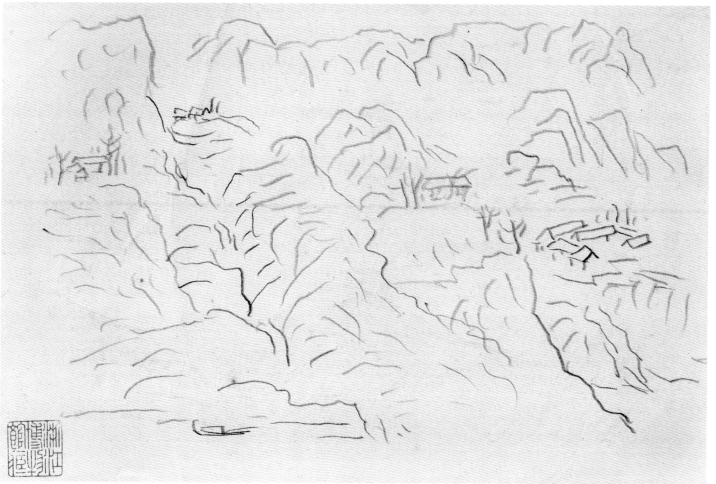

四川速写 之三十三

四川速写 之三十四

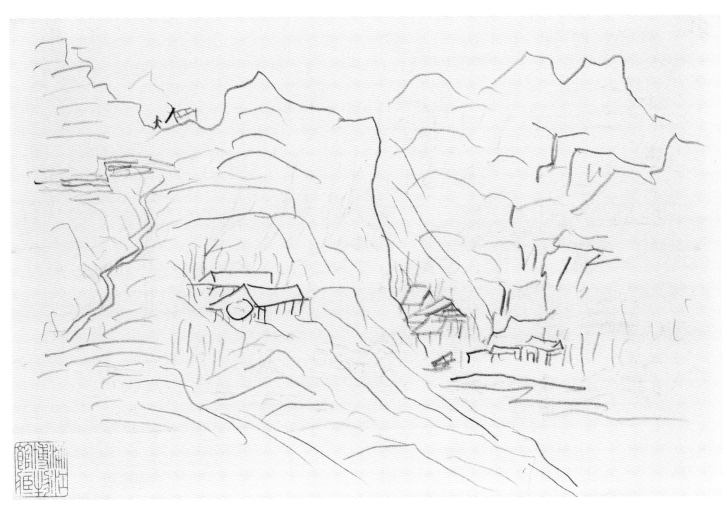

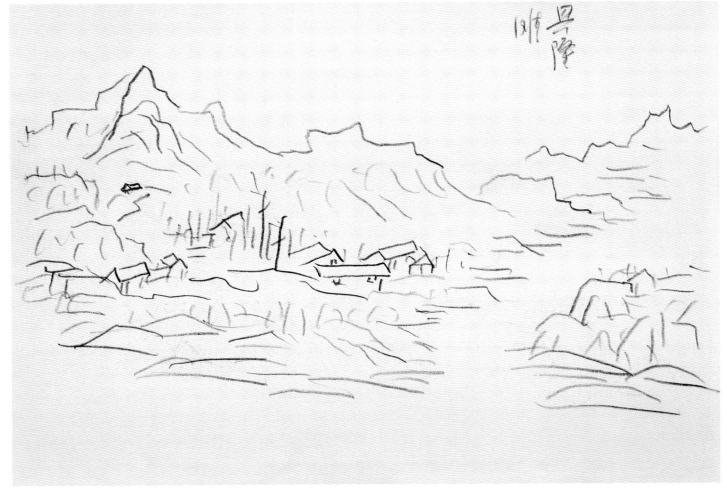

四川速写 之三十五

四川速写 之三十六
题识：具隆滩

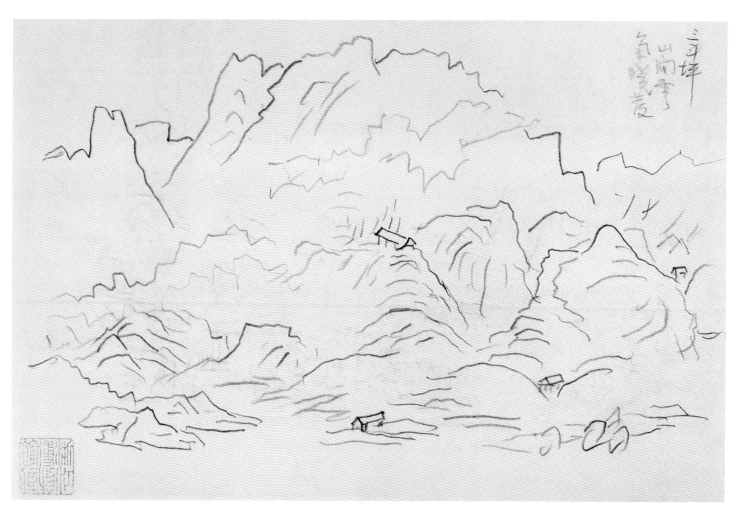

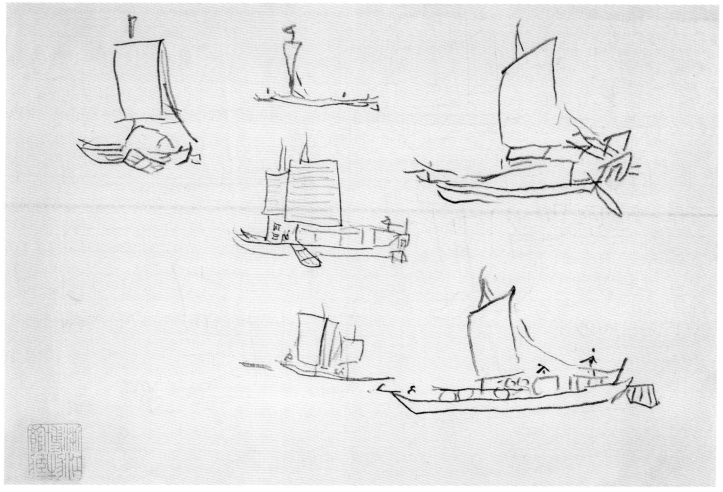

四川速写　之三十七

题识：三斗坪　山间云气晓发

四川速写　之三十八

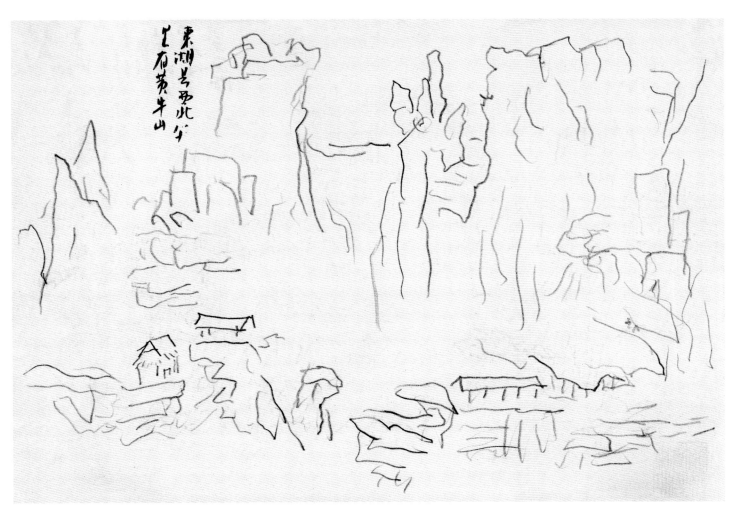

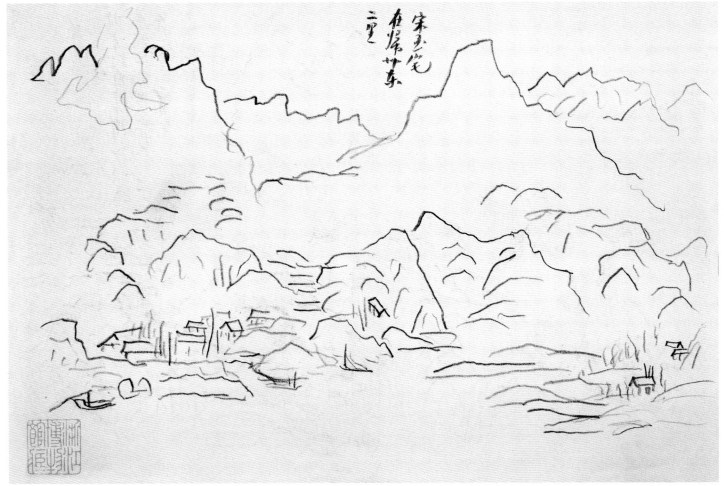

四川速写　之三十九

题识：东湖县西北八十里有黄牛山

四川速写　之四十

题识：宋玉宅在归州东二里

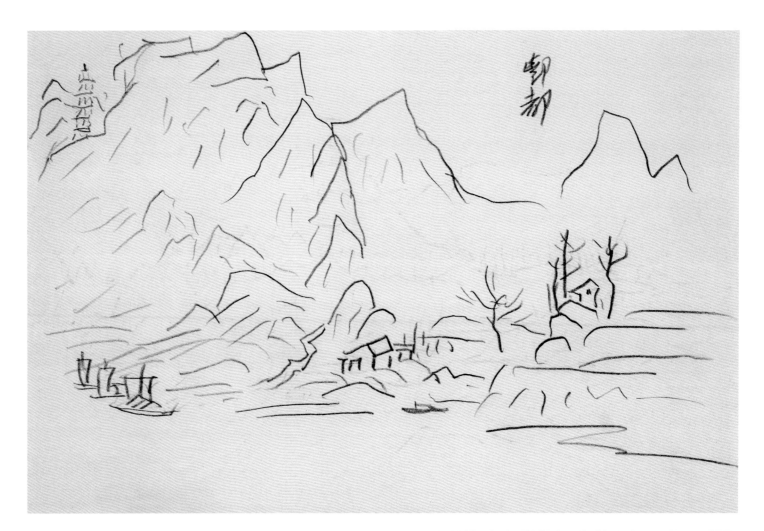

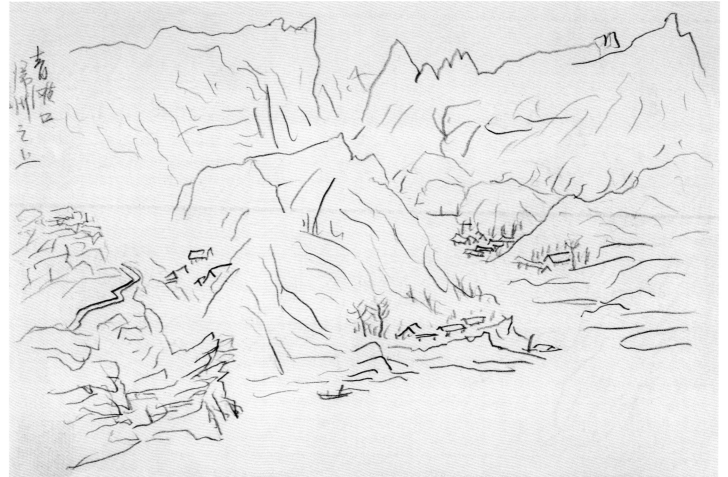

四川速写 之四十一
题识：酆都

四川速写 之四十二
题识：青滩口归州之上

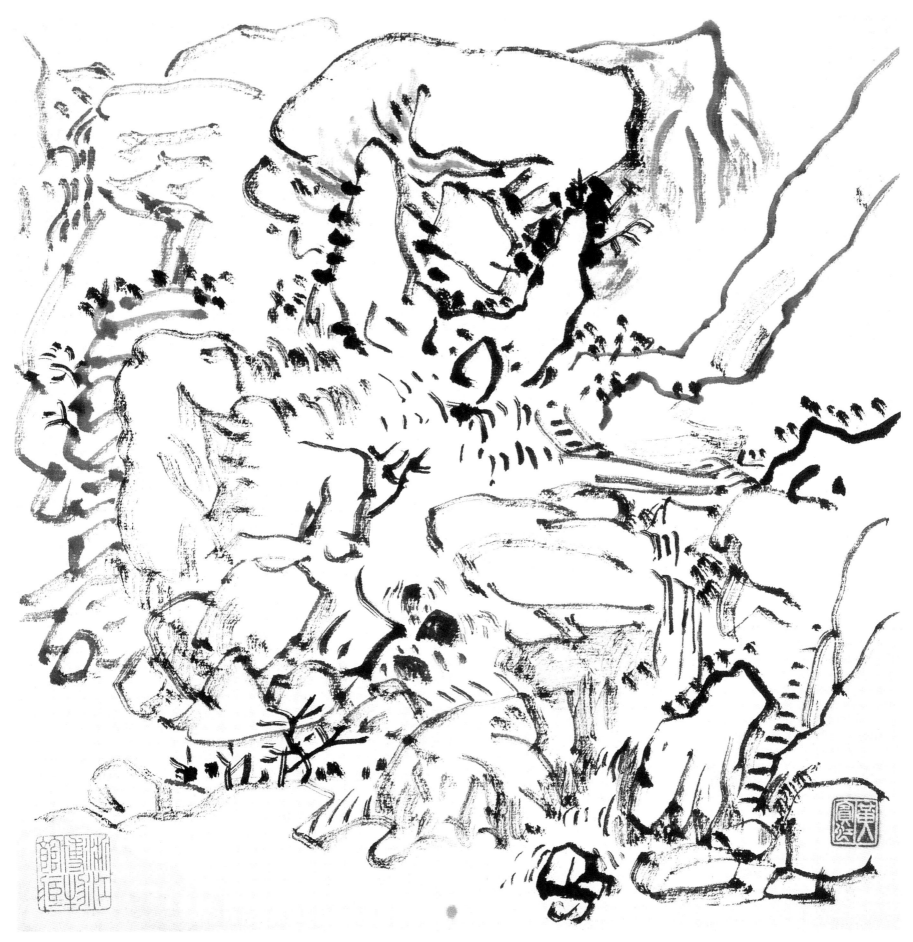

山水写生　四幅　之一

纸本　22.5cm×22cm　浙江省博物馆藏
钤印：黄宾虹

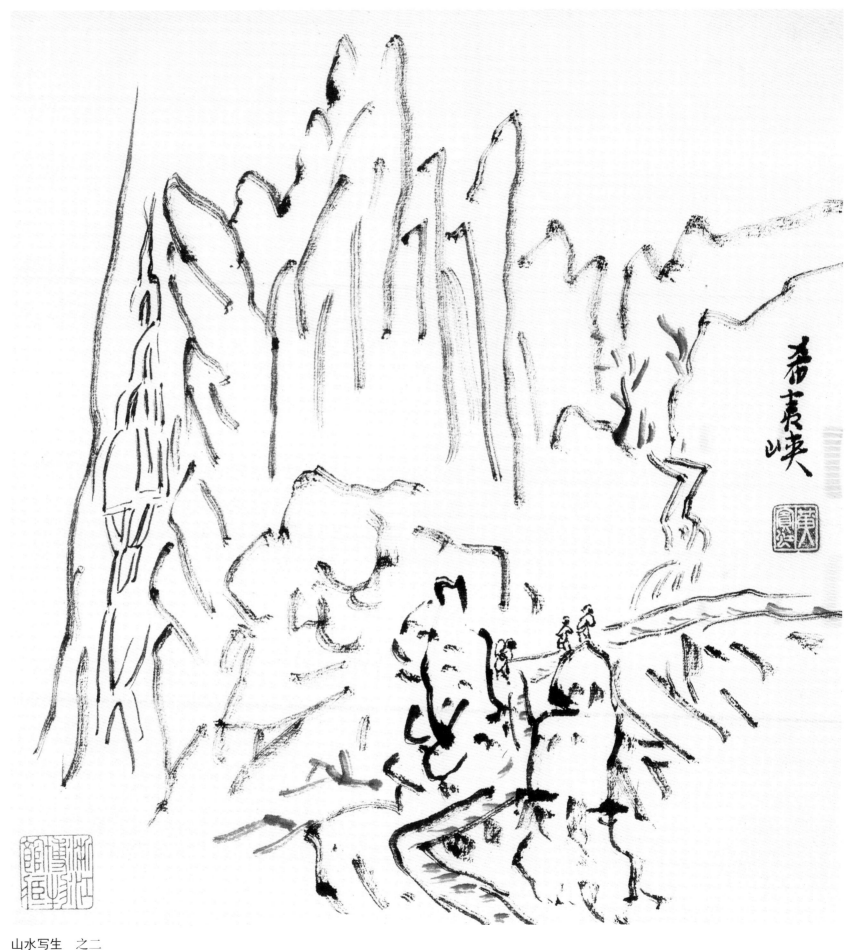

山水写生 之二
题识：希夷峡
钤印：黄宾虹

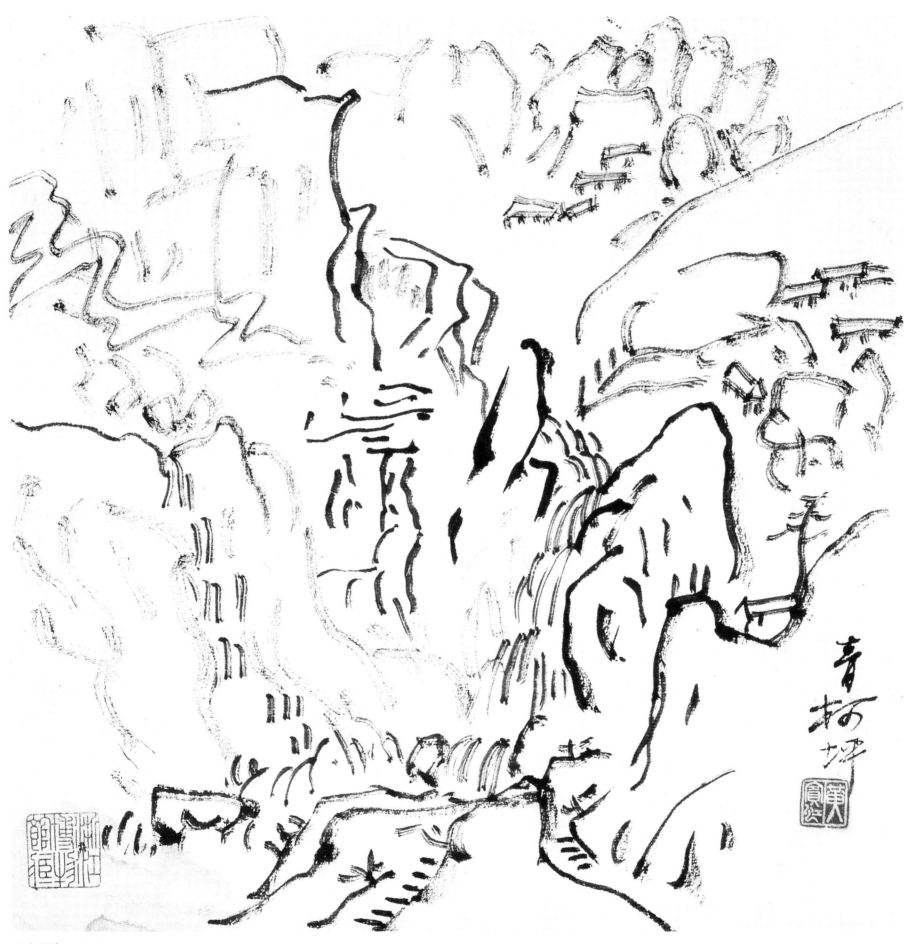

山水写生　之三
题识：青柯坪
钤印：黄宾虹

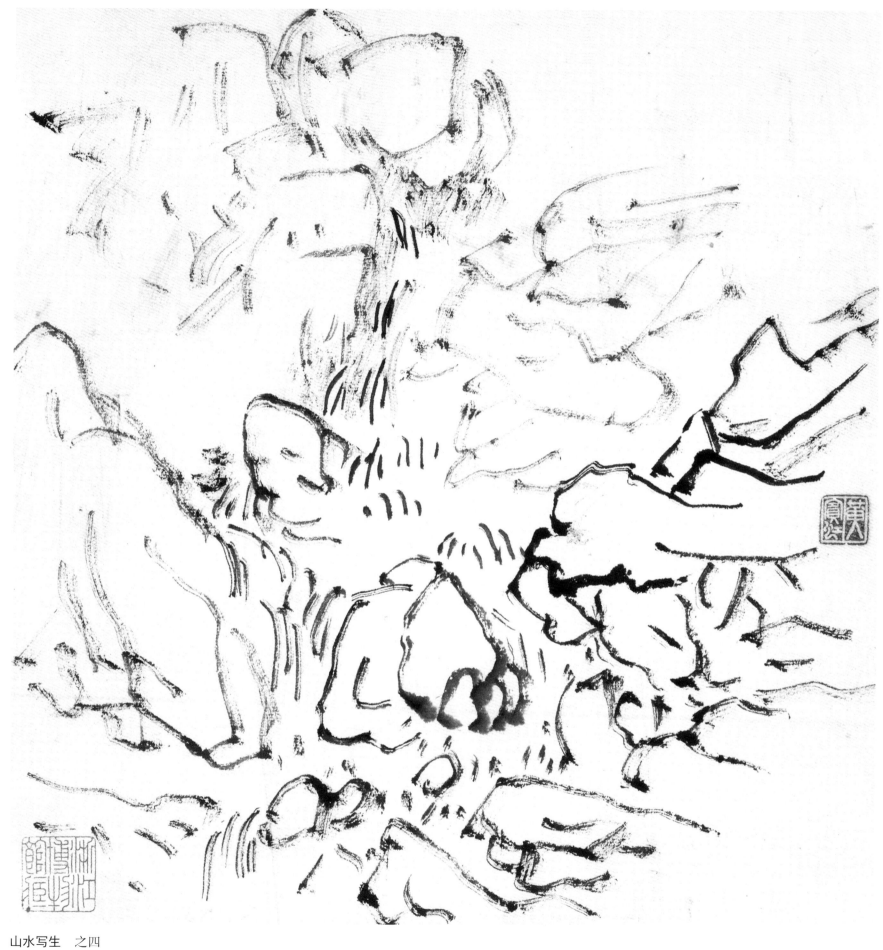

山水写生　之四
钤印：黄宾虹

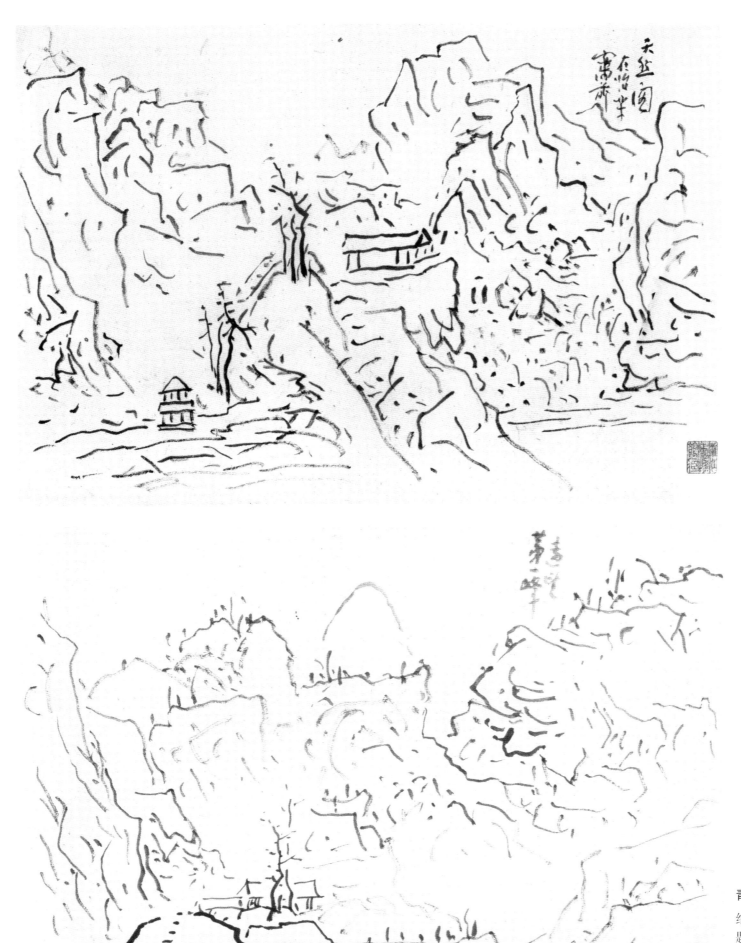

青城写生　四幅　之一

纸本　30cm×45cm　浙江省博物馆藏
题识：天然阁在怡乐窝前

青城写生　之二

题识：远望第一峰

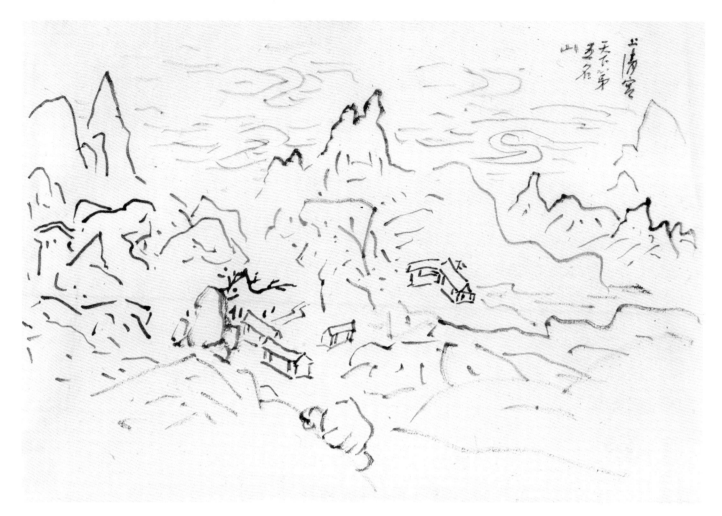

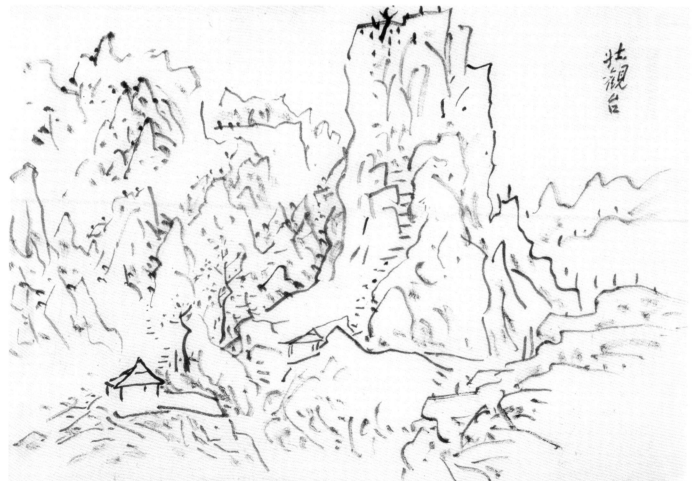

青城写生　之三
　　题识：上清宫　天下第五名山

青城写生　之四
　　题识：壮观台

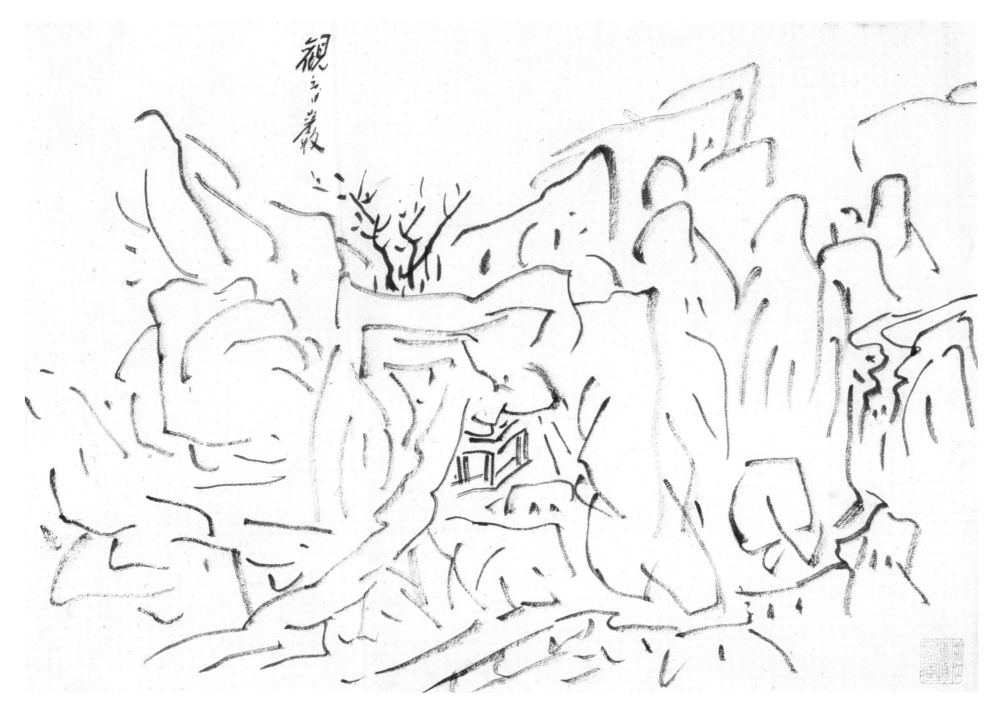

山水写生　三幅　之一

纸本　29.5cm×45cm　浙江省博物馆藏
题识：观音岩

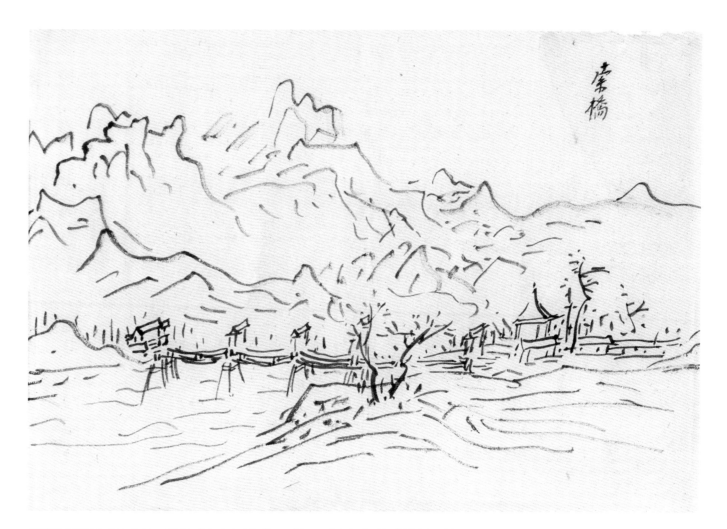

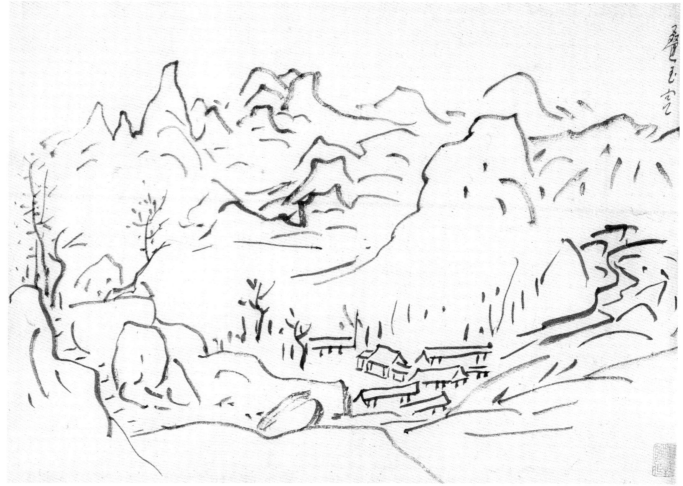

山水写生　之二
题识：索桥

山水写生　之三
题识：叠玉宫

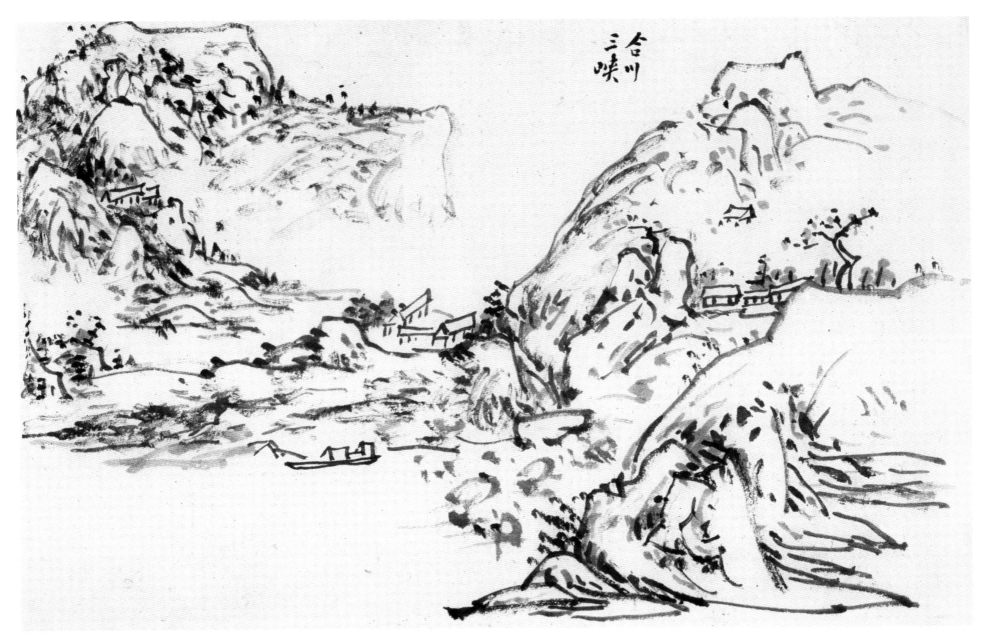

合川
三峡

蜀合川写生　两幅　之一

纸本　30cm×45cm　浙江省博物馆藏

题识：合川三峡

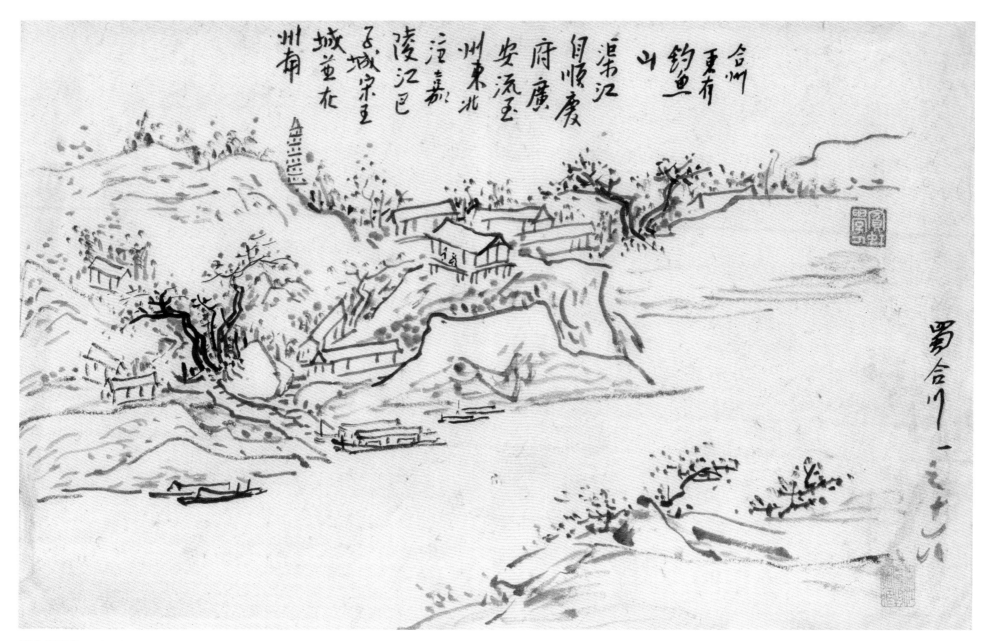

合州更有钓鱼山

渠江自顺庆府广安流至州东北注嘉陵江巴子城宋王城并在州南

蜀合川

蜀合川写生　之二

题识：蜀合川　合川东有钓鱼山　渠江自顺庆府广安流至州东　北注嘉陵江　巴子城　宋王城　并在州南

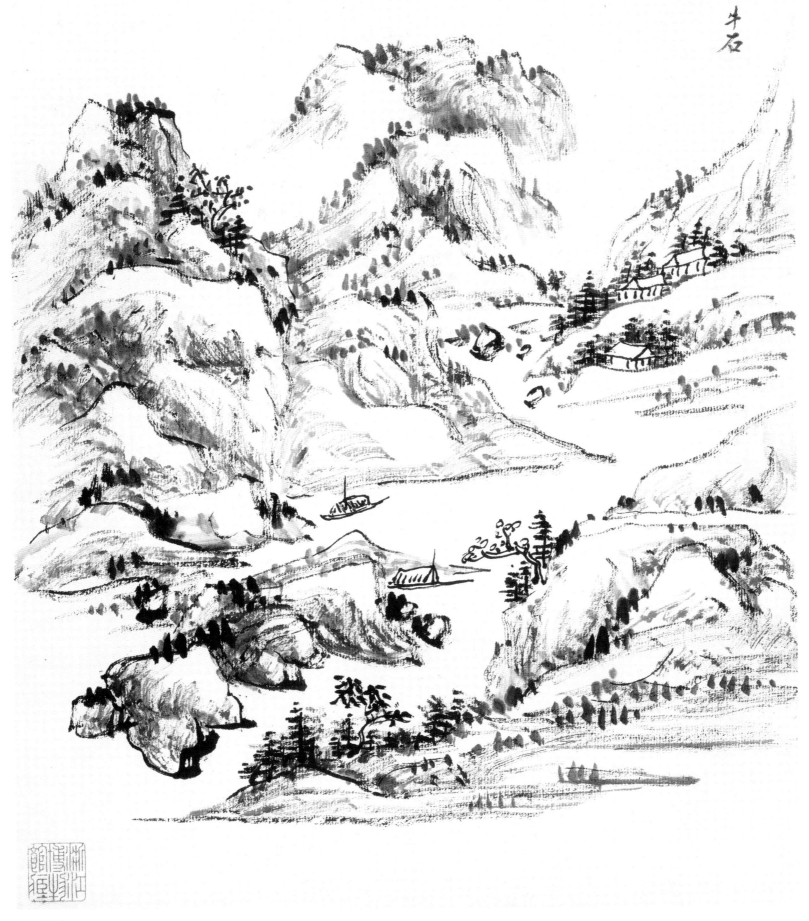

牛石写生

纸本　29.5cm × 25.5cm　浙江省博物馆藏

题识：牛石

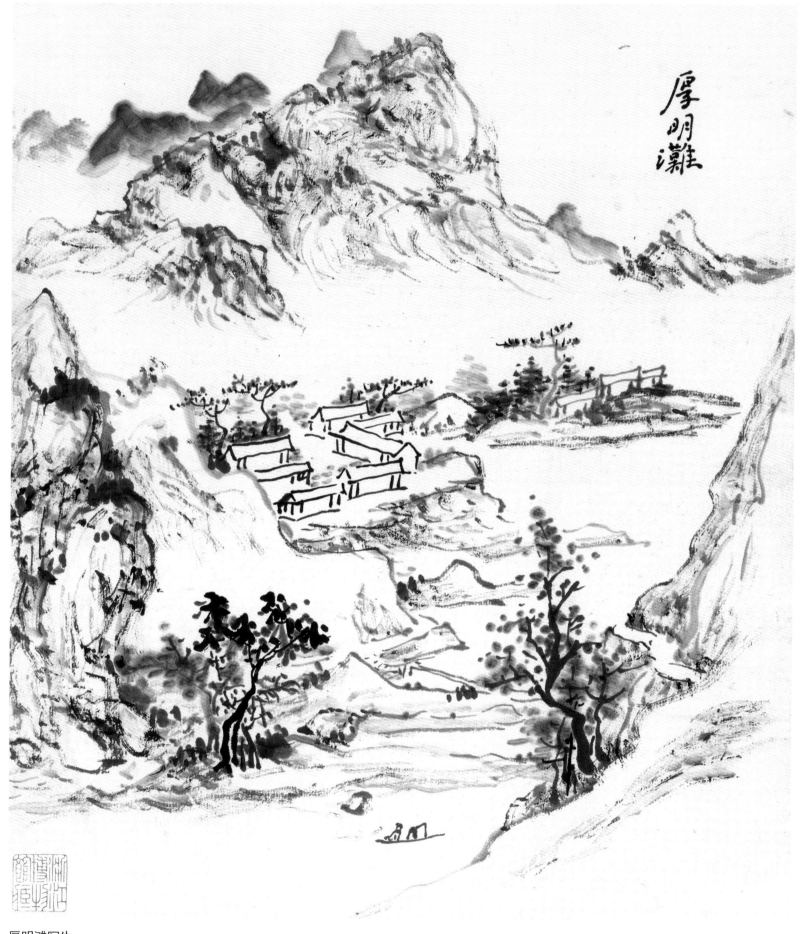

厚明滩写生

纸本　30cm×27cm　浙江省博物馆藏

题识：厚明滩

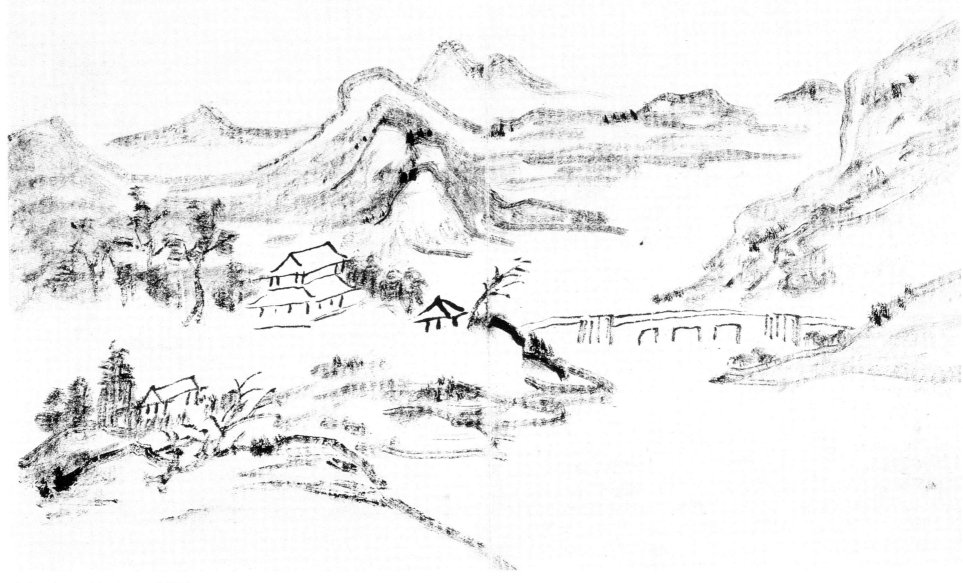

涿州永济桥　跨巨马河

山水写生　四幅　之一　永济桥

纸本　14cm×19cm　私人藏

题识：涿州永济桥　跨巨马河

钤印：宾弘

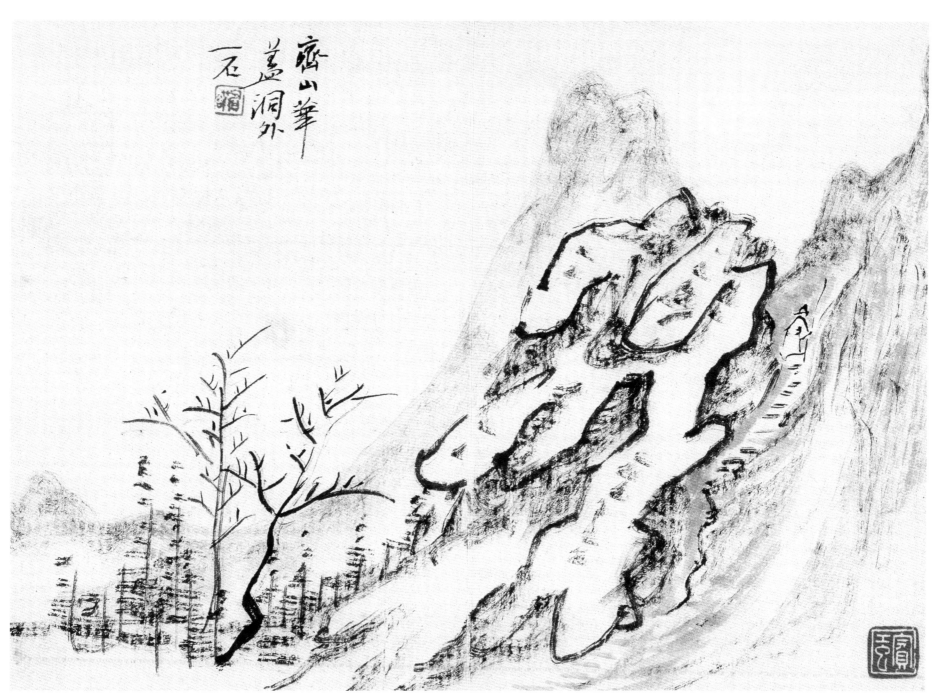

山水写生 之二 奇石

题识：齐山华盖洞 外一石

钤印：宾虹 宾虹

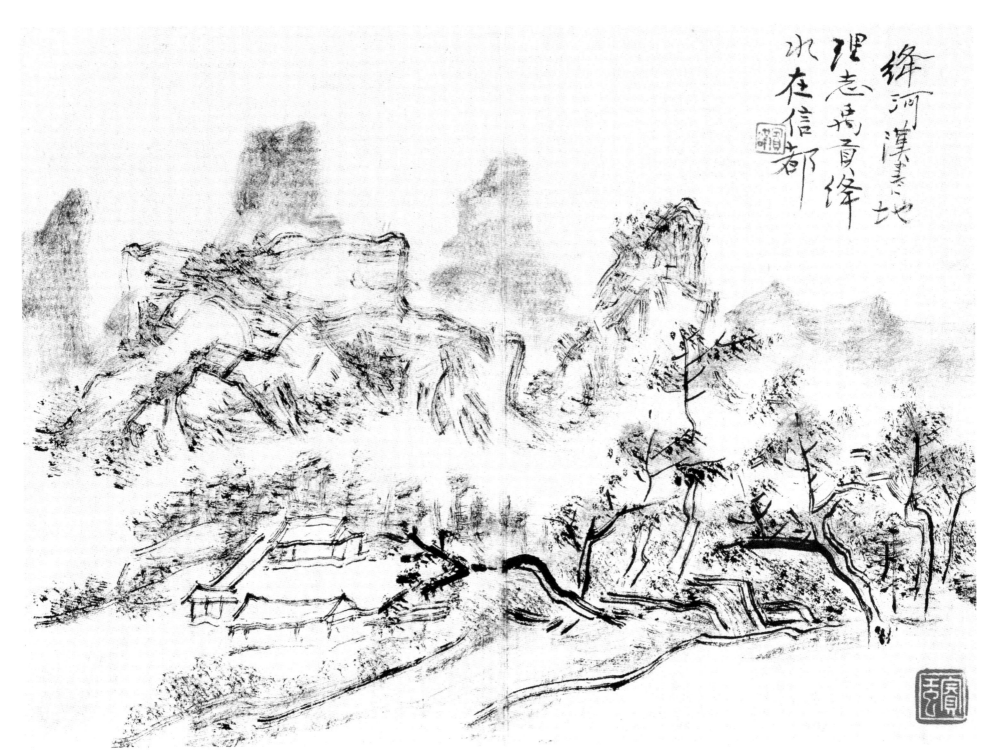

绛河 汉书地理志 禹贡绛水在信都

山水写生　之三　绛河

题识：绛河　汉书地理志　禹贡绛水在信都

钤印：宾虹　宾虹

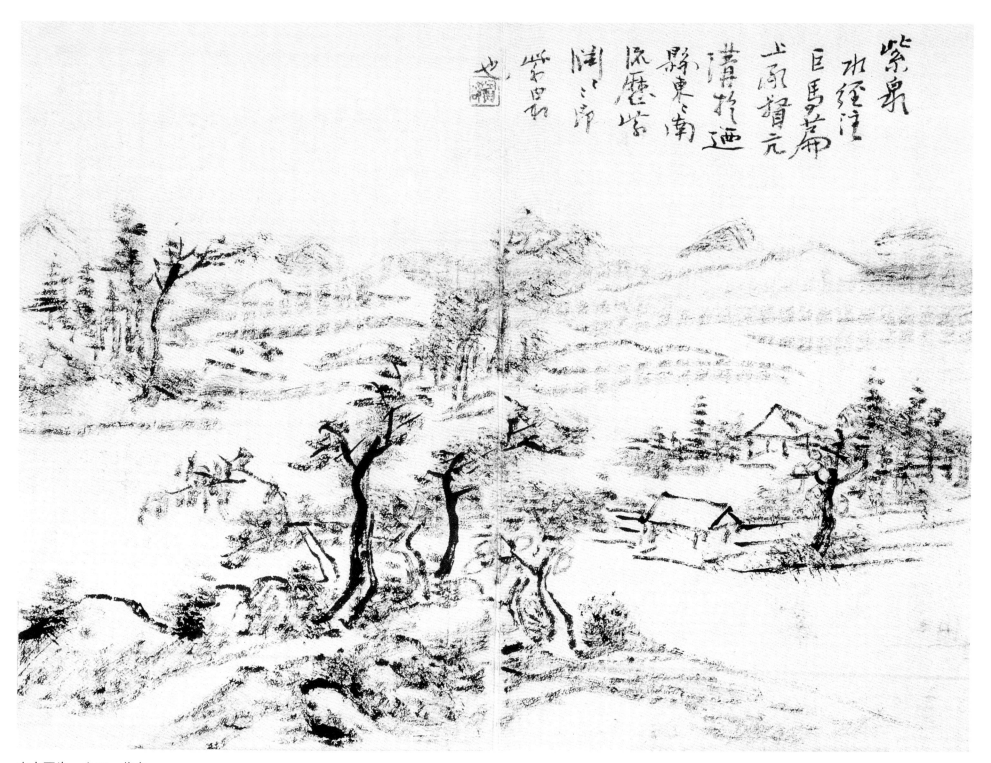

紫泉
水經注
巨馬篇
上承督亢
溝於逎
縣東之南
東南流
歷紫淵
紫泉也

山水写生　之四　紫泉

题识：紫泉　水经注巨马篇　上承督亢沟于逎县东　东南流历紫渊　紫渊即紫泉也

钤印：宾虹

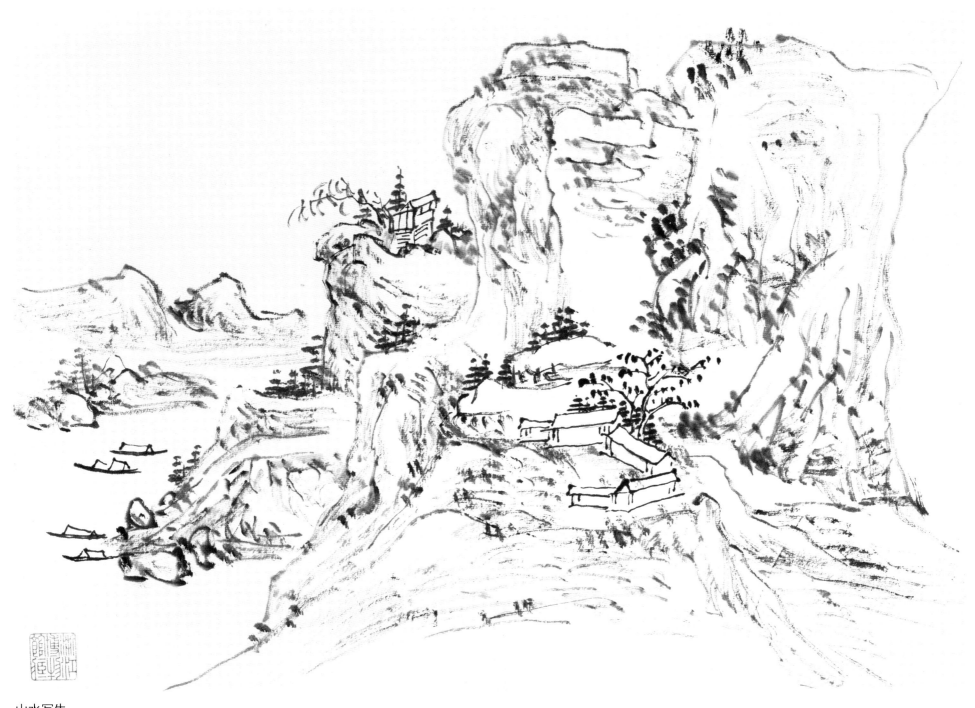

山水写生

纸本　27.5cm×37cm　浙江省博物馆藏

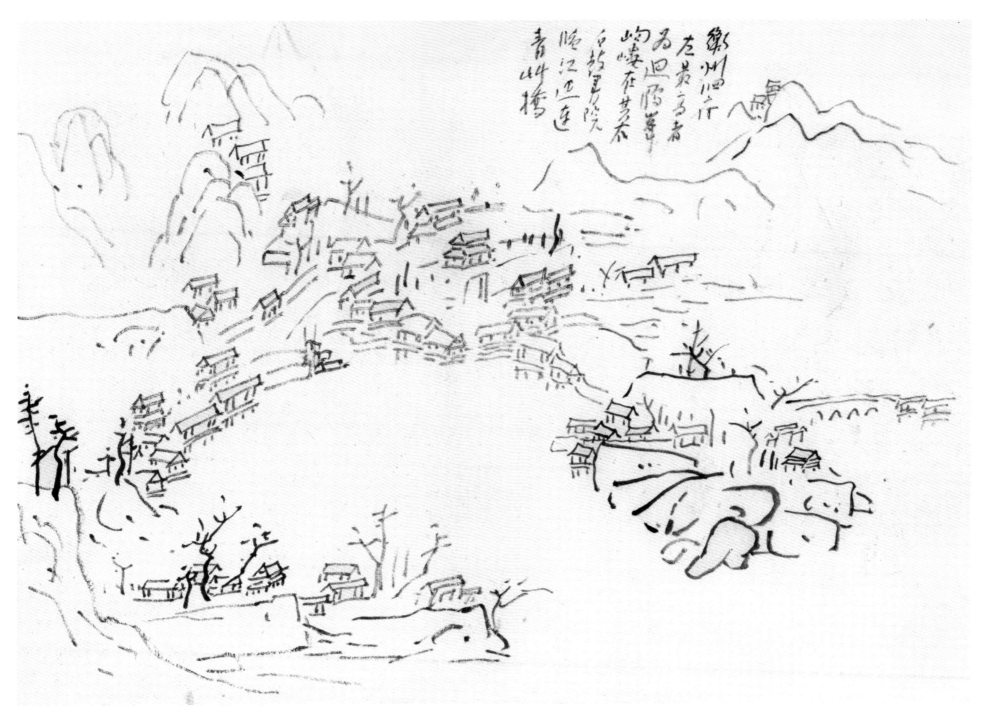

衡州写生

纸本　30cm×45cm　浙江省博物馆藏

题识：衡州旧府　左最高者为回雁峰　屿嵝在其右　石鼓书院临江边　连青草桥

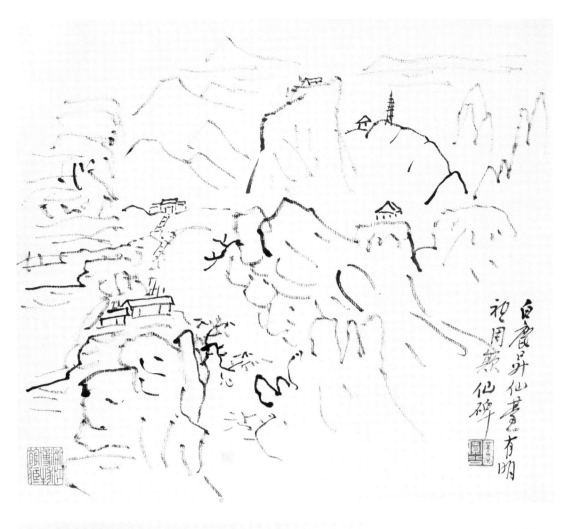

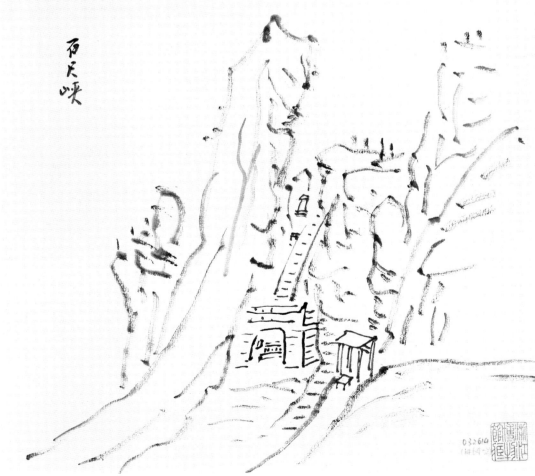

山水写生　六幅　之一

纸本　23.5cm×27.5cm　浙江省博物馆藏
题识：白鹿升仙台　有明祖周颠仙碑
钤印：黄宾虹

山水写生　之二

题识：百尺峡

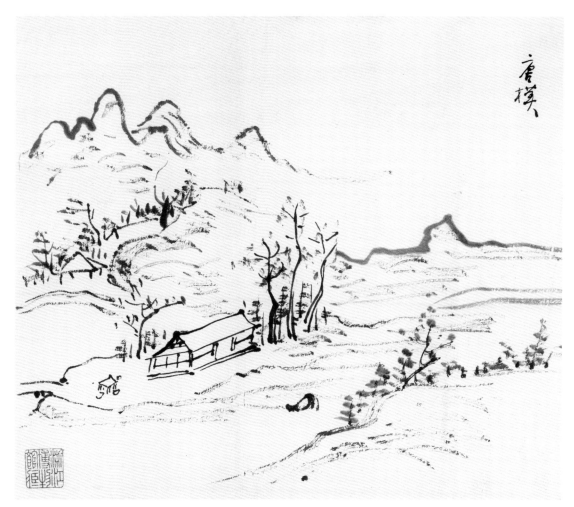

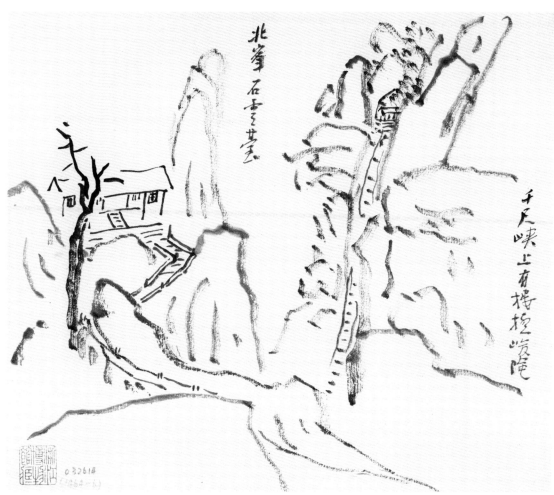

山水写生　　之三

　题识：唐模

山水写生　　之四

　题识：千尺峡上有楼　极峻险　北峰石云台

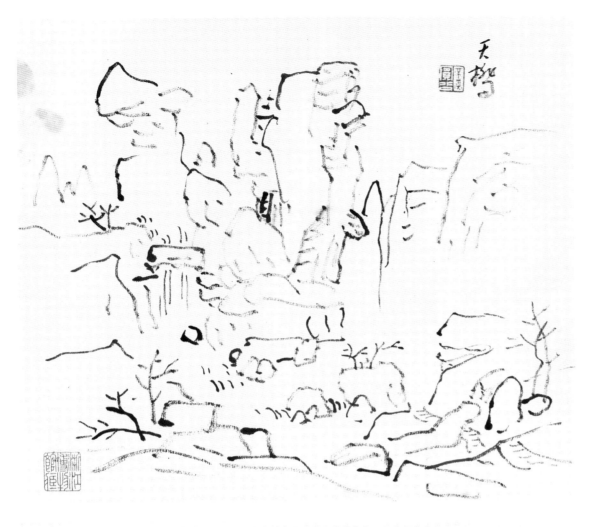

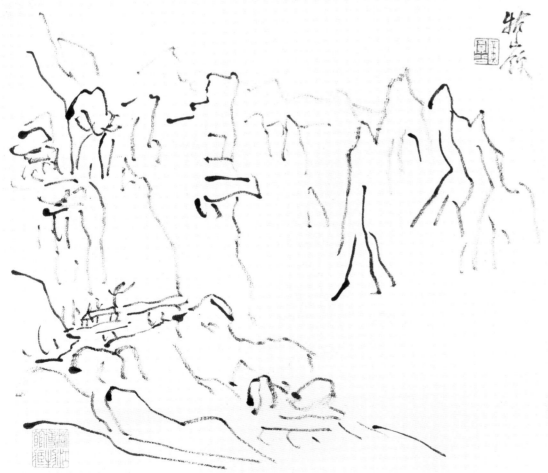

山水写生　　之五

题识：天桥

钤印：黄宾公

山水写生　　之六

题识：牯岭

钤印：黄宾公

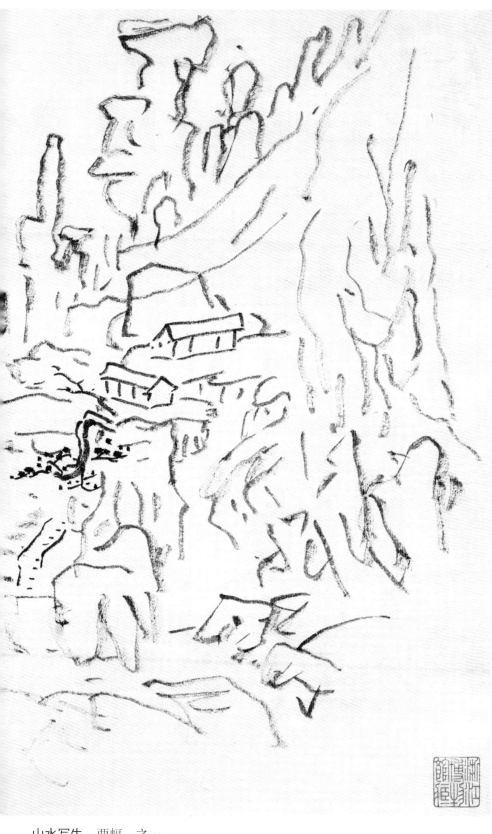

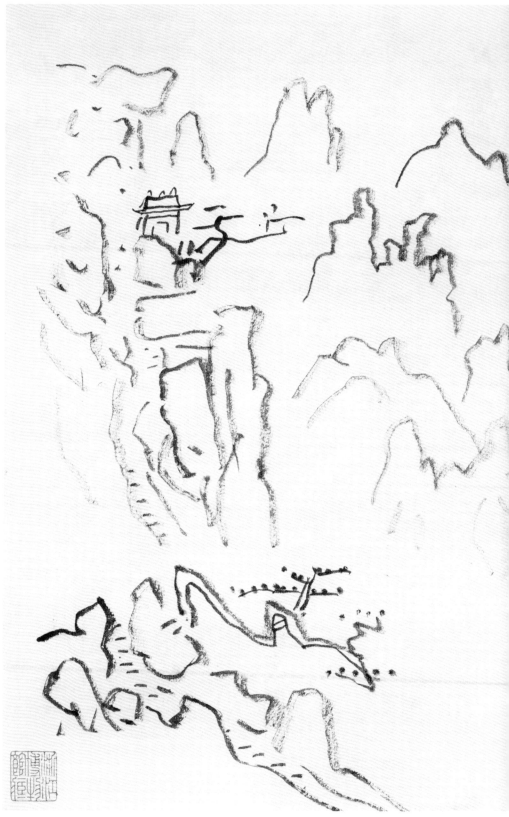

山水写生　两幅　之一
纸本　28.8cm×19cm　浙江省博物馆藏

山水写生　之二

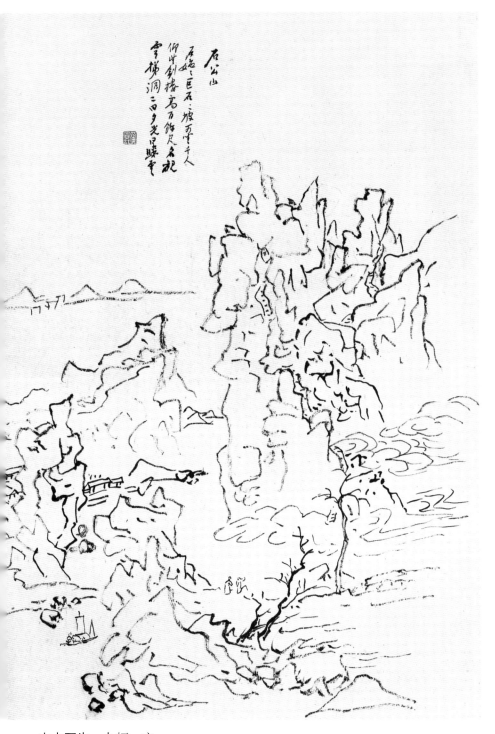

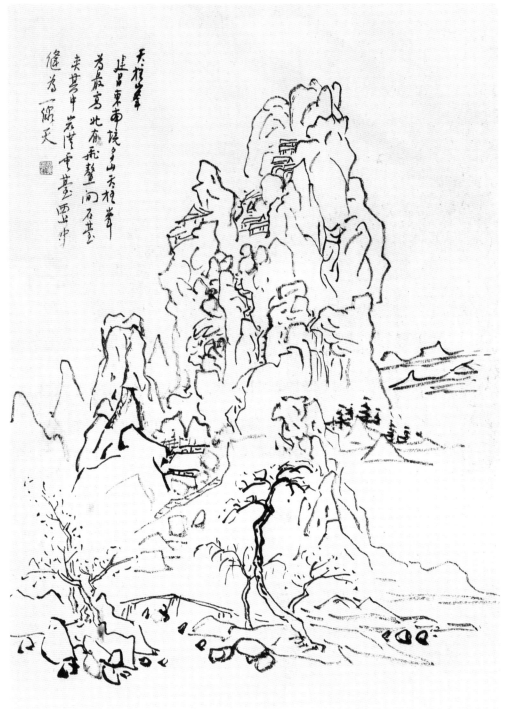

山水写生　九幅　之一

纸本　36.5cm×26cm　私人藏

题识：石公山　石㪫㪫巨石二坡　可坐千人　仰望剑楼　高百余尺　名观云
　　　梯　洞二　曰夕光　曰归云

钤印：黄宾虹

山水写生　之二

题识：天柱峰　建昌东南境多山　天柱峰为最高　北有飞鳌间石台夹其中　岩从云台
　　　西上　中缝为一线天

钤印：黄宾虹

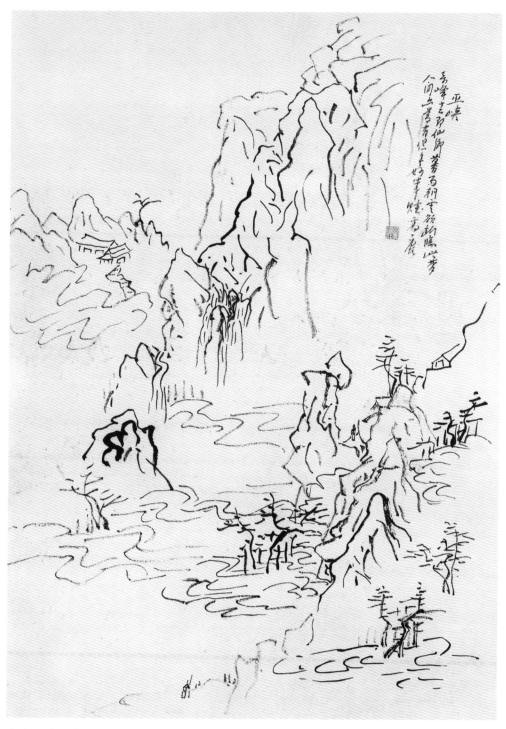

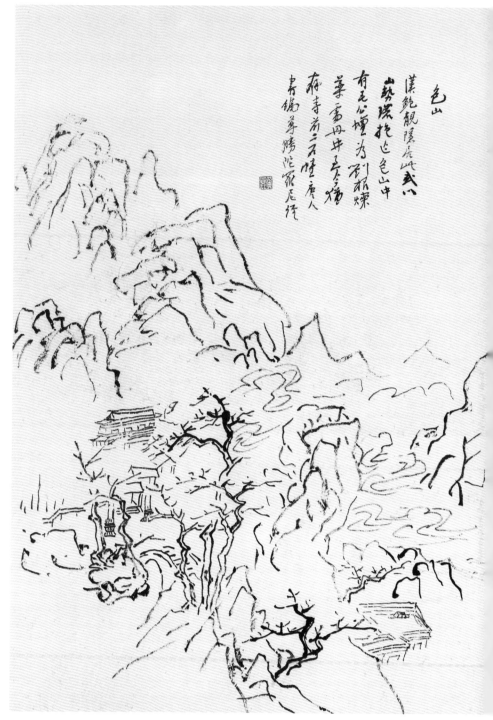

山水写生　之三

题识：巫峡　奇峰十二即仙乡　暮雨朝云欲断肠　此梦人间亦常有　但无妙笔赋高唐
钤印：黄宾虹

山水写生　之四

题识：包山　汉鲍靓隐居此　或以山势环抱□　包山中有毛公坛　为刘根炼药
　　　处　丹井至今犹存　寺前二石幢　唐人书镌尊胜陀罗尼经
钤印：黄宾虹

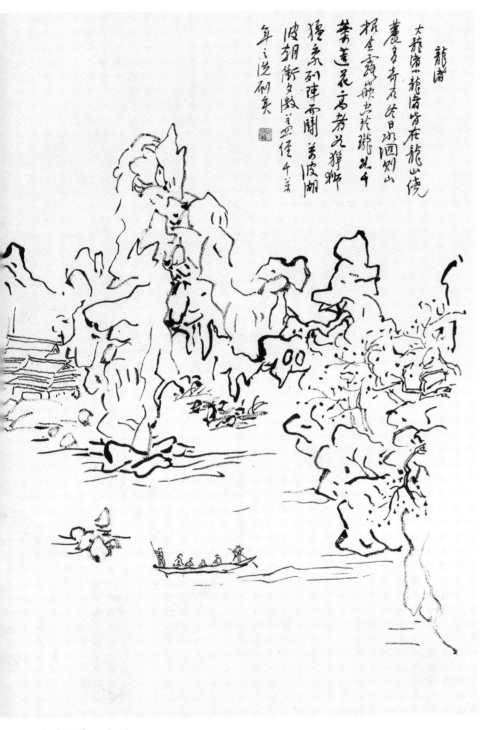

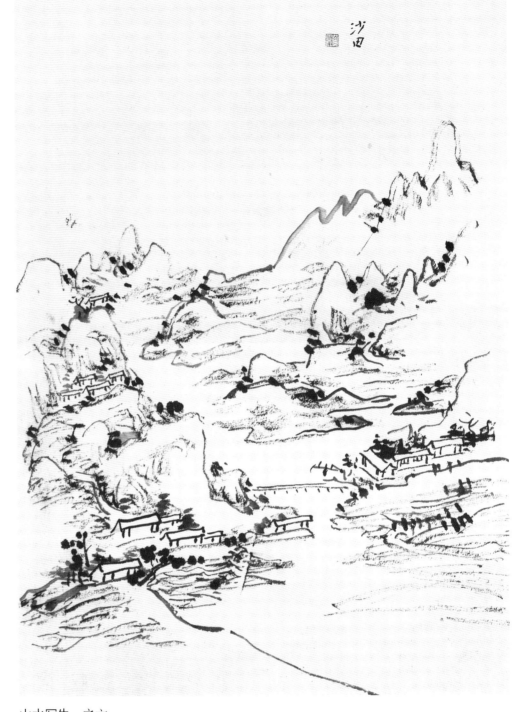

山水写生 之五

题识：龙渚 大龙渚小龙渚皆在龙山 绕麓多奇石 冬日水涸则山根全
　　　露 嵌空玲珑如千叶莲花 高者如狰狮猛象列阵而斗 万波湖波 朝冲
　　　夕激 盖经千万年之洗刷矣

钤印：黄宾虹

山水写生 之六

题识：沙田

钤印：黄宾虹

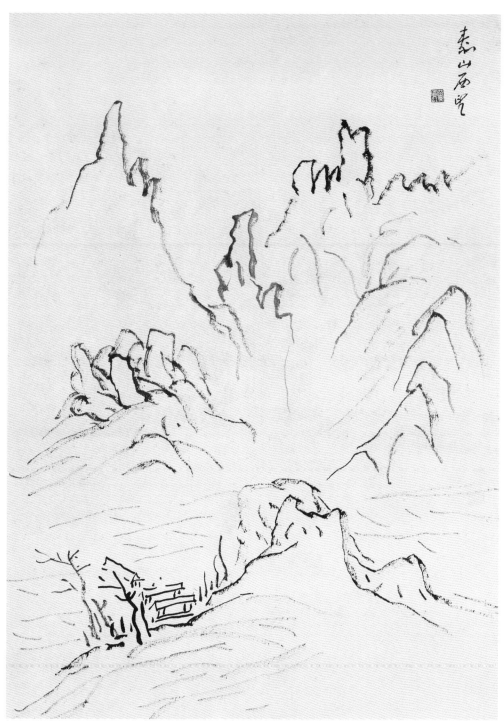

山水写生 之七
题识：泰山西望
钤印：黄宾虹

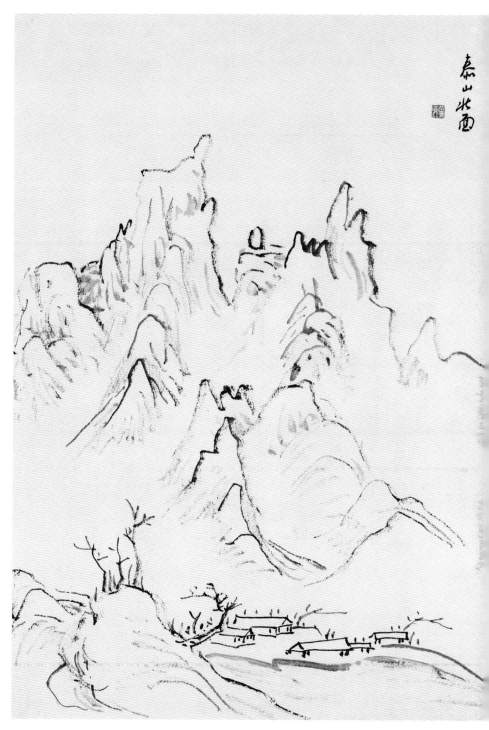

山水写生 之八
题识：泰山北面
钤印：黄宾虹

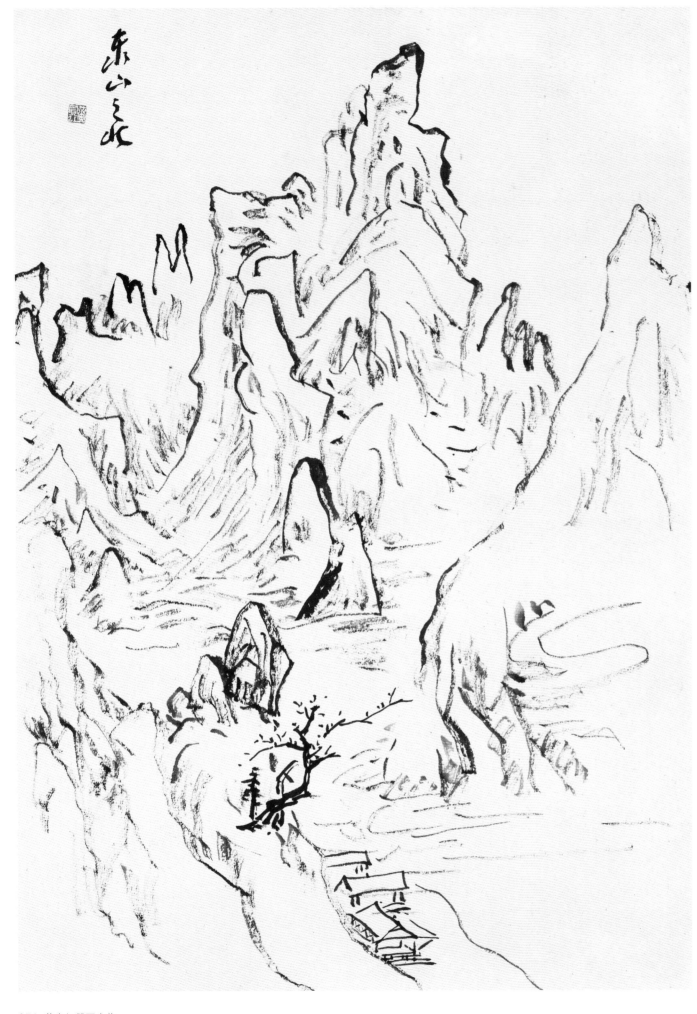

山水写生　之九

题识：泰山之北

钤印：黄宾虹

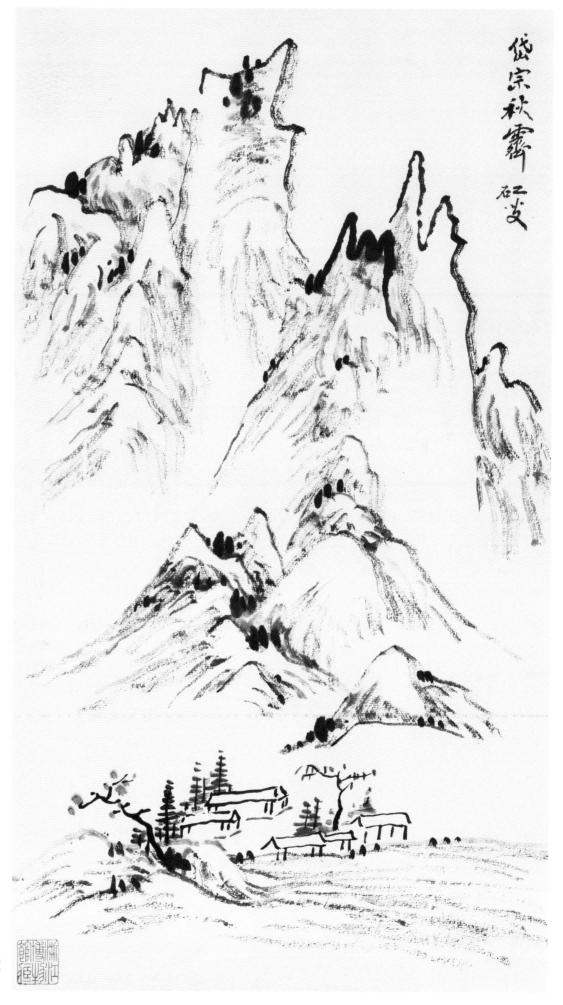

岱宗秋霁

纸本　42cm × 24cm　浙江省博物馆藏
题识：岱宗秋霁　矼叟

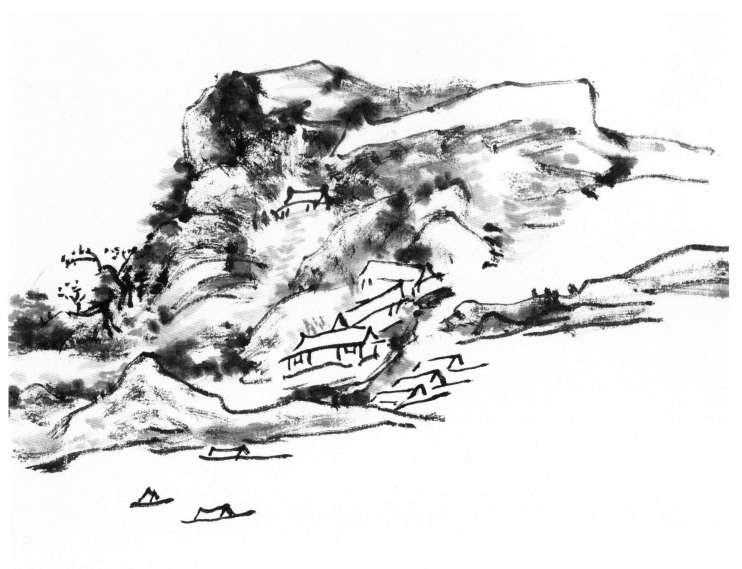

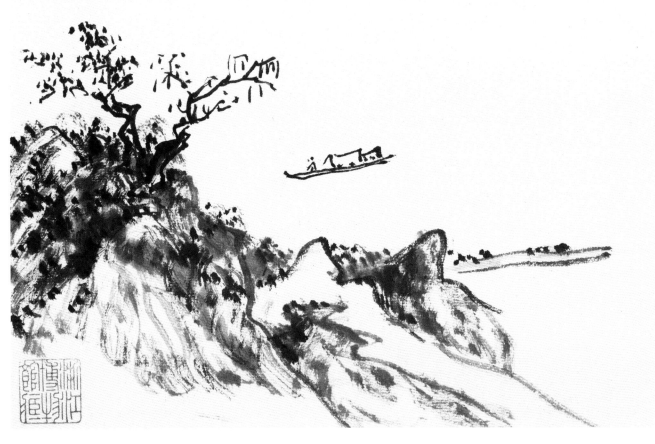

山水写生　三幅　之一
纸本　29cm×22cm　浙江省博物馆藏

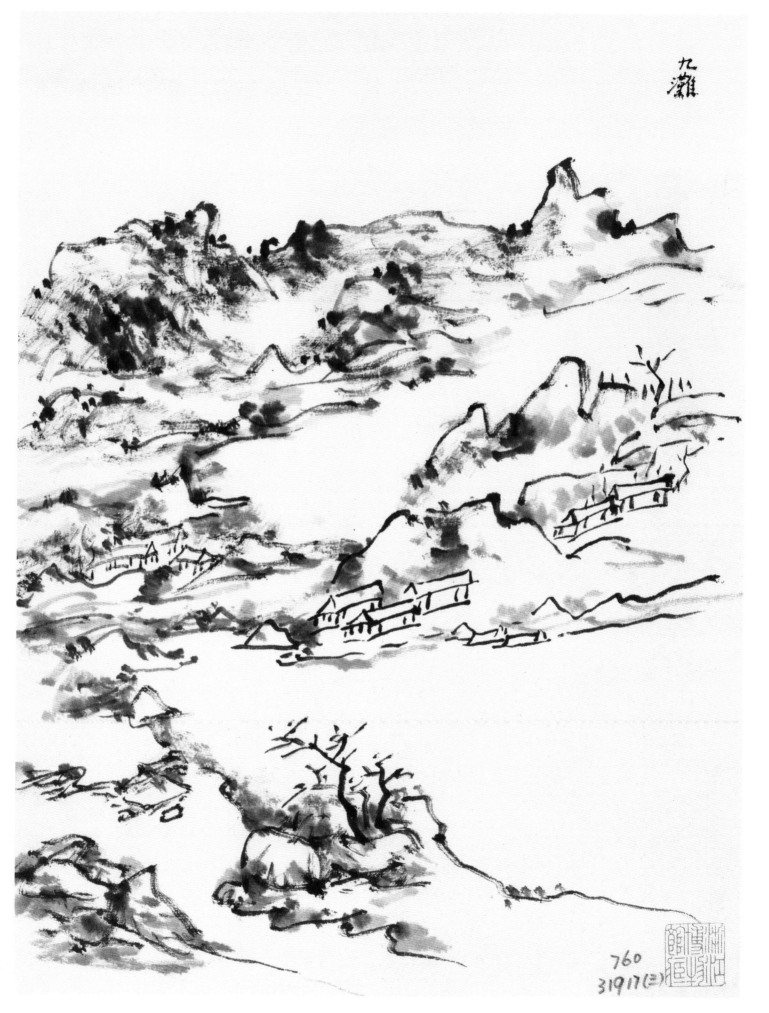

九
瀨

山水写生　之二
题识：九滩

760
31911(二)

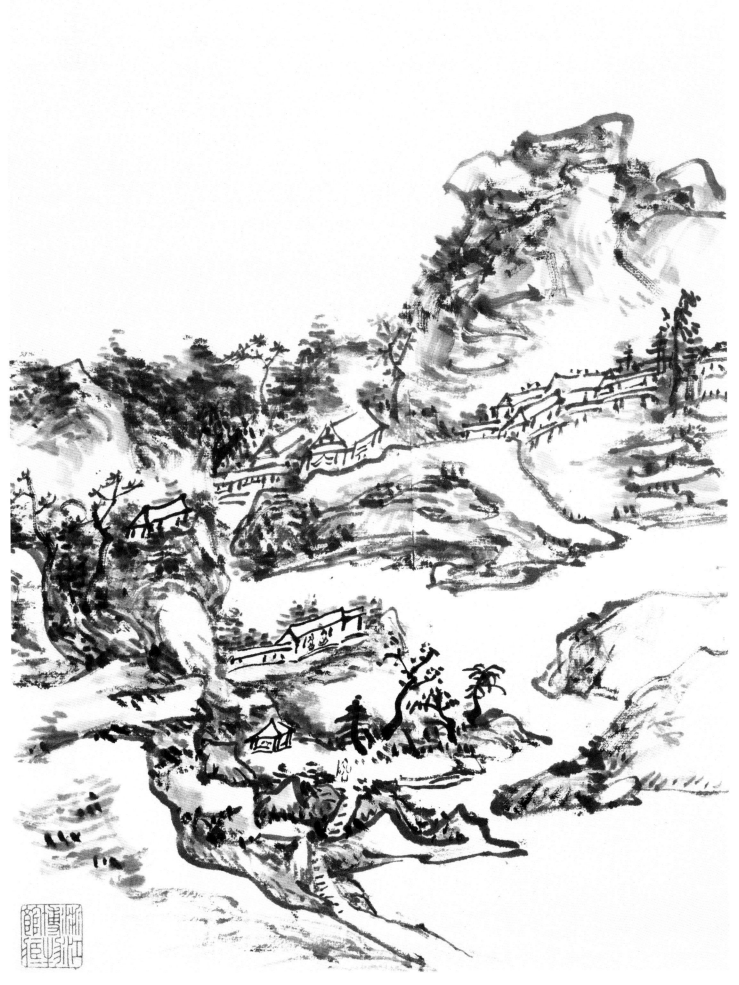

山水写生　之三

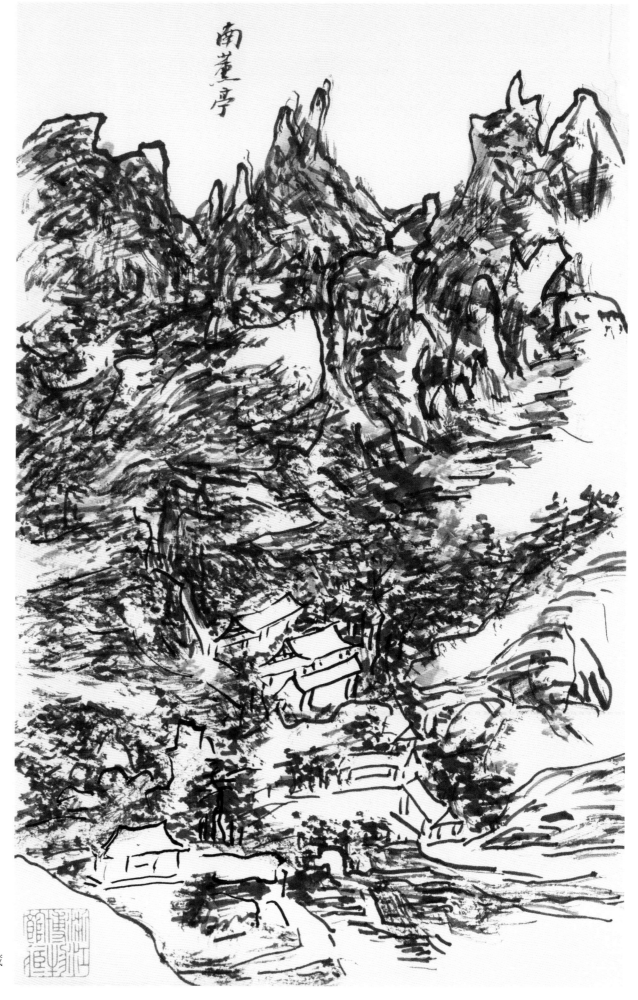

南薰亭

纸本　27.5cm×17.5cm　浙江省博物馆藏
题识：南薰亭

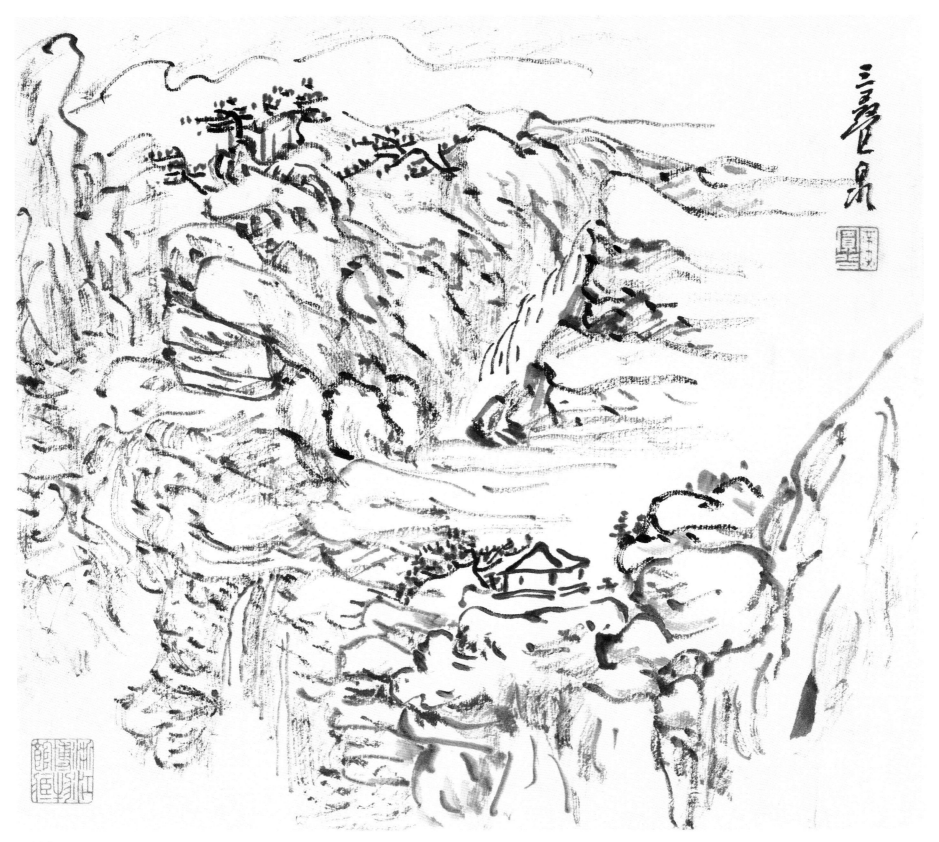

三叠泉

纸本　23.5cm×27cm　浙江省博物馆藏
题识：三叠泉
钤印：黄宾公

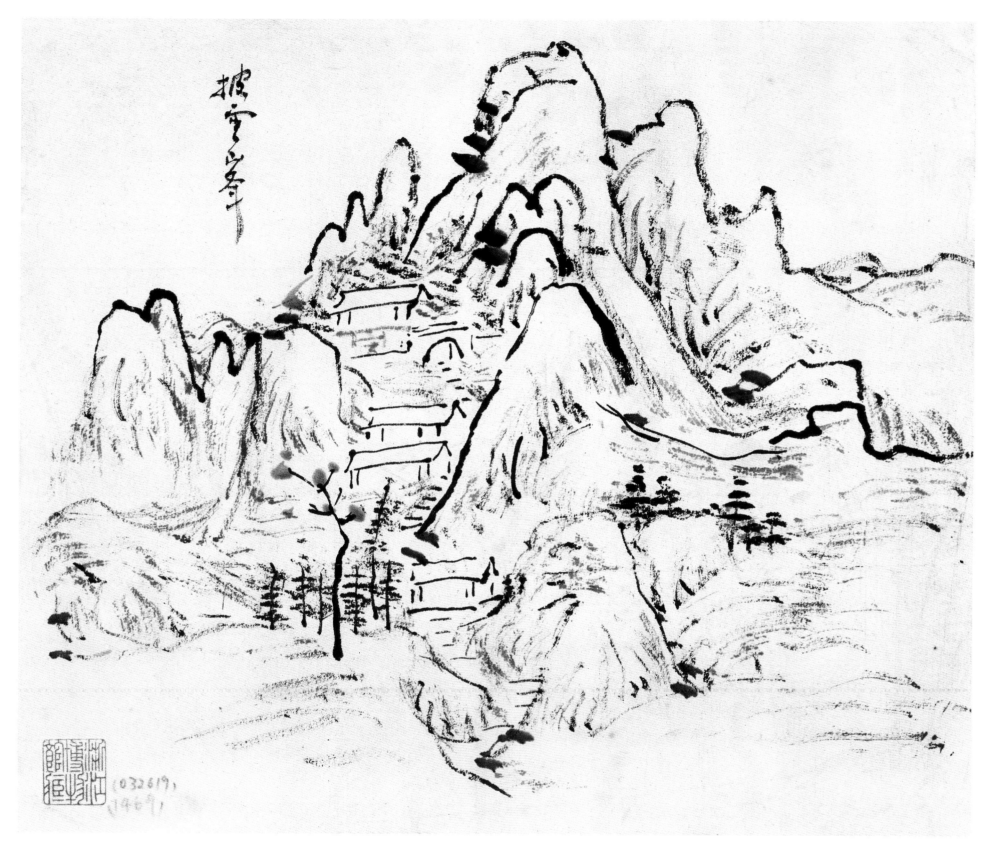

披云峰

纸本　23cm×27.5cm　浙江省博物馆藏
题识：披云峰

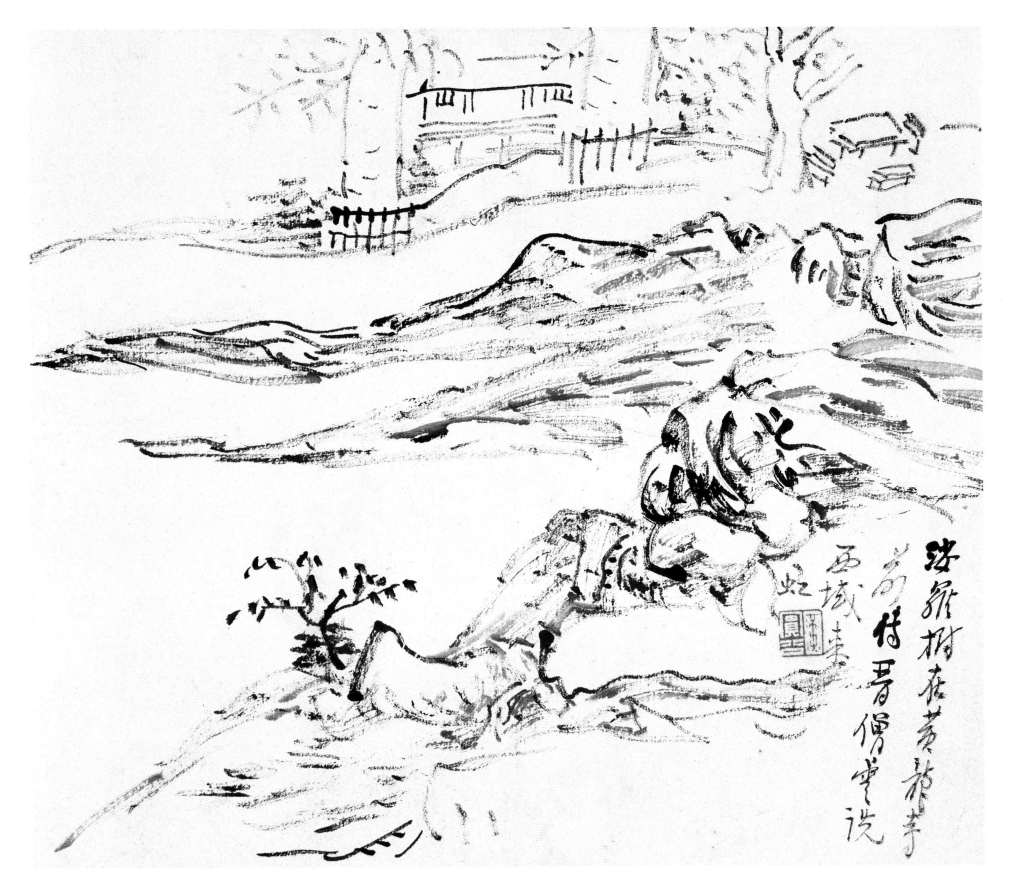

山水写生

纸本　23.5cm×27.5cm　私人藏
题识：娑罗树在黄龙寺前　传晋僧睿诜西域来　虹
钤印：黄宾公

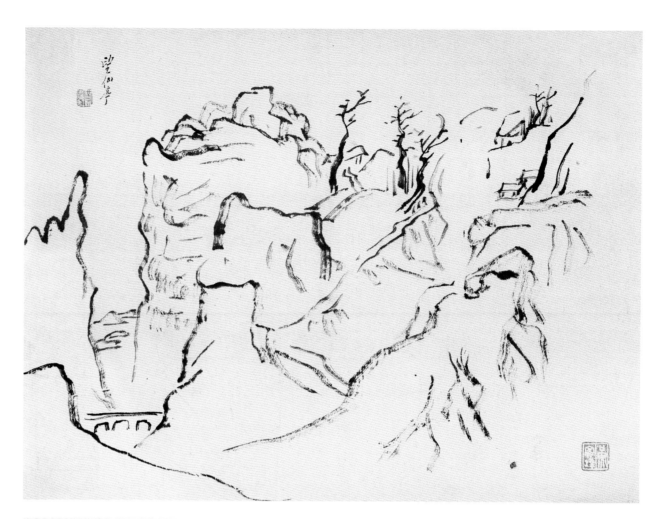

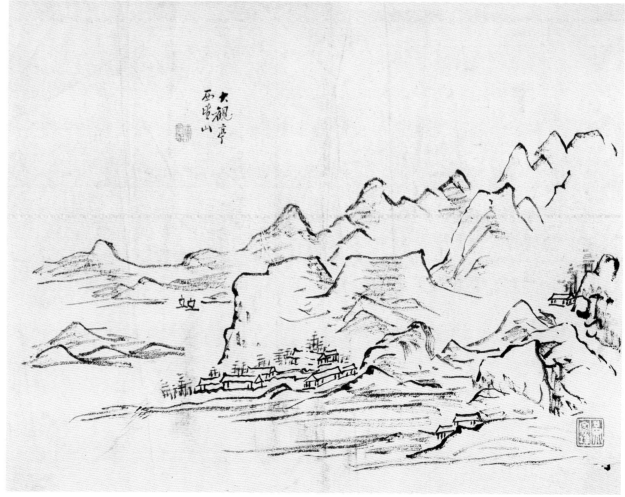

山水写生　两幅　之一

纸本　26cm×38cm　私人藏
题识：望仙亭
钤印：黄宾虹　黄宾鸿

山水写生　之二

题识：大观亭西望山
钤印：黄宾虹　黄宾鸿

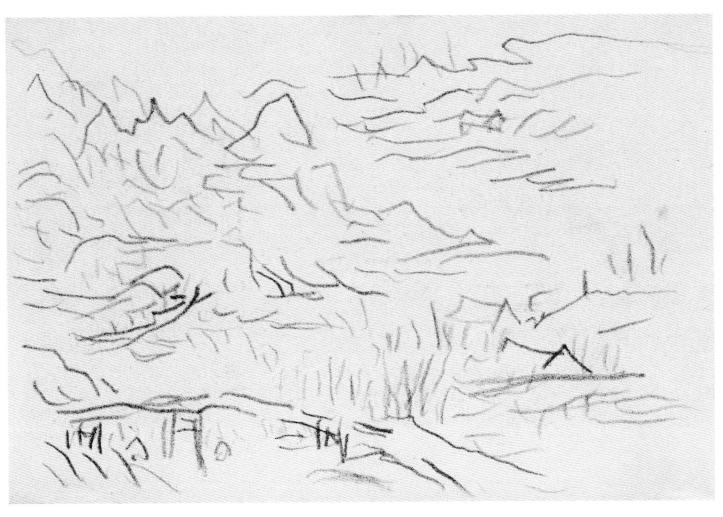

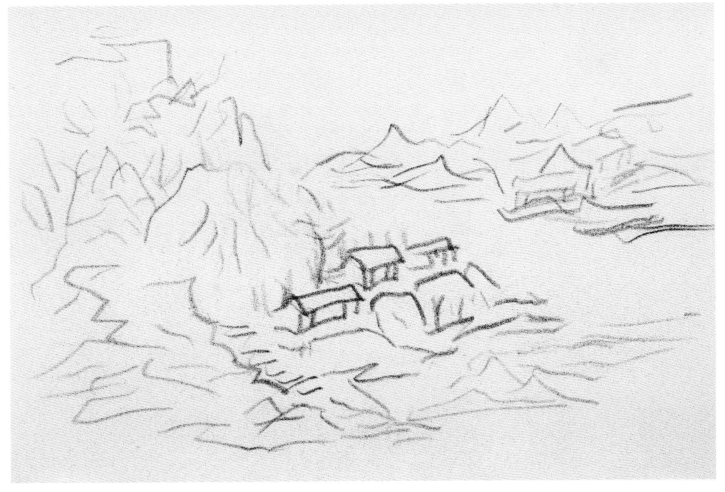

浙江速写 十二幅 之一
纸本铅笔 13cm×19.8cm
浙江省博物馆藏

浙江速写 之二

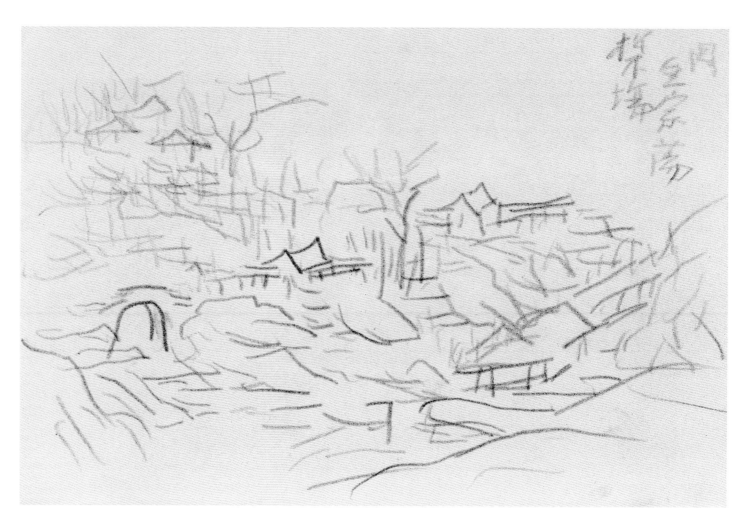

浙江速写 之三

题识：□ □家荡松木场

浙江速写 之四

题识：历代词人之词中曰（阴）
　　　水庵　曲水庵

浙江速写 之五

浙江速写 之六
题识：太平桥

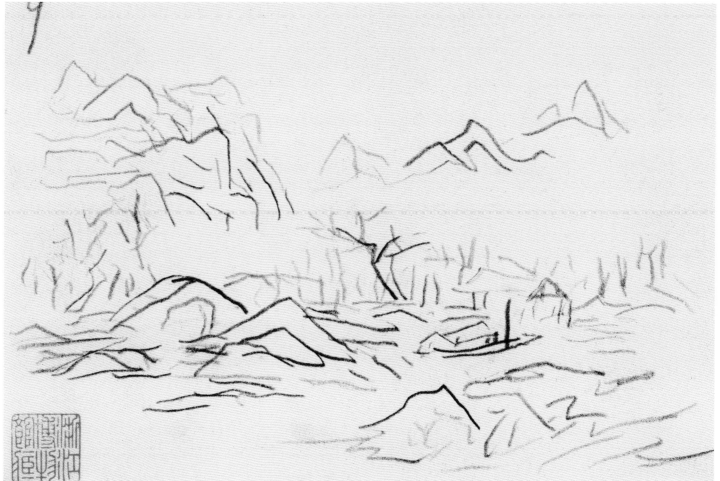

浙江速写 之七

浙江速写 之八

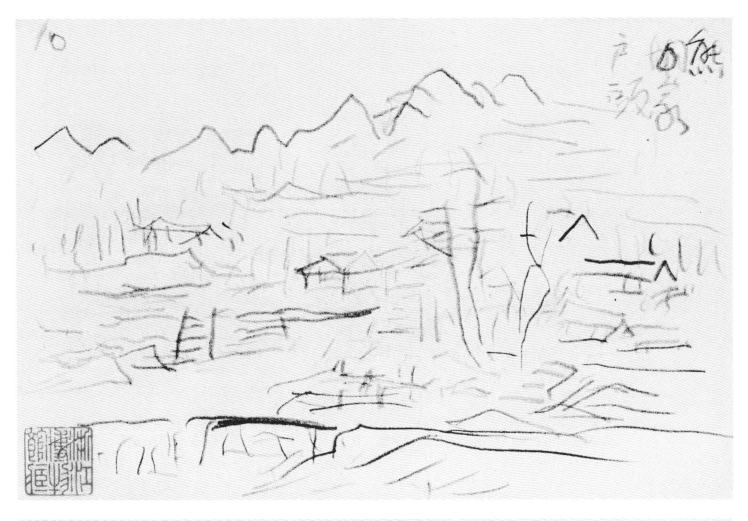

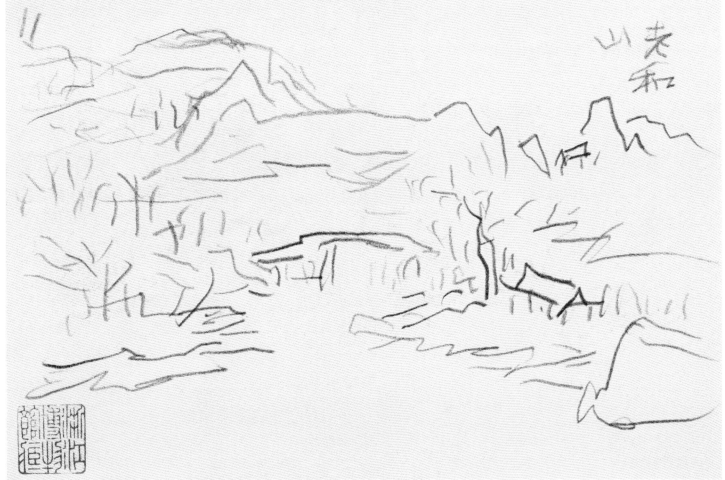

浙江速写 之九
题识：熊家户头

浙江速写 之十
题识：老和山

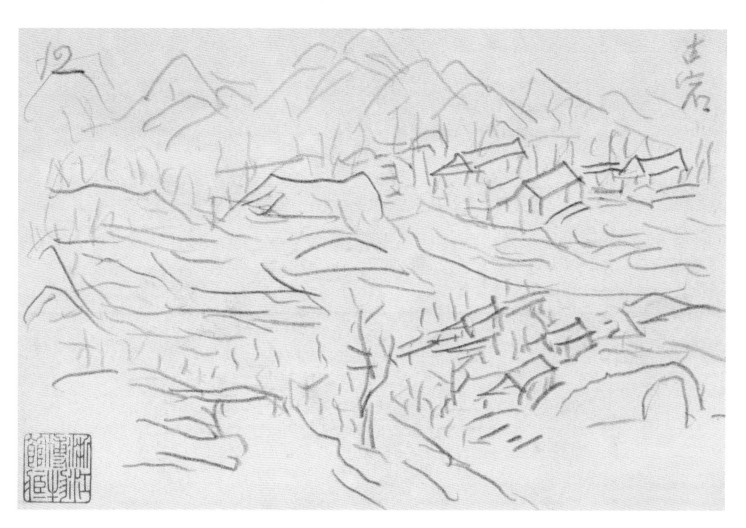

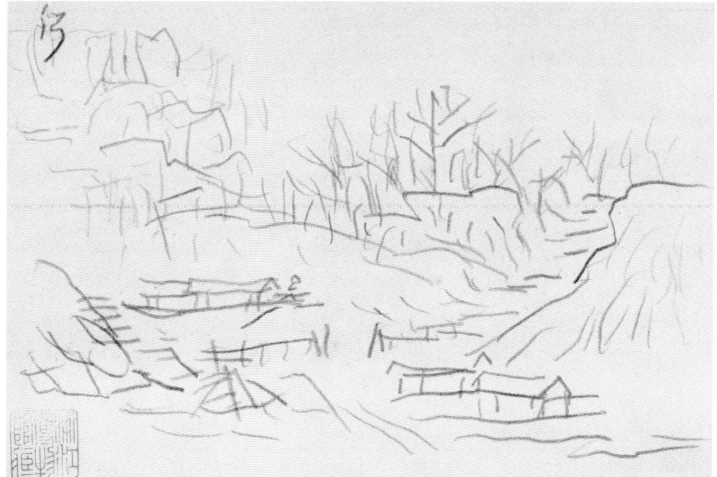

浙江速写 之十一
题识：古荡

浙江速写 之十二

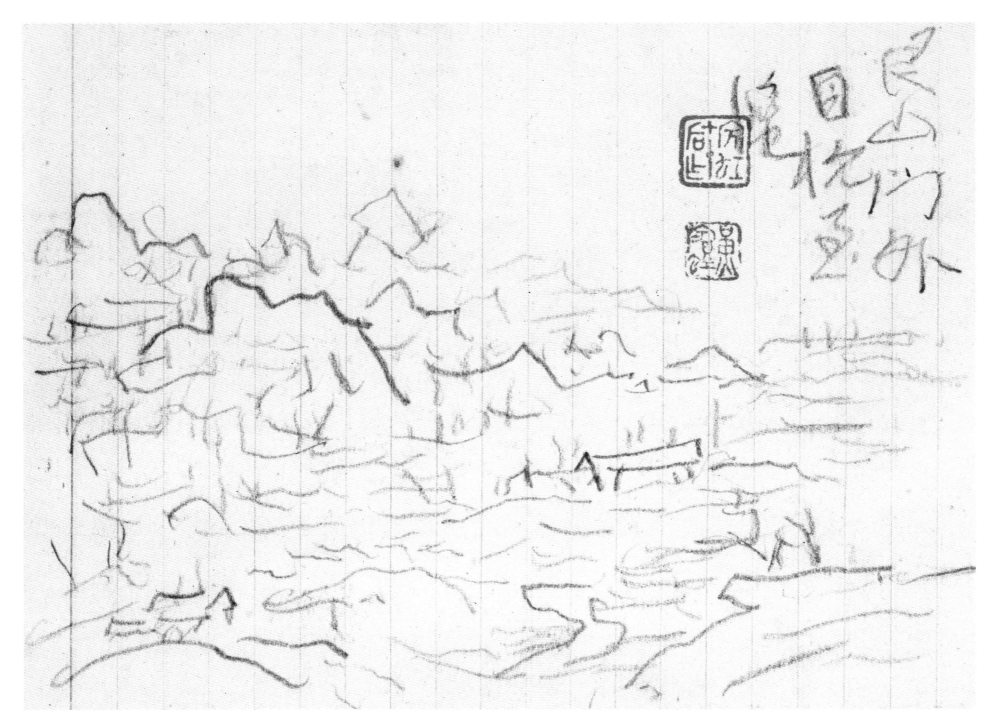

沪杭写生　十五幅　之一

纸本铅笔　10cm×15.5cm　1954年作　私人藏
题识：艮山门外自杭至沪
钤印：宾虹九十后作　黄宾虹

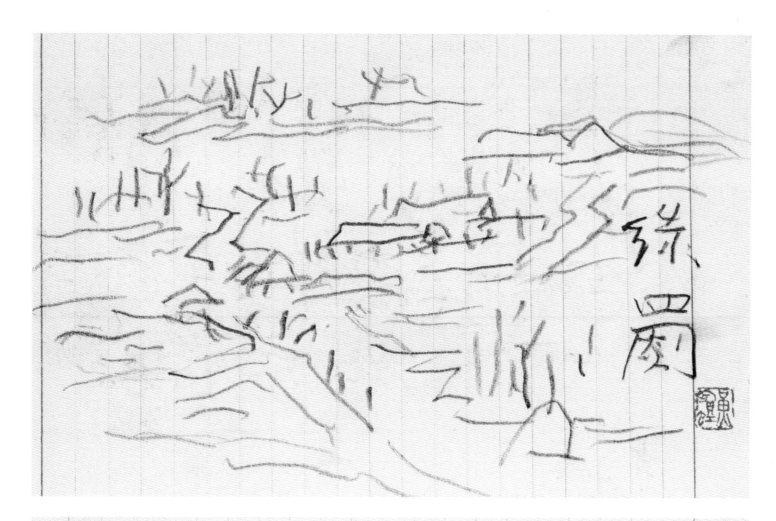

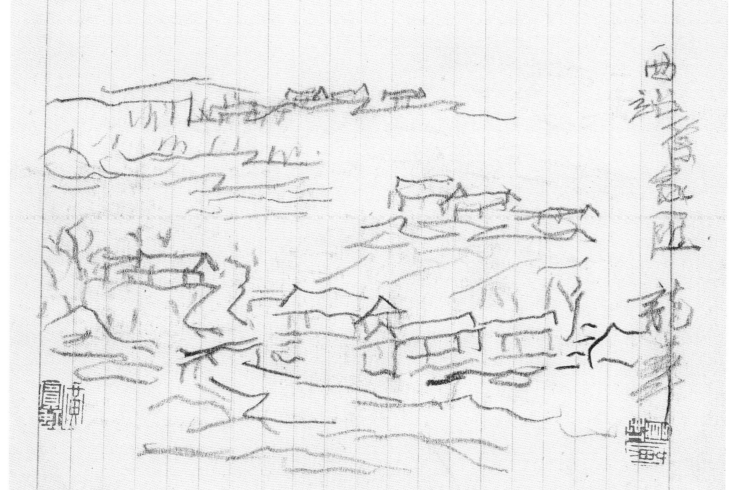

沪杭写生　之二
题识：绿厨
钤印：黄宾虹

沪杭写生　之三
题识：西站　徐家汇　龙华
钤印：黄宾虹

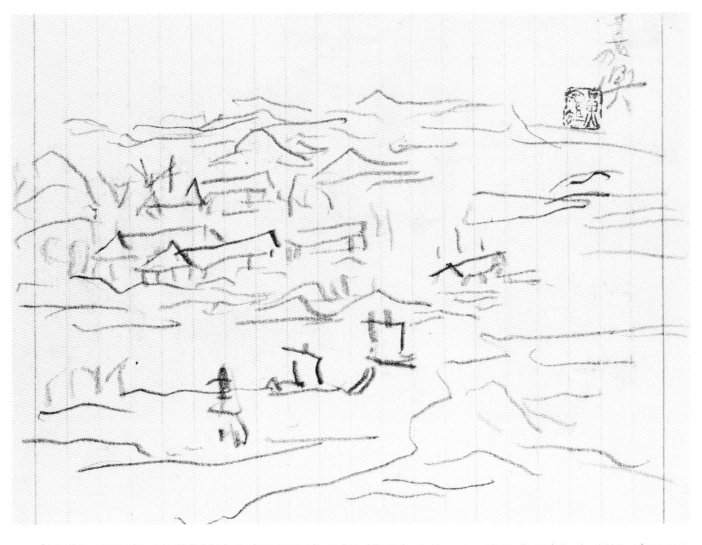

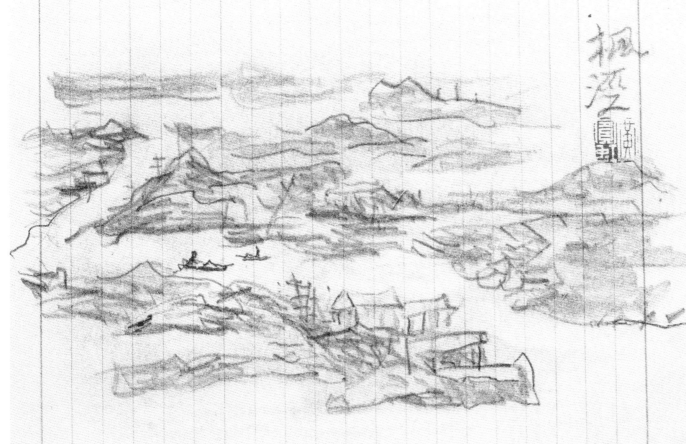

沪杭写生　之四
题识：嘉兴
钤印：黄宾虹

沪杭写生　之五
题识：枫泾
钤印：黄宾虹

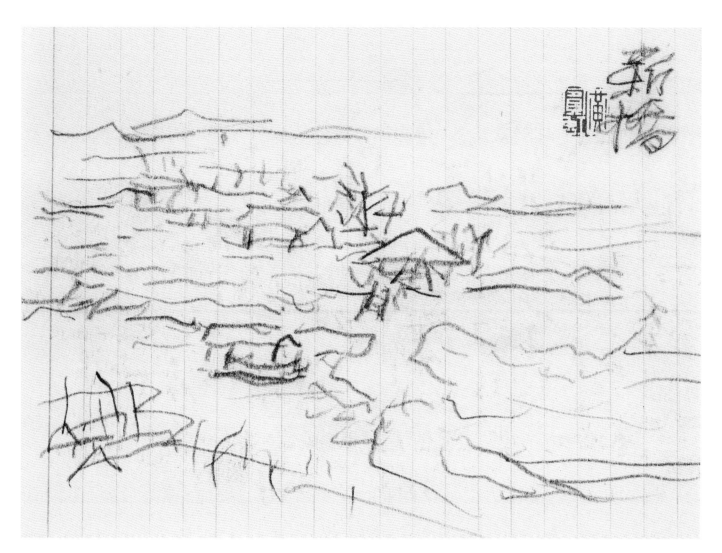

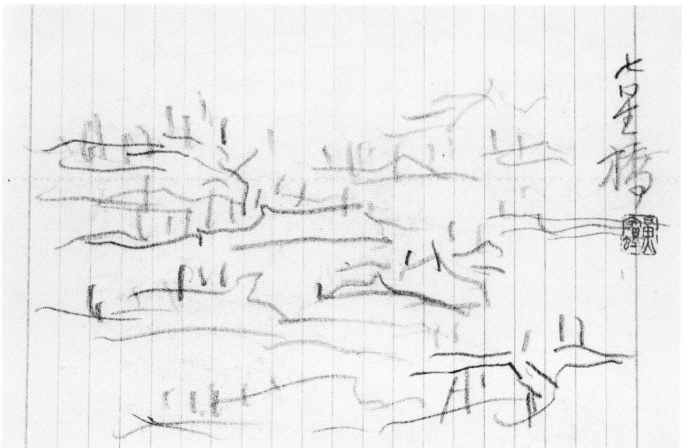

沪杭写生 之六
题识：新桥
钤印：黄宾虹

沪杭写生 之七
题识：七星桥
钤印：黄宾虹

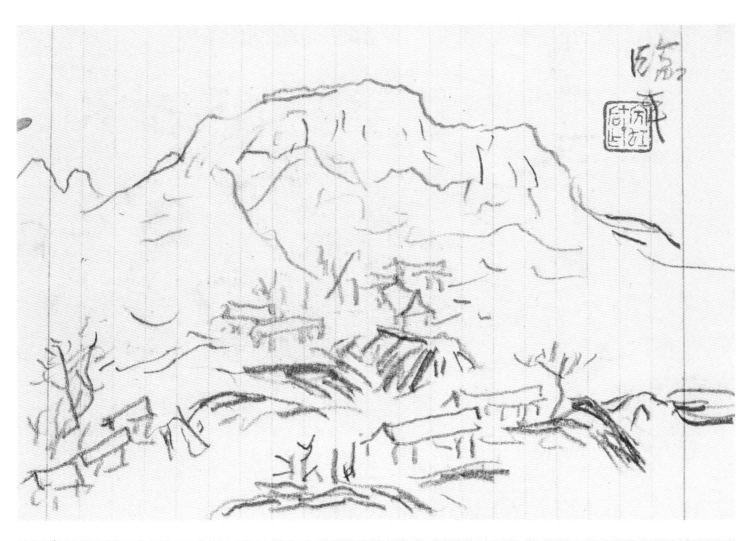

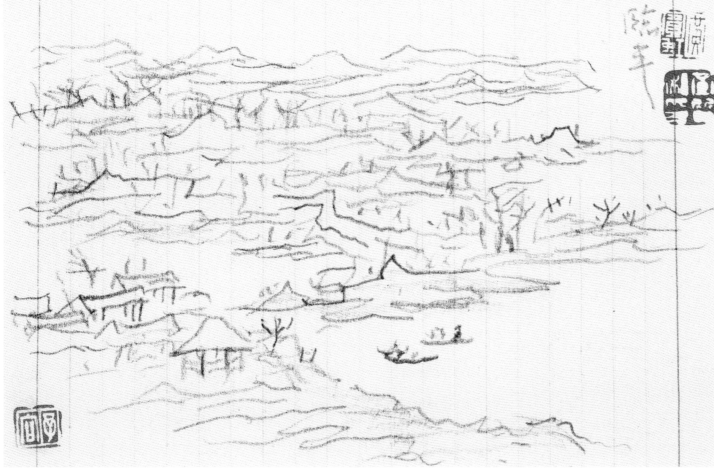

沪杭写生　之八
题识：临平
钤印：宾虹九十后作

沪杭写生　之九
题识：临平
钤印：黄宾虹　黄质私印　予向

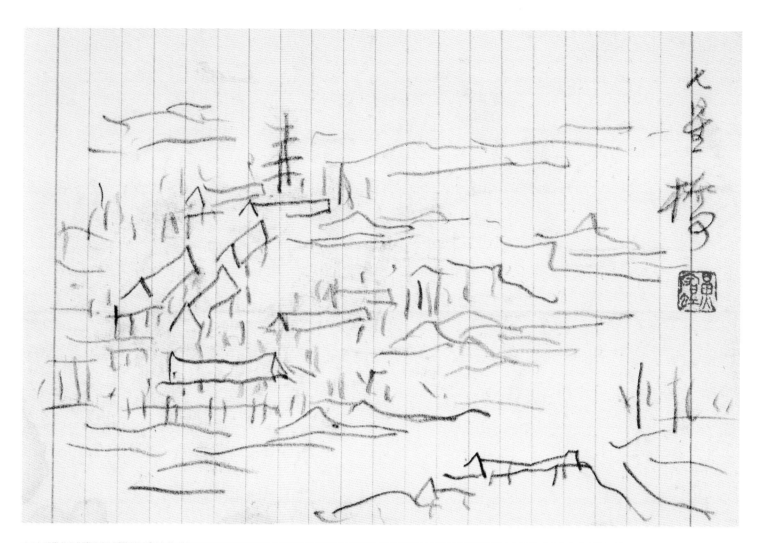

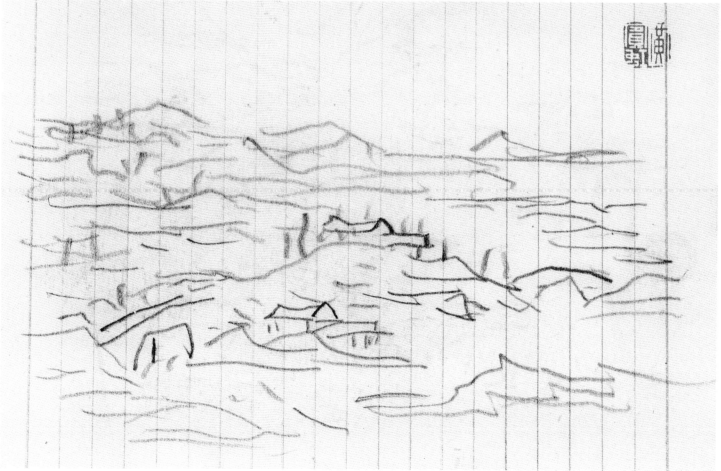

沪杭写生　之十
题识：七星桥
钤印：黄宾虹

沪杭写生　之十一
钤印：黄宾虹

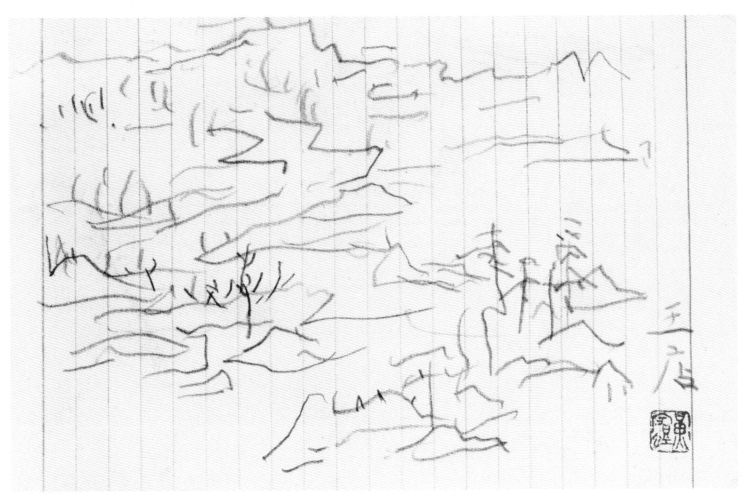

沪杭写生　之十二
题识：王店
钤印：黄宾虹

沪杭写生　之十三
题识：王店
钤印：黄宾虹

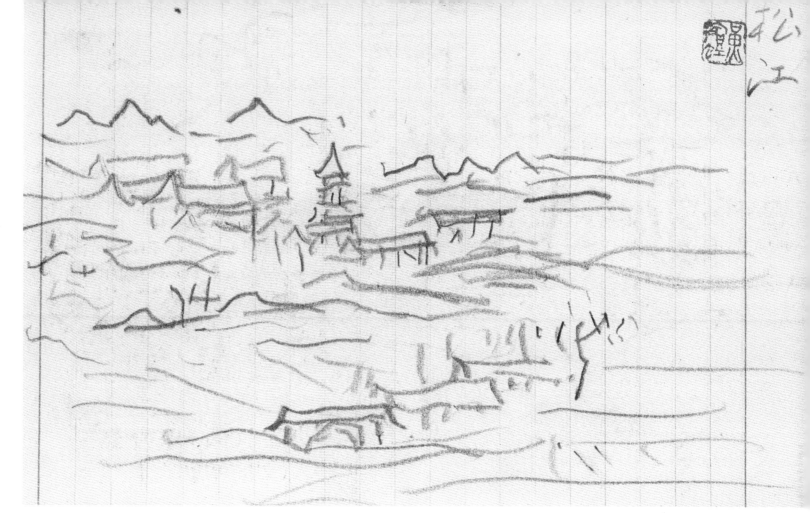

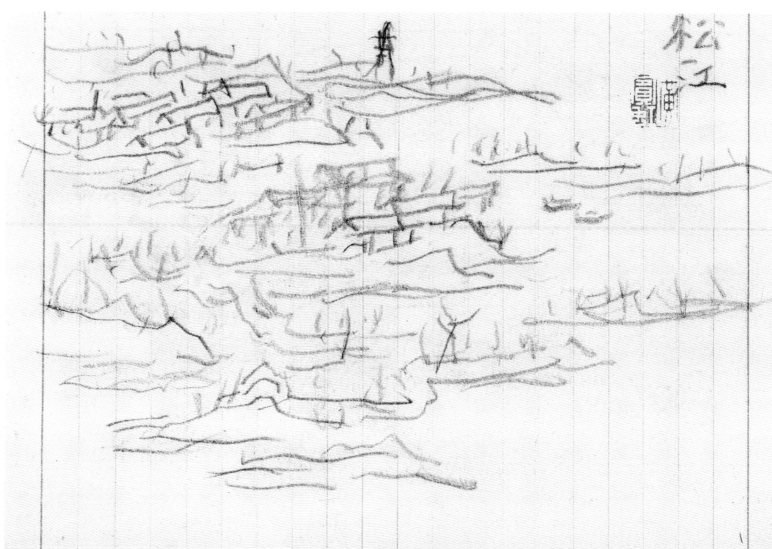

沪杭写生　之十四
题识：松江
钤印：黄宾虹

沪杭写生　之十五
题识：松江
钤印：黄宾虹

图书在版编目（ＣＩＰ）数据

　黄宾虹册页全集3. 山水写生画稿卷 / 黄宾虹册页全
集编委会编. -- 杭州 ：浙江人民美术出版社，2017.6
　ISBN 978-7-5340-5825-7

　Ⅰ. ①黄… Ⅱ. ①黄… Ⅲ. ①山水画－写生画－作品
集－中国－现代 Ⅳ. ①J222.7

　中国版本图书馆CIP数据核字 (2017) 第108569号

《黄宾虹册页全集》丛书编委会

骆坚群　杨瑾楠　黄琳娜　韩亚明
吴大红　杨可涵　金光远　杨海平

责任编辑　杨海平
装帧设计　龚旭萍
责任校对　黄　静
责任印制　陈柏荣

统　　筹　应宇恒　吴昀格　于斯逸
　　　　　侯　佳　胡鸿雁　杨於树
　　　　　李光旭　王　瑶　张佳音
　　　　　马德杰　张　英　倪建萍

黄宾虹册页全集 3　山水写生画稿卷

出版发行　浙江人民美术出版社
　　　　　（杭州市体育场路347号　http://mss.zjcb.com）
经　　销　全国各地新华书店
制版印刷　浙江海虹彩色印务有限公司
版　　次　2017年6月第1版·第1次印刷
开　　本　889mm×1194mm　1/12
印　　张　23.333
印　　数　0,001–1,500
书　　号　ISBN 978-7-5340-5825-7
定　　价　230.00元
如有印装质量问题，影响阅读，请与承印厂联系调换。